觀光心理學

The Psychology of Tourism

旅運觀光叢書

銘輝博士／主編

劉翠華、李銘輝◎著

i

叢書序

　　觀光事業是一門新興的綜合性服務事業，隨著社會型態的改變、各國國民所得普遍提高、商務交往日益頻繁，以及交通工具快捷舒適，觀光旅行已蔚為風氣，觀光事業遂成為國際貿易中最大的產業之一。

　　觀光事業不僅可以增加一國的「無形輸出」，以平衡國際收支與繁榮社會經濟，更可促進國際文化交流，增進國民外交，促進國際間的瞭解與合作。是以觀光具有政治、經濟、文化教育與社會等各方面為目標的功能，從政治觀點可以開展國民外交，增進國際友誼；從經濟觀點可以爭取外匯收入，加速經濟繁榮；從社會觀點可以增加就業機會，促進均衡發展；從教育觀點可以增強國民健康，充實學識知能。

　　觀光事業既是一種服務業，也是一種感官享受的事業，因此觀光設施與人員服務是否能滿足需求，乃成為推展觀光成敗之重要關鍵。惟觀光事業既是以提供服務為主的企業，則有賴大量服務人力之投入。但良好的服務應具備良好的人力素質，良好的人力素質則需要良好的教育與訓練。因此觀光事業對於人力的需求非常殷切，對於人才的教育與訓練，尤應予以最大的重視。

　　觀光事業是一門涉及層面甚為寬廣的學科，在其廣泛的研究對象中，包括人（如旅客與從業人員）在空間（如自然、人文環境與設施）從事觀光旅遊行為（如活動類型）所衍生之各種情狀（如產業、交通工具使用與法令）等，其相互為用與相輔相成之關係（包含衣、食、住、行、育、樂）皆為本學科之範疇。因此，與觀光直接有關的行業可包括旅館、餐廳、旅行社、導遊、遊覽車業、遊樂業、手工藝品，以及金融等相關產業等，因此，人才的需求是多方面的，其中除一般性的管理服務人才（如會計、出納等）可由一般性的教育機構供應外，其他需要具備專門知識與技能的專才，則有賴專業的教育和訓練。

　　然而，人才的訓練與培育非朝夕可蹴，必須根據需要，作長期而有計畫的培養，方能適應觀光事業的發展；展望國內外觀光事業，由於交通工具的改進、運輸能量的擴大、國際交往的頻繁，無論國際觀光或國民旅遊，都必然會更迅速地成長，因此今後觀光各行業對於人才的需求自然更爲股切，觀光人才之教育與訓練當愈形重要。

　　近年來，觀光學中文著作雖日增，但所涉及的範圍卻仍嫌不足，實難以滿足學界、業者及讀者的需要。個人從事觀光學研究與教育者，平常與產業界言及觀光學用書時，均有難以滿足之憾。基於此一體認，遂萌生編輯一套完整觀光叢書的理念。適得揚智文化事業有此共識，積極支持推行此一計畫，最後乃決定長期編輯一系列的觀光學書籍，並定名爲「揚智觀光叢書」。依照編輯構想，這套叢書的編輯方針應走在觀光事業的尖端，作爲觀光界前導的指標，並應能確實反應觀光事業的眞正需求，以作爲國人認識觀光事業的指引，同時要能綜合學術與實際操作的功能，滿足觀光科系學生的學習需要，並可提供業界實務操作及訓練之參考。因此本叢書將有以下幾項特點：

1. 叢書所涉及的內容範圍儘量廣闊，舉凡觀光行政與法規、自然和人文觀光資源的開發與保育、旅館與餐飲經營管理實務、旅行業經營，以及導遊和領隊的訓練等各種與觀光事業相關課程，都在選輯之列。
2. 各書所採取的理論觀點儘量多元化，不論其立論的學說派別，只要是屬於觀光事業學的範疇，都將兼容並蓄。
3. 各書所討論的內容，有偏重於理論者，有偏重於實用者，而以後者居多。
4. 各書之寫作性質不一，有屬於創作者，有屬於實用者，也有屬於授權翻譯者。
5. 各書之難度與深度不同，有的可用作大專院校觀光科系的教科書，

有的可作為相關專業人員的參考書，也有的可供一般社會大眾閱讀。

6.這套叢書的編輯是長期性的，將隨社會上的實際需要，繼續加入新的書籍。

　　身為這套叢書的編者，謹在此感謝中國文化大學董事長張鏡湖博士賜序，產、官、學界所有前輩先進長期以來的支持與愛護，同時更要感謝本叢書中各書的著者，若非各位著者的奉獻與合作，本叢書當難以順利完成，內容也必非如此充實。同時，也要感謝揚智文化事業執事諸君的支持與工作人員的辛勞，才使本叢書能順利地問世。

李銘輝　謹識
於文化大學觀光事業研究所

劉　序

　　觀光心理學大師Philip L. Pearce說：「觀光客的想法與行為一直是最令人著迷的……」。的確，在這個迷人的探索下，觀光心理學研究，在個體上，成為個人有趣的探究；在學術上，成為觀光領域的基礎研究；在產業上，成為研發的重要依據（如市場區隔）；在公部門，成為決策的重要參考。

　　因此，觀光心理學的探索無所不在，也無所不啟人深思。對修習的莘莘學子們而言，是一個學門的學習，也是一個「人性」的探索──「知己知彼」，更是一窺觀光現象的法門。

　　也就在這份迷戀下，不知不覺在大學執教「觀光心理學」（遊客行為）十餘年，漸白的髮絲將自己「旅遊生涯層級」不斷往上拉，猛然向下一看，哇！有那麼多東西可以與人分享呀！家帚自珍，趁著大暑假期，野人獻曝，將講義彙整成書，希望藉此吸引更多同好；並祈先進與讀者不吝指導，得償教學相長之願。

　　本書之出版，要感謝所有上課的同學，因為有您們的參與，才有這本書的誕生；也要感謝揚智所有同仁的耐心等待與熱忱協助；還要感謝開南大學給予的研究環境與機會，以及系上同仁的提攜，謹此一併致意。

<div style="text-align: right">

開南大學觀光與餐旅學系

劉翠華

</div>

目 錄

Chapter 3　觀光態度　67

Chapter 4　觀光動機　99

Chapter 5　觀光人格　133

 Chapter 6 觀光學習 169

 Chapter 7 觀光團體 201

 Chapter 8 觀光客旅遊消費行為 229

Chapter 1

緒　論

- 心理學與觀光心理學
- 觀光客角色與行為
- 觀光客行為與觀光心理學
- 行為科學與觀光心理學
- 觀光心理學建構與貢獻

觀光客不是「理論的說詞」，觀光客是「觀光現象的靈魂人物」，是在吃、喝、玩、樂中的人……

觀光客（tourist）一詞，不是抽象的術語、不是空泛的名詞，而是實實在在的一個角色，一個你我曾經、現在，或未來都（將）具有（過）的角色；所以「觀光客」不是「物件」，跟你我一樣是「眞實的獨立個體」、是「人」。

只是當我們要認眞去思索「觀光客」這個定義時，卻又好像要去認識「自己」一樣的困難，就像心理學大師佛洛伊德（Sigmund Freud, 1856-1939）所言，「我們所瞭解的自我只是冰山的一角」；的確，也如俗諺所言「人有七情六慾」、「一樣米養百樣人」，瞭解「人性」是既困難又難以掌握的事。

但是很多的社會學家、人類學家、心理學家卻又樂觀的從事對「人」的研究，認爲我們都是社會性的群居動物，具有許多相似的生理、心理本質，分享相同的人類遺產，甚至我們的一舉一動，例如：說話、駕車、走路、吃飯……等，都是具體可以觀察到的活動。換言之，我們都是「衣食男女」，所以尋求描述和解釋人的行爲的本質和現象是可能的、可以掌握的，包括也是人的「觀光客」。如果說「心理學是研究人性的科學」（張春興，2004），那麼「觀光心理學」就是「**研究觀光客人性的科學**」。

 第一節　心理學與觀光心理學

一、心理學的立論觀點

心理學之研究起源於遠古時代，古人常將心靈（mind）和精神

（spirit），視爲一種超自然的現象，因此研究流於形而上學。古希臘時期，蘇格拉底（Socrates）、柏拉圖（Plato）和亞里斯多德（Aristotle）曾針對心靈運作、自由意志的本質、公民與政府的關係等加以探討，他們注意到情緒可能會影響思考，而我們的知覺，僅僅是對於外在世界的解讀。

至於當代心理學的科學方法，發展自19世紀。1879年馮德（Wilhelm Wundt）在德國的萊比錫創立了第一所的心理實驗室，促成實驗心理學的發展。馮德希望瞭解感覺與知覺的發展基本歷程。心理學因此逐漸發展成當代的顯學。本節將綜合各種心理學的觀點，並與觀光領域做簡單的連結（王震武等，2004；葉重新，2004；郭靜晃，1994）。

(一)生物論觀點

心理學家從基因、大腦、神經系統與內分泌系統的功能運作上，試圖尋找行爲發生的原因。探討行爲和心智發展歷程的生化基礎，並且研究大腦和神經系統。認爲人性是被動的、機械式的。人類的行爲決定於遺傳和神經細胞之間的化學活動與電能活動的結果。**生物論觀點**（biological approach）有四個基本假設：

1.心理現象和社會現象都可以用生化歷程的角度加以解釋。
2.即使是最複雜的現象，都可以透過解析或還原爲更小單位而加以理解。
3.行爲取決於身體構造和遺傳作用。
4.透過改變這些基礎的生物結構和歷程，經驗可以矯正行爲。

由此觀點，透過對生理與心理歷程之間關係的探討，我們可以理解不同觀光客的生理需求，以及生理變化如何影響其行爲。

(二)心理動力觀點

佛洛伊德（Sigmund Freud）對心理動力論的動機做充分的分析。他以一位精神科醫生的觀點認為：人類的思想和行為是受到潛意識的歷程所驅使，這些歷程是人類本身所未意識到的，但個人行為、心情或情緒都會受到過去經歷之生活事件所影響。此外，這些歷程或會涉及兒時、或被社會規範所禁止表達，因而壓抑其衝動。惟這些潛意識，經常會出現在夢境、說溜嘴或個人觀念中做奇怪的連結。

根據心理動力觀點（psychodynamic approach），行為係受之於強大內在力量所驅使。人類的行為源自於天生的本能，並試圖解決個人內外在的需要與調適社會要求之間的衝突。人類不一定是理性的，行為可能會受到自己察覺不到的動機之驅使，只有當需要得到滿足，驅力解除之後，行為才會終止行動。視行為為隱藏的動機。

此觀點在觀光領域應用極廣，尤其在研究遊客人格、動機、需求與態度等層面，心理動力論有極大的貢獻。

(三)認知論觀點

認知心理學家研究人類的思維以及其所有的認識歷程。包括注意、期望、解決問題、記憶、想像和理解。根據認知論觀點（cognitive approach），人類行為起源於思考，思考則出於人類大腦的自然設計。他們認為先前的環境事件和以往的行為結果，只能部分地決定當前個人的行為。所以，依照過去的經驗來預測未來的行為，未必準確。認知心理學家不僅僅將思考視為外顯行動的結果，也將思考視為外顯行動的起因，使得人們能夠致力於未來，不受限於當前的環境。當人們面對現實時，他所面對的並不是現實在客觀世界的樣子，而是個人思考與想像所構築之內心世界的主觀現實世界。換言之，透過行為指標來研究心智歷程。

　　此觀點與觀光現象的結合極爲密切，各種觀光認知之研究、遊客行爲之學習與改變，認知心理學都提供了重要的理論基礎。

(四)行爲主義觀點

　　美國心理學家華生（John Watson）創立心理學行爲主義學派，研究人類在特定的環境刺激下如何控制特定性質的行爲。他們先分析當前的環境條件，接著檢視行爲的反應。希望能夠理解、預測和控制行爲。研究員從嚴謹的實驗中，蒐集所要的資料，利用電子儀器和電腦，分析刺激和記錄反應。

　　就**行爲主義觀點**（behavioristic approach），俄國心理學家巴伐洛夫（Ivan Pavlov）亦發現古典制約學習理論。就古典制約學習理論的基本實驗而言，主要是爲研究刺激（stimulus）與反應（response）之間的關係。他認爲這是一種基本的學習形式，當人們受到某個事件刺激時，他就會做出他認爲最適當的反應，因此加以研究後，可以作爲預測另一個刺激或事件發生之參考。

　　而行爲主義觀點在觀光領域的應用亦極爲廣泛，特別是對於觀光客消費行爲的瞭解，行爲主義是重要的理論基礎。

(五)人本主義觀點

　　人本主義心理學家強調個體主觀的經驗世界，而不是外在觀察者或研究員所觀察到的客觀世界。其涵蓋了現象學、文學、歷史、藝術……等。人本主義心理學家研究人類的生活型態、價值和目標，重視人類的經驗與本能。就**人本主義觀點**（humanistic approach）而言，認爲人性是積極的、具有無限的潛能，行爲取決於潛在的自我導向。根據人本主義心理學觀點，個體將會積極致力於自己的成長和潛能開發，並且能夠規劃自己的生活。

　　人本主義的觀點，不僅對於觀光客個人，甚至對整個社群都具有正

向省思的動力，尤其近來生態觀光的呼籲，觀光客的省思、自我成長，都與這個觀點密不可分。

(六)進化論觀點

當代的心理學者試圖和達爾文（Charles Darwin）進化論的自然淘汰論（natural selection）之間，建立起關聯，即所謂的「物競天擇，適者生存」的原則。進化論的心理學觀點，認為動物的大腦進化如同其他的器官一樣，自然淘汰塑造了大腦的內在結構，以適應生物所必須處理之自然環境和人文環境的要求。某些大腦產生比較可以適應的行為時，這樣的大腦將得以接受挑戰而繁衍下去。反過來說，產生不適應行為的大腦將會逐漸消失。持**進化論觀點**（evolutionary approach）的心理學家，從具有演化上的適應功能的角度來看待心理機制。這種觀點在解釋觀光客面對種種衝擊，並且能順應環境有很大的貢獻。

(七)文化學觀點

文化學觀點（cultural approach）的心理學家主要是在研究行為學中因與果的**跨文化**（cross-cultural）差異。例如，研究不同族群對旅遊目的地意象（destination image）、不同國度的旅遊型態，或是比較美國人和印度人的道德判斷與觀點、人們對於世界的知覺是否受到文化的影響、文化如何影響觀光客的購買行為，以及文化如何塑造旅遊品質等。

文化學觀點的心理學家討論態度和行為的跨文化型態，並且研究人類經驗的普遍性和文化特有性之層面，都是觀光領域的重要議題。

綜合上述，現代心理學的各種重要觀點都與觀光領域有極為密切的關係，為研究觀光現象、議題等的重要基礎，亦為本書論述之依據。

二、觀光心理學的研究

根據上述，**心理學**被定義為：「對個體之行為及其心智歷程的研究」。心理學探索人類的**本質**（human nature）和研究人類的心靈和行為。此外也探討動機、知覺、態度、學習、人格……等等。心理學分析的對象往往是針對**個體**（individual）分析，而觀光心理學的分析對象，則是針對**觀光客**的心理與行為，做深入的探討，是以本文將針對觀光心理學的研究對象、任務和方法，做深入的討論。

(一)觀光心理學的研究對象

觀光心理學的研究對象是觀光現象之中的觀光客。觀光客是旅遊活動中的主體，觀光客的心理活動及其規律，是我們主要的研究對象。參加旅遊活動的觀光客類型具多樣性，如觀光客的國籍不同、膚色不同、宗教信仰不同、語言不同、職業不同、性格不同……等，其對旅遊的需求、動機和興趣就會有很大的差異。而且，這些觀光客在旅遊活動之中，所觀察、注意、感受到的旅遊景點以及由此所產生的心理現象，也會因而產生差異。

即使是相同的觀光客，由於受到主觀和客觀條件的影響，會在不同的時間產生不同的心理狀態，亦即觀光客在不同時間會有不同的反應。觀光客在面對相同的旅遊條件時，某一個時期會有感到滿意的反應，但在另一個時期，卻可能產生不滿意的反應。在相同的旅遊行程，不同的觀光客因為心理狀態不同，會產生不同的心理感受和體驗。在旅遊的過程中，觀光客的心理因素自始至終都是影響旅遊活動最重要的因素。

旅遊活動的主體包括已被開發的旅遊資源、旅遊活動的內容、旅遊方式和旅遊設施條件等。旅遊服務包括旅遊交通服務、旅行社接待服務、旅遊飯店服務、旅遊購物服務和旅遊娛樂服務等。這些都是觀光客產生旅遊動機的誘因，實現其旅遊活動的外部條件，並且影響旅遊選擇

和觀光客心理效應的客觀因素。旅遊活動和旅遊服務要能符合觀光客的興趣、需要和動機，才能夠促成觀光客的旅遊行為。因此，探討觀光客的心理因素，瞭解其對不同的旅遊活動和旅遊服務之需求，以及所可能產生的心理影響，是觀光心理學的主要課題。

(二)觀光心理學的研究方法

觀光心理學從理論上而言，是有系統地研究觀光客的心理現象、行為及其規律。觀光心理學的主要研究方法如下：

■觀察法

觀察法是心理學的基本方法，亦是人類認識世界的主要方式。其乃是直接地觀察研究對象，然後做出客觀的紀錄、分析並且獲得結論。在一般的旅遊條件下，藉由觀光客的語言、表情、行為、動作等外部表現，瞭解其心理狀態和心理特點的方法。

觀光心理決定並支配觀光客在旅遊活動中之行為表現，觀光客受其心理影響，使其行為外顯於整個旅遊過程中；旅遊行為之觀察可以分為全面觀察和重點觀察。全面觀察如導遊觀察外國觀光客從入境到出境的全部旅遊行為；重點觀察如研究人員針對觀光客的旅遊路線、旅遊活動方式、旅遊消費型態等作重點觀察。

觀察法可保持觀光客心理現象的自然性和客觀性，觀光客不會受到太大的外部因素干擾，是其優點；但是觀察法在短時間中很難對觀光客做全面而深入的觀察，因為觀察者是處於被動性地位，只能夠消極地等待其需要觀察的心理現象出現，不能精確地確定某種心理現象發生的原因，是其缺點。

■調查法

調查法是指事先針對觀光客心理等相關因素擬定一些問題，並在旅遊過程中，針對觀光客明確地提出相關問題，透過觀光客回答問題來瞭

解觀光客的心理活動。

　　調查法的具體方式有座談會與問卷調查。座談會是邀請觀光客和其他社會人士舉行座談，鼓勵他們針對問題發表意見，進而瞭解其旅遊心理與行為。問卷調查法是事先將要調查的內容製作成問卷，請觀光客在問卷上作答，並透過書面的回答，來瞭解觀光客的心理需求。問卷設計時題目要簡明，才能夠爭取觀光客協助完成問卷。此方法可針對不同國籍、民族、年齡、性別、職業、文化……進行專業的調查，以研究不同類型觀光客的心理傾向和心理特點。

　　調查法的優點在於可以對大範圍的觀光客母群體進行分析研究。缺點是需要觀光客付出一些時間代價，無法隨時隨地進行，而且觀光客的問卷會有「信度」和「效度」的問題。

■面談法

　　面談法是透過直接面談的方式研究觀光客心理的方法。在旅遊的過程中，直接與觀光客接觸，利用適當的場合和機會與觀光客進行交談。談話前，根據研究目的和觀光客特點擬定談話的內容，如此在談話的過程中，可適當地提出問題，詢問對方的看法、感受和體會，以進一步分析觀光客的心理反應和心理活動。

　　面談法的優點是，在談話的過程中，可適時地轉變談話內容，以深入發掘觀光客心理層面之問題所在；缺點是談話一般是在較無拘束的氣氛中進行，故較耗費時間，並且訪談者需要有良好的溝通能力。

■綜合分析法

　　綜合分析法是對觀光客進行全面的分析，並且對於各種現象進行旅遊心理比較的研究方法。例如對於不同國家的觀光客，針對不同性別、年齡、信仰、文化的觀光客進行心理分析，從而發現同一類型的共同心理傾向。綜合分析法需要大量的資料，作為分析與比對的依據，其優點是可以客觀、全面地針對特定族群和屬性的觀光客進行心理現象分析；

但其缺點是資料處理繁雜，而且蒐集不易。

(三)觀光心理學的研究目的

心理學家的分析有五個基本目標，分別是：描述、詮釋、預測、控制、應用。觀光心理學一樣繼承心理學的基本目標，以期瞭解影響觀光客心理歷程與外在行為的內外在因素，更進一步提供並滿足觀光客的旅遊需求質量。因此觀光心理學的研究目的，旨在針對觀光客心理歷程與行為反應等問題做：

1.描述（description）：即對問題表象做出翔實的說明。
2.詮釋（explaination）：即對問題表象相關因素或因果關係的解析。
3.預測（prediction）：指根據累積的經驗對同類問題預測其未來發生的可能性。
4.控制（control）：指理解問題的因果關係後，能經由人為運作以避免同類問題發生。
5.應用（application）：指將研究方法或研究結果推廣應用在其他方面，或用以解決觀光現象中的實際問題。

綜合上述，觀光心理學如能在研究上達到上述任何一個目的，也就可以漸次從表象探求到真相。

 第二節　觀光客角色與行為

觀光客角色與行為，具有多樣化之特色，值得我們去探索。根據學者之看法（如Pearce, 2005; Ross, 1994），觀光客角色與行為應要廣泛的去研究與考慮，並且必須做有系統的區分，才能瞭解各角色之間的關係。因此本節擬就觀光客之界定及其角色與行為，分別加以分析。

一、觀光客的界定

觀光客的定義，各家學說因其觀點之涉入不同而有不同的說法。以下舉出具代表性者加以分析及歸納，以利於對本文觀光客一詞做界定。

觀光客（tourist）一詞首先出現於19世紀，當時的定義是：人們因娛樂或商業之目的而外出的旅行者，其旅行時間與娛樂型態，超過一夜。而19世紀的字典對觀光客的定義是：人們因娛樂而旅行，或因好奇而旅行，因為人們沒有更好的事情去做。由於此界定過於廣泛而不具體，因此有許多學者紛紛提出更具體之觀光客定義，茲分述如下：

Cohen（1974）對觀光客所下的定義是：

1.自願的、短暫的旅行者（traveler）。
2.期望從不定期的、短期間的旅遊中獲得新鮮和多樣化的快感。

同時，Cohen也舉出觀光客的七大特性，以區分觀光客和其他旅行者之相似概念：

1.短暫行程：不同於長期遷徙的游牧。
2.志願旅遊：不同於政治迫害逃亡的難民。
3.回轉返家：不同於一去不回的移民。
4.為期一段時間：不同於遠足、踏青者。
5.非定期旅遊：不同於定期在外渡假的渡假者。
6.非機制目的：不同於經商者、商務代表和朝聖者。
7.以享樂為目的：不同於其他目的旅遊，如就學。

從上述的定義，可以看出Cohen著重觀光客是志願從事一段期間旅遊，以享樂為目的之後，再重回自己的居住地的旅遊者，且排除一日遊者和以專業為目的的旅行者，不過此定義的範疇過於狹隘，且事實上後兩者至今仍是觀光的主流。

所以，Burkart和Medilik（1981）認為觀光客應是：

1.從事旅行並在各個旅遊點停留的人。

2.其旅遊點通常異於居住和工作的地方。

3.其停留屬於短期、暫時的，在數日或數月內折返。

4.其旅遊目的不是做長期居留或就業。

上述定義相較於Cohen在觀光客的定義和範疇的界定上寬鬆得多，但缺點是仍不能確切地將觀光客一詞做精確的定義。如果依據世界觀光組織（WTO, 1986）對觀光客所下的定義，**觀光客**一詞便代表了國際訪客，所謂**國際訪客**（international visitor）乃指所有前往非其居住國從事旅遊，旅遊目的是前往訪問國從事有消費之運動或活動，或是在該國做一年半載的留學。在此定義下，訪客可以分為以下兩大類：

1.國際觀光客：此處所指的**國際觀光客**（international tourist）與上述定義相吻合，且須在旅遊目的國至少停留一夜以上、一年以下時間，其旅遊目的可以分為：

 (1)享樂的目的：渡假、文化、運動、探親訪友和其他享樂的目的。

 (2)專業的目的：開會、任務、商務。

 (3)其他旅遊目的：求學、療養、朝聖。

2.國際一日遊者（international excursionist）：係指與上述定義相吻合，但未在旅遊目的國過夜的訪客。

綜合上述，本文將**觀光客的定義和範疇**界定如下：

1.觀光客的定義：是指離開其所居住之地而從事旅遊的人，其旅遊目的是在旅遊地從事消費的運動或活動，或是在該地做一年半載的求學。

2.觀光客的範疇：包括在國內與國外，可因不同目的而分為：

(1)以享樂為目的的觀光客：包括渡假、文化、運動、探親訪友和享樂的觀光客。

(2)以專業為目的的觀光客：包括開會、任務、商務、獎勵旅遊等的觀光客。

(3)以其他為目的的觀光客：例如求學、朝聖、追求美容、療養的觀光客。

(4)以一日遊為目的的觀光客：例如親子一日遊；機關、學校的一日遊等。

二、觀光客角色與行為

觀光客在旅遊的過程中，會因其所扮演之角色不同，而有不同之行為表現。有關觀光客的角色定位，Cohen（1972）嘗試將觀光客角色分為十五種，每一種角色都擁有五種特別的角色行為。例如，**觀光客特別的角色行為**是：拍照、購買紀念品、造訪名勝、不瞭解當地居民與沒有歸屬感。

此外，**旅行者**（traveler）則表現在短暫停留一地、試著品嚐當地飲食、造訪名勝、拍照與獨自探訪。但是以五種特別角色來區隔並不能立即呈現角色行為的差異。因此，Pearce（1982）反過來在二十種的角色相關行為中，找出各自的五種旅遊角色，如此觀光客的角色與行為便能一目了然。例如，tourist的角色行為是拍照、造訪名勝、不瞭解當地居民、沒有歸屬感、短暫停留、買紀念品等，其與traveler、holiday maker 的角色行為大致相似。反之，以社會角色來看，拍照的角色行為，大都表現在觀光客、駐外記者、渡假者、探險者以及人類學家等旅遊角色上；其他如嫖妓的社會行為，則多表現在飛行員與商人的旅遊角色上。

雖然，觀光客角色與角色行為可以如上分述，但是誠如Lengyel

（1980）所言：

> 觀光客（tourist）基本上是另一種其他類別之旅遊者
> （traveler），並常與其他旅遊者混為一談，但也無傷大雅。直
> 到今日，旅遊不管其目的為何，已漸趨同質性。例如渡假、開
> 會、報導新聞、外交、經商……等不同類型之旅遊者，皆逐漸
> 混而為一，不僅是大家相同集聚在機場、鐵道、在公車處，在
> 交通工具與住宿上也趨於一致。

因此，基於這一同質性，本文擬針對tourist與traveler這兩個名詞的用法與意涵，就各學者專家之不同看法分別加以描述。

Sharpley（1994）認為，這兩個詞應是相互為用的來形容從事旅遊的人。Shaw和Williams（1994）修正Murphy和Lowyck（1985）的界定，分別從類型、需求與對旅遊地衝擊等三個向度分析出各種tourist的類別（如**表1.1**所示），但從其分類中可以發現，Shaw和Williams雖然在分析tourist的類型，但卻仍須援用travel來解釋與敘述，由此可以看出，**traveler**與**tourist兩詞相互為用**。

但是也有學者如Swarbrooke和Horner（1999）認為，兩者是不同的詞意。觀光客是買旅行社的包裝產品去旅遊的人；**旅行者**則是自助旅行者，獨立安排、進行旅遊。後者顯然比較有深度，這使得觀光客常說服自己是旅行者。

另外，也有學者除了分析兩者的不同外，還更進一步的界定其範疇以做區別。如Chadwick（1987）在**圖1.1**所示，認為traveler可能是居民，但一定是訪客。traveler的界定可以粗略分為兩大類：一類是其他traveler；另一類是在旅行與觀光客的範疇中的定義。前者指的是通勤者、學生、群眾、短程的traveler、移民與臨時工；後者指的是所有從事國內與國際旅遊的人，他們各有不同的旅行目的與活動。這一類嚴格說起來又與tourist的意涵與範疇重疊。因此，從這個例子也可以看出，這兩

表1.1 Tourist的類別分析

Cohen互動模式 文獻分析法			
	類型	需求	對旅遊地的衝擊
非機制 traveler	漂泊者（drifter） 探險者（explorer）	尋找異國新奇的環境 安排自己的行程，但不做艱辛旅遊	因為數甚少而少有衝擊 設施要充足，且與居民接觸增高
機制 traveler	個別團體的tourist 團體的 tourist	旅行社安排的景點 在保護安全的旅行團下旅遊	因應需求越來越專業化、商業化 發展人工設施、外資成長、地方控管減壓
Smith歸納旅遊形式			
	類型	需求	對旅遊地衝擊
	探險者（explorer）	想要發現、想要與居民接觸	為數少，容易招待，地方規範易被接受
	精英（elite）	去不尋常的地方，使用事先安排的原始設施	為數少，易於入境隨俗
	離群者（off-beat）	遠離群眾	極少數，必須忍受簡陋設施
	非凡者（unusual）	偶爾探訪偏僻的地方或從事危險的活動	臨時落腳地，可以簡陋但是補給區則要設備完善
	首發團（incipient mass）	一小群人，尋求閒情雅致的地方	旅遊地有名後訪客亦增，亟需設施與服務
	大眾（mass） 包租（charter）	中產階級興起成為觀光客 在新鮮但熟悉的環境放鬆、遊戲	觀光成為主要產業 因應大量觀光客，所有的設施追尋西方標準
認知模式 Plog以十六家航空公司的調查為主			
	類型	需求	對旅遊地衝擊
	他人中心 中心性 心理中心	冒險、個人探險 去有設施、有名氣的地方旅遊 參加套裝旅遊去大眾化的地方	為數少，與當地人共膳宿 漸漸發展成訪客一地主型的商業 大型食宿設施，無異於訪客來自的地方

（續）表1.1　Tourist的類別分析

Cohen旅遊類型			
	類型	需求	對旅遊地衝擊
現代朝聖	存在主義型（existential）	離開俗世生活逃至「潛修中心」追求精神糧食	到此隔離社會者為數不多，對當地生活沒什麼衝擊
	實驗型（experimental）	熱切尋找另一種生活型態與群體體驗生活 尋求與他人生活的意義以及確實的快樂	在旅遊地模擬 當地在展現其地方色彩、提供食宿的同時會造成某種衝擊
快樂追求	多樣化（diversionary）	逃離一成不變的生活，尋找一段新奇的調劑	因商業化造成大量包裝觀光客到來，休閒設施亟須發展
	休閒（recreational）	從事自娛的旅行，尋求身心靈的放鬆與充電	人工娛樂的環境興起，影響當地原本的生活型態
American express：觀光客型態分析			
	類型	需求	對旅遊地衝擊
	冒險型（adventurers）	體驗不同文化與活動	多為個體觀光客，擁有良好教育背景，對旅遊地鮮有衝擊
	焦慮型（worriers）	多從國內旅遊得到滿足	多為年老、低教育程度的觀光客，對旅遊地鮮有衝擊
	夢幻型（dreamers）	認為旅行有重要的意義，以身心休憩與體驗為目標	有中等的收入、依賴旅遊指南去大眾化的景點
	經濟型（economists）	以熟悉路線旅遊並以身心休憩為目標，不以體驗為重	有一般水準的收入，大都前往已開發的觀光地區
	放縱型（indulgers）	對旅遊持高標準的要求，也做上述類型的旅遊	住宿高級飯店、渡假飯店，願意花錢買服務

資料來源：Shaw & Williams (1994).

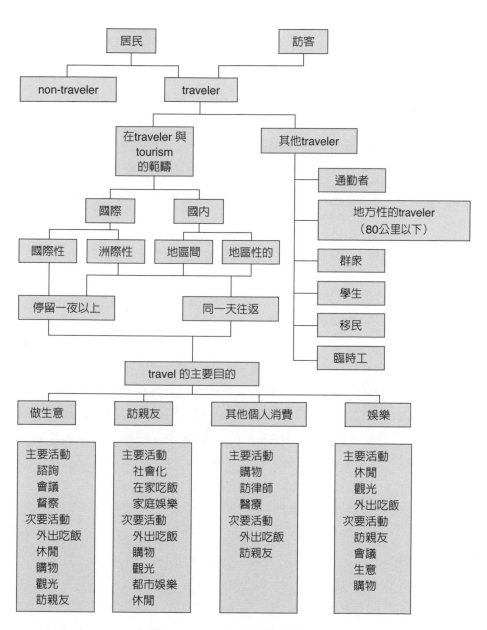

圖1.1 traveler的界定與分類

資料來源：Shaw & Williams (1994).

詞的相同與相異之處。

　　綜合上述，可以知道traveler與toruist雖然各有涵義，卻又有相互為用的情形。尤其，近年來旅行社紛紛推出一些半自助的「機＋酒行程」產品，讓觀光客買了旅行社的產品，卻獨立去旅遊，而同時扮演了tourist與traveler的角色，這使得這兩個專有名詞更難以分開。因此，本書在意涵上，採兩詞互相為用；並將tourist視為觀光客，其範疇包含購買套裝產品、自助旅行或半自助旅行的人。廣義的說，就是去旅遊的人，可以以「遊客」統稱觀光客或旅遊者角色，並泛指其行為。

 第三節　觀光客行為與觀光心理學

一、觀光客行為的定義

　　行為（behavior）一詞在心理學的解釋是思考（thought）、情感（feeling）及行動（action）的組合與表達。行為又可以分為外顯行為與內隱行為；外顯行為如我們日常生活的一舉一動，是可以透過觀察而得知的行為；至於內隱行為是指人的內心活動，例如感情、慾望、認知、推理與決定行為等之內心狀態，較不易觀察取得，或稱為心理歷程。因此觀光客行為一詞在此更確切的說應指**觀光客行為與心理歷程**。

　　換言之，行為涵蓋外顯行為和內隱行為。**外顯行為**（explicit behavior）是指個體表現在外，可被他人察覺到或看見的行為；**內隱行為**（implicit behavior）指個體表現在內心的行為，包括感覺、知覺、記憶、想像、思維、推理、判斷等心理活動，可視為心理歷程的理性層面；而喜、怒、哀、懼、愛、惡、慾等心理活動，可視為心理歷程的感情層面（張春興，2004），大部分個體可自己察覺得到，旁人卻無法看見。

　　就發展心理學、社會心理學的觀點而言，行為的表現必須從人類生存的整個歷程加以觀察，因為人類行為的發展是具有生物性、成長性和連貫性，亦即從出生到死亡，人類經歷人格、智力及情緒的成熟，也同時發展人與人之間的社會行為。從神經與生物方面的心理學加以探討，人的行為與人腦和神經系統有直接的關係。人類的外顯行為及內在行為都與腦的活動密切相關。而心理分析學派則視人類行為是人的本能，例如佛洛伊德認為，性與攻擊能力相對於行為動力是屬於原始本能；認知心理學派認為人類行為是高等的心智活動，例如思維、記憶、智慧、信息的傳遞與分析等，其涉及我們日常生活之各項活動，例如：獲得新知、面對問題、策劃生活、美化人生等具體活動所需的內在歷程。

　　人類在旅遊情境中所表現出來的行為，與其他人類活動中的行為大致一樣。人類休閒活動和工作、政治、宗教、勞務消費、人際關係等活動都有關係，亦都是人類之心智活動，所以觀光客行為也是人類行為的一環。

　　因此，本文觀光客行為應視為人類行為的分支，而觀光客行為是觀光客的思考、情感及活動的總體。其範圍包括觀光客之外顯行為及內在心理歷程，亦即為觀光心理學之範疇，均為研究觀光客行為與心理歷程之科學。

二、觀光客行為的類型

　　由上述可以得知，觀光客行為包含其心理歷程，及常見的觀光客外顯行為與心理活動。根據學者專家之研究，由旅遊服務、經濟、道德等的角度，以及東西方文化的角度做區分，可以有以下各種類型：

(一)依旅遊服務涉入程度做區分

就旅遊服務涉入程度而言，可將觀光客的行為類型概分如下：

1. 套裝旅遊觀光客行為：喜歡和團體進出，通常不會遠離飯店或沙灘。
2. 半自助觀光客行為：比團體觀光客更喜歡新奇的體驗，但是仍離不開傳統的旅遊路線和旅行業的服務。
3. 探險觀光客行為：喜歡由自己安排行程及活動，不喜歡團進團出，喜歡和當地做深入的接觸，但仍需要有一定的舒適和安全。
4. 全自助旅遊觀光客行為：喜歡成為當地的一分子，幾乎和旅遊服務業扯不上關係。

(二)依旅遊經濟涉入程度做區分

就旅遊經濟涉入程度而言，可將觀光客的行為類型概分如下：

1. 討價還價型：此型觀光客多為中階收入者，極力找尋「俗擱大碗」的「好康」。
2. 積極型：此型觀光客多為收入較好、教育程度較高者，喜歡積極性的假期。
3. 放假型：此型觀光客多為一群臭氣相投者，整日思索下次放假要做什麼好，多為低薪階層。
4. 保守型：此型觀光客很喜歡旅遊，但不熱中週末假期或運動。

(三)依旅遊偏好涉入程度做區分

就旅遊偏好涉入程度而言，可將觀光客的行為類型概分如下：

1. 冒險型：自信、獨立，且喜歡嘗試新的活動。

2.憂鬱型：擔心害怕旅行的壓力和安全。

3.夢幻型：神往旅遊，三句不離旅遊。

4.節約型：純粹視旅遊為放鬆的一種方式，不是生活的一部分，只用最少的花費來從事。

5.三思型：完全準備好才要上路。

(四)依旅遊道德涉入程度做區分

就旅遊道德涉入程度而言，可將觀光客的行為類型概分如下：

1.良好觀光客行為類型：有良好觀光客行為之觀光客，即使出門旅遊，在渡假地區之行為舉止，亦會時時注意個人舉止，並對環境的保護以及旅遊地加以關心。

2.不良觀光客行為類型：具有不良觀光客行為之觀光客，經常會將其不良行為表現在旅途中，並以平常之認知及行為，我行我素。

(五)西方與我國觀光客行為之分類

偏重西方國家之觀光客行為研究將觀光客行為分類如下：

1.文化遺產欣賞型（cultural heritage）：此型觀光客渴望想見希臘遺蹟及古文明，以停留的渡假村做基點，四處探訪古蹟，多為家庭成員及年長者。

2.聲光杯影追逐型（ravers）：此型觀光客喜好杯中物及夜生活，也喜歡曬太陽。

3.白天上海灘，夜晚上酒吧型：多為單身男性。

4.獵豔情人型（shirley valentines）：此型觀光客多為女性和其女性友人，希望找到希臘男人共度春宵，解除在本國的苦悶。

5.日光追逐型（heliolatry）：此型觀光客就是要曬太陽，在太陽下盡

情的徜徉。

6.候鳥型（lord byron）：此型觀光客一旦愛上了某地，如希臘，往往每年必回遊。

上述為西方之觀光客行為分類，由於是歐美經驗，難免與東方國家有文化上的差異。我國學者對觀光客行為分類者有屠如驥等（1999）指出，觀光客可以分為四大類型，明顯的沒有西方常有的分類「浪漫型」：

1.冒險嘗鮮型：具多樣化特質，要求強烈、喜歡冒險、喜歡嘗試與眾不同的東西。

2.謹慎型：喜歡進一步嘗試新東西，但不是「第一個」，他們會觀望後再行動。

3.懷疑型：對新事物持懷疑態度，新的觀光產品大眾化之後才去買，才有安全感。

4.傳統型：此型觀光客，對任何新事物都持懷疑態度，不喜歡變化，會反覆前往已經熟悉的觀光地觀光。

綜合上述，不管分類如何，固然都代表觀光客個體外顯行為，但也都含有觀光客內隱行為或心理活動歷程，亦即觀光心理學研究之本質——**研究觀光客行為與心理歷程之科學**。

 第四節　行為科學與觀光心理學

從現代心理學的角度來看，觀光客在從事旅遊活動時，所表現出來的旅遊行為，與在工作、宗教活動或政治活動中的行為表現大體是一致的。亦即人類的各種活動之間，並無明顯的界線存在，也就是人類對旅遊的從事、消費，以及對旅遊訊息的注意力和其他人類活動，如工作、

娛樂、人際交往等差異並不大，因為觀光客行為是人類行為中的一環，和其他的行為一樣，都是人性的特質，因此本節擬就行為科學的目的、觀光客行為的研究向度以及影響觀光客行為的因素等三方面加以詳述。

一、行為科學的目的

觀光客行為是人類行為中的一環，因此可以從行為的科學概念之探索、描述、解釋及預測來分析觀光客行為，茲分述如下。

(一)探索

探索（exploration）的目的乃在於企圖決定某一事項是否存在，例如年輕貴族的旅遊人口中，是女性多或是男性多？如果女性居多，那麼就值得針對此現象加以探索。

(二)描述

描述（description）則是更進一步清楚定義某一現象，或是瞭解受測者在某一層次中的差異性。例如國人旅遊人口中，哪一階層的觀光客數目最多？測試時還要針對受試者的性別、年齡層、教育程度、家庭生命週期等加以描述，才能獲得精確的現象描述。

(三)解釋

解釋（explaination）乃在檢視兩個或兩個以上的現象的因果關係，是科學研究的目的。解釋事項要有實證知識，通常用來測定各變項間的因果關係。一件事物要經過科學處理後才能呈現事實（fact），通過合理解釋的才是真相（truth），一般科學家們對於一件事物的解釋，經常使用什麼（what）、如何（how）、為什麼（why）等三種解釋層面。

例如：比較股市榮景與股市低迷時之觀光客的旅遊意願差異之研究

時，雖然股市好壞不是影響旅遊意願高低的唯一因素，但卻可以解釋二者互爲因果。

(四)預測

預測（prediction）是科學研究的目的之一，解釋是對所發生的事實的說明，而預測則是對未發生的事（未來的行爲現象）導出預測。換言之，運用行爲科學可以說明，並且預測觀光客的行爲。例如以內外向性格和旅遊次數的相關加以研究，如果外向性格和旅遊次數呈正相關，則可以預測外向性格者可能有較多之旅遊次數。

簡言之，我們可以把觀光客行爲看做人類行爲的一環，而且適用行爲科學的方法來做研究，而探索、描述、解釋、預測則是本書對於觀光客行爲研究的目的。

二、行爲科學研究與觀光心理學

觀光客乃是從各個不同角落前往目的地從事旅遊，由於觀光客個人屬性，如生活方式、經歷、職業等不盡相同，因此在旅遊的過程中，便會因個人之興趣、愛好與需求之差異，而影響觀光客的行爲表現。因此，觀光客行爲的研究，不能像一般研究可在實驗室中進行。因爲觀光客係依個人意願，自在地在自己掌握的時空中，進行個體的旅遊活動。因此本文對觀光客行爲研究，將以觀光客個體和其環境爲主軸，著重行爲的自發性，以利印證行爲科學的理論，作爲進行研究的基礎。

一般行爲科學研究包括有心理學、社會學、社會心理學及人類學等，而學術界也都公認心理學、社會學以及人類文化學爲構成行爲科學的三大學門。其中，心理學是研究個體的行爲；社會學是研究團體的行爲，強調群體行爲組織、人際動態；而社會心理學則研究團體中的個人行爲；人類學則研究人類的社會與文化。綜合上述學科，本書以心理

學、社會文化學作爲觀光客行爲研究的兩大層面：另外，由於旅遊行爲是一種特殊形式的消費行爲，因此也必須探討消費者行爲學。綜合以上所言，本節將觀光客行爲研究的層面架設在心理學層面、社會學層面以及消費者行爲學層面，茲分別加以述之。

(一)心理學層面

心理學是研究行爲及心理歷程的科學研究，其著重於探索人類行爲表現與歷程，因此心理學者將人視爲一個心理單位，而個人之價值觀、認知、學習、人格、動機、經驗和態度等都會影響其個人的行爲。

心理學理論中之**行爲理論**，對於研究觀光客行爲有不同程度的貢獻。例如**學習理論**將行爲所造成的酬償，視爲形成特定行爲模式的影響因素，此一立論成爲分析觀光客重複旅遊和品牌忠誠度的基礎，同時也成爲分析觀光客對旅遊訊息及廣告的學習與記憶的重要因素。

態度理論是描述觀光客的偏好、旅遊決策以及態度改變的依據，提供我們瞭解觀光客的舊品牌偏好，以及新偏好的產生是如何被創造和影響。

知覺理論則讓我們瞭解觀光客是如何看待一項旅遊產品，以及對產品賦予何種意義，爲何有些廣告可以受到觀光客注意，並引起態度改變，其餘卻無法引起觀光客的青睞。

動機理論讓我們瞭解觀光客爲什麼要旅遊，其需求是什麼，如何滿足，有哪些是一致性的需求，哪些是多樣化的旅遊需求，同時馬斯洛（A. H. Maslow）的需求層次理論提供我們對觀光客動機的進一步認識。

人格理論讓我們瞭解觀光客的性格型態和其行爲的關係，什麼樣的人選擇哪些旅遊方式、產品和旅遊地；佛洛伊德的人格理論提供我們瞭解並解釋觀光客的心理對話。

每一個心理學的理論都是觀光客行爲的重要課題，從這些研究的結果都能提供我們對觀光客行爲的瞭解、描述、解釋甚至預測，進而制訂

更好的旅遊策略。

(二)社會文化學層面

從社會層面討論觀光客行為時,可以從社會學的角度與社會心理學的角度來探討社會對觀光客行為的影響。簡言之,如果從心理層面瞭解觀光客行為的個體性與內在面的重要影響因素,則社會層面可視為瞭解觀光客行為中之他人性與外在性的重要影響因素。

社會學研究團體行為時,涉及個人與社會相互整合的過程,此過程包括社會角色、禮儀、文化、社會期望、家庭結構、民族、次文化、政治、宗教意識、貧富經濟模式、戰爭與和平……等等,都是探討觀光客行為過程的重要指標。而社會心理學研究團體中的個人,著重個體內部的經驗和社會過程之間相互作用的結果,意即著眼觀光客的人際行為,因此兩者均為個體和社會因素互動的結果。

觀光客的社會角色可以反應在觀光客的各種外顯行為上,而欣賞不同的禮儀、文化通常是以文化為主軸之知性旅遊需求者的主要旅遊目的之一,例如:觀光客經常嚮往欣賞歐洲王室的禮儀、東洋的茶道、中國的好客之道、土著見面禮……等等;這也是為何每年有許多觀光客會不遠千里造訪一些文化古國,如埃及、希臘、土耳其、中國、印度等之主要原因;例如以台灣觀光客而言,每年有許多觀光客前往土、希、埃等古文明地拜訪,主要是為欣賞當地不同的禮儀、文化,也因此社會文化是觀光客動機和旅遊目的之重要影響因素。

社會期望可以用來解釋觀光客追求旅遊價值的一些行為,例如:法國人阮囊羞澀時,便會在自家陽台曬太陽,直到曬出古銅色的肌膚,再驕傲的出門,讓人誤以為其去過陽光、海洋與沙灘的渡假勝地;日本觀光客即使負債累累,仍要在免稅商店大顯身手,因為購買和穿著名牌是日本社會地位的表徵。上述二例雖然均是一種虛偽的、自慰的心態,但卻最直接說明法國與日本的社會期望,深深地影響觀光客的旅遊行為,

觀光客極力追求社會期望,最主要之目的是為了迎合當地之社會價值。以台灣人前往歐洲為例,台灣觀光客前往瑞士旅遊,非要買一只耀人的「瑞士錶」,前往加拿大,一定要買瓶很炫的「冰酒」等,這些都說明了社會期望賦予觀光客追求的目標,而觀光客行為又反映出社會價值觀,兩者相互影響,就成為觀光客行為研究的重要指標。

另外,社會學因素影響觀光客行為最深的還有家庭、團體和次文化等因素,不同的家庭結構、家庭生命週期和不同的社會階層、次文化等,對觀光客個體的行為表現均有直接且深遠的影響。

民族的差異性和宗教、政治的意識以及戰爭或和平等因素,也足以影響觀光客行為,不同的民族有不同的旅遊行為。例如,中東觀光客不吃豬肉,因此會特別留意前往旅遊地點的飲食;在政治意識上,因反美情緒高昂,所以儘量不食麥當勞;此與我國觀光客重視美食,幾乎來者不拒的風行「美」食(除了部分少食牛肉或素食者外),有極大的差別。戰爭或和平時期的觀光客行為也表現在不同觀光客行為上,觀光客一方面因為安全問題而不入危邦,卻又因為冒險發現的需求而要深入有戰爭的殺戮戰場,以便親臨感受韓戰、越戰,乃至目前的以巴戰爭的「沙場旅遊目的地」。

總而言之,經由社會層面的探討,可以增進瞭解觀光客行為,而與心理學層面互為表裡解釋觀光客的行為。

(三)消費者行為層面

消費者行為可以定義為消費者在搜尋、評估、購買、使用和處理一項產品、服務和理念時,所表現的各種行為。其範圍很廣泛,但其理論多半由心理學、社會學、社會心理學、人類文化學和經濟學移植過來。消費者心理學將影響消費者行為的因素大致分為以下三項,從中可以看出他們對觀光客消費行為的影響:

■心理因素

　　心理學將人視為一個心理單位，個人的價值觀、認知、學習、人格、動機、經驗和態度都會影響個人消費行為，深入探討影響消費者行為的心理因素，包括動機、知覺、學習、記憶等有助於解釋消費者的行為。特別是個人的態度及偏好對個人的購買行為有很大的影響力，而人格被視為個人處理或適應的一般模式，個人在不同的環境下，包括購買情境往往會採取一致性的反應。例如個人是具有攻擊性或精明的特質，在消費行為上也會表現出來。而動機也可以解釋消費者的需求，但需求動機可能是心理的，也可能是社會的；**馬斯洛（Maslow）需求層級理論**提供解釋消費行為的模式，動機和其他的心理因素都有相關。知覺是指消費者如何辨識、選擇、組織和解釋外界刺激的過程，許多的產品都會給消費者帶來不同的感覺。

　　所以觀光客在消費旅遊產品時會學習什麼樣的產品可以滿足其需求、什麼旅行社或商家有其需要的產品、家人和朋友希望他買什麼產品……等。凡此因素都有個別解釋的功能，但也都與其他心理因素相關，一起考量才能勾勒出完整的觀光客行為。

■群體因素

　　社會學是研究一個群體的結構與功能，著眼於個人在這個群體中如何產生互動，並將消費者視為一個購買群體，分析消費者的行為，換言之，顧客就是一群在整個購買過程中扮演不同角色的個人所組成。透過對個人家庭、角色結構、價值觀和其他成員的互動與分析，以解釋消費者行為。

　　個人生活在社會之中，必定要與他人關係發生互動，而且這種關係永遠存在，且行為受此關係影響，所以社會因素必然影響到個人的行為，團體的價值觀及規範將影響個人，使個人的行為價值觀與之一致。因此個人所持的態度通常與其所屬的團體大致一樣，個人的動機也蒙上

濃厚的社會色彩，而行為模式也透露出文化的涵義。

因此，觀光客消費旅遊產品時，就不知不覺的受到團體及其成員的影響，不管在選擇旅遊產品、購買住宿飯店、機票、消費性紀念品，或不買某些物品，都是受到社會因素的影響。

■社會文化因素

消費者行為也受社會文化因素的影響，包括社會聚集（social aggregates）的分析及人群種類的探討等，例如社會階層的分布乃依個人的社會聲望（social prestige）來劃分。次文化（例如：種族或宗教）指一群具有共同信仰、價值觀及興趣的人相聚在一起而形成；而文化則由不同的社會遺產所造成。

探究社會整體的消費行為，意即在探討同一階層（social class）的個人會有的共同態度；如所謂的社會階層便是指在社會中的某一群人，這群人擁有共同的特徵和社會地位；而次文化群體則是指具有共同價值觀信念和興趣的人；而文化因素則可以加以區分出含有特殊背景的人。

例如，生長在上階層必然和生長在下階層的人擁有不同的態度、人格和價值觀，且此社會階層意識會進而控制個人對團體的選擇，促使觀光客加入特定的休閒俱樂部和旅行團體。故有可能產生羽毛球隊的出國觀光團，也有公司行號的獎勵團，甚至也有有錢又有閒的豪華「金理想團」或「金鳳凰團」等。

除此之外，我們所處的文化也決定了我們對生活的看法及消費的行為，比如許多剛開放觀光國家的觀光客（中國大陸觀光客、韓國觀光客）總認為西裝筆挺、猛拍錄影機，才是旅遊；但是已開放觀光國家的觀光客則認為舒適的穿著、選擇性拍錄才是盡興的旅遊。

三、觀光客行為與心理歷程研究向度

從上述的三大層面，觀光客心理與行為研究可以歸納出四個向度：

1.個人因素：包括知覺、性格、態度、學習和動機及社會心理因素。

2.社會因素：包括團體成員及社會影響力的因素，此為社會或社會心理因素。

3.社會文化因素：包括社會階層、次文化及文化。

4.消費者行為因素：包括購買決策、動機、偏好及性格。

以上這些觀點為本書後續章節的發展概念，且每篇章節均以此為基本形式，探討觀光客的心理與行為。

 第五節　觀光心理學建構與貢獻

根據上述，可以知道觀光心理學乃植基於心理學與行為科學，是研究觀光客行為與心理歷程的科學，於本書其建構如下述。

一、觀光心理學研究架構

綜合上述，本文採用行為科學的理論為基礎，以觀光客行為之心理、社會和消費者行為等三大向度為出發點，用個人因素、社會因素、社會文化因素與消費者行為因素作為核心概念，視觀光客為旅遊消費者加以探討、分析、解釋或預測觀光客的行為，並且就三大向度整合出影響觀光客行為與心理歷程之內、外在影響因素、觀光決策歷程、在地與旅遊後的體驗，作為全書之概念架構（如圖1.2）。

(一)內在因素

影響觀光客行為的內在因素有知覺、學習、人格、態度、動機等因素；知覺是觀光客選擇、組織和解釋訊息，以創造一個有意義的世界意象之過程；學習是經驗累積所帶來之觀光客行為的變化；性格是觀光

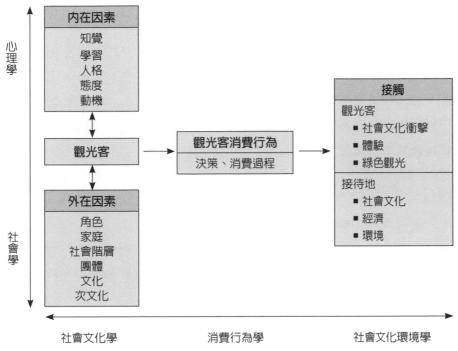

圖1.2　觀光心理學架構圖

客所表現出來的行為模式，以及把閱歷和行為有系統整理起來的心理結構；態度是觀光客對人、事、物所持的肯定或否定的感覺；動機是引導個人去實現目標的一種內在動力；這些心理因素是影響觀光客行為的內在因素。

　　各因素之間是獨立的解釋變項，亦是相互關聯的因素。具有某些人格特質的觀光客，必然也有和此特質相關的學習、動機、知覺和態度特質。例如：具有「攻擊性格」的觀光客，必然在其心理因素特質上，呈現異於「保守性格」的觀光客。因此要能獨立或整合的考慮這些心理因素，才能對觀光客的行為做最佳的詮釋。

(二)外在因素

人是社會性動物，必然是在社會環境中與他人互動。在此我們將來自他人的互動力量，稱為影響觀光客行為的外在因素層面，其含括角色、家庭、社會階層、團體、文化、次文化……等。這些外在因素和觀光客的內在因素相互關聯，進而產生觀光客的行為變化，這些都將在本書後續章節中詳述。

(三)觀光客旅遊消費行為

觀光客為什麼購買旅遊產品，其內、外在因素、決策歷程、購後行為及消費模式，都是探討此一問題的重要方向；消費者心理學或行為學將在本議題上作為基礎的理論學門，藉此探索觀光客旅遊消費行為的每一層面與歷程。

(四)觀光客與旅遊地接觸

觀光客購買了旅遊產品，從出家門、踏上旅程、旅程中、在旅遊地至返家旅遊結束，這一連串的過程都是體驗。在旅遊體驗中，以和接待地接觸後產生之社會文化衝擊為最，而在目睹旅遊地因觀光客進入所造成社會、經濟與環境的負面影響，觀光客也有其省思，於是有綠色觀光的思維產生並獲得注目。為深入探討上述觀光客與接待地互動後的影響、體驗與省思，在後續章節有關社會、文化與環境的學理將援用以闡述這些現象。

二、觀光心理學研究取向

在上述的研究架構下，本書的研究取向係參考新近的觀光心理學者對於觀光客行為的研究取向，漸趨向學門的整合，特別是藉由心理學、

社會學和人類學等學術領域結合觀光專門議題的研究（Jafari, 2000; Pearce, 1993; Pearce, 2005）；在觀念上則強調避免同質性的錯誤，意指對於觀光客新行為研究要避免將所有的觀光客都視為相同，應該盡可能詳細的描述各類型的觀光客，才能解釋說明錯綜複雜的觀光客行為，進一步統合分析結果作為市場區隔參考。研究取向簡單而言有以下兩個方向：

1. 參與者研究取向（emic approach）：乃指研究者站在觀光客的立場分析觀光客心理需求與行為，亦即站在他們的角度看外在世界、看自己。
2. 觀察者研究取向（etic approach）：與上述相反的是，研究者純粹站在觀察者的立場去描述、分析觀光客的行為。

上述兩個方向中，對於某些大型、探索性研究，後者或許是發現現象的整合方法；至於進一步的個人化服務與市場區隔則有賴前者的研究取向。本書以描述觀光客行為與心理歷程為目的，故以廣泛性描述為主，因此多半採用觀察者觀點，但有部分案例則以參與者觀點分析之，以為相輔。

三、觀光心理學研究的貢獻

觀光已然成為現代生活的社會體制面，在此認知之下，觀光心理學研究的貢獻可以以三大方面觀之（如**圖1.3**）：

1. 觀光客個體：就像人們重視他們的生活經驗，觀光客本身也非常重視他們自己的經驗，並且想要充分利用每個體驗，不管是短期的區域探訪或較長的國際渡假，觀光心理學的研究都可以幫助觀光客認識自己，並且進一步做好每一個觀光渡假，協助觀光客個體自我成長。
2. 公部門管理者：在公共部門，特別是旅遊政策決策者或各部門的管

圖1.3 觀光心理學研究的貢獻

資料來源：Pearce (2005).

理者，觀光心理學能提供更多關於觀光客心理行為的發現，協助這些管理階層制定出合宜的政策，有效的推展觀光、休閒與旅遊，創造社會福祉。

3. 企業經理人：觀光產業經理人、行銷人員特別關注觀光客的研究，其努力不下於學術界，唯有藉由對觀光客心理與行為的瞭解，才能做出精確的行銷策略，甚至影響政府的決策，來達成推動市場、創造營利的目的，所以觀光心理學的貢獻是連環效應，對於企業界至為重要。

參考書目

一、中文部分

王震武、林文瑛、林烘煜、張郁雯、陳學志（2004）。《心理學》。台北：心理。

吳坤銘（1979）。《觀光行為之觀察與分析》。未出版台灣大學森林研究所碩士論文。

林君蘭（2001）。〈觀光人次分析探討台北動物園觀光入原管理對策〉，《動物園學報》。13：89-102。

林靈宏（1994）。《消費者行為學》。台北：五南。

唐學斌（1991）。《觀光學概論》。台北：揚智。

高尚仁（1996）。《心理學新論》。台北：揚智。

屠如驥、葉伯平、趙普光、王炳炎（1999）。《觀光學概論》。台北：百通。

張春興（2004）。《觀光學概要》。台北：東華。

郭靜晃（1994）。《心理學》。台北：揚智。

葉重新（2004）。《心理學》。台北：心理

蔡瑞宇（1996）。《顧客行為學》。台北：天一。

蔡麗伶譯（1990）。《旅遊心理學》。台北：揚智。

鄭伯壎（1976）。《消費者心理學》。台北：大洋。

蘇芳基（1984）。《最新觀光事業概論》。台北：作者自版。

二、外文部分

American Express News Release (1989). *Unique Four National Travel Study Reveals Traveler Types*. London: American Express.

Burkart, A. J. & Medilik, S. (1981). *Tourism: Past, Present and Future*. London: Heinemann.

Chadwick, R. A. (1987). Some observations on proposed standard definitions and classifications for travel research. The Travel Research Association, Seventh Annual

Conference Proceeding.

Cohen, E. (1972). Toward a sociology of tourism. *Social Research, 39,* 164-182.

Cohen, E. (1974). Who is a tourist? A conceptual clarification. *Sociological Review, 22,* 527-555.

Jafari, J. (ed.) (2000). *The Encyclopedia of Tourism.* Oxford: Pergamon.

Lengyel, P. (1980). Editorial. *International Social Science Journal, 32* (1), 7-13.

Maslow, A. H. (1943). A theory of human motivation. *Psychological Review, 50,* 370-396.

Pearce, P. L. (1982). *The Social Psychology of Tourist Behavior.* Oxford: Pergamon.

Pearce, P. L. (1993). Defining tourism study as a specialism: A justification and implication. *Teoros International,* 1 (1), 25-32.

Pearce, P. L. (2005). *Tourist Behavior: Themes and Conceptual Schemes.* Channel View Publications.

Perreault, W. D. & Dorden, D. K. (1979). A psychological classification of vacation life-style. *Journal of Leisure Research, 9,* 208-224.

Plog, S. C. (1972). Why destination areas rise and fall in popularity. Paper presented to the Travel Research Association Southern California Chapter, Los Angeles, Oct.

Ross, G. F. (1994). *The Psychology of Tourism.* Melbourne: Hospitality Press.

Sharpley, R. (1994). *Tourism, Tourist, and Society.* Elm: Huntingdon.

Shaw, G. & Williams, A. M. (1994). *Critical Issues in Tourism: A Geographical Perspective.* Oxford: Blackwell.

Smith, V. (1977). *Eskimo Tourism: Micro Model and Marginal Men-in Hosts and Guests: The Anthropology of Tourism.* Philadelphia: The University of Pennsylvania Press.

Swarbrooke, J. & Horner, S. (1999). *Consumer Behavior in Tourism.* Oxford: Planta Tree.

Tunnel, G. B. (1977). *Three Dimensions of Natural Illness: An Expanded Definition of Field Research. Psychological Bulletin,* 84(3), 426-37.

World Tourism Organization (1986). *Yearbook of Tourism Statistics.* Madrid: WTO.

Wood, K. & House, S. (1991). *The Good Tourist: A Worldwide Guide for the Green Traveler.* London: Mandarin.

Chapter 2

觀光知覺

- ■知覺的原理與定義
- ■知覺過程與影響因素
- ■觀光知覺的特性
- ■旅遊地知覺
- ■觀光客其他旅遊知覺

選擇一項旅遊活動，是複雜的心理歷程。首先，要對眼前的每一種選擇做主觀的評價（蔡麗伶等，1990），而這個評價有可能是在潛意識中進行。不管如何，主觀的評價反應出觀光「個體」的心理需求。因為，個體對外在世界的看法與詮釋，是受到時間及過去經驗的影響，反應出個人的生理特性（例如，個人的智慧）、心理特性（人格屬性需求價值體系），以及個人所處的社會環境的本質（鄭伯壎，1983）。

例如，一位被台灣股市上下震盪（社會環境本質）煎熬不堪的證券員（生理特性），想要前往沒有電話、沒人熟識的神木島，靜靜地躺在沙灘上，睡在小木屋裡，只聞潮汐聲，不聞舟車響……度過寧靜且安詳的五天（生理需求）。這個評價，反應出他選擇之目的地，和目的地能夠滿足他心理需求的程度。然而，這是主觀的、個人的選擇。換成另一個人，即便是和他有著相同處境的同事，也不一定會做出「寧靜」的選擇；就是一樣的選擇也不一定都選擇到神木島，可能到天堂島或可愛島，這就是每個人的旅遊地知覺都不一樣的原因。

我們對擺在眼前的各種選擇所做之主觀判斷取決於許多因素，其中一個最重要的因素是，我們對每種選擇和它能夠滿足我們需求程度的知覺。因為每一個人都會按照自己的方式來觀察這個世界，瞎子摸象就是一個例子，不同的人接觸到不同的地方做不同的解釋，即使看到同一事件，不同的人還是有不同的解釋。所以要瞭解觀光客心理，要從觀光客知覺旅遊現象和做選擇、解釋和決定的知覺因素著手。

 第一節　知覺的原理與定義

一、知覺的原理

我們知道，每一個人處在一個大環境中無時無刻不受著環境的影

響，也同時影響著環境，在這交互作用的過程中，隨著人們的差異，不同人會賦予環境刺激不同的意義（鄭伯壎，1983），這就是心理學家所謂的「知覺」；簡言之，就是對外來刺激賦予意義的過程（the ability to attach meaning to incoming stimuli），可以看作是我們瞭解世界的過程。我們知覺物體事件和行為，在腦中一旦形成一種印象後，這種印象就和其他印象一起被組織成一種對個人來說有某種意義的基模（pattern），這些印象和所形成的基模會對行為產生影響（蔡麗伶等，1990）。

　　而且知覺過程可以在一瞬之間發生，但它卻不是一個簡單的過程，兩個人看到的世界，也不會完全一模一樣，縱使我們看到不同的東西、甚或是同一種東西，我們也會持不同的看法、做不同的解釋。就像空服員和乘客的互動一樣，同樣是面對「空服員」，每個人所賦予的解釋均不一樣；同樣的，對座位「服務鈴」的詮釋也會不一樣，甚至也有些人對空服員和服務鈴視而不見呢。為什麼有些事件被注意到了？而有些卻沒有？為什麼不同的人對同一物體的知覺會不一樣？甚至忘了他的存在？對知覺過程的瞭解有助於我們對此現象的理解。

　　對觀光從業人員而言，知覺這一因素更是重要，因為這關係到他所提供的服務和所做的推廣工作，在觀光客心目中所產生的整體印象，如觀光客所知覺到的訊息（廣告、文宣）、所知覺到的事件（飛機機艙設備、飯店等級、旅遊地形象）、所耳聞的聲音（如機艙、餐廳播放的音樂）、所嗅到的味道（如衛廁、飯店的氣味）等，都成為觀光客的知覺線索，加上觀光客原來的認知基模，就成為觀光客個體解釋旅遊現象的知覺（蔡麗伶等，1990；Dann & Jacobsen, 2002）。

二、知覺的定義

　　知覺（perception）的定義，是指人腦對直接作用於腦部的客觀事物所形成的整體反映。知覺是在感覺的基礎上形成的，它是多種刺激與反

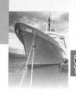

應的綜合結果。日常生活中人們會接觸到許多刺激（如顏色、亮度、形體、線條或輪廓），這些刺激會不斷的衝擊人的感官，同時也會透過感官對這些刺激做反應。知覺即是人們組織、整合這些刺激組型，並創造出一個有意義的世界意象過程（袁之琪、游衡山等，1990）。

　　個體對刺激的感受到反應的表現，必須經過生理與心理的兩種歷程。生理歷程得到的經驗為**感覺**（sensation），心理歷程得到的感覺為**知覺**。感覺為形成知覺的基礎，前者係由各種感覺器官（如眼、耳、口、鼻、皮膚等）與環境中的刺激接觸時所獲取之訊息，後者則是對感覺器官得來的訊息經由腦的統合作用，將傳來的訊息加以分析與解釋，即先「由感而覺」、「由覺而知」（張春興，2004）。

　　知覺是客觀事物直接作用於人的感覺器官，人腦對客觀事物整體的反應（張春興，1996）。例如，有一個事物，觀光客透過視覺器官覺知它具有橢圓的形狀、黃黃的顏色；藉由特有的嗅覺器官感到它有一股獨特的臭味；透過口腔品嚐到它甜軟的味道；觀光客把這事物反映成「榴槤」。這就是知覺。我們用來解釋分析外在的旅遊現象。

　　知覺和感覺一樣，都是當前的客觀事物直接作用於我們的感覺器官，在頭腦中形成的對客觀事物的直觀形象的反映。客觀事物一旦離開我們感覺器官所及的範圍，對事物的感覺和知覺也就停止了。但是，知覺又和感覺不同，感覺反應的是客觀事物的個別屬性，而知覺反映的是客觀事物的整體。知覺以感覺為基礎，但不是感覺的簡單相加，而是對大量感覺資訊進行綜合加工後形成的有機整體。我們之所以可以將個別屬性組成有機體，是因為我們的大腦皮層聯合區具有對來自不同感覺通道的資訊進行綜合加工分析的機能（張春興，1996）。因此，這個有機體可以說是觀光客對旅遊現象的知覺。

　　如果從對「個體」的知覺來看，觀光客的知覺大致可以分為兩大類：自我知覺與社會知覺：

1.自我知覺：指一個人透過對自己行為的觀察而對自己的心理狀態的認識，及對自己的看法。

2.社會知覺：指人對人的知覺，包括對人（他人）的知覺和人際知覺，如身分、性別、年紀、服裝、穿著、體型、面貌、言行舉止等特徵所得的知覺（王如微，1992；張春興，2004）。

前者可指觀光客對自己行為的知覺，比如知覺到在西方上廁所要排成一直線，而非排在各個廁所門前；後者比如觀光客觀察其他人給小費的行為，反映到自己給小費的行為，或者對旅遊地的商家該不該討價還價，而底限在哪裡等人際知覺。

綜合上述，我們可以定義：「**觀光知覺係指觀光客組織、整合觀光現象，並創造出一個有意義的觀光意象過程，並涵蓋觀光客的自我知覺與社會知覺。**」

 第二節　知覺過程與影響因素

一、知覺過程

知覺過程（perceptual process or framework）係指透過對事件的察覺、認識、解釋然後才反應的歷程；此反映包括外在表現或態度的改變或兩者兼之（藍采風、廖榮利，1998）。如前述，我們在面臨某種環境時，會以我們的器官獲得經驗，然後再將這些經驗加以篩選，以使得這些經驗對我們有意義（榮泰生，1999）；所以，知覺過程可以說是一種心理及認知的歷程（藍采風、廖榮利，1998）。至於如何選擇、組織和解釋各種不同刺激的過程，知覺過程可以分為接受、注意、解釋、反應和記憶等五個階段或連續過程，如圖2.1。

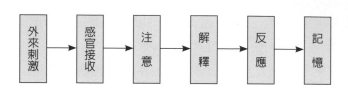

圖2.1　知覺過程

資料來源：改編自林靈宏（1994）。

　　個體的知覺過程，首先是刺激五官，包括眼、耳、鼻、口及皮膚，這些器官接受後會引起個體的反應。由於我們的環境充滿了無以計數的刺激，因此個體會因刺激的本質而以個人的因素篩選要注意的刺激，接著賦予它意義，接著再做出想要的反應，即所謂的**選擇性知覺**（selective perception）。因為同時到達個人腦內的資訊或刺激太多，無法一時全部吸收，因此便經過選擇或挑選的過程。個體會有一個傾向，即去選擇與我們經驗相近、熟悉或那些我們所期待的事情，而這些是個體較容易去察覺、去吸收訊息（藍采風、廖榮利，1998）的自我知覺。

　　例如，以參加台灣東海岸賞鯨觀光為例，可以運用知覺過程來解釋觀光客多由親朋好友得知賞鯨豚活動（刺激），接著接觸到相關的照片、圖片與DM，看到各式各樣的鯨豚與乘風破浪之快感（感官接收），進而開始注意有關的賞鯨活動（注意），越來越覺得賞鯨是一種特別的活動（解釋），將報名參加賞鯨豚的活動付諸實行（反應），並在活動中留下了特別深刻的印象（記憶）。因此，大抵觀光客接受旅遊訊息到採取行動的知覺過程可以以上述知覺過程來解釋。

　　在反應後，最後一個過程即是選擇性記憶。訊息在被知覺後通常會被記住一段時間，或很快就被淡忘。記憶的長短和個人的需求、價值觀及心理傾向有很大的關係。無關的訊息（如DM），很可能隨手一扔，且很快就忘了。反之，若符合個人的態度、偏見和生活方式，就很容易被記住，甚至記憶一段時間。比如正在籌備婚禮的男女，對於旅遊訊息不僅接收、注意，還會做出解釋，甚至電詢訪價，對於不管有無成交的旅

行社都會有一段時間的記憶。

選擇性回憶通常在觀光客旅遊過後占據很大的經驗意義，旅遊過程中的現象刺激不能巨細靡遺的被觀光客的知覺組織，但是旅遊現象中的突出部分經常成為觀光客組合記憶的重要刺激來源。如上例參加鯨豚之旅，可能幸運的驚艷鯨豚，也可能因為天氣壞風浪大，什麼也沒看到還吐了一身腥，這些都是組成一個回憶時的片段。

二、知覺的影響因素

不管是刺激因素或個人因素，都不能單獨解釋旅行者對某一旅遊廣告、旅館接待或包裝旅遊服務的反應。因此，可以這麼說，瞬間形成的觀光知覺是知覺本身的刺激因素和個人因素同時影響觀光的整體認知。

(一)刺激本身的因素

物理刺激是知覺的要素，刺激本身的各種特徵，例如大小、顏色、聲音、質地、形狀和環境都是刺激的因素。

平常我們對大小、聲音、顏色、移動和其他刺激因素已經習慣了，如果聲音大小和移動明顯的出乎意料之外，就會對我們的知覺產生很大的影響力。例如尼加拉瓜瀑布比起其他瀑布更吸引觀光客，阿塔巴斯塔冰河比其他溫帶的冰河更有吸引力，巴西的嘉年華會總是匯集全世界的狂歡者。

一般而言，個體會因為某些因素造成觀光知覺的一些效應，如對比、強度、大小、頻率、運動等效力：

1.對比：對比係指外在字跡在外觀結構上與其他的不同且突出、不為人們所期待的、較容易受到注意的。如黑和白、黑白與彩色、靜止與動態、嘈雜與寧靜、大與小等。對比原則比強度及大小更能解釋

知覺的選擇，例如「白色的」油輪在「藍藍的」大海上；「燦爛的」煙火在「黑夜的」天空中綻放，就分外引人注意。

2.強度：外界刺激的強度越高，被感覺的可能性也越高。如廣告的聲音比節目的聲音大、立體音效、煙火，及最典型的拉斯維加斯的霓虹燈街景等等。

3.大小：與強度關係密切的是大小。一般而言，物件或事情越大越容易被注意到，如大峽谷、長城、金字塔、101大樓等。

4.頻率：頻率指物件的重複性，指一再出現之物較僅出現一次者易引人注意，重複次數可加深個體知覺。例如不斷重複播放沙灘、陽光、俊男美女的畫面，讓人強烈感受到熱帶島嶼的呼喚。

5.運動：動態之物較靜態之物更易引人注意，如三明治人、閃爍的霓虹燈、氣球等，都是營造歡娛氣氛、抓住遊客知覺的關鍵因素（林靈宏，1994；藍采風、廖榮利，1998；鄭伯壎，1983）。

綜合上述，我們不難看到這些因素對觀光客知覺的影響：例如對比的因素，讓拉斯維加斯黑夜裡的「霓虹燈」、讓「白色的」風帆船在「湛藍的」地中海中格外引人注意；強度的因素使迪士尼的「晚上煙火」、拉斯維加斯的「麗都秀」，讓觀光客注意到視聽覺的震撼；大小的因素，使大堡礁、小人國讓觀光客注意到；頻率的因素讓長榮的「綠色」、華航的「梅花」被觀光客注意到；運動讓「紐西蘭草原上來回奔跑的牧羊犬」、「洛磯山脈奔跑的野牛」被觀光客注意到……這些，根據知覺歷程，不僅成為「**選擇性的注意**」，還成為觀光客「**選擇性的回憶**」，成為津津樂道的旅遊回憶。

(二)個人因素的影響

個人本身的因素控制知覺，決定個人是否有能力看見或聽見刺激，而個人的需求、態度、記憶、經驗、價值觀等均會影響資訊的接收。大

致而言，個人因素有感覺過程、智力、性格、閱歷、價值觀、動機及情緒等。剛開始學走路、學說話的小孩，在初見到爬動的小生命便會感到興奮，而七、八十歲的老人則會傾向靜靜地撫摸溫馴的動物，失聰的人會喜歡細心觀察，看不見的人則僅能靠觸摸以感覺事物的存在。一般而言，個體因其個別因素，影響其知覺的接收。下列舉一些個人心理、社會因素做詳述（林靈宏，1994；藍采風、廖榮利，1998；鄭伯壎，1983）：

■興趣

知覺是有選擇性的，換言之我們知覺我們喜歡的事情。根據研究，對旅遊感**興趣**（interests）的人對旅遊廣告的知覺要比其他人敏銳得多，且對自己想去的旅遊地會更注意該地的訊息。即將前去馬來西亞旅遊的人，會特別注意馬來西亞的訊息。將參加泡湯活動的人，也會特別留意泡湯的資訊。

■尤力西斯動因

尤力西斯動因（Ulysses factor）簡言之是一種永恆的旅遊興趣。雖然興趣會改變，但是有些人類學家和心理學家認為，強烈的探索（exploration）需求是人類永不會改變的興趣。這種興趣叫作「尤力西斯動因」。人一生下來就和其他物種一樣，會不斷的探索，還會不斷的擴展其環境，並具有強烈的好奇心，想要知道所處的世界以外的東西。這種現象或許可以用來解釋一些對冒險旅遊終身樂此不疲的人，有人稱此需求為尤力西斯動因，不僅為了知識獲取，也為了親眼目睹，使我們的知覺更完整，這種智性的追求或許可以用來說明為什麼我們嚮往去探訪印加、美洲大陸、非洲叢林，甚至外太空了。

就像我國首先帶領台灣觀光客來到南極極點的領隊藍志俊所形容的，「自己愛上極地景色，一去再去」，「就像吸嗎啡一樣，無法自拔」。再者，胡榮華1984年騎單車橫越數大洲之後，馬中欣獨自在海外

闖蕩的自助旅遊，都可以說是尤力西斯動因的影響。

■ 社會地位

我們追求**社會地位**（status）的心理需求，也影響我們在旅遊環境中的知覺，包括對旅遊地、旅遊方式和各種活動的知覺。乘坐頭等艙相對於經濟艙、乘坐阿拉斯加郵輪相對於麗星郵輪、下榻希爾頓飯店相對於不知名的客棧，都象徵著不同的社會地位。

■ 需求

人們的生理**需求**（needs）對人如何知覺刺激有很大的影響；一位快要渴死的人會看見實際不存在的綠洲，快餓死的人也會看見實際不存在的食物；一樣的，需要找一個不同的地方休憩心靈的人，總是都會知覺到旅遊地的訊息，隨時都有準備好的行囊。

■ 期望

我們對旅遊的知覺也會受到先前的經驗和**期望**（expectation）所影響，比如有的觀光客到巴黎就是要買香水，香水就成了他最主要的知覺選擇，也因此忽略了其他的知覺；同樣的到了義大利的期望是血拼，當然就專心注意起要瞎拼的東西。

■ 重要性

重要性（salience）係指個人對某種事物重要性的評估，對個人越重要的事，個人越有心去注意。如即將結婚的人，對「蜜月旅行」的資訊會格外注意、青年學子對於「遊學」的訊息則較注意、宗教信徒則對「朝聖旅遊」特別注意。

■ 過去的經驗

過去的經驗（past experience）與動機相關，大多數的動機來自於過去的經驗，期待也是由過去的經驗所引發出來的。過去經驗常成為影響

個體知覺選擇的重要的內在因素。觀光客根據去過的經驗，經常特別注意去過的旅遊地，「去過」成爲注意的重要因素。

綜合上述，我們可以知道知覺的影響因素有**刺激因素**和**個人因素**，兩者皆深深影響觀光客對旅遊現象的注意、解釋與分析，是我們研究觀光知覺重要的一環。

 第三節　觀光知覺的特性

觀光知覺是有特性的，尤其當觀光客在知覺旅遊現象時，知覺的選擇性與組織性是最突出的觀光知覺特性，分別敘述如下：

一、選擇性

個體不可能接觸到知覺場裡所有的刺激事物，個人只能**選擇性**（perceptual selectivity）的加以接收。舉廣告爲例，學習心理學家認爲，每天至少有一萬五千個以上的廣告（Bauer & Stephen 1968），但個人眞正接收或知道的僅有七十六個，而其中只有十二個會引發個人的購買行爲，而這是1960年代的資料，近年來的遙控器和錄影機，跳過廣告時段或先錄製節目，更使電視廣告大減其效（鄭伯壎，1983）。

在同一個時刻裡，某個體總是對少數刺激知覺格外清楚，而對其餘的刺激知覺比較模糊，這種特性稱爲知覺的選擇性。知覺特別清楚的部分稱爲知覺物件，知覺比較模糊的部分稱爲知覺背景。如前述，在知覺過程中，強度大的、對比明顯的刺激容易成爲知覺的物件。在空間上接近、連續、形狀上相似的刺激也容易成爲知覺的物件。在相對靜止的背景上，運動的物體容易成爲知覺的物件。此外，凡是與人的需要、

任務及以往的經驗聯繫密切的刺激，都容易成爲知覺物件（張春興，1996）。

過去經驗會影響觀光客對旅遊資訊刺激的重視程度，如果參加過半自助的旅行結果非常滿意，觀光客會再特別注意這樣的旅遊商品和其廣告。刺激也和個人的價值觀、需求或興趣等有交互作用，比如熱中旅遊的觀光客就會選擇接收旅遊訊息；要結婚的會選擇接收蜜月旅行產品；對登山有興趣的觀光客則會選擇接收有關山脈旅行的訊息。所以我們不能知覺一切事物，只好對注意的對象加以選擇。**選擇性注意**（selective attention）是一種**知覺防衛**（perceptual defense）的形式，在於去除那些非本質的、無關的，或者從個人角度或文化角度來說難以接收的東西。比如現在國人出國旅行已然普及，餽贈禮物的風氣不再那麼盛行，甚至拒絕參加所謂的瞎拼團，對於國外的商品也不再是大小通吃，什麼都注意、什麼都要了。同時在應付過多的資訊時，不管觀光客或旅遊從業人員都會使用**紙筆、照相機、錄影機和錄音機等輔助工具來延長注意的過程**，在事後回顧當時無法多注意的視覺或聽覺，並在必要時從這些事物中獲得更多的涵義或樂趣。這就是爲什麼總是有照（錄）不完的相，常常在旅遊結束後欣賞相片和影片，再重整腦海中的意象。

在日常生活中，我們可能把注意力集中在最重要、最密切相關的事件上，但是在渡假旅遊時，我們將所有的注意力都花在搜尋讓我們快樂的事件上，「快樂的事件」便成爲我們的選擇性注意，同時我們也以此知覺防衛篩選過多或不重要的訊息。例如，進入賭場，我們會因個人因素而選擇需要的訊息，有的人要的是「賭」的訊息，有的人要的是「吃」的訊息，或「秀」的訊息，甚至是「瞎拼」的訊息，大家都睜大眼睛搜尋自己的目標，一旦映入眼簾，便由注意到詮釋，而後做選擇。即使在同樣的需求下（比如「吃」），也會在眾多訊息的環繞下，選擇性的注意某些目標。

二、組織性

知覺對個人是有組織性的，而不是雜亂無章的，是在接受到刺激的意義時，在「刺激的特性」與「個人對刺激的解釋」兩者間的妥協。換言之，知覺是一個主觀篩選的過程，我們賦予刺激何種意義，通常取決於我們自身的需求、態度、興趣。個體組織刺激時，常用的兩個手段是刻板印象與知覺扭曲。

組織刺激的手段之一是對人的行為事件和物體加以分類，此稱為**刻板印象**（stereotyping）。如搭頭等艙的觀光客通常被歸類為大老闆、高官、社會名流或富豪；參加「金理想」或「金鳳凰」的團通常被認為是社經地位較高的階層，是付得起高檔旅遊的生活富裕的人；另外如「跟團」就是「趕鴨子」、「台胞」就是「呆胞」、「陸客」就是「凱子」……所以刻板印象就是把人、事、物、行為按照原先的想法分門別類賦予意義。一樣的，登上極地的旅遊，也予人「不是一般人可以觸及的旅遊」的印象，除了「天價的」團費，還要有四十幾天的時間與體力。

對觀光客而言，刻板印象成為組織訊息的捷徑，不過通常不能把訊息充分利用，所以就以不足的資訊解釋現象，如德國人常被歸類為固執好戰、好喝啤酒；英國人傲慢、愛上pub；日本人大男人主義，愛吃生魚片；韓國人吃狗肉、法國人喝香檳；凡此等等皆是以框框來「看」刺激。

對旅遊行銷者來說，刻板印象可以是提高或降低觀光客對服務的知覺。觀光客見到有大型的、裝潢美的遊覽車，比看到一台貨車覺得更值得；有侍者服務的餐廳比自助餐廳或合菜餐廳高級；吃風味餐比沒有吃的還值回票價；有紀念品可拿的旅行社比沒有什麼可拿的旅行社還要有規模；這說明了觀光客只要根據環境中的有限訊息，就可以做出結論，旅遊從業人員不可不慎。

當個體對刺激做解釋時，發現與其信仰不符，就會轉而尋求一致的訊息，而對它置之不理。但若發現是和過去的態度、價值觀或過去所

知道的訊息衝突時，刺激就會朝著背離事實的方向變化，也就是在解釋刺激時，會放大它的某些特徵，而縮小另一些特徵，甚至置之不理。出現這種扭曲就是為了使刺激與其信仰好惡一致，這就叫作**知覺扭曲**（perceptual distortion）。比如對空姐的「遐思」就是一例，我們知道空姐是「美麗的空服員」，這讓有些男性觀光客不自覺的放大其「美麗的姿色」特徵，而縮小或甚至忘記了其「服務的職責」，使美色和自己的好惡一致。

另外，當消費者知覺廣告訊息時尤其常出現這種知覺扭曲，其方式有三種：

1.對廣告扭曲或曲解以符合自己的態度。
2.批判訊息來源偏頗。
3.吸收其真實消息，不理會其說服性訴求。

舉例說明，瘦身的神奇效果廣告可能會引起某些人的不信而拒絕這種訊息，或認為美不一定要瘦，認為胖胖的美也是吸引力來符合自己的態度。看郵輪徜徉海上的廣告，也可能引起某些對郵輪安全作業沒有信心的人，對其說服性的訴求置之不理。另外，對於高空彈跳的旅遊廣告，有些觀光客可能會覺得這種運動太過刺激了，到紐西蘭就是要看好山好水幹嘛去冒險，湊湊熱鬧就可以了。再者像澳洲的黃金海岸廣告，碧海藍天、海灘盡是曬太陽的男女，對我們愛美白的台灣觀光客，想到直接曝曬太陽，曬黑、長斑多麼可怕，還是撐把洋傘走走沙灘放眼海天一色就好。

上述這些說明了，觀光客接觸刺激——人、事、物廣告——並不能保證能以客觀的方式去解釋，亦即每個人按照他們對真實世界的知覺行事，而非客觀的真實世界。尤其在刺激越是模糊不清時，則個人的主觀因素作用（組織性）也越大，空姐是年輕貌美的女侍？還是賞心悅目的裝飾品？還是讓男性觀光客心花怒放的性幻想？郵輪是浪漫還是謀殺？

陽光、沙灘是健美的來源還是美白的殺手……都是觀光客面對種種旅遊
現象時的主觀的組織方式,因此也演變為知覺扭曲,以與自己的信仰和
價值觀一致。

三、完整性

完形心理學派發源於德國,德文Gestalt是英文form、organization或
configuration的意義,主要在研究知覺意識的心理組織的歷程,認為整體
大於部分的整合(郭靜晃,1994)。完形心理的學者Wertherimer對人類
的知覺組織現象有深入的研究(葉重新,1983),他們歸納出四個理論
法則:相似率、接近率、對稱率和背景率,對於解釋觀光客知覺旅遊現
象有很大的幫助(Mayo & Jarvis, 1981),以下是詳細的分析:

(一)相似律

相似律(law of similarity)是個體知覺組織的一個主要法則,當我們
同時看到許多物件時,在知覺上往往會有將形狀相似特徵者加以歸類的
傾向,相似的東西常常被知覺為同一類,如**圖2.2**顯示,相似性原理作用
的過程。當個體被問到從圖中看到什麼,大部分的人會回答看到五排由
圖形組成的水平直線,但少有人回答看到二十五個圓點與正方形。

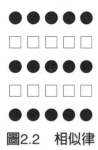

圖2.2 相似律

資料來源:王震武等(2004),頁127。

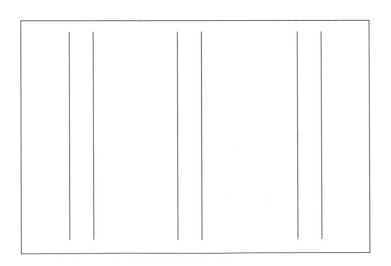

這說明了當我們知覺某些東西相似時，常將它們歸爲同一類來看，對旅遊現象的知覺亦是，所以波多黎各、百慕達和牙買加常被認爲是很相似的海島渡假勝地；關島、賽班和帛琉也被視爲很相似的海上活動的天堂；甚至旅行經理人透過觀光客對旅遊地的知覺，兜售相似性高的旅遊地產品，如土、希、埃及的古文明探尋；荷、比、瑞、法、西歐的精緻遊；黎巴嫩、敘利亞、約旦法櫃秘境之旅等，這些都是觀光客對旅遊現象的知覺法則的援用例子。

(二)接近律

接近律（law of proximity）是個體知覺組織的一個主要法則，同一類的物體如果在空間上彼此接近，我們會將相接近的看成較大的一個單位。亦即在相同情況下，相接近的東西常被知覺爲同一類。如圖2.3所顯示的接近原理的過程，當個體被問到從圖中看到什麼時，一般人會回答是三組平行直線，甚少人會說是六條垂直線。

圖2.3　接近律

資料來源：葉重新（2004），頁126。

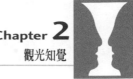
這說明了，由於溫哥華島和溫哥華市同在加拿大的太平洋濱，常被誤認為是在同一地方，事實上兩地還隔著一條喬治海峽。西班牙和葡萄牙同在伊比利半島上，也常被誤認為是一個整體。同時，對於五花八門的旅遊地特色，觀光客往往就抓住最鮮明的知覺，亦即抓住其中一件代表性的事物，此時接近律常是被觀光客援用的不二法則：如瑞士是阿爾卑斯山、義大利是羅馬、夏威夷是海灘、舊金山是纜車、紐西蘭是綿羊、澳洲是無尾熊、英國的娃娃兵、蘇聯的木頭娃娃、南非的野生動物……等等。

(三)對稱律

對稱律（law of symmetry）是個體知覺組織的第三個法則，對稱的圖形常常被知覺為一個整體，迫使觀光客接收訊息時，知覺它為一個完整的形式，如**圖**2.4顯示的對稱原理的作用。當個體被詢及看到什麼時，如

圖2.4　對稱律

資料來源：Mayo & Jarvis (1981).

果以相似原理，光看白點和黑點，並不能看出什麼完整的圖案來；因此我們會將它看成是一個整體的六角形，以便能有一個完整的圖像。如廣告：麥當勞都是－爲你、得意春風－自在飛翔、華航－以客爲尊；甚至看到落磯山脈的弓河，就不得不遙想當年瑪麗蓮夢露（Marilyn Monroe）主演的《大江東去》裡的纏綿悱惻。

　　觀光業者使用對稱率的廣告和產品也極爲成功，如「萬象之都－香港」－「吸引你多留一天」、「金幣留給你們」－「夏威夷我們自己去」、「新」猿－「義」馬等，這些雖爲過時的廣告詞，但均能讓人朗朗上口，足見對稱律常是觀光客注意旅遊刺激的一種直接又常用的方式。

(四)背景律

　　背景律（law of context）則是個體知覺旅遊現象的第四個法則，背景指的是環境或背景，它常常決定這一物體如何被知覺。圖2.5所顯示的就是這種原理的作用，我們常把圖形的一部分當主題，一部分當背景，如

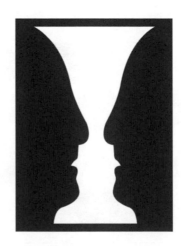

圖2.5　背景律

資料來源：王震武等（2004），頁131。

果將黑色部分當作主題,則看到一個圖形;反之,則看到一張天使的臉孔。如潑辣潑辣(Bora Bora)或許無人知曉,但如果告訴他是南太平洋的一個島嶼時,觀光客就對它開始展開一些知覺,南太平洋在這兒就是背景或環境的作用。又如關丹(Kuantan,馬來西亞彭亨州首府),也或許少有人知道,如果告訴他在馬來半島東南海岸,在吉隆坡的對面,觀光客便能開始組織對該地的知覺。就像業者剛推出馬爾地夫時,也是在廣告當中不斷的以印度洋做背景,告訴觀光客它的位置。

 第四節　旅遊地知覺

如前述的相似率、接近率的知覺法則,觀光客對旅遊地的知覺通常是主觀的世界,夏威夷、關島、紐、澳總是被聯想在一起,縱使之間存在著遙遠的距離。所以在觀光客心目中,都存有一個對旅遊地的知覺,至於旅遊地如何被知覺,透過何種方式接收訊息,其對旅遊地環境與服務的知覺因素為何,這些知覺最後又如何造成觀光客對旅遊地的整體意象,以下分述之。

一、旅遊地訊息接收

現今觀光宣傳利用多重資訊,建立觀光客對旅遊地具體化印象。Gartner(1993)整理出八種意象訊息傳播,解釋觀光客如何透過訊息的接受而建立對旅遊地的意象:

1. 誘導階段一(overt induced I):經由傳統的廣告方式如電視、收音機和宣傳紙等。
2. 誘導階段二(overt induced II):透過旅行業者、領隊和躉售商傳遞資料。

3.名人推薦一（covert induced I）：經由名人推薦或代言。

4.名人推薦二（covert induced II）：透過中立、非贊助者的旅遊作家推薦。

5.自主印象（autonomous image formation）：此為立即與強力的訊息傳播，通常為大新聞，如天安門事件造成對中國的意象。

6.主動提供的口碑（unsolicited organic image formation）：經由與有實際經驗或專家的日常談話所建立的意象。

7.徵詢口碑（solicited organic image formation）：與上述同為口碑，所不同的是，此一訊息的傳遞係經由權威廣告或徵詢親朋好友。

8.原有的經驗（organic）：指個人在旅遊地的實際經驗。

二、旅遊地的環境知覺

Font和Tribe（2000）依旅遊地環境開發的程度，分為不同等級的「地帶」（zone），這些地帶因其建物、植栽、泥土、物種和地理區位（如Page & Dowling, 2002）分為四個等級，為遊客知覺旅遊地大環境的因素：

1.地帶一（zone 1）：是高度使用的地區，有野餐郊遊設備，也有完善道路和小徑，以及充分的標示和說明。

2.地帶二（zone 2）：是中度使用的地區，有鋪好的小徑，但是少有廁所、沒有飲用水、扶手、欄杆等；只有脆弱的植物、鬆軟的泥土和較少見的物種。

3.地帶三（zone 3）：是非常原始、陡峭難行的地方，只有沿河岸的小徑，限制訪者、保護植被。

4.地帶四（zone 4）：是科學保護區，只供研究之用。

三、旅遊地的服務知覺

在旅遊地的小環境裡，觀光客旅遊地知覺，特別注意到能使參訪者感覺舒服的設備和景觀，學者稱爲**服務景觀**（servicescapes）（Bitner, 1990, 1992; Yang & Brown, 1992），例如旅遊地的水面、植被、色彩、聲音、空氣流動和物質等，以及使觀光客舒服的設備，凡此均爲服務的品質。

與服務的品質相等的名詞則爲親切（Noe, 1999）。學者將**親切**（friendliness）分爲五個要素：信賴、保證、具體感受、同理心（貼心、熱誠）和責任，每一個要素都是形成觀光客知覺旅遊地服務的刺激：

1. 信賴（reliability）：指旅遊如期望中的安排，如住宿旅館依約定提供非吸菸房間而值得信賴。
2. 保證（assurance）：指旅遊地服務人員的能力與訓練品質，能保證遊客受到應有的品質服務。
3. 具體感受（tangibles）：指旅遊地的軟硬體設備，如建物環境以及工作人員給遊客的知覺。
4. 同理心（empathy）：指旅遊地能設身處地爲遊客著想，讓遊客感受到貼心的服務。
5. 責任（responsiveness）：指能即時提供協助，即時回應要求，讓觀光客感受關切的服務。

四、旅遊地意象

許多社會科學家都不斷使用**意象**（image）這個名詞，其意義隨著使用者領域而有所不同，大都與各樣的廣告、消費者權益、態度、記憶、認知圖和期待等連結（Pearce, 1988），**表2.1**總結了觀光相關研究對旅遊地意象的定義。

表2.1　觀光相關研究對旅遊地意象的定義總表

研究者	定義
Hunt （1975）	潛在拜訪者對一個地區所持的知覺。
Lawson and Baud-Bovy (1977)	個體對特別地方所持的一個知識、印象、偏愛、想像力和情緒的表達。
Crompton (1979)	個體對旅遊地的信念、想法和印象的總和。
Stringer (1984)	知覺或是概念上的資訊的一個反映或是陳述。
Dichter (1985)	整體印象包含一些情緒。
Phelps (1986)	對一個地方的感覺或知覺。
Frigden (1987)	對於標的、人、地方或是事件的心理表述，在觀察者之前它是非實際的。
Ahmed (1991)	當旅遊地或景點成為休閒追求的目的地時，觀光客所「看到」、所「感受到」的一切。
Gartner (1993)	不同產品與特性的複雜結合。
Kotler (1994)	對於旅遊地個人信念、想法、感覺、經驗和印象的最終結果。
Baloglo and McLeary (1999)	一個態度組合，包含個人對於旅遊地的知識、情感和印象的心理表述。
Tapachai and Waryzak (2000)	心理的標準。

資料來源：Pearce (2005), p.92.

　　由以上定義，可以知道旅遊地意象概念包含多重知覺的組成，包括態度、認知、情感、意圖等，如**圖2.6**所示：

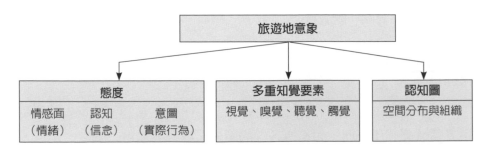

圖2.6　旅遊地意象要素

資料來源：Pearce (2005), p.94.

 第五節　觀光客其他旅遊知覺

　　觀光客知覺乃是感覺刺激變成有意義的個人經驗之一種歷程，根據感覺器官所受的外來刺激，一個人主動而又主觀的構造其知覺經驗。知覺的行程雖然有賴於來自感覺的資料訊息，但是知覺的過程並不只是感覺的延伸，知覺者對於感官所受的外來刺激須加以主觀的解釋與組合，始能知覺有意義的行程（劉彥安，1993）。 在旅遊現象中，觀光客經由感官所接受到的刺激，而賦予的主觀意義的組合還有以下幾種。

一、距離知覺

　　旅遊是時空的轉移，除了時間外，距離是一個重要的量度方式，也是知覺旅遊的方式。大致而言，觀光客的**距離知覺**可以分為：距離摩擦力、距離促進力和距離知覺扭曲，以下分述其要義：

(一)距離摩擦力

　　地理學家指出**距離摩擦力**這個名詞的意思是，距離長時旅費也會增加，人們就會考慮去旅遊。另外以身心理狀況觀之，長程的舟車勞頓，耗時、耗力，所以距離的長短常常可以左右觀光客的旅遊決策。這也可以解釋我國觀光客出國大部分前往東南、北亞，且以鄰近的港澳為最多。根據中華民國內政部（2005）截至2005年1至9月國人出國638萬2,559人次中，首站抵達港澳地區者304萬5,187人次，占47.71%最多，抵達日本者91萬9,881人次，占14.41%居次，抵達美國者45萬7,529人次，占5.41%再次之，餘逾10萬人次者尚有韓國27萬9,889人次、泰國21萬6,097人次、越南18萬5,806人次、印尼15萬5,637人次、新加坡14萬6,451人次、馬來西亞12萬4,950人次，可見國人出國旅遊仍以鄰近地區為首要據點，

這可以說明距離摩擦力的因素，也證明它是一重要的觀光知覺。

(二)距離促進力

和距離摩擦力相抗衡的力量就是**距離促進力**。遠，對觀光客就特別具有吸引力，之前所提及的尤力西斯動因也一樣的為了追求未知的遠方，因此距離也可以是誘人的因素。航空業者以累積里程刺激觀光客的搭乘遠距知覺，即為運用距離促進力的一例。同時，旅遊業者也竭盡能力開發遙遠國度的產品，藉以吸引觀光客的注意，如印加文化探訪、南極洲首航、冰島破冰之旅等，甚至在2001年已經有第一位上外太空旅遊的美籍觀光客，可見得遠距知覺也是一種促進力。

(三)距離知覺扭曲

研究顯示，人對自己生活和旅遊的地理世界似乎有一種扭曲的知覺，羅馬被知覺與邁阿密同處一個緯度，實際上羅馬在邁阿密的1,100英里處，此即所謂的**距離知覺扭曲**。一樣的，英國較暖和的氣候，常讓人以為其緯度比中國的北京低。因此業者也常將這些知覺扭曲呈現在產品上，以滿足觀光客的需求方式，例如泰、星、馬行，大洋洲、墨爾本、雪梨行或紐、澳行等。其實紐西蘭與澳洲相距1,600海里。

二、航空知覺

航空知覺為一有效解釋觀光客的知覺，儘管航空服務在許多方面是一樣的，但是還是有微妙的差異。我們的知覺並不只是直覺的反射出我們的感覺經驗，從另一角度來看，知覺可以說就是感覺經驗做最合理解釋的歷程，這種解釋當然要根據我們所知道的某些事務的特性（劉彥安，1993）。比如不管什麼航線，只要有長榮航空和中華航空飛航，不論哪一艙等的票價，長榮總是高於華航，為什麼觀光客可以接受？而只

要搭上外國航班，就意味著沒有家鄉味，觀光客為什麼有這樣的想法？
其實這就是對航空公司所產生的刻板印象。觀光客知覺記憶著華航近年
來出事率較高，所以對於貴一點的長榮票價還能忍受，一般的國人航空
均以國人的口味為主，因此坐上外國班機，就意味著要吃生菜沙拉等國
際餐點，這是觀光客知覺到的意義之一。

以下讓我們來看看台北市民對航空的知覺，根據中國文化大學觀光
客行為研究課程在2001年3月針對長榮、華航、新加坡以及「其他」（亞
細亞、UA、國泰、荷航、馬航）國際航空公司所做的調查結果，就餐飲
知覺而言，中華航空（24%）與長榮航空（23%）分別為知覺最佳的航
空公司（**圖**2.7）。就形象知覺而言，則以長榮航空（32%）為最好，新
加坡航空（25%）次之（**圖**2.8）。又以機上設施最新的知覺而言，其他
（37%）設施知覺最新，其次為長榮（27%）（**圖**2.9）。

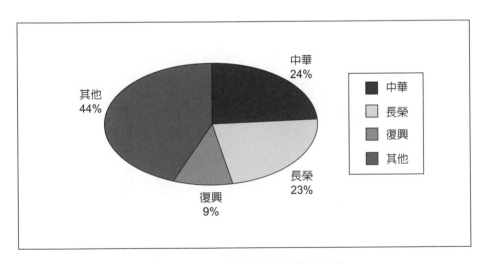

圖2.7　航空餐飲最佳知覺圓餅圖

資料來源：中國文化大學「觀光客行為研究課程」（2001），「台北市民對航空公司的知覺
　　　　調查」。

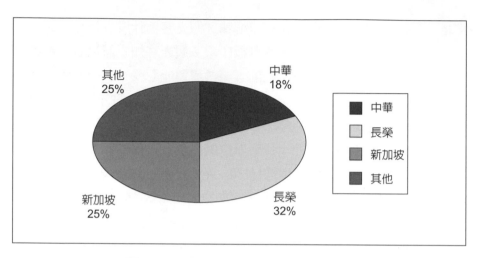

圖2.8　航空整體形象最佳知覺圓餅圖

資料來源：中國文化大學「觀光客行為研究課程」（2001），「台北市民對航空公司的知覺
　　　　調查」。

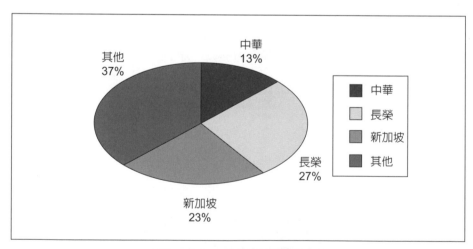

圖2.9　機上設施更新圓餅圖

資料來源：中國文化大學「觀光客行為研究課程」（2001），「台北市民對航空公司的知覺
　　　　調查」。

　　另外還有航空公司的知覺座標圖（**圖2.10**）。根據中國文化大學觀光客行為研究課程在2001年3月針對長榮、華航、亞細亞、UA、國泰等五家國際航空公司所做的調查，以「服務」與「規模」做兩個向度，結果顯示在觀光客的知覺裡，長榮具規模且服務好、亞細亞次之，而UA則規模小服務還好、國泰規模小服務也還好，而華航具規模但是服務不好。且不管知覺的正確與否，這樣的調查結果雖然嫌粗糙，但是可以一窺觀光客對旅遊現象的知覺情況，尤其是觀光客對其旅遊的翅膀──航空公司所賦予的意義。

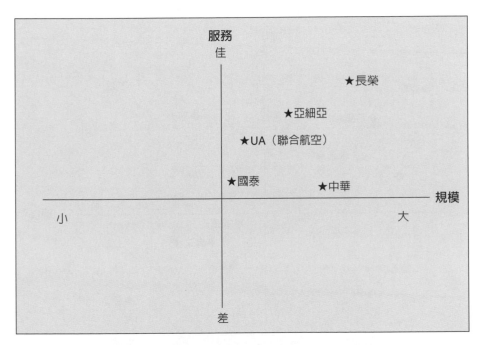

圖2.10　觀光客對於航空公司的知覺座標圖

資料來源：中國文化大學「觀光客行為研究課程」（2001），「台北市民對航空公司的知覺調查」。

三、飯店知覺

　　和航空知覺一樣，飯店服務雖然大同小異，但在觀光客知覺上還是有其不同解釋意義。以2001年3月對台北市觀光客針對台北市十家飯店調查結果顯示（有效問卷52份），服務與規模兼具的是君悅、具規模但不具服務形象的是環亞（2004年12月22日更名爲假日大飯店環亞台北）、具服務但不具規模的是亞都（**圖2.11**），這些一樣都是代表觀光客對旅遊現象賦予意義的過程。

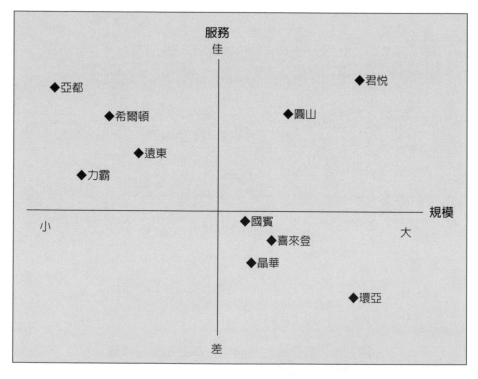

圖2.11　觀光客對於飯店的知覺座標圖

資料來源：中國文化大學「觀光客行爲研究課程」（2001），「台北市民對航空公司的知覺調查」。

參考書目

一、中文部分

王震武、林文瑛、林烘煜、張郁雯、陳學志（2004）。《心理學》。台北：心理。

王如微（1992）。《行為科學》。台北：五南。

林靈宏（1994）。《消費者行為學》。台北：五南。

袁之琪、游衡山等編（1990）。《心理學名詞辭典》。台北：五南。

張春興（1996）。《心理學概要》。台北：東華。

張春興（2004）。《心理學原理》。台北：東華。

陳世一（1996）。《綠色旅行》。台北：晨星。

郭靜晃（1994）。《心理學》。台北：揚智。

葉重新（2004）。《心理學》。台北：心理。

葉重新（1983）。《心理學》。台北：華泰。

榮泰生（1999）。《消費者行為》。台北：五南。

劉彥安（1993）。《心理學》。台北：三民。

蔡麗伶等譯（1990）。《旅遊心理學》。台北：揚智。

鄭伯壎（1983）。《消費者心理學》。台北：大洋。

《聯合報》電子新聞網生活。2002年3月11日。

藍采風、廖榮利（1998）。《組織行為學》。台北：三民。

內政部統計處。網址：http://www.moi.gov.tw/moi2004/upload/m_38652_7012152778.doc2006/10/09。

二、外文部分

Bauer, R. A. & Stephen, A. G. (1968). *Advertising in America: The Consumer View*. Division of Research, Graduate School of Business Administration, Harvard University.

Bitner, M. J. (1990). Evaluating service encounters: The effect of physical surroundings and employee responses. *Journal of Marketing*, 54, 69-82.

Bitner, M. J. (1992). Servicecapes: The impact of physical surroundings on customers and employees. *Journal of Marketing*, 56, 57-71.

Dann, G. & Jacobsen, J. K. (2002). Leading the tourist by the nose. In G. Dann (ed.), *The Tourist as a Metaphor of the Social World*, 209-336. NY: CABI Publishing.

Font, X. & Tribe, J. (eds.) (2000). *Forest Tourism and Recreation: Case Studies in Environmental Management*. Wallingford: CABI Publishing.

Gartner, W. (1993). Image formation process. *Journal of Travel and Tourism Marketing*, 2 (2/3), 191-216.

Mayo, W. J. & Jarvis, L. P. (1981). *The Psychology of Leisure Travel*. MA: CBI.

Noe, F. P. (1999). *Tourism Service Satisfaction*. Champaign, IL: Sagamore.

Page, S. & Dowling, R. (2002). *Ecotourism*. London: Prentice-Hall / Pearson Education, Ltd.

Pearce, P. L. (1982). *The Social Psychology of Tourist Behavior*. Oxford: Pergamon.

Pearce, P. L. (1988). *The Ulysses Factor: Evaluating Visitors in Tourist Settings*. NY: Springer-Verlag.

Pearce, P. L. (2005). *Tourist Behavior: Themes and Conceptual Schemes*. Channel View Publications.

Ross, G. F. (1994). *The Psychology of Tourism*. Melborne: Hospitality Press.

Yang, B. E. & Brown, T. J. (1992). A cross-cultural comparison of preferences for landscape styles and landscape elements. *Environment and Behaviour*, 24 (4), 471-537.

Chapter 3

觀光態度

什麼是「態度」（attitudes）？「態度」是我們常常掛在嘴上，但是卻很少探究其深入的涵義。有人會問：「你對這次的總統大選，有什麼看法？」或者「你的態度是什麼？」對於旅遊，觀光客也常常會有下列的問題：

1.「到墾丁，你覺得坐統聯如何？」
2.「你覺得住希爾頓飯店如何？」
3.「你對於給小費的看法？」
4.「你覺得參加旅行團如何？」

這一連串的問題，試圖找出身為觀光客的你的**意見、看法或行為傾向**。簡而言之，就是瞭解你的觀光態度。一般而言，態度是指一種對人、事、物比較持久的一致性評估；或是一種個體以贊成或不贊成的方式，去評價某種符號、某個物體或世界的心理傾向。觀光態度所要瞭解的，正是觀光客對於其所處之旅遊現象中，所存在的人、事、物的一種持久性、一致性的評價。

本章將對觀光態度做明確的界定，接著討論態度如何形成與發展、觀光態度與旅遊決策的關係，以及觀光偏好與旅遊地選擇、旅遊地選擇的模式，最後討論如何利用態度特性改變遊客行為。

 第一節　觀光態度概述

　　態度是指個體對人、對事、對周圍世界所持具有持久性與一致性的傾向（張春興，1996）。對某項對象所持的看法、感覺及評價，在經驗中習得的持久性心理結構。或者態度是個人所持有的，對於某一社會對象或社會情境的一組信念。態度得自學習，個人一旦學得某種態度之後，它即成為具有相當持久性的組織體，並能使個人對某一態度對象具

有某種反應傾向（劉茂英，1978）。因此，態度是個人對社會事物（人
事物等）所持有的穩定心理傾向。換言之，態度是個人對某一對象的看
法，是喜歡還是厭惡，是接近還是疏遠，以及由此所激發的一種特殊反
應傾向。態度是一種心理現象，是人們的內心體驗，並透過人的行為表
現出來，對人的行為有指導性和動力性影響（屠如驥等，1999）。簡言
之，態度係指對某特定的人、事、物的一種較持久之正向或負向感覺。

Eiser（1986）則總結態度是：

1.主觀的經驗。
2.對事、物的經驗。
3.對事、物經驗的價值層次。
4.價值判斷。
5.可以用語言表達。
6.其表達是可理解的。
7.可以溝通的。
8.個體可能同時認可與不認可其態度。
9.個體對事物的態度影響其對事物的相信或不相信。
10.一種社會行為。

綜合上述，我們可以說觀光態度即是觀光客對旅遊現象中的人、
事、物，在經驗中習得之較持久的一種好惡、看法與評價或正負向的感
覺。因為觀光客態度係個人的學習經驗與心理歷程，因此每一位觀光客
的態度都不一樣，但因為是一種社會行為，因此也有其共同點。

一、觀光態度的要素

儘管每個觀光客的態度各異，但是仍有些特點是共同具有的，而這
些構成態度的組成要素。根據這些組成的要素，我們可以知道觀光客態

度的共同特徵，和態度如何影響觀光客的行為。

　　研究指出態度包含三個要素：認知、情感和心理傾向（如圖3.1），亦即態度是一種綜合了認知和情感的行為傾向。以下詳細介紹各要素：

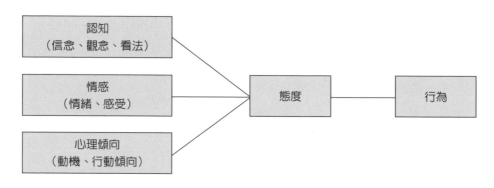

圖3.1　態度的組成部分

資料來源：葉重新（2004），頁514。

(一)認知

　　認知（cognitive）又可稱之為信念、看法（thought）或知識（knowledge），認知乃指對於人、事、物所持有的觀念及信念，也就是個人對於某一特定事物之瞭解情形、相關知識瞭解的程度。因此，認知除了代表個人對於該事物的知曉程度，也具有對於該事物的評價性。

　　詳細而言，認知是由個體的意見和信念所組成，是個體對個人所處環境中的某個對象，如人、事、物、情境、經驗等的某方面所持的信念或意見。所謂的信念和意見又是什麼呢？信念（belief）是指以事實或有依據的訊息產生的心理傾向，比如有觀光局註冊立案的合法旅行社才有保障，要簽訂旅遊契約書，才能使旅遊有法律基礎，或要加保醫療和意外險是出國旅遊更有保障的方式之一。凡此等等以事實為依據的心理活

動，我們稱之爲信念。

意見（opinion）則不同於信念，多是以個體的觀點爲出發點的主觀
想法。如覺得麥當勞的漢堡比溫蒂漢堡好吃、加拿大洛磯山區的卡加利
（Calgory）的牛排比起任何地方的牛排都好吃，但是也會因爲新的體驗
而改變。比如在吃到漢堡王的漢堡後覺得又更好吃了，吃到神戶牛排又
更勝前者；但不管如何都會持續一段時間。

信念和意見的作用使得觀光客在認知上對於旅遊現象做出看法、意
見或評價。比如有人會認爲新加坡雖小但卻是世界的自由港，是世界公
民的造訪處；但也有人認爲是彈丸小地，沒什麼可看性。一樣的，有人
會認爲紐約市是一個激動人心、世界主義的世界最大都會；但也有觀光
客認爲紐約的嘈雜、髒亂和犯罪率，實在是令人卻步。這些是綜合對紐
約的意見和信念而成的認知成分，也成爲情感的基礎。

(二)情感

情感（affection）乃指對於形成態度之對象所表現出來的個人感覺
（feeling），或好惡與感情。情感係指個人對態度形成對象的感情及感
覺。因此，情感通常也能代表個人態度對對象的情緒：好與壞、肯定與
否定等的情緒判斷。情感因素是指個人對態度對象的情感體驗，這種體
驗有好和不好兩種，諸如喜歡與厭惡、親近與疏遠等。情感因素是態度
的核心，在態度中具有調節作用。意向因素是指個人對態度對象的反應
傾向，是外顯的，制約著人們對某一事物的行爲方向。

情感是指觀光客對一特定主體的感覺，是一具有強烈特質的心理傾
向，可以持續相當的一段時間，而且有時也會很強烈，但不以客觀事實
爲基礎。比如大部分的親子旅遊都是媽媽帶孩子（因爲母性的光輝）、
蜜月旅行是甜蜜情人攜手踏上人生旅程的象徵。這些現象都是既持久、
又強烈的心理特質。

所以態度的情感成分是指個體對某性向所做的情緒判斷，對一個

態度對象做出好與不好的判斷。例如一個人可能令人喜歡，也可能惹人厭。因而如上例對紐約的意見和信念，會成為觀光客權衡得失的基礎，可能最終觀光客還是覺得紐約利比弊多，還是覺得最愛紐約，這種對某種現象所持有的情緒和情感成分，組成態度的重要元素之一。加上引人入勝的標題，例如日本的泡湯、拉麵、新宿；韓國的戲劇拍攝景點等，都會吸引大量追求流行及追星的消費者。在一趟旅程中，會因為同行者所帶給你的感覺和同行者對你的意義，而成為此趟旅行快樂與否的重要原因。旅行成行與否也跟你所要同行的對象有很大的關係。跟要好的朋友、情人、家人一起出去玩，都是你會參與這趟旅程的重要原因。

對於情感獨鍾的對象，觀光客會有以情緒形成態度的傾向。雖然一般人對飛機上的餐食並不具特別的情感，但對於渴望擁有兒童餐的孩子而言，他們卻以此作為飛行途中的情緒判斷。判斷餐食好與不好、飛行快樂與不快樂。而大人也以和自己最密切的孩子情緒判斷作為自己情緒判斷的依據，所以常見孩童的父母為沒有得到兒童餐而哭鬧的孩子抱怨該段飛航行程的服務，或持負向的評價。當然，對於笑逐顏開，享受著兒童餐的孩子，父母通常也會有怡悅的情緒態度。

(三)心理傾向

心理傾向（predisposition）是態度相當重要的要素之一，心理傾向又可稱之為行為（behavior），因而心理傾向也可以看作是**行為傾向**。我們對於態度對象經由各價值判斷和情感的因素，和其他人格特質成為心理動機，決定我們的行為傾向。它指的是個體在進行某些行為或活動之前的趨向或準備狀態；亦指個人對事物可觀察或知覺的行為傾向；也可以是個體有意識、有目的、甚至有計畫地趨向所追求目標的內在歷程（張春興，1996）。所以因為我們知道在傳統市場要殺價（認知）、而且喜歡這種感覺（感情），成為我們上傳統市場的動機（心理傾向），久而久之成為我們對傳統市場的態度。

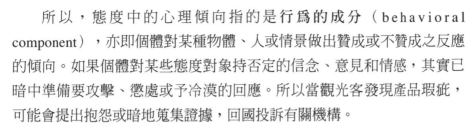
　　所以，態度中的心理傾向指的是**行爲的成分**（behavioral component），亦即個體對某種物體、人或情景做出贊成或不贊成之反應的傾向。如果個體對某些態度對象持否定的信念、意見和情感，其實已暗中準備要攻擊、懲處或予冷漠的回應。所以當觀光客發現產品瑕疵，可能會提出抱怨或暗地蒐集證據，回國投訴有關機構。

　　同理，如果個體對某些態度對象持肯定的態度，就會想要協助、獎勵、追求和接受它。因此觀光客可能因爲某家旅行社的悉心照料，就會再重複購買該家旅行社的產品；或因爲喜歡某領隊，一路跟著玩許多地方。其實這些都是態度的情感成分使然。

　　態度的這三個組成部分是缺一不可的，三者協調程度越高則態度越穩定，反之則不穩定。如果一個人對於觀光的認知無論在認識上、情感上，還是在傾向上都抱著否定的態度，那麼這個人對觀光的態度很難改變；如果一個人儘管在認知上認爲觀光是「花錢買罪受」，但出於好奇心或感情衝動或在家人及團體的影響、強迫下，也會自願或非自願的做出觀光決策。同理，對於觀光旅遊有很深的認識與情感體驗的個體，其從事觀光旅遊的心理傾向就成爲相當持久而不易改變的行爲傾向。

二、觀光態度的形成與改變

　　根據心理學理論，態度形成或改變是屬於社會學習的歷程，亦即個人態度的形成與改變均受別人影響。態度是在社會環境中形成的，是個體社會化的結果；態度也是經過學習形成的，一經形成就有一定的穩定性，但並非一成不變，在主客觀因素的影響下也會發生轉變。瞭解態度的形成與轉變有助於我們理解觀光客對觀光的態度，以採取有利的措施去強化人們對觀光及觀光產品肯定的態度，改變人們對觀光及觀光產品的非肯定態度。態度的形成需要一定時間的孕育過程，這個過程受到來自社會、家庭各方面的影響，使得個體按照一定的規範形成自己對待各

種事物的態度，態度形成之後便形成個性心理的一部分，並影響個體行為，已形成的態度還要在社會實踐中經歷檢驗，以決定是繼續保持還是轉變。

(一)觀光態度的形成與改變的因素

一般來說，態度的形成將會受到以下幾種因素的影響（彭駕騂，1998；黃天中、洪英正，1992；屠如驥等，1999）：

■需要

態度的形成與個人的需要有密切關係。凡能表達個人需要的對象，或能幫助個人達到目的的對象，都能使人產生滿意的態度；相反則產生厭惡的態度。對**觀光的需要**是人們對觀光產生滿意態度的基礎。如果某觀光業者能滿足觀光客各方面的需要，觀光客就會對該企業產生肯定的態度；如果觀光客各方面都得不到滿足，就會對該企業產生否定的、厭惡的態度。

■知識

態度的重要組成部分是認知，而認知與個人的知識是分不開的。個人所具有的知識影響著他對某些對象態度的形成，但是新知識並不單獨影響態度，新知識必須與原有的態度相互趨於一致才能發揮作用。例如，某人對某一觀光景點的態度是透過查閱有關資料或聽朋友介紹形成的，但這種知識的影響必須和原有的態度協調。如果這個人原本就對觀光持否定態度，認為觀光是勞神傷財之事，那麼他面臨的兩種選擇是：改造原有的認知體系，即改變對觀光的觀點，承認觀光是有益身心的活動，進而和現有的知識協調一致，對該景點持肯定的態度；或對新知識進行歪曲，以其原有的認知體系看待所獲得的關於該景點的知識，即所謂的戴著有色眼鏡看，找出他所看到的一面。

■團體與他人

　　人們一直生活在社會的大環境中（家庭、學校、公司機構等均屬於社會環境的一部分），社會環境中的規範（norm）或刻板印象（stereotype），有形無形中皆會影響個人對某特定對象的態度。

　　在現實的生活中，每個人都是團體的一分子，團體的規範、團體成員間的影響、團體壓力等等，都對成員態度有很大的影響，往往促使同一團體的成員有相類似的態度。同時，個人因處於不同的團體之中，在各社會團體中的地位不同，對所屬認同感也不同，那麼各團體對其態度的影響也不盡相同。所以Crompton（1981）指出，社會團體對旅遊目的地的選擇有相對的影響力。

　　我們每天免不了與他人互動、接觸，不僅我們會影響別人，也會受別人所影響，尤以父母（或長輩）與同儕團體（peer）的影響力最大。根據Gitelson與Crompton（1983）指出，有74%的觀光客表示在旅遊前先從親朋好友處得到訊息，24%的觀光客從報章雜誌獲得訊息。而Nolan（1976）則指出，最具影響力的資訊來源或對旅遊地的徵詢，是來自人際互動中的家庭、朋友與親戚。

■自己的主觀經驗

　　個人經歷的每一事件後所形成的共同獨特經驗，均會累積成自己的主觀經驗，而此一主觀經驗亦是影響個人形成態度的重要因素。人們都相信自己所見、所聞、所經歷的都是真實的，所以由個人主觀經驗所形成的態度是最穩定且最不易改變的。

(二)態度的形成或改變階段

　　一般研究指出，態度形成與改變都須經過三個階段：順從階段、認同階段與內化階段（彭駕騂，1998；黃天中、洪英正，1992；屠如驥等，1999）。

■順從

所謂順從（compliance），是指個人的態度在社會的影響下，只是在外顯行為上表示與別人一致。例如，跟著大多數的團員給領隊小費，而事實上心裡可能是不願意的，此時的觀光客對於給領隊小費的態度可以說是處於順從的階段，是需要再做強化的。這時的態度也是強度最弱的時候，通常旅遊團結束，對領隊的態度也結束。值得注意的是，因為順從階段的薄弱正向態度，只要伴隨負增強，就很容易改變為負向的態度，成為觀光客與領隊之間的糾紛。

■認同

個人之所以主動的受某人或某團體的影響而形成一種態度，或是改變自己的態度，主要是因為個人喜歡某人或某團體，而將之視為楷模並認同此一對象所致。如以上例而言，觀光客認為給領隊小費是物超所值，領隊將這個旅遊團體帶得有如一家人，而且由於其敬業精神，使大家玩得盡興又安全，值得嘉獎，因此給小費給得歡喜。

■內化

態度的內化（internalization），可以說是個人經情感作用所認同的態度，再與自己已有的態度與價值觀等協調統整的歷程。到了內化的階段，觀光客不僅認為給小費是應盡的團員義務，還在情感上認同領隊，將之視為「好朋友」，這樣的內化所形成的態度強度很大，不容易改變。

(三)觀光態度的形成與改變模式

一般而言，態度的形成或改變可以分為三種模式：第一種為認知模式，第二種為情感模式，第三種為行為模式（如圖3.2）：

圖3.2 觀光客態度的形成與改變模式

資料來源：林靈宏（1994）。

■認知模式

　　認知模式是標準的**態度形成模式**，其過程通常為：第一個階段為認知階段、第二個階段為情感階段、第三個階段為行為階段。比如觀光客在做購買決策時，首先會蒐集相關的資訊，接著再依個人的喜好（情緒判斷）進行旅遊產品的決策。例如，老人的旅遊決策大都依賴訊息的接收，先進行資料蒐集，再做旅遊決策。Capella與Greco（1987）針對六十歲以上的老人訪談其訊息來源與旅遊決策，由紐約州中老年人俱樂部抽樣研究，結果發現這些老人觀光客的訊息以家庭、個人主觀經驗和朋友為主要來源，而一般的傳媒也占有極大的比例（如**表3.1**）。可見老人觀光客依賴訊息接收建構旅遊認知，作為選擇旅遊消費的第一步驟。

■情感模式

　　情感模式的觀光客只在意個人的直覺，追求流行時尚，不在意其實用性，所以觀光客可以因為時尚所趨，而參加日本泡湯之旅、哈韓之旅如親自體驗置身於《冬季戀歌》、《藍色生死戀》、《情定大飯店》、《明成皇后》等韓劇經典場景的感受，滿足觀光客的時尚需求、情感抒發。或者出國為了購買理想中的商品不惜一切刷卡，刷爆再說的瘋狂採

表3.1　老人觀光訊息來源

訊息來源	平均數
家庭	3.62
過去經驗	3.55
朋友	2.77
雜誌	2.52
報紙	2.34
電視	2.21
消費者出版品	2.15
書信	2.13
現場展示	1.89
收音機	1.63
旅行社	1.51

註：5＝十分重要；1＝一點也不重要。
資料來源：Capella & Greco (1987).

購態度。這些以情感為出發點的旅遊態度，多半不在意知性的、充電型的旅遊。

　　至於感情和認知的關係，消費行為的研究中有的認為是有關聯的，也有的認為是獨立的。關聯的觀點認為，情感是消費者在消費決策過程中一連串的步驟之一；而獨立的觀點則認為，情感可以是獨立的決策因素，不一定需要認知的步驟；不管如何，都是以情感因素為行為的主要形成因素。這也可以用來解釋儘管在認知條件不允許下，如沒有假期、旅費不夠，有的觀光客仍會做出衝動性的旅遊決策，而甘冒蹺課、蹺班的危險，或分期付款先享受再攤還的背債。

■行為模式

　　行為模式是指在消費決策之前，觀光客只會蒐集有限的資訊，但不會仔細的評比就採取行動，通常是發生在較低涉入的旅遊產品上。如低團費的產品或由他人（如親朋好友或公司等）所決定的旅遊。這個模式缺乏個人的喜好判斷，但個體卻不在意。

 ## 第二節　觀光態度的特性

　　從上一節所描述的，我們可以知道每一個人的態度是不一樣的；但是，通常我們不會去注意它。一個人喜歡去迪士尼樂園玩、喜歡吃麥當勞，其中便有著不同的態度特性，以下做簡單的介紹（Mayo & Jarvis, 1981；林靈宏，1994；鄭伯壎，1983）：

一、態度的涉入性

　　消費者行為學指出，消費者對某一品牌的態度可分為：順從（compliance）、認同（identity）和內化（internalization）等三種涉入的特性。

　　我們可以這樣來看，如果為了孩子要去迪士尼樂園而不能去跋山涉水的登山旅行，是為了要避免家庭的不愉快，並且獲得孩子們的感謝，這就是順從的態度。若是觀光客為了獲得某些群體的認同而加入旅遊，這就是認同的態度。所以為了認同獅子會、扶輪社，因而經常參加其團體旅遊，使自己成為其中的一分子。

　　若是觀光客對於旅遊的偏好非常高，已經內化成為個人價值體系的一部分時，這種現象就叫態度內化，也是很難再改變的態度。因此當觀光客將旅遊納入生活的一部分時，就如衣食住行一樣要獲致滿足，否則就難以平衡。

二、態度的一致性

　　根據認知一致性原理（principle of cognitive consistency），個體會讓自己的想法、感覺和行為一致，心理學家稱之為一致論（consistency

theory）。所以不會有「我不喜歡旅遊，所以我要去旅遊」的話。或當個體發現他人也同樣持有這種態度時，態度會更趨穩定，觀光客和銷售旅遊產品人員在態度上的一致，是達成成功購買旅遊產品的重要因素之一。

三、態度的不一致性

儘管有些態度擁有穩定、一致的傾向，但有些態度其意見、信念、情感和行為是不一致的。

(一)態度的衝突

個體擁有的態度上千種以上，很難每一樣都能一致。美國社會心理學家Leon Festinger（1919-1989）於1957年提出**認知失調理論**（cognitive dissonance theory）認為，個體一旦發現自己有兩個認知彼此不能協調時，就會產生心理衝突、緊張不安，並試圖放棄或改變其中之一。當觀光客產生**態度衝突**（attitudinal conflicts）時，即因有兩種認知不一致，觀光客會想辦法讓它們一致。例如，對於上PUB持反感的人，也會因為到了英國而去見識一下；一個不能喝酒的人到了法國的葡萄酒鄉，也要小酌一番；一位酷愛旅遊或肯定旅遊價值的觀光客，不會因為經濟不景氣或房屋貸款而放棄旅遊，而有可能改採其他較經濟的旅遊方式，藉以消除衝突，恢復態度一致性。

(二)態度的情境

因為情境的影響，會造成我們態度的轉變，此即**態度的情境**（attitudinal situation）。比如一般厭惡在旅遊地被推銷產品，但是通常因為舒適的環境和生動的展示、解說、試吃、試用、優惠折扣的鼓吹，常常會做出衝動性的決策，而和原來所持的負向態度迥異。所以，觀光客常在溫哥華試吃鮭魚、在紐西蘭張氏兄弟店試吃鹿茸，或在荷蘭參觀木

展工廠、鑽石工廠，而在優惠折扣下衝動購買許多產品。

這種因為情境的催化而產生的態度改變，常造成所謂的**購後失調**（post-purchase dissonance），意指當消費者在購買一項產品之後，會極力的提高他對產品的評價，不願承認做了錯誤的決定。所以在荷蘭的阿姆斯特丹鑽石工廠買了一顆可能花去三個月薪水的鑽戒，觀光客會想盡辦法來提升這顆鑽戒的價值，比如世界的資源有限，鑽石會越來越少越值錢；或「鑽石恆久遠，一顆永流傳」，可以成為傳家世寶。

(三)態度創傷

態度創傷（attitudinal trauma）是含有大量情緒的創傷性經歷，而在態度的情感成分起了重大的改變，比如華航大園空難的家屬、大陸千島湖事件的家屬。這些有態度創傷的人即使原先酷愛旅遊及喜愛大陸名山大川，也有可能不敢再搭飛機或到中國去旅遊；或者是參加旅行團產生旅遊糾紛，使觀光客對參加旅行團的態度轉趨負面的痛苦經歷，從此產生不想參加旅行團的意向。這些可以說是因態度創傷的經驗所造成的與原先態度的不一致性。

(四)態度的中心性

態度的中心性（centrality）是指態度與個體價值觀緊密連結的程度。這種深層的個人價值觀深深的植根在每一個人的自我概念中，形成外顯的責任和榮譽，使得態度和行為能成為一致。而且比起非中心性態度或邊緣性態度更趨一致，比如對神祇的信仰，宗族、家庭和民主的態度，根深柢固的影響著同一群體的個體態度。

以觀光客行為觀之，日本觀光客恪遵旅遊團體規範，尊敬導遊領隊；台灣觀光客以團體旅遊為安全的象徵，認為導遊領隊就是要賺小費和抽成。中東觀光客不食豬肉、傳統的台灣人不食牛肉、華人觀光客精打細算、亞洲人重視教育喜歡遊學等等，都是因為態度的中心性特性，

成為可以預知的行為。

(五)態度的固著性

　　態度的固著性（social anchoring）指的是我們對於事、物的態度，在我們群體中廣泛分布和固著的程度。社會中我們所屬的群體非常多，舉凡宗教團體、互助組織、機關學校、商業團體、鄰里組織、社會團體，以及其他正式或非正式的團體，對態度的形成和改變均十分重要。一旦某種態度牢牢的固著起來後，行為和態度通常是十分一致的，且是可以預知的。

　　旅遊態度大都在個體的價值體系中起著中心性的作用，而這些態度還會被社會固著，對旅遊的態度在朋友、家庭、鄰居、同事、其他熟人的影響下得到加強。社會固著和中心性概念一經聯繫，社會固著就更能表達態度之間的一致程度。

　　當中心性概念起了遊學價值觀的作用後，再與我們社會周遭的團體互動，可以預見的不只是大學生、中學生，更小的齡域，如小學生、幼稚園小朋友，都可以成為遊學的對象，這就是對遊學的態度有著固著性。

　　又如當社會週休二日時，所有的週休二日遊不再成為中心概念中不可能的情景，而能廣泛的存在我們的社會。2001年步入休閒二日的台灣，旅遊業產品型態，甚至旅遊業的市場重心，都在轉移；小小一個島嶼要包裝出色，靠的不再是永遠不變的太陽，而是如何讓產品新意不斷，價格、特色更要出類拔萃。隨著休閒型態的日益改變，定點式渡假旅遊近幾年來備受國人歡迎，尤其以海島地區為最（《旅報》，2001）。由此可見，我國觀光客個體的中心概念和社會固著連結後，成為態度的一致性，並成為能被預知的休閒旅遊傾向之一。

第三節　觀光態度的評量

　　觀光現象有重要影響個人的因素可以被評量嗎？又如何評量？目前
心理學者與消費者行為研究學者最常使用的態度評量法，有「價值觀與
生活型態量表」以及價值觀評量法兩種。

一、價值觀與生活型態量表

　　價值觀與生活型態量表（Values and Life Style, VALS）為近年最普
遍的一種態度評量方法，根據馬斯洛（1954）的需求層次理論與社會人
格的觀念，在此理論架構下，利用統計分析出九種生活型態。以美國為
例，這九種生活型態的比例為：

1.求生存型（survivor）。
2.自給自足型（sustainers）。
3.歸屬感型（belongers）。
4.競爭型（emulators）。
5.成就型（achievers）。
6.我就是我型（I am me）。
7.經驗型（experiential）。
8.社會良知型（societally conscious）。
9.整合圓融型（integrated）。

　　價值觀與生活型態量表不只用在學術研究上，許多企業也利用這種
鮮明的價值觀敘述來任用員工。比如上述的競爭型就是後來美國企業界
所謂的Chet，意指穿西裝打領帶的上班族，其生活表徵通常凌駕事實。
比如他擁有炫麗的房車，但是這種浮華卻與其實際的生活相牴觸。因為

所謂的Chet只是一名奮力想要成功，可惜能力未逮，雖然過著奢華的生活，卻不是他的競爭力所能承受的。Ross（1994）將這個評量法用在澳洲的觀光客研究上，以期能更有效的探測觀光客的態度。

二、價值觀評量法

另外一種態度評量法爲**價值觀評量法**（List of Values, LOV），爲美國密西根大學調查研究中心（University of Michigan Survey Research Center, 1983），根據馬斯洛（1954）、Rokeach（1973）與 Feather（1975）等人的理論，所發展出的一種描述價值追求與角色扮演的態度評量法，包括九項價值追求：自我尊重、安全、友誼、成就感、自我實現、歸屬感、被尊重、人生樂趣與享受及興奮的事。這九種價值觀異於馬斯洛階層需求論的地方，是以生活中的角色與其價值追求爲訴求，比如結婚、爲人父母、工作、休閒、日常消費等。受訪者需要回答兩項自己認爲最重要的價值追求，或依重要性將這九項價值觀排序。研究者也可以進行配對比較，看看不同群落間的價值觀差異。

從許多LOV的研究結果可以發現，持不同價值追求的人，有不同的生活方式。比如Kahle（1983）發現，注重「友誼」的人通常擁有許多朋友；追求「人生樂趣與享受」的人，通常喜好杯中物；而追求「成就感」的人，通常擁有高收入。Beatty等人（1985）也發現，「歸屬感」的人特別喜歡團體活動；追求「人生樂趣與享受」的人則特別喜歡滑雪、跳舞、騎單車、健行、露營，並且喜歡看《花花公子》（Playboy）雜誌；追求「友誼」的人，則會常常送禮物給他人。

LOV漸漸成爲研究觀光客與消費者行爲的方法，也有學者將此評量法與上述的VALS並用，例如Kahle等人（1986）在觀光客與消費者行爲的研究中，同時採用這兩種評量法作爲研究方法，他們認爲LOV預測觀光客與消費者的行爲差異比VALS還準確。但是不管哪一種方法較爲優

越，Ross（1994）表示，這兩種方法在美國均成為有效的研究工具。故應可成為我國觀光客行為研究的重要方法。

 第四節　觀光偏好與旅遊決策

　　旅遊決策和大部分的消費決策一樣要牽涉到許多複雜的過程，**圖3.3**顯示態度和行為一連串決策過程的關係。

　　態度如前述包括意見信念、情感和心理傾向，態度的形成會導致觀光客願意或企圖以某種方式行動。在此同時，社會因素就會對此偏好或意圖產生重大的影響，及是否成為具體的行動。比如在沒有週休二日之

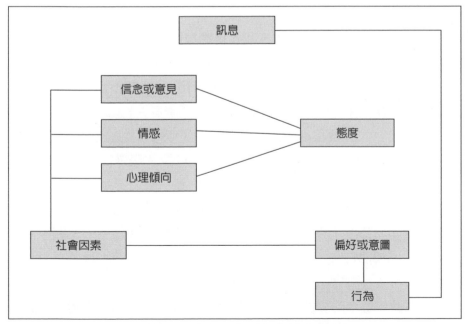

圖3.3　態度與旅遊決策過程圖

資料來源：Mayo & Jarvis (1981).

前，想前往海島定點地區或從事一般的二到三日的旅遊，就會因社會因素而制止這項行動。所以在意圖和實際行動之間還有許多變數。

從上述，我們可以知道當人們在形成觀光態度的過程中，首先要權衡或評價哪個觀光旅遊目的地能夠提供多少相對利益，如果經過分析，評比各種利益都能滿足觀光客的需求，就會對那個觀光旅遊目的地產生偏好（韓傑，1998）。因此可以知道偏好對決策的重要性，偏好又是如何產生？對一旅遊地的偏好，根據研究指出有兩個關鍵的因素：一是旅遊地突出程度（salience）；另一是觀光客的獲益程度。

旅遊地的**突出程度**指的是旅遊地讓觀光客知覺到的最突出的屬性，比如正在決定定點海島渡假村的一家人，可能認為CLUB MED的G.O.（gentle organizer）可以帶給孩子歡樂的活動、水上活動又適合想休閒的大人，而且獨立的園區安全又安靜……這些就是CLUB MED的突出屬性。

另外周義隆（1993）指出，我國自助旅行觀光客對旅遊目的地突出屬性程度，以政治安定、天災人禍、風景資源等為最突出的屬性（如**表3.2**）。可見和我國的傳統文化觀念，**危邦不居、亂邦不入（印證中心概念與社會固著）**有十分密切的關係。

而觀光客的**獲益程度**指的是在旅遊地的突出屬性之外，他所能獲得的好處。比如選擇東南亞的，獲益程度可能依序是高爾夫球場、娛樂、購物樂趣、美麗的自然風景等。當然每一個人所知覺的獲益和順序都是不同的。根據香港旅遊局的統計資料，香港對國人的吸引力，或者說是獲益的程度，分別是適合三至四天的假期（39.7%），網上快證（31.7%）、購物天堂（21.1%）、消費與國內差不多（12.9%）以及美食（12.9%）。

如果將旅遊地的屬性乘以觀光客獲益的程度就可以形成觀光客的偏好（如**圖3.4**）。另外，從**圖3.5**我們可以進一步看出觀光旅遊偏好與決策的過程。以我國賞鯨旅遊為例，從1997年開始東海岸第一、二艘賞鯨船

表3.2 旅遊目的地屬性分析表

目的地屬性	評價得分平均值	標準差
政治安定	4.156（5）	814
目的地發生天災、瘟疫、人禍	4.478（2）	718
目的地發生戰爭	4.668（1）	670
社會祥和人民友善	4.078（6）	769
匯率穩定	3.156（21）	926
風景資源	4.439（3）	702
動植物資源	3.654（11）	925
地質資源	3.371（19）	980
文物古蹟	4.224（4）	816
民俗文化及歌劇音樂	3.888（8）	859
人民生活方式	3.907（7）	927
都市之環境衛生	3.859（9）	888
都市之交通設施	3.859（10）	910
都市之公共建築物及活動場所	3.561（13）	971
遊樂設備	3.010（23）	950
住宿餐飲設備	3.395（18）	877
服務態度	3.566（12）	853
有直飛班機	3.112（22）	067
轉機之便利與等候時間	3.434（16）	991
物質水準	3.434（17）	903
住宿餐飲費用	3.512（14）	832
目的地交通費用	3.512（15）	826
遊樂費用	3.259（20）	948
購物	2.634（24）	999

註：評價5分為重視、1分為很不重視；括號內的數字表示名次。
資料來源：周義隆（1993）。

分別在花蓮、宜蘭出現後，賞鯨成為新興的休閒遊憩活動。根據美國知名鯨豚專家卡羅·凱利森說，賞鯨是一種不會耗費海洋資源且提供人們認識海洋機會的活動，是兼具環保與觀光的事業（《民生報》，1998）。假設一名觀光客是在這樣的資訊下得到這樣的訊息，在其信念與意見下，這樣的活動是值得參加的生態旅遊，在情感因素的作用下（愛好冒險、新

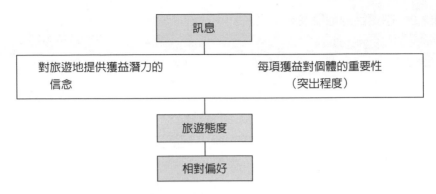

圖3.4　觀光客偏好形成圖

資料來源：Mayo & Jarvis (1981).

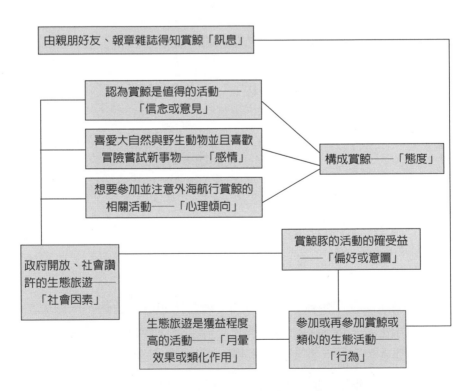

圖3.5　賞鯨旅遊態度偏好與旅遊決策過程圖

事物），便產生了強烈的心理傾向（去參加賞鯨活動），因而構成對賞鯨
活動的正向態度，又受到社會因素的鼓勵（政府開放、受讚許的生態旅
遊），因此促使了賞鯨行為的產生，或因為學習的概化作用，使賞鯨行為
再次產生，而形成觀光客比較持久的旅遊偏好。

 第五節　旅遊地選擇

一、旅遊偏好與旅遊地選擇

　　Um和Crompton（1990, 1991）認為，旅遊目的地的形象是來自觀光
客對該旅遊目的地的屬性知覺（如第二章之論述）。態度是用來預測消
費決策的重要元素，旅遊目的地選擇通常有兩個階段：第一個階段是意
願階段，亦即觀光客決定要不要渡假；第二個階段是決定要去旅遊。

　　而觀光客不想去旅遊的因素，根據Laws（1995）的資料顯示，主
要原因依次為旅費（48%）、私人問題（14%）、時間（11%）、生病
（10%）與年老（5%）。

　　如果有意願了，想要去旅遊時，就進入第二個階段──選擇旅遊
地，其旅遊決策會經過下列階段：

1.經過認知的階段建立對旅遊目的地的信念：信念來自於外在的訊
　息，個體進行內部解釋。外來訊息與內在解釋結合成個體的認知體
　系，成為對旅遊目的地的知覺結構。這時所有進入知覺的都是「喜
　歡」（偏好）的旅遊目的地。
2.決定去旅遊，同時考慮一些限制的問題，如時間、金錢等。
3.對知覺到的有關訊息做評估。
4.評估每一旅遊目的地突出屬性（獲益程度）。
5.選出一個旅遊目的地。

　　例如，觀光客決定要去做短天數的渡假，經過認知的篩選，認為香港和國內旅遊的旅遊地屬性和觀光客的獲益程度十分相似，都屬於適合短天數的渡假旅遊地，此時旅遊地的選擇就考慮限制的問題，比如證件的取得以及方便與否，接著用手邊的訊息進行兩地屬性的評比、評估其突出屬性。例如香港旅遊局的資料，其產品多屬套裝產品，而香港在取證上因為網上快證而方便快捷，至於價格方面，香港與國內產品相比低價相差了2,000元左右，高價則相差約新台幣1,000元左右；在時間上，香港除了飛行時間較長（多了25至30分鐘），但可明顯的節省許多國內旅遊的「拉車」時間。根據此等獲益程度的評估形成偏好態度，觀光客便能選出一個旅遊目的地。

　　除此之外，Laws（1995）利用**旅遊地選擇樹**（destination selection tree），來解釋決定去旅遊後對旅遊地的選擇的決策過程。其大意為觀光客選擇旅遊地的過程是決定要去旅遊後，接著為一連串的**獲益程度決定**，例如價錢的高低、停留時間的長短，以及與家庭、好友去或獨自去，決定旅遊型態：去市中心、或去狩獵、或上山、或去沙灘，如果要去沙灘，要去峇里島、薩摩亞、杜拜或夏威夷，如果決定去夏威夷，要住哪裡的飯店，在威基基海灘、或茂宜、或大島、或可愛島或結合兩種選擇。

二、旅遊地選擇模式

　　綜合上述，態度影響觀光客對旅遊地的選擇，而旅遊地選擇係經過一連串的過程，根據學者的研究，選擇過程還會因為是否考慮旅遊地活動而有所不同，以下即是這兩種旅遊地選擇模式。

(一)旅遊地選擇過程模式

　　旅遊地選擇過程模式呈現出一名想去旅遊而正在尋找旅遊地的遊客（詳如**圖3.6**），此時個體在內在方面（社會心理群組因素）將受到個

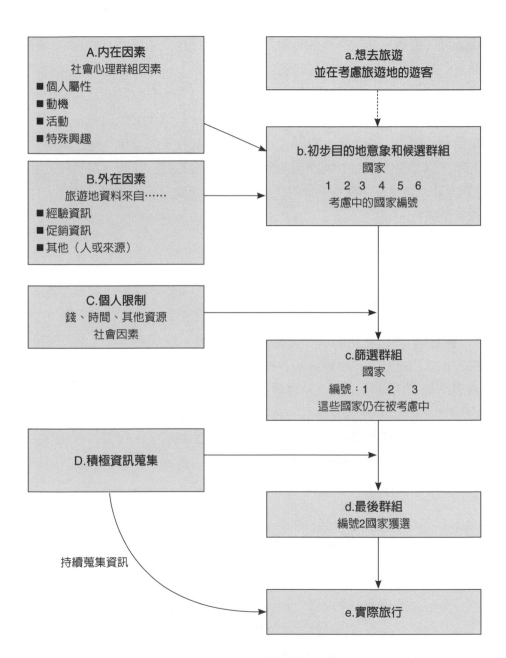

圖3.6 旅遊地選擇過程模式

資料來源：Pearce (2005), p.105.

人屬性、動機、活動與特殊興趣的影響，而在外在環境則有旅遊地相關訊息的影響，其來源可能是經驗談、促銷廣告，或來自其他人或其他資訊，這些都將形成個體初步的旅遊地意象。另外，在個體的認知中會有候選的旅遊地群組出現，有可能是幾個國家，並依序給予編號。之後再斟酌個人限制，如金錢、時間、其他資源與社會等因素後，產生篩選的群組，目標集中在1至3號國家，接著再積極搜尋資料比較，接著最後群組出現，2號國家中選，並針對此旅遊地持續蒐集必要的資料，以促成實際旅遊成行。

(二)活動介入旅遊地選擇過程模式

這個模式與上一個模式相類似，相異之處是考慮在旅遊地要從事的活動。遊客在旅遊地所要從事的活動可能是個體「渴望的活動」，這與其內在因素息息相關，在考慮外在因素後，經修正為「活動的可行性」，以上這些都是影響其初步旅遊地意象的因素。個體在認知中會有候選的旅遊地群組，其中包含幾個國家，個體會仔細核對旅遊地提供的活動以符合其需求的程度，並考慮人的限制（金錢、時間、社會妥協），之後篩選的群組出現，目標縮小於1至3號國家，接著再考量個人限制，並再積極搜尋資料比較，最後選出要去的國家，並針對此旅遊地持續蒐集必要資料，促成實際旅行，詳如圖3.7。

 ## 第六節　透過態度改變觀光客行為

瞭解態度的內涵、形成、特色，以及偏好與觀光客旅遊決策的過程之後，讓我們來看看如何透過態度影響觀光客行為，除了可以運用第一節態度形成與改變的理論，具體的策略如下述。

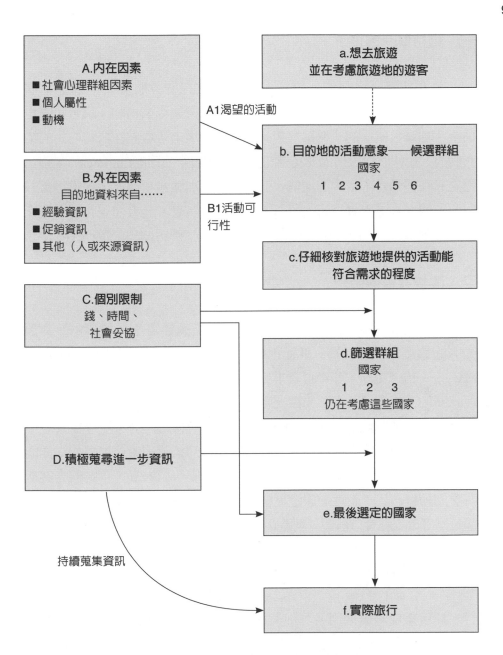

圖3.7　活動介入的目的地選擇過程模型

資料來源：Pearce (2005), p.109.

一、維持既有態度

　　態度是需要增強的。這種例子最常見的是各航空公司的形象廣告，比如中華航空公司的「以客爲尊」、長榮航空公司的「講台語嘛也通」、加拿大航空的「楓葉飛翔」圖案，或馬來西亞航空公司空姐的染布制服、泰國航空公司的蘭花標誌，或阿猶航空公司的Emirates等，都已建立起在觀光客心目中的地位，但也要時時加強這項態度，提供適當的刺激，觀光客才不會淡忘。所以，不時釋放訊息，一方面強化現有觀光客的態度，另一方面可找回先前的觀光客，同時吸引未來的觀光客。

二、改變社會價值觀

　　要改變觀光客的態度可從改變社會的價值觀著手，如藉由改變觀光客的態度需求和行爲，**進而創造偏好**。比如安泰銀行推出的George Mary——借錢免利，和最近新推出的「免息」借貸旅遊，或推出已有一段時間的「旅遊精英卡」，觀光客可以以卡友的身分享受無息分期的旅遊。還有如長榮航空不斷推出的創新餐飲，有傳統地方小吃、鼎泰豐精緻點心等，顛覆機上傳統餐飲，訴諸觀光客的情感因素。另外如洋洋的「休閒美食之旅」，試圖以寄情埔里、姑姑宴、紹興宴，創造觀光客新的吃的動機滿足。新近的旅遊更結合**養生、健康、美容及追星**等，這些都是試圖改變社會價值觀、創造新偏好的成功例子。

三、促使行為變化

　　利用態度的組成因素可促使觀光客的行爲轉變。從認知成分可以提供更多、更可及的訊息，使觀光客的行爲產生變化，比如舉辦旅展、設置網站、舉辦說明會等，或利用抽獎、贈禮、累積里程數升級等，例

如2002年香港開放網上快證，並且針對30人以上的團體給予各項優惠
（《旅報》，2002），這些方式都是試圖打進觀光客態度的情感成分，
很容易刺激觀光客的一時衝動或激發潛在觀光客的動機。根據香港旅遊
局的調查顯示，會有31.7%的台灣觀光客因網上快證實施而想要去香港
玩。另外，日本在2005年9月26日正式對台灣開放赴日觀光90天免簽證，
不管在認知與情感上都有重大推進力，可見利用態度組成之認知成分，
提供可用訊息，確實能促使行為改變。

四、改變產品

旅遊產品可以在產品及服務上做改善而改變觀光客對它的知覺，從
而改變對它的態度。最明顯的例子就是中華航空公司將標誌由國旗改為
紅梅揚姿，試圖除去觀光客心目中的「官方」色彩，改變觀光客認同其
為「民航」的角色和服務。另外如一直以接待國賓、舉辦國宴為主的圓
山大飯店，近年來改變經營策略，開始接待國民旅遊的團體，希望在觀
光客心目中造成「平民化」的知覺，從而改變人們對它的態度。另外如
不景氣的時代，許多的郵輪業者將產品售價「平價化」，改變為「平民
化」產品（《旅報》，2003），以成為年輕族群旅遊決策的訊息選擇之
一。這些都是試圖以改變產品來改變並建立觀光客對旅遊產品的態度。

參考書目

一、中文部分

《民生報》（1998）。「鯨類生態保育研討會」。5月24日。

周義隆（1993）。《國人出國自助旅行目的地選擇行為之研究》。中國文化大學
　　觀光研究所碩士論文。

林靈宏（1994）。《消費者行為學》。台北：五南。

《旅報》（2002）。295期。

《旅報》（2002）。297期。

《旅報》（2003）。316期。

屠如驥、葉伯平、趙普光、王炳炎（1999）。《觀光心理學概論》。台北：百
　　通。

張春興（1996）。《心理學概要》。台北：東華。

彭駕騂（1998）。《心理學概論》。台北：風雲。

黃天中、洪英正（1992）。《心理學》。台北：桂冠。

葉重新（2004）。《心理學》。台北：心理。

劉茂英（1978）。《普通心理學》。台北：大洋。

鄭伯壎（1983）。《消費者心理學》。台北：大洋。

韓傑（1998）。《現代觀光心理學》。高雄：前程。

二、外文部分

Beatty, S. E., Kahle, L. R., Homer, P., & Misra, S. (1985). Alternative measurement
approaches to consumer values: The list if values and the Rokeach Value Survey.
Psychology and Marketing, 2, 181-200.

Capella, L. M. & Greco, A. J. (1987). Information sources of elderly for vacation
decisions. *Annals of Tourism Research,* 14, 1-6.

Crompton, J. L. (1977). *A System Model of the Tourist's Destination Selection Decision
Process with Particular Reference to the Role of Image and Perceived Constraints.*

College Station: Texas A and M University. Unpublished Ph. D Dissertation.

Crompton, J. L. (1981). Dimensions of a social group role in pleasure vacations. *Annals of Tourism Research*, 8, 550-568.

Eiser, J. R. (1986). *Social Psychology*. Cambridge: Cambridge University Press.

Feather, N. T. (1975). *Values in Education and Society*. NY: Free Press.

Gitelson, R. L. & Crompton, J. L. (1983). The planning horizons and sources of information used by pleasure traveler. *Journal of Travel Research*, 21, 2-7.

Kahle, L. R. (ed.) (1983). *Social Values and Social Change: Adaptation to Life in American*. NY: Praefer.

Kahle, L. R., Beatty, S. E., & Homer, P. (1986). Alternative measurement approaches to consumer values. *Journal of Consumer Research*, 13, 405-408.

Laws, E. (1995). *Tourist Destination Management: Issues, Analysis, and Policies*. UK: Routledge.

Mayo, W. J. & Jarvis, L.P. (1981). *The Psychology of Leisure Travel*. MA: CBI.

Nolan, S. D. (1976). Tourist's use and evaluation of travel information sources: Summary and conclusions. *Journal of Travel Research*, 14, 6-8.

Pearce, P. L. (2005). *Tourist Behavior: Themes and Conceptual Schemes*. Channel View Publications.

Rokeach, M. (1973). *The Nature of Human Values*. NY: Free Press.

Ross, G. F. (1994). *The Psychology of Tourism*. Melbourne: Hospitality Press.

Um, S. & Crompton, J. L. (1990). Attitude determinants in tourism destination choice. *Annals of Tourism Research*, 17, 432-448.

Um, S. & Crompton, J. L. (1991). Development of pleasure travel attitude dimensions. *Annals of Tourism Research*, 18, 374-378.

Chapter 4

觀光動機

■何謂觀光動機
■觀光動機理論
■觀光動機類型
■觀光動機、需求與酬償
■觀光動機與生活型態

「爲什麼」要去旅遊？這個問題，可能是我們對別人和對自己最常問的問題。或許想去探訪親友、或許想要去看看不同的世界、或許只是要出去散散心、或許是要去充電、或許是要去醫療……或許就是單純的一個字「玩」。但是這麼多的「要做什麼」，似乎還是不能夠將人們要去旅遊的動機一言以蔽之。作家Lundberg說得好，觀光客所能講得出來的動機，只是其深層需求的反應而已。這些需求中，有的是觀光客自己都尙未察覺的，也有的是觀光客自己知道但卻不願意說出來的。

但是不管觀光客的動機是隱藏還是透明化，這是一股永遠驅使觀光客踏上旅途的永不止息的驅力。美國知名作家John Steinbeck在其名著《查理與我》（*Travels with Charley in Search of America*）中寫道：

> 在我年輕的時候，常有一種希望浪跡天涯的衝動；長輩告訴我，這種渴望將隨著年紀增長而平息。當成年時，人家又告訴我要到中年才能停止這顆驛動的心。然而當我已屆中年，他們卻又告訴我需要更大的歲數來平息這股欲望……我想我這股旅行的狂熱大概是無法終止了。

從這裡我們不難看出旅遊的動機，是觀光客行爲背後的驅使力量。心理學家認爲，觀光客的行爲是長期受動機控制的結果。動機受學習、知覺、態度的支配，與性格密不可分。一個人的性格和其動機是一體兩面，動機影響一個人對周遭世界的反應，而這些反應又成了形容他性格的根據，因此性格是根據行爲的習慣模式和特質來描述的。而這些模式大部分是受個人動機的影響。也可以說動機理論是一種人們所共同擁有的特性，而人格理論則強調人格的差異性。動機不僅是促使行爲發生的原因，也是在該行爲發生之後，維持及導向該行爲的作用。由此可以知道，促使觀光客踏上旅程的永不止息的驅力是——動機的力量。

本章擬就觀光客動機進行瞭解，探討其對觀光客行爲的影響，以便解釋觀光客爲什麼要去旅遊。因此，首先探討觀光客的動機和其內涵，

接著討論觀光客需求的基本面和特殊面,最後探討觀光客對多樣化生活方式的追求,這可能是支配觀光客不斷旅遊的最主要動機,最後以我國的親子旅遊案例對觀光動機做一詮釋。

 第一節　何謂觀光動機

　　心理學者對於動機的分析,文獻很多,也都有其論述的背景,本節擬從觀光客動機產生與過程及其社會、心理與文化驅力先做分析,以期瞭解動機在社會心理面的本質,接著從歷史的變遷分析與歸納觀光動機的時代意義,以進一步瞭解觀光動機意涵。

一、觀光動機的產生與過程

　　動機是促成人們採取行動的一種力量,動機也涉及人類為了滿足需求才有動機的產生。我們可以把動機視為一種需求(needs)、慾望(wants)的同義詞,因此動機可以定義為「一種促使人們採取某種行動,以滿足某種內在需求的力量」。一旦人們產生某種需求,就會感覺到壓力的存在,就會想要降低這個壓力,或是滿足這個需求。(動機產生與需求滿足的過程如圖4.1所示)

　　用在觀光客的行為上,動機是支配旅遊行為的最根本驅力。在這個定義下,動機旨在減輕緊張狀態的驅力,因而促成個體的行為。例如當觀光客肚子餓了,便會先感受到生理上的緊張(飢餓感),而這個緊張的驅使促使他去找食物。當然他有可能根據以往的經驗,到全世界都差不多一樣的(餐食、價錢)「麥當勞」去點餐,如果此刻正值又飢、又冷、又累的時候,這種緊張就會越強烈,而超越其他的需求,成為刻不容緩而須馬上被滿足的需求,以降低緊張狀態。這種消除緊張、恢復平

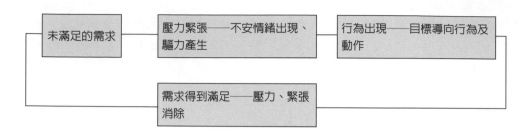

圖4.1　動機產生與需求滿足的過程

資料來源：蔡瑞宇（1996）。

衡模式在旅遊行為的產生上，可以用**圖4.2**來加以說明。

　　大體而言，由於心理不平衡而產生壓力，為了消除緊張狀態，於是有暫時離開日常的生活、離開家與工作環境的需求。在下圖中共有四個主要元素，從一開始的不平衡狀態，到意識應離開日常作息的需要，前往第三個元素（包括三種行為：在家附近走走、去拜訪親友或洽公），最後較強的動機左右了休閒的本質與目的，讓個體又恢復平衡的狀態。

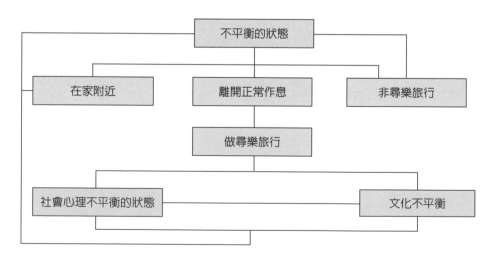

圖4.2　不平衡狀態的反應模式

資料來源：Shaw & Williams (1994).

二、觀光動機的心理與文化驅力

就觀光動機的心理層面而言，會有上述內在狀態強烈失衡的情形，就會有恢復平衡狀態（homestasis）的驅力產生，或促發行為產生的動機。以解除觀光客旅遊需求的狀態而言，動機之產生，係同時受到兩個層面的驅力促使：一為社會心理的推力因素（push factor）；二為文化的拉力因素（pull factor）；茲說明如下：

1. 推力因素：涉及一些促使個體去旅遊的社會心理的因素，其可能的因素是：
 (1)想擁有不同的東西。
 (2)在現處的社會中有失落感。
 (3)自我增強：涉及個人某方面的失落，而渡假正好可以療傷。
 (4)同儕壓力：特別是在中產階級。
2. 拉力因素：指旅遊地的「拉力」，是吸引觀光客前往該地的因素。

易言之，因為上述推力、拉力兩個強烈的心理驅力造成了觀光動機，促使觀光行為產生與維持。

三、觀光動機沿革

從歷史面來探討歐洲觀光的旅遊動機變遷，則提供我們對縱的觀光動機發展有一較清晰之概念，以下根據Pearce（1982a）的研究，分述各個時期的觀光客主要旅遊動機如下：

(一)羅馬時代：避暑與蒐集紀念品的旅遊動機

在羅馬時代的社會中，大部分有錢人都會擁有自己的避暑別墅，通常這些別墅都坐落在山裡，因此沿途的休息站就成為社交中心，旅遊

與交際成為渡假中的一環。此外當時之羅馬人也熱中此種長途跋涉的休閒活動，一方面有助於瞭解羅馬帝國，另一方面也可擴展其個人之社交圈，也因為羅馬人創造了一個安定的社會，才讓羅馬人可以恣意地去旅遊，因為他們只要帶著一疊現鈔和懂得兩種語言，就能完成從幼發拉底河到英國的哈德良長城（Hadrian's Wall）的旅行。而富裕更使得羅馬的觀光客充滿機動性與購買力，羅馬觀光客是公認最早的紀念品的追逐者（souvenir-hunters），當時最受歡迎的蒐集品如：大師級的名畫、聖者的殘肢、亞洲的絲織品等。這些經過考證的居家擺飾都來自遙遠的地方，因此以當時社會而言，前往外地避暑與蒐集各種紀念品，成為當時最重要的旅遊動機。

(二)中世紀：朝聖——嚴肅的旅遊動機

中世紀時期，朝聖活動開始出現，帶來當時新鮮而嚴肅的旅遊動機。原始的朝聖是為了宗教上的目的，所以才有千里跋涉到聖地的旅程，隨著時代的改變，朝聖過程中狂飲和大宴成為旅程中不可或缺的娛樂，為滿足這種放蕩的需求，各種服務也因應而生（Rowling, 1971），朝聖者甚至會相互炫耀個人蒐集的寶物。但是不論如何，朝聖表達了一個崇高的旅遊動機，很多中世紀的人，對於這種精神上、非世俗的朝聖目的，視為是個人目標的實現，因此到聖地（holy land）朝聖成為中世紀人一生中最重要的一件事情。

(三)伊莉沙白時代：貴族旅遊／貴族教育的旅遊動機

到了伊莉沙白時代，興起為教育而從事旅遊的動機，當時稱之為**貴族旅遊**（grand tour）。這是專為當時年少有錢的貴族階層所設計的訓練課程，為使他們子弟具備貴族應對進退的禮儀而興起的貴族旅遊。這些觀光客（tourist一詞首先在1670年由Lassels採用）通常都是貴族家庭的長子，他們有錢有閒，足以負擔為期三年的高費用旅行支出。這些年輕的

紳士通常在20與14歲之間，經由家庭教師帶領，教導其道德發展與勞動服務。到了18世紀末，貴族旅遊已經成為滿足年輕人教育需求的旅遊，但因拿破崙戰爭使得貴族旅遊中斷近三十年。

(四)19世紀至第一次世界大戰：對大自然憧憬的旅遊動機

19世紀初在英國及歐洲各地，紛紛出現溫泉、海灘等旅遊勝地，從此觀光旅遊和健康、休息、娛樂扯上關係，再加上火車等大眾交通工具的出現和商業旅遊的頻繁，及國家公園的倡行，觀光客對大自然的憧憬與嚮往的態度，成為當代旅遊的主要動機。

(五)1918年後：對郵輪與海灘的旅遊動機

1918年之後，由於社會經濟變革，每個人擁有固定的假期、汽車不斷增加、洲際輪船的建造，尤其是公路開發，個人汽車大量使用，更增加觀光客外出旅遊的彈性空間，郵輪搭乘成為當時的風尚。至於不方便前往國外渡假的人，就前往國內之海灘渡假，因此海邊渡假勝地不斷擴充，搭乘郵輪與前往海灘渡假，成為當時之重要旅遊動機。

(六)第二次世界大戰以後：套裝旅遊多樣化的旅遊動機

二次世界大戰之後，空中運輸結合商業包裝之**套裝旅遊**（package tour）快速成長。越來越多的人喜歡花最少的錢去旅遊，傳統的豪華旅遊被打破，整個社會呈現多樣化的需求，因此健康、教育、精神價值、自我放縱等需求成為當時之主要旅遊動機。

綜合上述不難發現，觀光的動機由早期單一或數個動機，發展至今日多樣化需求的時代。這些多樣的觀光動機，會隨著當時社會、經濟、文化之改變而產生不同之動機，這也正是我們的研究興趣所在，而研究這些複雜的觀光動機，我們擬從觀光客動機的理論加以探討。

 第二節　觀光動機理論

一、觀光動機理論的基礎

根據心理學理論，觀光動機理論大體源於驅力理論、期望理論、佛洛伊德動機理論與麥克李蘭成就動機理論等，茲分別敘述之：

(一)驅力理論

驅力理論（drive theory）源於個體會因某種原因，而引起個體不適之心理需求（need），當人有了這種不愉快情狀時，就會產生壓力；為了降低壓力就會形成主導個體行動的主要力量，降低壓力的行為過程會透過學習而重複出現，也會受到其他因素的影響而增加驅力（drive）。例如當人們有飢餓情況時，就會有尋找餐廳之驅力，滿足馬上進食的迫切動機。

(二)期望理論

期望理論（expectancy theory）所重視的動機因素是認知因素，而不只是個體的內在生理因素。個體的行為乃是受到達成某種結果的動機所牽引，例如我們在選擇某項旅遊商品，是因為我們認為這種選擇的結果最能滿足或達到我們想要的期望，因此這種期望理論中包含生理及認知兩種因素。

所以，驅力理論與期望理論是觀光動機的形成與內涵，意即旅遊動機可由驅力理論和期望理論來解釋與定義：觀光客為了減少心理不愉快的旅遊需求，藉由需求而選擇旅遊產品，並從旅遊產品中獲取期望與滿足。

(三)佛洛伊德動機理論

佛洛伊德對於人類行為的學說，改變了我們對於性、夢和心理治療等的看法。他認為人類的行為，是在滿足個體生理需求及社會規範需求後，最後才顯現出來。最明顯的乃是佛洛伊德的人格結構學說，他認為個體係在本我、自我、超我三者之間相互衝突和妥協，最後造就人類行為的出現，從觀光客心理層面而言，這也是影響觀光旅遊決策的自我依據。

至於人類的動機，佛洛伊德認為人類有幾項本能，它們是人類動機的基礎，我們稱之為**佛洛伊德本能說**，包括兩大類：一為**生存的本能**（life instinct），指的是個體、種族的生存、口渴、性衝動等；另一為**死亡的本能**（death instinct），指積極侵略他人或自我毀滅。

佛洛伊德本能說也廣泛被應用在旅遊商品的促銷行動中。例如充滿性與暴力暗示的賭城廣告、擁有4s的旅遊產品、明目張膽的「伴遊」服務等。在觀光客行為上不難見到這種行為的產生，旅遊作家李憲章指出，在胡志明市，整團的台灣男人的遊覽車上，有著一群貌美的當地姑娘，或其貌不揚的台灣人帶著嬌豔的女人到處訪幽尋勝，除了性衝動外，當然還有心理動機的莫名優越感。這也符合上述佛洛伊德本能說的兩大分類。

旅遊動機的研究是在進行一項人性心理衝突的研究。觀光客一方面想要寧靜致遠，一方面卻又忍不住要向外探索花花世界。以佛洛伊德的學說來看，觀光是在個體需求與社會規範衝突中，出現最後的行為——吃喝嫖賭——其實就是本能的動機，和我國孔聖人所言：「飲食男女」，不無同工之妙，唯人因受社會之制約而會在行為上做轉移或修正。

(四)麥克李蘭成就動機理論

學者麥克李蘭（McClelland）的**成就動機理論**，將人類的成就動機分為權力、感情和成就等三種，用在觀光客行為上，正可看出觀光動機的由來。

權力（power）的需求是指個體想要控制他的周遭環境與事物，這種需求是一種自我的需求，人們就以這種需求的滿足作為對自己行為的肯定。權力需求和佛洛伊德的侵略動機相似，以掌控現象為需求；此種需求可以在觀光客行為中發現，如某些觀光客以撒「銀票」做自我的肯定；以對服務人員頤指氣使，得到權力滿足。

感情（affiliation）方面的滿足，呈現在我們身上是使用最多的動機，因為我們需要親情、愛情、友情的歸屬感和接納感，越是高度感情需求的人，越會從事為社會讚許的活動，或消費朋友認同的產品與服務。所以一般人會參加公司的旅遊或約三五好友遊山玩水，甚至也會安排家族旅遊，或夫妻兩人的旅遊，以得到感情方面的滿足。

至於**成就**（achievement）需求高的人，和馬斯洛理論的「自我實現」一樣，把個人追求成就的過程當作目標，具有高度的自信心、對環境的敏感性很大、喜歡回饋；從旅遊行為的表現上而言，他們是綠色觀光客的擁護者，以愛護生態觀光為己任。例如：筆者曾經帶過一個旅遊團體前往菲律賓，在髒亂的馬尼拉地區，台灣人不能免俗的會隨手丟棄垃圾或視而不見，或隨口批評好髒好亂，但團員中有位慈濟人，居然將大夥所丟的垃圾一一撿拾，送到附近的垃圾桶，令人動容。這就是成就動機很強的觀光客行為之例證。

二、觀光動機的來源

一般而言，人類的動機來源可以分為生理性的和心理性的。但是

根據觀光需求之研究顯示，探究觀光客的動機來源常常是生理與心理同時存在，因此動機來源可分為生理動機、心理動機，以及生理、心理動機。

(一)生理動機

生理動機源於生物上的需求，這些需求是人體為了生存下去而必須和緩或解除緊張。這些緊張來自對氧氣、水、食物和排泄的需求，來自對解脫痛苦和疲累的需求，來自在大自然環境中保護自己的需求。這些需求的產生並非由外部學習得之，而是源於人體內部生理狀況的天生驅力。

雖然生理動機是由生物的需求所決定，但也會受社會和文化的影響，所以每一位都有保暖需求與果腹需求，其滿足方式往往是受社會和文化因素的影響，並以不同的行為方式表現。

對於觀光客的行為而言，早期的旅遊行為是為了滿足生理動機的需求。大江南北奔走的商賈，或來往絲路大漠的東西方商人，或是逐水草而居的游牧民族，其遷徙的行為其實是為了生存和溫飽。

另外又如戰後的色情觀光（sex tourism），根據菲律賓婦女文獻統計，色情觀光產業曾是菲律賓的第三大外匯；泰國則是擁有微笑之地「亞洲的娼院」之名號，其泰國浴與泰式按摩舉世聞名，尤其是德國人喜歡前往泰國嫖雛妓，這個行為曾多次為新聞媒體報導與學術界所熱烈討論，此外近期也有日本人寫出《極樂台灣》，描寫日本觀光客在台灣買春的情況。就此，Barry指出：

> 透過傳媒的促銷和保證，觀光客不只是為了享有3s（陽光sun、海sea和沙灘sand），還有第四個s，那就是「性」（sex）。休閒渡假村的廣告詞露骨的表達縱欲、享樂、放蕩的字眼，好像沒有這樣就引起不了觀光客的飢渴……（Barry, 1984, p.9）

　　加上傳媒與包裝商品的推波助瀾，這些色情觀光業更是如火如荼。根據2005年5月5日的《歐洲日報》報導，觀光客在越南的嫖妓行為是越發不可收拾，在警方查獲的雛妓當中，竟然也有8歲與10歲的女童。這些例子，都是觀光客為滿足生理動機的行為；根據馬斯洛的需求層次論，這是最低級的需求滿足；而根據佛洛伊德動機理論，則是人性未經教化的本能。

(二)心理動機

　　二次世界大戰以後，由於交通運輸一日千里，為旅遊而旅遊的行為開始出現，我國從1987年開放觀光後，觀光出境人次至2006年9月截止就有800多萬人次（內政部，2006），這麼多的出國人口，其動機大部分不再是為生理的滿足，而是有更大層面的心理動機。

　　心理動機係由個人的社會環境所帶來的需求，通常是學習而得的，至於學習歷程則是在人類出生後便開始，嬰兒時期就出現舒適和安全的需求。各種社會組織，如社會、家庭、學校、社團、宗教團體等，都在有形及無形中，要求成長中的個體順應其特定的價值觀和行為模式，也讓個體學習如何在社會中贏得別人的尊敬，例如：受高等教育、建立一個體面的家庭、經營一個傲人的事業、擁有一輛高級的房車、偶爾出國散散心、打打高爾夫……等，如何在該社會文化影響下，覺得功成名就或光宗耀祖；這種心理動機有時甚至比生理動機還要來得強烈。以旅遊來看這樣的心理動機，Mayo與Jarvis（1981）進一步將其整理成四大類與十八種動機：

1. 教育文化類：想看看其他國家人民如何生活、想去觀光、想去探究新聞炒作的地方、參加特殊的活動、參與歷史、生態保育。
2. 休閒和娛樂類：擺脫日常單調的生活、去好好玩一下、享受浪漫、驚豔之旅。

3.民俗傳統類：瞻仰故土、探親訪友和憑弔。

4.其他：爲了氣候、健康、運動、經濟、冒險、勝人一籌、追隨時
尚、瞭解世界的渴望等等。

(三)生理動機和心理動機

整體而言，觀光動機可以分爲生理和心理的動機，但是很多的觀光客行爲反應出兼具生理和心理的需求。比如觀光客對美國的脫衣舞孃、泰國浴女郎、荷蘭阿姆斯特丹紅燈區的櫥窗女郎、德國的漢堡花街……或一般常見的風味餐、美食饗宴等等，都不只是用來滿足心理的好奇心，也是用來滿足生理的感官需求。因此，觀光客的旅遊動機，常是心理與生理的需求兼而有之。例如McIntosh（1977）提出的觀光動機就包含生理動機，並將心理動機細分爲文化、人際、地位和聲望等動機：

1.生理動機（physical motivation）：包括體力休息、參加體育的活動、海灘遊憩、娛樂活動，以及對健康有益的種種活動等。

2.文化動機（cultural motivation）：指獲得其他相關知識的欲望，包括音樂、藝術、民俗、舞蹈、繪畫和宗教等知識的獲得。

3.人際動機（interpersonal motivation）：結識各種新朋友、走訪親友、另闢互動的人際圈。

4.地位和聲望動機（status and prestige motivation）：想藉旅遊給人耳目一新、贏得他人欣賞與羨慕的評價。

Jafari（1987）指出，觀光的旅遊動機很難一以概之，旅遊是一種複雜的行爲形式，所以觀光客均希望透過旅遊而達到多重的需求，所以性的需求也應該是被包括的需求。這也可解釋我國觀光客前往東南亞尋歡、在大陸包二奶、到海南島買春的行爲。

第三節　觀光動機類型

根據大多數的研究，觀光動機可以分為三大類：一般觀光動機、個別觀光動機及多層面觀光動機。以下擇要敘述：

一、一般觀光的動機

Ryan（1991）綜合學者（Taylor, 1976; Crompton, 1979; Mathieson & Wall, 1982）研究結果，提出觀光動機有以下十一項：

1. 逃避的動機（the escape motivation）：簡言之，一種想要逃脫世俗環境的動機。

2. 放鬆的動機（relaxation）：是逃避動機的一種，加上想要恢復身心狀況的動機。

3. 遊戲的動機（play）：這是延續童年遊戲的一種心願，渡假時的遊戲，在文化層面上是被認可與接受的，讓成人彷彿又回到無憂無慮的童年時光。

4. 強化家庭連結的動機（strengthening family bonds）：對於雙薪家庭，渡假象徵著雙方共度時光、重修關係的機會。根據英國婚姻諮商協會（British Marriage Advisory Council）的研究，渡假的動機經常是在雙方感覺彼此漸行漸遠的時候。或許因為日常工作忙碌，夫妻雙方各做各的事情，鮮少有互動的機會，渡假確實提供了催化夫婦情感的橋樑，尤其對工作負擔繁重的父親而言，更是一個難得的機會，讓他們能夠與子女相處，享受天倫之樂。

5. 獲得聲望的動機（prestige）：對於在同儕之間，旅遊有獲得社會地位提升的功能，特別是渡假地的選擇具有相當重要的指標作用；選擇一個時髦的、特別的、又有異國情調的渡假地，可以為自己的

渡假者的角色加分，渡假的選擇成為「生活型態」的代言者，它成為個人對自我的認同，也成為同儕之間角色認定的指標。渡假的選擇不僅僅只是「地點」而已，還包括住宿的等級與活動的內容，比如在西班牙的陽光海岸渡假，只是其一；如果住在當地的別墅又別具一層意義。這種對提升社會地位的慾望，不僅是針對自己所處的同儕而言，也會對同時在當地渡假的人，或是在一群自視比當地人優越的渡假者中，具有一定的功能動機。

6. 與社會互動的動機（social interaction）：渡假對個人而言，代表一種重要的社會形式表現，在這種形式下，可以無視正常規範的存在。對於一個為期兩週的渡假，渡假者只與現在的一切相結識，而沒有過去的種種，此亦為渡假成功或失敗的關鍵。以個人嗜好或休閒興趣而言，如繪畫、風帆船等專業渡假公司、或戶外活動中心，深切認識活動的成功與否繫於這群有志一同的人，因此由共同興趣發展出來的默契，也就滿足參與者的社會互動需求。

7. 獲得性接觸的機會（sexual opportunity）：社會互動的另一結果就是創造了性接觸的機會，其涵蓋肉體性愛與談情說愛兩種機會。1930年代的橫跨大西洋的郵輪是提供談情說愛機會的典型，而現今在泰國或菲律賓的色情觀光市場所呈現的則是肉體性愛的機會。這兩種性接觸的機會都代表了一種解放、一種不受本身傳統社會規範所約束的解放，於是渡假成為個人道德與責任的解放方式。這些渡假者在渡假地日夜狂歡、縱慾無度之後，又返回朝九晚五的工作崗位，如果繼續這樣的行徑，很可能會失去工作，但是在渡假地，只要是在容忍的範疇內，這些縱慾反而贏得人們的艷羨。所以，獲得性接觸的機會成為渡假者的主要動機之一。

8. 教育的機會（educational opportunity）：觀光的核心是旅遊，是一個可以看新的、奇特景觀的機會，一個可以知道這個世界的機會，一個可以與不同文化背景的人交談、交換意見的機會。對許多人而

言，帶著滿滿行囊的旅遊閱歷回來，是他們去旅行的終極動機。

9.自我實現的動機（self-fulfillment）：自我實現的旅程不只是新地方、新人們的發現而已，同時也是自我實現的機會與媒介。在中世紀，這種自我實現的旅程就叫作朝聖之旅。在現今非朝聖的年代則允許個人創造自己的聖地，這聖地可能就是一處景色優美的地方，也可能是考驗個人技術、體能的地方。當觀光客刻意的想擁有一種特殊的渡假經驗時，這種自我實現的追求就會有方向與目的可循。例如：受到夏日的呼喚，放棄工作，回到地中海當風帆船的教練，或是前往太平洋俱樂部擔任義工。對於這些人而言，休閒是一種生活的事實，這就是自我實現的經驗。

10.夢想實現的動機（wish fulfillment）：對某些人而言，渡假是夢想的實現。比如一些大自然的愛好者來到達爾文（Charles Darwin）發現的哥拉巴苟斯群島（Galapagos Islands）觀賞獵兔狗，或是前往澳洲中部沙漠地區觀賞世界十大奇景愛爾斯岩（Ayers Rock），當抵達該夢寐以求之地時，其興奮之情不禁流露於外。這種實現夢想的動機與日俱增，也是為什麼有絡繹不絕的觀光客不斷湧入主題樂園，追求這種虛幻又真實的夢想。

11.購物的動機（shopping）：購物動機是觀光客渡假的一種樂趣，尤其是海外旅遊，例如：前往亞洲香港、法國巴黎或義大利米蘭購物等。

二、個別觀光客的動機

根據Cohen（1972）的四種觀光客分類，Ryan（1991）將個別觀光客動機分述如下：

1.團體旅遊的觀光客動機（the organized mass tourist）：這是一個較

無旅遊風險的觀光，其購買包裝旅遊產品後就跟著領隊上路，在規劃周詳的環境中從事旅遊，而且大部分停留在飯店，並幾乎與當地居民脫離，由於跟著既定的行程走，這些觀光客幾乎沒有做任何決策的機會，「走馬看花」是這類型觀光客的主要動機。

2. 個體旅遊的觀光客動機（the individual mass tourist）：這些觀光與上述團體旅遊的觀光客走一樣的行程，也使用旅行社規劃的路線與設施，但不同的是，這類型的觀光客多少可以掌控自己的行程，他們或許以旅館為基地，但可租車到四處旅遊與觀光。

3. 探索型觀光客的動機（the explorer）：探索型觀光客是自己規劃行程，但是會避免吃苦受罪，因此他們也會住進旅館，他們想與當地人結識，也很願意學習當地語言，但是仍然維持自己的生活型態。

4. 漂泊型觀光客的動機（drifter）：這一類的觀光客避開一般觀光與旅遊據點，他們與當地居民居住一起，學習當地的文化風俗與習慣，並且在當地打工賺取生活費，成為當地比較低層的社經團體。

三、多重性觀光動機

雖然從一般性的觀光動機區分，或是個別的觀光客動機類型，可以看出觀光動機的端倪，但是學者（如Ryan, 2002）認為，上述二者都不足以解釋觀光客的複雜行為，多重性觀光動機（multi-motivational models）對觀光客的動機與其行為有更深入的解釋。以下以Iso-Ahola的矩陣模式以及Lyon的矩陣模式說明。

(一)Iso-Ahola觀光動機矩陣模式

Iso-Ahola（1982）將觀光動機之驅力分為推力與拉力。推力（push factor）為想離開一個地方的欲望；而拉力（pull factor）則為想前往其他地方的欲望，並且期望在他地獲得心理的酬償。兩種力量展現在人的身

上，即為個體一方面想要與他人互動獲得友誼，一方面又想要遠離人群享受單獨自我。因此在**表4.1**的動機矩陣模式中，就有不同的動機與人際行為一起出現。

　　Iso-Ahola認為，在想遠離的欲望與獲致心理酬償的欲望之間是相互關聯的。在這個矩陣模式中，觀光動機與行為是可以遊走在各方陣之間的。因為一個所謂「好」的旅程，固然是因為能滿足觀光的主要需求，也是因為它能滿足個體的「**第二個需求**」，主要需求獲得滿足時，第二個需求也就更形迫切需要滿足。例如：如果觀光客的主要動機是「放鬆」，經過幾天的「無所事事」（idleness）後，似乎已經滿足了這主要需求，但是也禁不住想要再沉溺於其他的行為方式裡，如向外探索一些新的地方。所以觀光的動機是多層面的，而且都是相關的。

表4.1　觀光動機矩陣模式

		尋求心理酬償	
		個人的	人際的
想拋開環境中的一切	個人的	自我提升 逃避責任 美感追求	強化血統關係
	人際的	地位提升 聲望	在新地方交新朋友 遊樂

資料來源：Iso-Ahola（1982），載於Ryan（1991）。

(二)Lyon矩陣模式

　　許多研究指出，觀光客不斷的跟時間競爭，企圖在有限的時間做最大的利用，因此Lyon（1982）從「時間」因素來分析觀光的動機。他假定時間分配的觀念包含渡假者對渡假地點的需求，或可以直接說是渡假者想擁有渡假地財物的動機，因為動機的高低不同而有不同類型的觀光客出現。使用時間與對旅遊地的需求形成四個面向，呈現出不同的旅遊

動機與旅遊地以及渡假型態的關係（如**表4.2**所示）。但是這個模式有其短處，就是利用動機來解釋行爲，其實是不足的，因爲介於兩者之間還有許多變數，舉凡經濟的、心理的以及社會的因素。不管如何，這個模式指出了觀光動機的多重特性。

表4.2　Lyon之觀光動機與渡假型態模式

對渡假地點的需求			
		高	低
時間彈性	高	在渡假地的財物所有權	渡假財物的連結
	低	使用時間	套裝旅遊

資料來源：Ryan (1991).

 第四節　觀光動機、需求與酬償

　　動機和需求是密不可分的，有了需求，就有動機採取行爲；而有了動機，也就有需求要被滿足。兩者有如雞生蛋、蛋生雞，分不清孰先孰後。例如成就動機強烈的人，對於能表現成就感的產品或服務，特別重視（需求）；同時爲滿足這樣的需求，他也擁有了選擇這種特性產品和服務的動機。所以，從需求面去看人類的動機是必要的，也是較完整的角度，而最著名的需求理論，當屬馬斯洛（Maslow, 1943）的需求層次理論（Hierarchy of Needs），所以本節首先探討需求的理論，接著分析觀光的基本需求，以瞭解動機需求與酬償的密切關係。

一、觀光動機與需求

　　馬斯洛的人類需求層次理論對社會心理學的研究影響甚巨，除其本身的理論可以用來解釋觀光客的某些行爲外，也有學者如Pearce與

Catabiano（1983）根據他們的理論，建立的觀光客生涯實現的層級論，以下就這兩種架構剖析觀光客的行為。

(一)馬斯洛的需求層次理論

馬斯洛的需求層級對動機理論有很大的影響，他將人的需求動機分為五種層次，當較低級的需求獲得滿足以後，才會往高一層級的需求邁進，但是對旅遊動機而言，層級之間的關係，並不見得是由下往上升級的需求，而是**交互的需求**，因為旅遊行為是一複雜的動機組合，其需求也是綜合而成的，但是透過馬斯洛的需求分類，我們可以更明瞭觀光客的需求。馬斯洛的需求層級分為：

■生理需求

生理需求（physiological needs）包括對食物、水、空氣、睡眠和性等的需求。在一個貧窮的社會，生理需求是支配人們的主要動機；但在較富裕的社會，支配大眾的動機已是較高層次的需求。但是對觀光客而言，生理需求卻成了最基本的需求，而且也是自我實現的需求。

從觀光客的行為，我們不難發現這樣的需求不僅要食以溫飽，還要嚐盡天下美味；不僅要飛航安全，還要乘坐特別的艙等；不僅要住得舒服，還要有星級的飯店；不僅要衣以蔽體，還要選對流行和講究品牌……凡此等等可以知道觀光客行為的反映，需求的層次似乎是交叉需求。

■安全需求

人們在衣食無虞時，才會對生存、安全、治安產生要求與關心。但是反映在觀光客的行為，就是永無止境的旅遊保險，**安全需求**（safety needs）可能是觀光客最基本的需求。雖然安全需求在馬斯洛的需求層次為第二層的需求，但以觀光客的需求而言，快快樂樂出門，平平安安回家顯然是出遊的第一需求。

■愛的需求

在生活獲得保障之後，才會開始追求情感、榮譽、感情聯繫。擁有家庭的溫暖、同儕的友誼以及社會的肯定，**愛的需求**（love needs）成為最重要的需求。

在社會富裕之後，衣食、安全無虞，獲得愛的需求成為支配社會的動機。所有的旅遊商品廣告，暗示你如何獲得注目、如何獲得異性的青睞、如何獲得社會的肯定。在旅遊商品上可能告訴你「買一送一，和你最愛的人同行」、「東澳甜蜜蜜八日遊」、「愛之旅假期——結婚週年特惠中」，來打動觀光客愛的需求動機。

■受尊重的需求

當愛的需求獲得滿足時，對於受尊重、個人聲望、自我尊重、名譽和地位的需求便產生了。**受尊重的需求**（esteem needs）除了希望在別人眼中受到重視或賞識尊重之外，也包括取得成就、獨立自主、占支配地位和自信。這些需求和個體與世界的感覺有關。許多的產品如服飾、汽車、教育和旅遊，有助於滿足這些需求，可作為上述需求滿足的象徵。

因此，某些形式的旅遊方式，本身就能令人另眼相看，比如出團招待貴客有隨行名醫，旅遊對於觀光客來說成了成功支配人際關係、地位的象徵。其他還有許多的旅遊行為可以滿足個體受尊重的需求，如住宿五星級飯店、上名流餐廳、搭乘頭等艙、有高級房車代步、專人司機導遊服務……這些都在告訴人家，我是如何的不同凡響，是你們羨慕的對象。即便一般市井的旅遊行為，也是在透露一個人有錢、有閒、有健康的訊息；所以旅遊可以滿足人們受尊重的需求動機。

■自我實現的需求

自我實現的需求（self-actualization needs）指的是盡可能的發揮一個人的潛力的需求，這種需求的確切涵義因人而異，因為每個人的潛力都是不同的。對某些人而言，自我實現可能意味著在文學、科學或藝術

上得到成就；對另一些人而言，可能是在政壇或其他團體取得領導的地位；對其他一些人而言，可能是如陶淵明的歸去來兮，遠離世俗，過自己想過的生活。但是誠如馬斯洛所言，在人生過程中，真正能做到自我實現的人並不多，畢竟登峰造極的還是鳳毛麟角。

較高級的需求，要在低級的需求獲得滿足後，才會有這個需求的出現。然而對於旅遊而言，有可能會是例外。對許多人來說，旅遊可能是擺脫日常單調生活的機會，對這類觀光客來說，想要變化的需求成為最迫切的需要。通常他們離家的時候，較低級的滿足可能會暫置一旁，精神層次的需求反倒擺在這些低級需求的前面，成為刻不容緩的事。

有些人總想看看自己所未見過的事，以便更瞭解生活的這個世界，滿足知的需求。這種探索未知的世界的需求，有時和低級的需求如安全、愛和受尊重的需求一樣，也是一種基本需求，同樣的強烈。但也不能說所有的旅遊行為都是來自自我實現的動機，其實就像前述一樣，旅遊的動機和需求是十分複雜的，自我實現的需求只是其中一個動機而已。

根據Pearce（1982b）的調查，這些需求層次在觀光客的旅遊體驗中，分別是在「愉快」與「不愉快」的兩種體驗中的分析結果，如**表4.3**：

表4.3　觀光需求層次的愉快與不愉快經驗

觀光需求層次	愉快體驗	不愉快體驗
生理需求	27%	27%
安全需求	4%	43%
愛及歸屬需求	33%	17%
自我尊重需求	1%	12%
自我實現需求	35%	1%

資料來源：Pearce (1982b).

由**表4.3**可知，在愉快的經驗中，首先要滿足自我實現，接著為愛及

歸屬，以及生理需求；而在不愉快的經驗中，則以安全需求為最突出，接著為生理需求與愛及歸屬。可以知道要讓觀光客有愉快的體驗，首先要滿足其自我實現歸屬等高級的需求之外，還要滿足最低等的生理需求；反之，則因為安全及生理需求等低等需求未獲滿足，使得愛及歸屬的終極需求也未獲滿足。兩者皆以生理需求與愛及歸屬的需求為共同訴求，可見這兩個需求與其所傳遞之「**個人主義**」之重要性，也充分顯示現今旅遊產品的風格。

(二)旅遊生涯層級論（Travel Career Hierarchy）

Pearce和Catabiano（1983）以馬斯洛的需求層級論的五個由低而高的需求，根據四百個旅遊經驗案例，整理出積極和消極觀光客在需求層級上的分布。結果顯示越有經驗的觀光客越是重視高層級的需求，而且女性觀光客在「自我實現」層次的需求略高於男性。

對旅遊積極態度的觀光客，較不注重低層級的需求，如安全和自我肯定，但注重生理、情愛、歸屬和自我方面的實現。

而對旅遊採負面態度的觀光客，在壓力的環境，他們的關注較集中偏向低層次的需求。很有經驗的觀光客對「自我實現」的需求較高，而一般觀光客則對愛及歸屬的需求較高。

(三)旅遊生涯模式

Pearce（2005）以馬斯洛的需求層次理論為基礎發展**旅遊生涯模式**（travel career pattern），其概念如**圖4.3**所示。由圖可知，核心或最重要的需求為新奇、逃離／放鬆與情誼；次之為包括以內在導向為主的自我實現動機，以及隨著旅遊生涯層級提升後，以外在導向為主的大自然體驗、接待地投入動機。最外層則是一般常見、比較不重要的旅遊動機，如獨處、懷舊與社會地位。

以時下追求享樂旅遊而言，大部分的遊客其核心需求（最重要的）

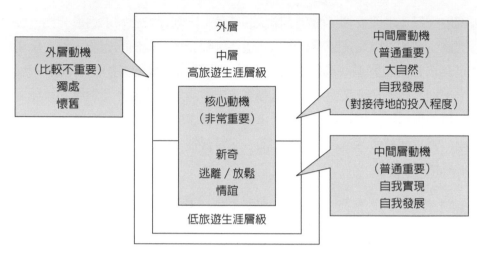

圖4.3　旅遊生涯模型概念

資料來源：Pearce (2005), p.79.

仍是新奇、逃離／放鬆與情誼；次為獨處、懷舊與社會地位。隨著年齡增長，經歷了更多的生命週期階段，也獲得更多的旅遊經驗後，遊客的次要需求（普通重要）則由內在導向需求（如自我實現、自我成長），轉而至外在導向需求（如大自然體驗、接待地投入）。

二、觀光需求與酬償

除了可以用馬斯洛的需求層次理論來解釋觀光的旅遊需求，也可以用需求的滿足——酬償來解釋觀光客的動機——所欲獲取的滿足。另外，獨立探討人的智性需求和尤力西斯動因，讓我們更瞭解為什麼人要去旅遊，和一直不斷的旅遊驅使動力以獲致心理酬償的滿足。

(一)旅遊酬償滿足

Krench等人（1962）提出觀光客期望在旅遊時獲得的酬償來解釋觀

光客的需求。他們將**觀光酬償**分爲四種，這四種酬償分別爲：**理性的酬償**（rational rewards）、**感覺的酬償**（sensory rewards）、**社會性的酬償**（social rewards）以及**自我滿足的酬償**（ego-satisfying rewards）。這四種酬償又和旅遊的直接經驗、使用經驗和偶然經驗等三種不同的情境，形成十二種的旅遊酬償的滿足，如**表**4.4所示。

以期望理論來看，這十二種酬償滿足，是因爲要獲取旅遊期待的結果（酬償）。如航空公司的廣告強調直飛的時間效益（理性的酬償）、輕鬆愉快（感覺酬償）、好客（社會酬償），以及體貼入微的空服員（自我滿足的酬償）。觀光客可能把這些酬償當作乘坐某一航空公司班機的期望。

表4.4　觀光的十二種旅遊酬償

獲得酬償的經驗情境	期待的酬償			
	理性的酬償	感覺的酬償	社會的酬償	自我滿足的酬償
直接經驗	西北航空爲前往東方最快的航班	輕鬆愉快、精神抖擻抵達	在墨西哥有許多讓您快樂的人等著您	維吉尼亞是情侶的好去處
使用中的經驗	在海爾特旅館不必排隊等候	到了陽光的佛羅里達，抖去一身的嚴寒	乘坐聯合航空服務周到，令人旅途愉快	厄瓜多爾的空中小姐能講多國語言，體態婀娜多姿，又有專業訓練，令人滿意
偶然使用的經驗	赫茲的機場接送服務不錯	踩進去百慕達的沙中，讓你頓時年輕10歲	巴貝多斯讓您身價倍增	這是行家才會的旅遊方式

資料來源：Krench et al. (1962).

(二)智性需求酬償

何謂**智性需求**（intellectual needs）？馬斯洛認爲在五種層次的需求之外，還有智性的需求存在。這些需求包括認識事物、瞭解實情、滿足

好奇心、百聞不如一見……等，我們可以稱它們為智性需求，是人類想探索、學習知識的願望，或簡單的說就是好奇心的酬償。這符合驅力理論的解釋之一。

根據馬斯洛的說法是，好奇心不同於一般的生理動機或心理動機，人類好奇心可以引起心理緊張，為了消弭這種緊張，人類要採取某些方式，而旅遊便是其中一個，利用旅遊，人們可以滿足好奇心，這也是為什麼觀光客行為紛陳多樣。

一般而言，智性需求的追求有兩種基本的型態：**求知的需求**（need to know）**與瞭解的需求**（need to understand）。前者是資訊的蒐集，後者是資訊的整理；亦即百聞不如一見，讀萬卷書行萬里路；求取知識和獲悉世界的追求，就在旅遊的智性追求與酬償的滿足裡。

在旅遊環境中的智性需求表現方式，也可以從觀光客（tourist）和定點渡假者（vacationist）的身上來說明呈現。觀光客走馬看花的跑了西歐五國，馬不停蹄的12天，總搶按著快門，深怕遺漏些什麼，這是在蒐集「知」，滿足「求知的需求」。

在峇里島上消磨十天的渡假者，不僅流連於島上的每一角落，甚至和當地人士打成一片，買東西懂門道，吃東西也上道，經過一番的「瞭解」，他很滿足的結束假期。也或許，走馬看花12天的觀光客，也會為了要更深入的瞭解，而在下一次，在巴黎做12天的渡假者……這都是智性的酬償滿足。

(三)尤力西斯動因酬償

尤力西斯動因（Ulysses factor）指的是探索和冒險的需求。**探索**（exploration）是一種人和動物共同有的特性，當動物沒有緊急情況要應付的時候，往往會去進行探索。但對某些人而言，有時探索的驅力可能比應付緊急情況還要迫切。一隻飢餓的貓在開始要吃東西之前，可能還會先觀察四周看看有沒有沒見過的東西；一隻鳥可能會冒著生命危險接

近一下異樣的、對牠構成生命危險的東西；人類也會冒著斷臂折肢的危險，甚至喪失性命去探索未知的世界。多少男男女女為橫渡大洋，而傾家蕩產、斷送生命；多少人為了攻頂，而截肢、喪生；都是因為要去探索、看看未知的世界。

而**冒險**（adventure）是指從事令人興奮、有危險性的活動。冒險是一種激動人心、富有浪漫色彩的經歷，令人驚奇的、不平凡的事件，這些事並無明顯的實用價值，看起來也幾乎不是真的。大多數健康的人都想要冒險，所以男孩子想要爬樹（高），年輕人想換工作，移民者到美國尋夢等等，因為不想老守在一個地方。

把**探索和冒險**合起來就是**尤力西斯動因**，它是促使人做一些不尋常、而且危險事情的動力。尤力西斯是荷馬史詩——《奧德賽》（*Odyssey*）中的主人翁，講述尤力西斯從特洛伊城陷落回到家鄉（與希臘西海岸隔海相望的依薩島）期間，歷時十餘年的冒險故事。故事中尤力西斯觸怒了海神波斯東，在他回家的途中興風作浪，翻覆他的船，並製造許多事端折磨他。後來受雅典娜女神的協助，說服了宇宙之神宙斯，讓尤力西斯平安回到家鄉。

被尤力西斯動因所驅使的人，極力的滿足他對這個世界的好奇心，尤力西斯的人受求知需求的驅使，以精神和體力對知識做探詢，對每一件事物都感興趣，隨時覺得有離開溫暖安全的家去旅遊的需求，是一個不折不扣的探險家。一般人多少有一些尤力西斯動因存在，但真正讓它湧現出來的人不多。終究只有少數人冒著生命危險上喜馬拉雅山、在無垠的沙漠奔馳、在藍天白雲中飛翔，以及和一些人玩滑翔翼、潛水、航海、乘坐熱氣球、高空彈跳。而大部分的觀光客，則是藉由旅行社、航空公司的套裝產品，在最低的冒險下，滿足向外探索的好奇心。

第五節　觀光動機與生活型態

　　朝九晚五的工作，一日三餐的不變，可能是我們要求的穩定、安全的生活；也可能是我們厭煩的單調、制式的生活。心理學家對人類的生活追求，總有探究不完的爭論。到底人類要的是穩定一致的生活，或者多樣化的生活，以下我們就一般人對生活型態的追求，和其對旅遊需求的程度來看觀光客的動機。

一、生活與休閒理論

　　持生活與休閒理論（work / leisure theory）的學者認為，工作與觀光休閒行為的動機有關係（Mitchell et al., 1988; Kabanoff & O'Brien, 1986），這是植基於溢出理論（spillover），認為個人的工作本質直接影響其旅遊活動的選擇，其影響有二：

　　1.正向溢出：從個體的休閒選擇可以看出其工作的怡悅特質。
　　2.負向溢出：從個體的休閒選擇可以看出其工作的不怡悅特質。

　　因此在溢出理論的架構下，認為工作所需的態度、習慣是根深柢固的，無可避免的會顯現在個體的旅遊行為。一個從事精準工作的人必然會精打細算的安排好渡假細節。相反的在互補理論之下，個體選擇的旅遊活動則是在補足其工作上的不足。互補理論有以下兩種結果：

　　1.補充或正向的互補：工作上缺少的經驗、行為與心理狀態（如自主性、層次、自我實現）在旅遊活動中作為主要的追求。
　　2.反向或負向的互補：令人不喜歡的工作經驗在非工作或休閒的情境中得到補償（如從工作緊張中抽身、從疲累的工作中休息）。

　　就工作本身而言，對工作的酬償是一種動機，可以分為內在與外

在。外在酬償包括加薪、升遷等。內在酬償又可以分為兩類：

1.工作的行為：個體就是喜歡做這工作。
2.工作的完成：工作完成獲得莫大的實現。

根據**表4.5**，進一步來研究工作的投入以及工作與休閒行為的關係。第一格，個體雖然是為了興趣而工作，但是仍不免因為心理需求而必須工作；第二格，代表大多數的人為了謀生而工作，少有正面的感受；第三格，總括所有因為其內在酬償和潛在快樂而去選擇旅遊活動、旅遊地和參加旅遊的人；第四格，包括非工作的活動，介於志願的旅遊活動與工作之間，這也可以包括非工作、非旅遊的活動，例如在某地盡家庭與民間義務，或在某地旅行這種義務，或者也可以用來包括所有為了社會或地位去旅遊的活動，如以旅遊炫耀自己。

表4.5　工作與旅遊活動的型態

酬償型態	志願型態	
	被動	志願
內在	有趣的工作 （第一格）	旅遊 （第三格）
外在	工作 （第二格）	義務 （第四格）

資料來源：摘自Banner & Himmerfarb（1985）。

二、生活一致性的需求理論

一致性需求理論（consistency theory）認為，人類想要擁有的是一致性的生活。人類終其一生在追求平衡、和諧、安全、可預見的生活方式，或者說，安身立命的生活方式。一旦出現不穩定或不一致的生活步調或方式，都會造成心理的緊張，就如同飢渴一般，迫使自己消弭緊張，重回軌道，滿足一致性的生活方式的需求。

一致性生活方式需求的人，旅遊時會要去做台灣本島的環島，或離島的遊覽或進香；如果出國會選擇語言無隔閡的大陸地區，或安全、短距、少時差的東北亞，或實惠、短距、無時差的東南亞；食宿仰賴旅行社安排或全包，或由親友接待；就是渡假開車也只循著高速公路等主要道路前行；惠顧麥當勞或路邊攤。這些都是可預見的，符合對一致性的需求。

因此也可以從觀光一致性的需求解釋，為什麼迪士尼樂園、美東、美西、夏威夷、日本、東南亞、中國地區等等，常常是我國觀光的出國目的地的首選。對於自助旅行的觀光，著名的連鎖飯店、有品牌的汽車旅館永遠都是第一選擇，因為可預見性減少風險性，滿足觀光對一致性的需求。

綜此，以佛洛伊德的說法：人類行為的基本目的是減少由不一致性所造成的心理緊張，人在面臨不一致性的威脅時，會千方百計的設法終止這種威脅，萬一真的碰上了這種威脅，就會十分不舒服、十分焦慮、懊惱，並且會在下一次做好更周全的防範。如果這次行李超重，必須另加運費，下次一定特別小心，不讓這種出人意表的事情再度發生，能將事情都安排得如預期，才是最一致性、最令人心安的方式，或者說是獲得一致性生活需求的酬償

三、生活多樣化需求理論

相對於一致性需求理論的是**多樣化需求理論**（complexity theory），站在另一個角度來解釋觀光客的行為。迴異於一致性的本質，根據Mayo和Jarvis（1981）表示，多樣性的本質是新奇、出乎意料、變化多端和不可預見的。因為生活太複雜了，只靠一致性的方式，無法享受人生、體驗生活。如果行為只用一致性來解釋，是不能一窺全貌。認為人只是追求一致性的生活，是低估了人……一致性理論並不能解釋人如何應付索

然無趣的不快感。

一個人承受刺激的過與不足均會帶來傷害。長期過渡刺激造成過分的緊張和壓力，有可能導致胃潰瘍、心臟病和猝死症；但長期處於過份單調的環境，持續刺激不足，有可能會導致厭倦感、憂鬱症、偏執狂、幻覺以及其他疾病，對於心理功能是有害的。

而**厭倦感**（boredom）是最普遍產生的心理功能的不平衡。已經感覺厭倦的人，對於他所處的那一小塊世界，已沒有多大的興趣。因素可能很多，但是通常他會說：「真無聊、生活好單調、沒有變化、沒有挑戰……怎麼都這樣！」這是我們凡人都會感受到的厭倦滋味，這是人生活不可或免的一部分。家庭、工作、熟人、時間表、吃喝拉撒、生活的地方，都一成不變。這時就會多想呼吸一些不一樣的氣息──尋求刺激、變換時空、改變生活節奏、做點新鮮的事……。

旅遊這時就雀屏中選，因為它讓人們可以尋求刺激、變換時空、改變生活節奏、做點新鮮的事……總之躲進「**第二個現實**」（secondary reality）。法國社會學家J. Dumazedier說，旅遊允許我們暫時躲進第二個現實，在那兒，我們可以裝扮成很富有、很原始、很勇敢，和我們日常生活完全不一樣的多樣化。所以旅遊的確能讓觀光客生活在幻想中，觀光客也在旅遊中滿足幻想，一方面擺脫厭倦，一方面獲得多樣化生活的需求酬償。

四、生活一致性和多樣性的平衡理論

從上述，我們可以知道適應性良好的人，必須在生活中平衡一致性和多樣性的生活。一致性、一成不變、可預見性的生活，必須以多樣化、複雜化、不可預見的生活來調和。也就是在安定規律的生活中，來點不一樣的、新奇的元素。旅遊常常是人們採取來添加生活變化的方法，也可以用來解釋為什麼觀光客要去旅遊，這是一項很重要的動機酬償。

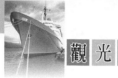

參考書目

一、中文部分

內政部統計處（2006）。http://www.moi.gov.tw/moi2004/upload/ m_38652_7012152778.doc。線上檢索日期：2006年10月9日。

林靈宏（1994）。《消費者行爲學》。台北：五南。

蔡瑞宇（1996）。《顧客行爲學》。台北：天一。

二、外文部分

Banner, D. K. & Himmerfarb, A. (1985). The work / leisure relationship: Toward a useful typology. *LODJ*, 6 (4), *22-55.*

Barry, K. (1984). *Female Sexual Slavery.* NY: New York University Press.

Burkart, A. J. & Medlik, S. (1974). *Tourism.* London: Heinemann.

Brunner, E. (1945). *Holiday Making and the Holiday Trades.* London: Oxford University Press.

Casson, L. (1974). *Travel in the Ancient World.* London: Allen & Unwin.

Cohen, E. (1972). Towards a sociology of international tourism. *Social Research,* 39(1), 164-182.

Crompton, J. (1979). Motivations for pleasure vacations. *Annals of Tourism Research,* 6, 408-424.

Dicher, E. (1967). *What Motivates People to Travel?* Address to the Department of Tourism of the Government of India, Kashmir, Oct.

Gray, J. (1985). The patriotic prostitute. *The Progressive,* 49 (3), 34-6.

Hall, C. Michael (1992). Sex tourism in Southeast Asia. In David Harrison (ed.) , *Tourism and the Less Developed Countries,* 64-74. London: Belhaven.

Hibbert, C. (1969). *The Grand Tour.* London: Houghton & Co.

Krench, L. D., Crutchfield, R. S., & Ballachey, E. L. (1962). *Individual in Society.* NY: McGraw-Hill Book Co.

Iso-Ahola, S. E. (1982). Toward a social psychology of tourism motivation-a rejoinder. *Annals of Tourism Research,* 9, 256-261.

Jafari, J.(1987). Tourism models: The socialcultural aspects. *Tourism Management,* 8(2), 151-159.

Kabanoff, B. & O'Brien, G. E. (1986). Stress and the leisure needs and activities of different occupations. *Human Relations,* 39, 903-916.

Lyon, A. (1982). *Timeshare-The Decline.* Unpublished thesis, Nottingham Business School, Nottingham Polytechnic.

Mathieson, A. & Wall, G. (1982). *Tourism, Economic, Physical, and Social Impacts.* Essex: Longmans.

Maslow, A. H. (1970). *Motivation and Personality (2^{nd} ed).* NY: Harper & Row.

Maslow, A. (1943). A theory of human motivation. *Psychological Review,* 50, 370-396.

Mayo, E. & Jarvis, L. P. (1981). *The Psychology of Leisure Travel.* Boston: CBI Publishing.

McClelland, D. C. (1955). *Studies in Motivation.* NY: Appleton-Century-Croft.

Mitchell, J. R., Dowling, P. J., Kabanoff, B. V., & Larson, J. R. (1988). *People in Organizations.* Sydney: McGraw-Hill.

Pearce, P. L. (1982a). *The Social Psychology of Tourist Behavior.* Oxford: Pergamon.

Pearce, P. L. (1982b). Perceived changes in holiday destinations. *Annals of Tourism Research,* 9 (2), 145-146.

Pearce, P. L. (2005). *Tourist Behavior: Themes and Conceptual Schemes.* Channel View Publications.

Pearce, P. L. & Catabiano, M. L. (1983). Inferring travel motivation from travellers' experiences. *Journal of Travel Research,* XXII, 16-20.

Rowling, M. (1971). *Everyday Life of Mediaeval Travelers.* London: B. T. Batsford.

Ryan, C. (2002). Motives, body and mind. In C. Ryan (ed.) *The Tourist Expereience (2^{nd} ed.),* 27-57. London: Continuum.

Ryan, C. (1991). *Recreational Tourism: A Social Science Perspective.* Melbourne: International Thompson Publishing Press.

Shaw, G. & Williams, A. M. (1994). *Critical Issues in Tourism: A Geographical*

Perspective. UK: Blackwell.

Steinbeck, J. (1962). *Travel with Charley in Search of America*. USA: Penguin.

Taylor, J. (1987). *Urban Planning in Nottingham*. Paper delivered at Trent Polytechnic Nottingham in Open Lecture Series, Nottingham.

Wolf, R. I. (1967). Recreational travel: The new migration. *Geographical Bulletin,* 2 159-167.

Chapter **5**

觀光人格

- ■觀光人格的意義
- ■觀光人格理論與類型
- ■觀光客的心理狀態
- ■觀光客性格類型與旅遊行為

「人格」這個字眼在心理學當中大概是最為人所熟知的主題（Ross, 1994），在服務業裡是常掛在嘴邊的詞，比如「某某客人蓋高尚」、「某某客人真沒品」、「某某人是『人』客」、「某某人是『奧』客」……等等對消費者的人格或品格的描述，從這些描述不難發現，一般人認為人格就是性格、品行或個性，這種說法大都指道德水準的高低，或強調個人處事的格調。然而心理學家所謂的「人格」卻不具有道德的評價，是一中性的名詞，用來描述「人格的特質」，或者說用來探討「一樣米養百樣人」下的「人心不同各如其面」。

後者一語道破「人格」研究是個既困難又複雜的問題。因此人格雖然是心理學上研究的重要主題之一，但對人格迄今卻無統一的定義，更遑論觀光人格了。

因此，站在觀光心理學的角度，本章主要先針對觀光人格下一個適切的定義，藉以探討人格對觀光客行為的影響。換言之，擁有哪些人格特質的人會有哪些旅遊行為，便是本章要探討的範圍。

 # 第一節　觀光人格的意義

談到觀光客的人格，首先我們要釐清什麼是觀光人格？接著從人格理論來看人格分類的方法，把觀光客人格從理論架構中分析出來。

心理學研究人格是一個複雜的心理現象。人格是由學習、認知、動機、情緒和角色等諸方面因素綜合而成，對於「人格」一詞迄今尚無統一的定義；人格心理學大師Allport（1937）對人格就列舉了五十種不同的定義；因此，心理學家對人格的解析，各有不同。一般將**人格**（personality）**定義**為：「一個人在社會生活的適應過程中，對自己、對他人、對事、對物時，在其身心行為上所顯示出的獨特性，而此種獨特個性，又為個人在其遺傳、成熟、環境與學習等因素交互作用下所形

成，並具有相當的統整性與持續性。」

通常在心理學上，**人格的涵義**有兩個：一是人格是個人在各種不同場合，表現出相當一致的行為特質；二是人格是指個人有自己獨特的性格特質（personality traits）。所謂**人格特質**，指的是個人在各種生活情境中所表現的傾向（disposition），例如友善的、焦慮的、誠實的、依賴的、興奮的、懷疑的、仁慈的、謙卑的、驕傲的、蠻橫的、粗暴的等等，這些人格特質可以持續十年、二十年、甚至一輩子，即所謂的「江山易改、本性難移」（蔡麗伶譯，1990）。

也有學者將人格特質視為特徵，包括：

1.個人適應環境的獨特身心體系。
2.可以用來預測個人在某一情況下所做行為反應的特質。
3.決定個人適應環境的個人性格、能力或生理特徵。
4.存在於個體之內一套有組織、有結構的持久性心理傾向與特徵。
5.上述特徵與外在環境互動而決定個人的思考慾望情緒和行為等。
　（劉彥安，1978；王震武等，2001）

簡言之，人格是決定一個人適應環境的行為模式和思維方式的特性，是一個人有別於他人的所有穩定的個人行為特徵。觀光人格就是包含觀光客適應旅遊環境之個體行為模式和思維特性，觀光客個人的行為特質通常是自成體系的、有固定模式的、穩定的。

根據此定義，可知觀光人格具有：

1.**複雜性**：人格是身心兩方面多項特質的綜合，人格就像是一個多面的物體，每一個面均屬人格的一部分，且各部分之相互間具有密切關係而非個別獨立。
2.**獨特性**：個人人格，係由遺傳、成熟、環境、學習等因素交互影響下發展而成，而各人之此種因素又非完全相同，故其交互影響下發

展的結果，自亦不同。

3.統整性：構成人格的各種特質，並非個別的或分離的，而是統整的，故人格亦可說是心身合一的組織。

4.持續性：個人人格，雖然在異常重大的環境壓力下會產生突變，但在一般情況下，人格是有其持續性的。人格的持續性和早年生活經驗有關，也和個體不斷受到增強有關，因而想改變一個人的人格常是非常困難的一件事（彭駕騂，1998；黃天中、洪英正，1992）。

綜合各家的說法，本文對**觀光人格**的定義如下：指觀光客個體在生活歷程，特別是有關觀光旅遊的歷程中，對人、對事、對己以及對整個環境適應時所顯示的獨特個性，而此一獨特個性具有相當的複雜性，表現於外則有相當的統整性及持續性，因此觀光人格是可以描述和測量的。

活動一

【觀光客星座性格特質與旅遊行為】

近年來國人對於星座資訊的興致極高，瞭解星座資訊成為一種新興的休閒活動，也獲得觀光休閒研究的關注（葉又甄，2007），擬透過對星座分析進一步瞭解觀光客的行為。以下以十二星座四分法類型（葉又甄，2007），與人格特質以及觀光客旅遊行為進行說明。

■土象星座（魔羯、金牛、處女座）──喜歡細細體會，親近土地的感覺

人格特質：土象星座的人做事較小心謹慎、穩重、可靠、實際、保守；思慮周密，不太會揮霍，追求實質上的享受和安全感，很重視

家庭和朋友之情。性格上的優點是穩定、可信賴；缺點是有時吹毛求疵、小題大做。喜歡（適合）的旅遊地有：

土象星座性格特質和旅遊行為

	旅遊行為和性格特質	喜歡（適合）的旅遊地
魔羯座 12/23~1/19	充滿能量喜歡握手，在旅遊時，可以認識許多新朋友。在你握完手後，最好檢查一下手上的金戒指，是不是已經不小心送給某個陌生朋友了。	山岳、體育館、野地營、英國、丹麥、德國。 大峽谷的豪情壯志、澳洲廣闊的荒野、人面獅身的璀璨文明都適合激情又理想主義的魔羯座。
金牛座 4/20~5/20	堅定踏實，熱愛大自然與優美的事物。行動慢條斯理的你，可以在旅行過程中發現別人無法察覺的微小事物，但要小心不要因為太過專注而不知同伴去向。最好自備飛機時刻表及語言翻譯機。	田園、牧場、荷蘭、奧地利、愛爾蘭。 由於喜歡追求美的事物，也可以考慮馬爾地夫與夏威夷等步調緩慢，四季宜人的地方。
處女座 8/23~9/22	講究分析方法和秩序，是旅行團最受歡迎的團員。即使不帶鬧鐘也可以準時的在集合地點出現。建議旅行時不要戴眼鏡，而且儘量睜一隻眼、閉一隻眼，試著放鬆心情，享受旅行裡意外的驚喜。	郊外、銀行、服裝店、瑞士、巴西、希臘。 不論是有許多古堡、博物館的法國，或是中東的神秘宗教風情，或者是幽靜湖泊的北歐，都適合嚮往知性之旅的你。

■風象星座（雙子、天秤、水瓶座）──滿足好奇心，選擇知性的旅遊活動

性格特質：風象星座的人較注重理性、邏輯、溝通，善於思考，喜歡從事智力的活動，腦子總是轉個不停，也很容易緊張。但是他們學習語文的能力很強，分析能力佳，可以將事情條理化，思路也很清楚。這種人適合在教育界、傳播界等與溝通、談話有關的領域中發展。喜歡（適合）的旅遊地有：

風象星座性格特質和旅遊行為

	旅遊行為和性格特徵	喜歡（適合）的旅遊地
雙子座 5/21~6/20	多變不定，好追根究柢，舉動出人意表，常常可以同時把心思放在兩件事情上面。旅行時可能在南極看到企鵝的同時，開始想念亞馬遜河的原始叢林。所以確定旅遊地點後再出門，以免心情錯亂。	運動場、歌劇院、熱鬧的巴西、充滿童話的丹麥、機械工業發達的德國、人文氣息濃厚的英國都可以去嘗試。
天秤座 9/23~10/22	迷人富外交手腕，如果不當外交官也是適合四處走走的。因為害怕獨處，所以常常呼朋引伴的大群出遊。但是耳根子軟，天真易受騙，在觀光區購物時請尤其小心。	高級住宅區、沙龍、音樂廳、埃及、阿根廷。 藝術氣息濃厚的文化城市相當適合天秤座，像是浪漫氣息的巴黎、文藝復興風格的羅馬、日本的京都等。
水瓶座 1/20~2/18	樂觀而又樂於助人，適合不斷的更換旅遊地點，在旅行中會因為心電感應，意外碰到很多友人，並認識很多新朋友。由於喜歡新東西，所以常會把手邊的東西弄丟，請小心可別弄丟金錢所無法彌補的事物哦！	機場、圖書館、瞭望台、瑞典、阿拉伯。 知性的水瓶座適合富人文氣息的歐洲藝術之旅。

■水象星座（巨蟹、天蠍、雙魚座）——悠閒浪漫，任想像遨遊在天地之間

人格特質：水象星座給人的感受是溫柔的、較富於情緒及感情；對水象星座的人來說，內在的心情是人生各階段的驅動力，他們不是善變者，而是很有恆心和毅力。在水象星座的人生中，最需要的是愛情和親情，喜歡甜蜜及浪漫的氣氛，直覺很強，潛意識能夠察覺誰是真正對他好。對他們來說過著自己喜愛的生活方式是很重要的。喜歡（適合）的旅遊地有：

水象星座性格特質和旅遊行為

	旅遊行為和性格特徵	喜歡（適合）的旅遊地
巨蟹座 6/21~7/22	包容力強、多愁善感又戀家，不太適合做長期的旅行。出門前最好帶安全家福照片、國際電話卡，如果能夠和全家人一起出遊，並注意月亮盈缺，就可以有一次完美的旅行。	博物館、水族館、溫泉地、非洲、美國、荷蘭。 因為多愁善感，舉凡遼闊的海洋、靜謐的森林等寧靜國度都適合。
天蠍座 10/23~11/22	意志力強而神秘，適合自己出遊，親近文明古國的歷史宗教。旅行時的神秘失蹤狀態，比旅行的目的地要來得更具吸引力。	體育館、研究室、挪威、摩洛哥、阿爾及利亞。 夏威夷、關島這些悠閒的地方，可以讓你保持沉穩的心靈。
雙魚座 2/19~3/20	溫柔纖細又未雨綢繆，旅行時卻又喜歡驚險刺激的行程，異國之戀發生的頻率遠高過其他十一個星座。慵懶的本性反而容易在旅行中浪費生命。	海邊、游泳池、北歐、南歐。 嚮往五彩繽紛的人生，也喜歡流連在化妝舞會等浪漫優雅的地方，適合到地中海沿岸城市，尤其是威尼斯。

■火象星座（牡羊、獅子、射手座）——喜好挑戰，追求刺激的戶外活動

人格特質：具有熱力、行動力、爆發力、能量、自信、果斷、勇敢，性格上屬於樂觀、自信、熱誠、進取的傾向。他們喜歡當老大，個性慷慨，是個開創性的人物、決策者，但在執行上總把細節留給別人，對煩瑣的事總是不耐煩。有理想、有運動家精神，缺點之一是在金錢方面很難儲蓄。喜歡（適合）的旅遊地有：

火象星座性格特質和旅遊行為

	旅遊行為和性格特徵	喜歡（適合）的旅遊地
牡羊座 3/21~4/19	堅強不屈、百折不撓，旅行是放下工作的唯一方式。只要規劃好旅行的行程，即使粉身碎骨都還堅持勇往直前。因此會忍不住而購買了大量的東西，所以旅行過程的動作，是在尋找可供託運的各種管道。	海邊、森林、寺廟、阿富汗、墨西哥、希臘。 由於有抑鬱的傾向，因此會把一切看得太嚴肅，尼泊爾、梵諦崗等可以提供心靈收穫的地方較為適合。
獅子座 7/23~8/22	富創造力而充滿自信，可能會發明出新而特別的旅遊行程，專業的程度甚至可以帶團出遊。	兒童樂園、美術館、動物園、法國、義大利。 活潑大方的你適合有大片景色的地方，像是巴黎的艾菲爾鐵塔、荷蘭的花海、紐西蘭的大群綿羊。
射手座 11/23~12/22	喜好自由、充滿想像力，可以在旅行中創造各式各樣的驚喜。風趣而機靈的性格是很好的旅遊夥伴。無論到任何地方，請先注意當地的風土民情及旅遊周遭的關係，以免尷尬。	人行道、才藝班、教堂、日本、夏威夷。 適合去美國迪士尼樂園、日本新宿等熱鬧的地方。因為好奇心強，所以即使在人行道上坐一個下午也可以發現新奇而有趣的事。

資料來源：葉又甄（2007）。「人格特質、生活型態、星座類型三者對消費者決策型態差異之研究」。大葉大學休閒管理研究所未出版碩士論文。

 第二節　觀光人格理論與類型

一、觀光人格理論

　　人格是一複雜的心理現象，用來描述人格的術語往往模稜兩可，含糊不清，因此性格理論和測量法也紛陳不一，以下是幾種常見的描述：

(一)莫瑞的人格理論

莫瑞（Murray, 1938）根據對大學生的研究，認為在人格特性中最重要的就是需求。這種需求理論受到佛洛伊德的影響，但是佛洛伊德的本我受生理本能的影響，莫瑞的本我除受生理本能的影響外，也包括了社會衝動，例如需要其他人的感情、希望能控制他的環境。

莫瑞的性格需求包括二十四種（如**表5.1**）。很多研究試圖證明人格

表5.1　莫瑞的性格需求表

性格需求	定義
謙卑需求	感到內疚或自卑
成就需求	盡力而為，力爭上游，有所作為
獲得需求	力爭得到某種需要的東西
親和需求	和他人交往的欲望
攻擊需求	攻擊相反的觀點、報復的欲望
自主需求	自由往來、自由發表意見的欲望
逃避譴責需求	抑制衝動以免受人批評譴責
變異需求	創新改變的欲望
認知需求	觀察事物以期有所發現
建構需求	建設某個重大項目
自衛需求	受人批評或指責時自我辯護
順從需求	欽佩和服從他人
支配需求	想當領導者的欲望
表現需求	表現自己的成就
逃避傷害需求	力圖逃避傷害
異性戀需求	與異性戀愛的欲望
缺陷掩蓋需求	力圖避免暴露能力低下或缺陷
內省需求	分析動機和感情
逃避不快需求	力圖逃避不愉快的刺激
撫育需求	幫助和關心他人的欲望
認可需求	受他人注意、承認和讚許的欲望
快感需求	渴望身心快感的刺激
性需求	渴望性的滿足
求助需求	獲得他人幫助和關心的欲望

資料來源：Murray (1938).

需求對旅遊行為的影響，仍是不夠完整，但此類的研究還在進行中，因為專家相信，性格特徵對於某些旅遊行為具有相當的影響。

　　這一項對於加拿大成年人所做的抽樣調查研究，顯示性格特質和假期旅遊行為之間有相關（如**表5.2**）。結果顯示假期外出旅遊的人善於思考、活躍、善交際、外向、好奇、自信。假期不旅遊者的人好思考、不活躍、內向、嚴肅、憂心忡忡。資料也顯示採用不同交通工具、從事不同活動內容和在不同季節旅遊的觀光客，也擁有不同的心理特質。可見性格特質和旅遊行為有密切的關係，值得做後續的探討（蔡麗伶譯，1990；Mayo & Jarvis, 1981）。

表5.2　性格特質與加拿大人的假期旅遊

性格／渡假類型	性格特徵
假期旅遊者	好思考、活潑、善交際、外向、好奇、自信
假期不旅遊者／不渡假者	好思考、不活潑、內向、嚴肅、憂心忡忡
坐小轎車旅遊者	好思考、活潑、善交際、外向、好奇、自信
坐飛機旅遊者	十分活躍、十分自信、好思考
坐火車旅遊者	好思考、不活潑、冷漠、不善交際、憂鬱、依賴性強、情緒不穩定
坐休旅車旅遊者	依賴性強、憂鬱、敏感、對他人懷有敵意、好爭吵、不善自我克制
本國旅遊者	外向、活躍、無憂無慮
外國旅遊者	自信、對他人信賴、好思考、易衝動、勇敢
男性旅遊者	好思考、勇敢
女性旅遊者	易衝動、無憂無慮、勇敢
探訪親友者	不活躍
去休養勝地者	情緒不穩定、不善克制、不活躍
戶外活動者	勇敢、活躍、不善交際、憂鬱、沉悶
冬季旅遊者	活躍
春季旅遊者	好思考
秋季旅遊者	情緒穩定、不活躍

資料來源：Mayo & Jarvis (1981).

(二)霍妮人格分類描述

霍妮（Karen Horney）認爲行爲的關鍵決定因素，產生於兒童時期的精神焦慮（neurotic anxiety），爲了應付這些焦慮，兒童產生了一系列心理傾向以應付／解除這種不快和壓力，可概括爲三個範疇：

1. 順從性傾向（compliant）：其主要的表現爲迎合（move toward）人際的需求，如對愛、情感、讚美等需求的滿足。
2. 攻擊性傾向（aggressive）：其表現主要爲對抗（move against）人際的需求，以凌駕他人、取得成功、聲望和爲人所欽佩等爲需求。
3. 分離性傾向（detached）：其主要表現爲遠離（move away）人際的需求，以獨立不受侵害等爲需求。

根據霍妮的理論，一個人童年時期所採取的任一模式，將影響其日後的行爲結構。具有順從性格的人，將竭盡能力去順應他所認爲是人際社會所讚許的行爲，以便在我們所處的社會中取得爲人們接受的地位；具有攻擊傾向的人，需要人們肯定他的形象（self-image）、支持他的信心，因此他將全力以赴的引起人際社會的注意——企求欽佩的眼神；至於具有分離傾向的人，則不想和他人有太多的互動，保持情感上的距離。

研究指出，霍妮的三分法在服務業上有很好的運用，但是尚無研究指出這種人格和旅遊行爲相關。但可以假設的是，順從性格的人參加團體旅遊的可能性較高；而有攻擊性格的人可能是旅遊團體中的領導人，或喜歡出頭的人；具有分離性格的觀光客則可能對旅遊方式採FIT的自助旅遊方式；以上這些都是有趣的主題，且需要進一步的調查，以便瞭解觀光客的性格和行爲之間的關係。

(三)斯里曼性格分類描述

斯里曼性格分類法是由美國的社會學家斯里曼（David Riesman）依

據美國、歐洲的政治和社會史的動向分析，所提出的社會特徵（social character）性格的看法：

1. 傳統導向（tradition-directed）：從中世紀到不久前，在宗教的束縛下，嚴格的教條約束人的性格，人格的表現也以傳統為導向。
2. 內在導向（inner-directed）：到了18、19世紀宗教的力量削弱，人們意識到自我的價值，於是個人的發展成了內在導向。
3. 他人導向（other-directed）：時至今日大部分的美國人為追求流行和時尚，以獲得同儕的尊敬，又從內在導向的人格走向他人導向。

人的衣食住行均依傳統教條，不容有例外。在內在導向的社會，消費準則在於是否對個人有利。但在他人導向的社會中，消費取決於該項消費是否能使消費者獲得地位，受人歡迎。

不管在美國或我國社會，都逐漸由內在導向走向他人導向，兩相交替中的人格特徵，產生了對旅遊的不同表現。擁有內在導向的人，以旅遊為自我的滿足，而瞧不起他人導向的人以旅遊為虛榮的追求，在他們眼裡他人導向的人，是輕浮、淺薄甚至沒道德的。

斯里曼的理論也可以用來觀察今日不同年齡的消費者和其行為。斯里曼認為這樣的社會性格特徵，對於消費行為有極大的影響。在傳統導向的社會中，愈年輕的觀光客愈能接受「分期付款」支付團費的方式，不管能否支付得起，「先享受」再說；而較年長的觀光客則傾向一次支付，在自己的能力支付有餘下，才出國去玩。前者是十足的他人導向，能接受廣告的新訊息、新流行，而後者為固執的內在導向，不容易被不符合其動機的訊息說服。

所以，他人導向的人對旅遊的決定可能是偏重於獲得同儕的尊敬和追求流行的產品；內在導向的人的動機則偏重於教育、遊憩、文化等方面的因素；傳統導向的人可能是進香朝拜、拜謁先人故土、取經修行等。

　　另外，爲了進一步發現我國的觀光客情況，我們以三十個人爲樣本，在2001年3月進行調查工作，觀光客年齡層設定在45歲到55歲，以國中、國小的教育程度爲多，而且旅遊地以台灣爲主。

　　調查結果顯示，這些現今45歲到55歲的觀光客中，教育程度以國中、小爲主，旅遊地以台灣爲主。而且由調查時對受訪者的接觸中，可以看出這時期的受訪者都很純樸、愛台灣……因爲這時期的人屬於戰後嬰兒潮時期，所以他們會更加珍惜現在所處的環境，也會對台灣產生一種保護的情懷，所以旅遊也會選擇自己所生長的地方（如**圖**5.1所示）。援用斯里曼的人格分類與旅遊行爲的類型，大多數的他們可以歸爲傳統導向型的觀光客。

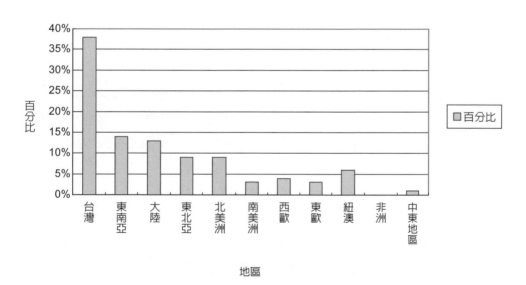

圖5.1　45歲到55歲台灣觀光客旅遊需求直方圖

二、觀光客人格類型

心理學家對於人格的分類，最常遭遇的問題是分成幾個類型才恰當。觀光客的人格類型，也同樣地面臨分成幾類才合宜的問題，在本節利用兩種分類法來分析觀光客人格的類型。

(一)觀光客人格的三種類型

最常見的人格分法，也是我們最熟悉的是內向人格和外向人格（Eysenck, 1990）。內向人格（introverts）是指在正常情況下重視自己和自己主觀世界的人；而外向人格（extroverts）的人指的是在正常情況下具有他人和外在客觀世界導向的人。

當然在我們生活周遭內向和外向是筆者隨手拈來描述自己和他人的用詞，故有時不盡然正確，因為有人是介於這兩者之間，所以有第三類型的人，這種人稱之為中性人格（ambivert）。但這兩種分類法又有其不足之處，因為人格不是一成不變的，在內外向的極端值中間，有連續的差異性，如圖5.2人格的三分法。這樣就可以更明確的瞭解人格的落點，在內、外向和中向的三個範疇中，看出個人人格的傾向「程度」或量表值。以下還有一種類似的分類法，較常被用來研究觀光客的行為，接著做介紹。

(二)蒲洛格的人格類型

這個分法是由蒲洛格（Plog, 1972）鑑於對觀光客心理進行描述，有助於旅遊地的發展、產品的定位、推廣、包裝等的市場推銷策略的制訂，特別著眼於將人格分為心理中心（psychocentric）和他人中心（allocentric）兩類的人。心理中心的人計較小事、考慮自己、憂心忡忡、壓抑、不愛冒險；他人中心的人喜歡冒險、自信、好奇、外向、急於與外界接觸、喜歡在生活中做嘗試。

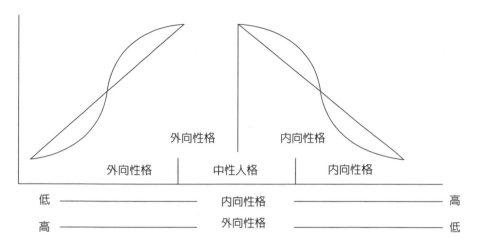

圖5.2 人格的三分法

資料來源：Mayo & Jarvis (1981).

　　表5.3是蒲洛格的心理中心及他人中心性格與旅遊地的選擇模式，係針對美國觀光客進行調查，表中顯示心理中心的人和他人中心的人在

表5.3 蒲洛格心理中心與他人中心性格的旅遊特點

心理中心的	他人中心的
選擇熟悉的旅遊目的地	選擇非觀光地區
喜歡旅遊目的地的一般活動	喜歡在別人來到該地區前享受新奇經驗和發現的喜悅
選擇做日光浴和遊樂場所，包括相當程度無拘無束的休息	喜歡新的、不尋常的旅遊場所
活動量小	活動量大
喜歡去能驅車前往的旅遊地點	喜歡坐飛機去旅遊目的地
喜歡正規的住宿設備，如設備齊全的旅館、家庭式的飯店及旅遊商店	住宿設備只要一般或較好的旅館和伙食，不一定要現代化的大型旅館，不喜歡專門吸引觀光客的地區商店
喜歡家庭的氣氛（例如出售漢堡的小攤）、熟悉的娛樂活動，不喜歡外國的氣氛	願意會見和接觸具有他們所不熟悉的文化或外國文化的居民
要準備好齊全的旅行行裝，全部日程都要事先安排妥當	旅遊的安排只包括最基本的項目（交通工具和旅館），留有較大的餘地和靈活性

資料來源：Mayo & Jarvis (1981).

旅遊行為上有很大的不同。心理中心的人要求生活可以預測,其典型的作法是,會自己驅車到他所熟悉的地方。由於心理中心的人個性上不活躍,致使其最主要的旅遊動機就是休息和鬆弛,所選擇的渡假方式也均是其可以預測的旅遊地、活動內容、住宿、餐飲娛樂等。

另外,圖5.3亦以美國為樣本,呈現心理中心的人和他人中心的人在旅遊地點上的選擇差異。強烈心理中心和他人中心的人在數量上比較少。強烈心理中心的美國人,傾向於選擇該國最熟悉的旅遊地,如康尼島(Coney Island)、邁阿密,千篇一律、可預測、又安全;至於極端他人中心的美國人,理想的旅遊地則是古巴、南太平洋、非洲和東方,符合其喜愛冒險、好奇、精力充沛的外向性格;而中間性格的美國人,不是非常愛冒險,也不是害怕出遠門,這群是「國民旅遊市場」的中堅分子。他們想在加勒比海地區、西歐、夏威夷、墨西哥等地旅行,這樣就

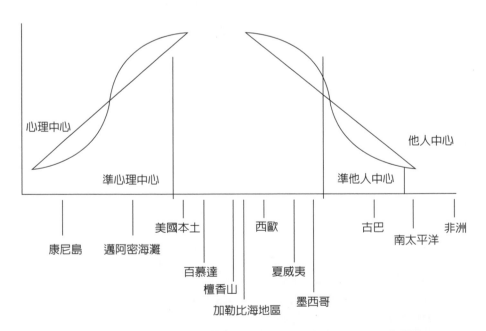

圖5.3 蒲洛格的心理中心與他人中心性格與旅遊地的選擇模式

資料來源:Mayo & Jarvis (1981).

能擁有出遠門的旅遊經驗，又不至於太冒險。

　　一般而言，觀光客經過學習歷程一段時間後，會從心理中心橫向移動到中向心理中心或他人中心。當大部分的現代人消費目的成為他人導向後，已容易接受新的、不熟悉的事物及人和文化。西方人一趟神秘的東方之旅，是向親朋好友炫耀、並且獲得注目的一舉兩得的作法，何樂不為。所以，原是心理中心的人，隨著社會學習也會漸漸變成他人中心的人。另外這種變化不僅是因為「人」的因素，還有「旅遊地」的改變。在初期開發的旅遊地，由他人中心的人首先到來，次他人中心的人也跟著來，接著中向心理中心的人也來了，帶來商業的色彩。連鎖的飯店、套裝的旅遊、熟悉的旅遊氣氛，當次中向心理中心的人來到後，已嗅不出任何異於本國的渡假氣氛了。

　　例如，在台灣鄉鎮中某些中下階層的人固定的休閒是「釣魚」，週復一週；較長的假期是參加「進香團」，年復一年。不管去的地方、做的活動、住宿的地方及餐飲都是固定的、可預見的，這些都是典型的心理中心的人的旅遊行為。

　　而他人中心的人，通常渴望生活中有意外的邂逅，選擇較少人去的地方，多選擇飛機旅行，是喜歡到國外旅遊，接觸不同文化背景的人，心目中理想的假期是不能預估得到的，最好能體驗新的經驗，不要千篇一律。

　　此二分法，以我國45歲至55歲觀光客的旅遊性格和旅遊地選擇調查為基本資料，再與斯里曼人格分類法一起分析，得到圖5.4的結果。呈現我國45歲至55歲觀光客的旅遊性格和旅遊地選擇的關係。

　　很明顯的，在上世紀末葉，由於我國的經濟奇蹟和觀光開放策略，造成許多他人中心的觀光客起先「反攻大陸」、「衝破蘇聯、東歐鐵幕」、「破冰之旅——冰島、極地」——這些地方如神州大陸、東歐、蘇聯曾幾何時都成了旅遊包裝，和一般的旅遊產品一樣了，也成了國民旅遊的市場。而冰島和極地也漸漸成了次他人中心的人的旅遊地（屠如

圖5.4　台灣地區45歲至55歲觀光客的旅遊性格和旅遊地選擇的關係圖

驥等，1999；蔡麗伶等，1990）。因此，各心理中心在橫軸上的移動，
是觀光客和旅遊地經過一段時間互動的結果。

 ## 第三節　觀光客的心理狀態

　　人一生下來就以「自我為中心」，會思考、有感情、有行動，所謂
「人不為己，天誅地滅」，所以人事事以自己為中心，以「己所欲」為
一切的前提和追求。但卻如佛洛伊德所說的，「人所能見到的人格，只
是冰山的一角。」其實我們對「自己」還不是十分的瞭解，甚至不時的
在為自己認為的自我意象做維護和強化，為自己想要達到的「慾望」做
內心的衝突或拉鋸戰。這種心理狀態，其實造成了我們之所以為人的條

件。以下將就心理狀態和旅遊行爲之間的關係做分析。

一、自我觀念與觀光客心理狀態

　　自我觀念（self concept）是指一個人對自己的態度（Mead, 1934）。
自我概念法是解釋性格如何影響行爲的一種方法。依據佛洛伊德的理
論，我們每個人都對自己有一個獨特的看法，叫作自我觀念或自我意象
（self-image）。自我觀念是一個人人格的部分，是個人和環境、參考團
體相互作用而產生的。一般所謂的參考團體乃指家庭、同學、教友等，
是個人最密切的人際關係網絡；也是個人用來評判道德、愛好、成就和
行爲的標準來源；也就是一個人要對自己做最重要的判斷——自我價值
評價時，除了要根據對自己的認識，還要依據他人對自己的看法。所以
自我觀念的形成十分複雜，它是由許多元素所組成，包括人格、智慧、
外表、正面或負面的自我尊重、理想與實際形象間的差異等。爲了維護
自我意象，我們會採取強化的手段，自我防衛即是一例。人的許多慾望
和目標就是在這種強化與維護自我的手段下產生。所以我們會購買許多
產品和服務，就是爲了增強和補充自我意象。具有這種象徵意義的產品
就像汽車、服裝、房子、家具、旅遊等。總而言之，**自我概念是人類行
爲活動的基本目的**（Hayakawa, 1963）。

　　其中，旅遊當屬最抽象的象徵性產品（Swarbrooke & Horner,
1999），看不見、摸不著，既不能把玩、又不能陳列，這項產品在消費
後除了幾張照片和曬黑的皮膚和臉上愉快的笑容外，幾乎找不到蛛絲馬
跡。但從另一方面來說，旅遊卻是看得見、摸得到、用得到、吃得到
的。例如，飛機、飯店、餐廳、風味餐、游泳池、健身房、照相機、明
信片……，不僅有實際形象，還有重大的意義。

　　不管旅遊是有形或無形，不可否認的，旅遊是一項高度的象徵性產
品。洽公的高級主管乘坐頭等艙、住宿五星級飯店、雇用專屬司機導遊

等等豪華排場，都是公司屬下、家人、朋友稱羨和津津樂道的事情，甚至是同業注目的焦點，所以其象徵意義大於實質意義。同樣的，能舉辦獎勵旅遊的公司，除了是用來慰勞員工外，其實也是對內、對外宣示公司的景象一片欣欣向榮。而可以參加獎勵旅遊（incentive travel）的員工，也會覺得臉上有光，至少看在別人眼裡，你在一個不錯的公司（業績），尤其在景氣低迷的時候，這是令人稱羨的。

在上述這個情況下，顯然旅遊是一項最富有象徵意義的產品與服務，它反映出一個人多方面的境況：事業是否得意、工作是否得意、為人是否風雅、善於處事等，所以旅遊對於強化某些類型的自我意象十分重要，例如真實我和理想我。

真實我（real self）是指我們對自己的實際認識（how we see ourselves to be）；**理想我**（ideal self）是自己希望自己達到的意象（how we wish to be seen）（Litvin & Goh, 2002）。這兩種自我概念之間存在著些許差距，而這個差距成了關鍵的動力。比如一個在日本一般公司上班的女職員，平常只能身著制服，除了自己分內的工作之外，還必須要替男同事倒茶水、擦桌椅。常想如果能夠穿得花枝招展、性感惹人多好；又如果能再被多重視一些、多愛一些，像個女皇更好。因此在熱帶島嶼地區渡假的有些日本女性觀光客，不但服裝豔麗，身邊通常會多了一個黝黑的「猛男」伴遊。

一樣的，為了達到「理想我」這個自我意象，一般人在旅遊中都會想辦法去獲得滿足。比如在中國大陸旅遊，穿上龍袍拍下皇帝的扮相，過過當皇帝老子的癮；到了埃及，扮成法老貴族，仿若置身其境；到了洛磯山脈的城堡飯店，學學英國貴族喝喝下午茶，不醉也飄飄然；到了香榭大道，啜飲一口「富貴角」的咖啡，想想我不就是書中的主角嗎……。凡此種種都說明了，旅遊滿足觀光的自我觀念。觀光客又如何利用旅遊去強化自我觀念。觀光客的自我觀念和觀光客的行為有極重要的關係，以下利用佛洛伊德的理論來闡述。

二、佛洛伊德理論與觀光客心理狀態

佛洛伊德把人看成是一個能量體系，支配這個能量體系的法則，與支配肥皂泡沫存在或行星運轉的理論法則相同。因此他將心理學建立在人格的各個組成部分的轉化和能量交換理論的基礎上。根據佛洛伊德的理論，人格組成包括本我、自我及超我等三部分，人格各部分都有其功能，彼此互相影響，成為支配個人行為的內在力量（張春興，2002）：

1. **本我**（the id）：本我主要是釋放能量，在釋放能量的過程中，它受到快感原則（pleasure principle）的基本生命原則的支配，是人格結構中最原始的本能部分，不受理智或邏輯原則的支配，不承認價值觀、倫理或道德，它受到生之本能（life instinct）的驅使，按照快感原則和**初級思維過程**（primary-process thinking）獲得本能慾望的滿足，如嬰兒飢餓啼哭一樣，不會考慮媽媽當時有沒有辦法餵乳。

2. **自我**（the ego）：本我是由自我分化而來，人需要一個本我以外的機制來使自己的行為與現實世界協調一致。人格的本我就像一個恆溫計，使人格在外在環境和內在衝動之間取得平衡。如果本我的需求在現實環境中，不能立即獲得滿足，個人就只好遷就事實，因此自我會遵循「現實法則」（reality principle），依循社會規範、禮儀、習俗、法律等，對各種問題做理性思考，佛洛伊德稱之為「**次級思維過程**」（secondary-process thinking）。

3. **超我**（the super ego）：是人格結構中最高層次的部分，它在人格中起著道德和司法的作用。個人在生活中接受父母教養、學校教育和社會道德規範，學習是非善惡，逐漸內化形成超我。超我包括**良心**（conscience）和**自我理想**（ego ideal）。良心層面認為，為人處事不能僅依據現實原則，還要以為善最樂；自我理想層面則是要達

到個人的理想。當個人的所作所為違反良心，就會羞愧、罪惡；不能實踐自己的理想和目標，就會自卑、沮喪；所以超我追求的是盡善盡美的境界，遵循的是「完美法則」（perfection principle）。

三、觀光客的自我狀態與旅遊決策

佛洛伊德的性格理論經心理學的交流分析學派（Transactional Analysis，簡稱TA）整理後，成為一種也可以用在解釋觀光客行為的簡單有效的方式。TA是心理學與心理治療的整合科學，融合心理分析學派、人文與認知等學派，在1950年代由心理學家Eric Berne發展而來，其最重要的概念是自我狀態（ego state），是以佛洛伊德的三個主要人格結構為對應，分為兒童、父母、成人等三個狀態。每種自我狀態都是思維、情感和行為的來源，在任何特定的環境下，一個人的行為都會受到這三種人格組成部分或自我狀態的支配（如表5.4）：

1. 兒童狀態（the child）：心理學家認為一個人，最初形成的自我狀態是兒童狀態。兒童狀態是由自然的情感、思維和行為構成，以及一個人適應情緒情境所需的訊息組成。一個人按著他的兒童狀態形式，就會想怎麼做就怎麼做，這就叫作自然兒童狀態（the natural child）。如果按照小時候所受的訓練來行動，稱為順應兒童狀態（the adapted child）。兒童自我狀態是一個人性格中的感受挫折、無依無靠、歡樂、雀躍等情緒的敏感區，它也是創造力、想像力、自發性、衝動性、發現的喜樂的泉源。兒童狀態表現出天真浪漫、不受壓抑的自然行為，掌管自我狀態性格中的情感和情緒的部分；一個人的需求、慾望、感官享受大抵由兒童狀態所主導（Mayo & Jarvis, 1981）。

2. 父母狀態（the parent）：是我們形成的第二種自我狀態。我們透過

表5.4　父母、成人及兒童自我狀態的表現

	語言表現	語調	非語言表現
父母自我狀態	如按理；應該；絕不、永遠不要；不！永遠要；別讓我告訴你該怎麼做。 批評的語言：真蠢、真討厭、真可笑、淘氣、太不像話了、胡扯。 別再這樣做了！你又想幹什麼！我跟你說過多少遍了？請你千萬記住；嘖嘖；好孩子；寶貝；真可憐；可憐的寶貝	高聲＝批評 低聲＝撫慰	皺眉頭、比手畫腳、搖頭、驚愕的表情、搓手、嘆氣、拍拍別人的頭、死板、擺出西點軍校教官的派頭
成人自我狀態	如為什麼？什麼？哪裡？什麼時候？誰？有多少？怎樣？真的，假的；有可能；我認為；依我看；我明白了；我看……	幾乎像計算機那樣不假思索	直截了當的表情、舒適自如、不很熱情、不激動、漠然
兒童自我狀態	孩子的口吻：我想要、我要、我不知道、我不管、我猜、當我長大時、更大、最大、好得多、好極了	激動、熱情、高而尖的嗓門、尖聲嚷嚷、歡樂、憤怒、悲哀、恐懼	喜悅、笑聲、咯咯笑、可愛的表情、眼淚、顫抖的嘴唇、嘟嘴、發脾氣、眼珠溜溜地轉、聳肩、垂頭喪氣的眼神、咬指甲、扭身子撒嬌

資料來源：Mayo & Jarvis (1981).

　　模仿自己的父母，或心目中權威相當於父母的人物所取得的態度與行為的泉源。**父母自我狀態**是一個人的意見、偏見、處事以及判別是非的訊息來源。我們的父母狀態，常常習慣於教訓他人、對人講述大道理、嚴厲的指責，父母狀態告訴我們應該如何作為。總而言之，父母狀態讓我們能夠釐清是非黑白，在軟硬兼施與安撫、批評、命令的情況之下，讓我們就範。

3.**成人狀態**（the adult）：是我們的第三種自我狀態。人格中支配理性思維和客觀處理訊息的部分。**成人狀態**掌管理性的、客觀的行為，對父母和兒童狀態做檢驗，評判是否與客觀世界相符，是一種仲裁的角色。

在一個健康的心理狀態下，父母、兒童和成人狀態都在發揮作用，一個正常的、發展良好的人有時是父母狀態在支配他的行為，有時由他的兒童狀態或成人狀態所支配。當你的愛人需要同情呵護，或當孩子需要管教時，這時父母狀態就會出來；當你需要解決生活中的難題，和做支出預算的決定時，成人狀態就會出現；當你想玩、想揮霍、想渡假、想縱慾……時，兒童狀態就會出現；這就是「自我狀態的平衡」，個體將時間和感情合理的分配在這性格的三部分。

但是，當個體的行為只由一種狀態主導時，他的心理狀態就形成「不平衡」，他的人格就有十分嚴重的問題需要就醫。一個個體主要由父母自我狀態支配行動的人，我們稱之為「恆定父母狀態」（the constant parent），這類人往往將周圍的人當作孩子看待；恆定成人狀態（constant adult）的人往往成為令人生厭的人，因為他缺少父母狀態的關愛和兒童狀態的天真；而恆定兒童狀態（the constant child）的人，就像小飛俠彼得潘（Peter Pan）那樣，永遠長不大，從不為自己的行為負責，想到哪兒就做到哪兒。總之，一個人內心的三種狀態，可以看成是三種對話，分別在適合時機得到發言的機會，展現平衡的自我狀態。

根據Mayo與Jarvis（1981）表示，將性格的三個自我狀態和旅遊行為相結合，可以整理出許多有趣的旅遊行為。許多旅遊的動機是藏在兒童狀態中，兒童狀態代表人格中的「我想要」（I want）的那一部分，而且支配著個體的情感。對工作的單調、乏味，感到厭倦的時候，想透過旅遊獲得解脫，其兒童狀態的展現正是透露訊息的時機。兒童狀態催促著個體「走吧」（lets go）、「去吧」（do it）、「該去玩了」（the need to play）、「動身吧」（get up and go）。

兒童自我狀態是最易受旅遊廣告打動的人格狀態，追逐兒童時期的「快樂」是它的法則。對沙灘椰影、豪華客機、休閒運動設施、宜人的景色、所有的新奇刺激，兒童狀態是最敏感的。所以有關旅遊的訊息，最能打動個體內心的兒童狀態。

　　但是兒童狀態對旅遊的興趣，本能的是受到個體內心的父母狀態和成人狀態所牽引。父母狀態和父母的表現是一樣的，為了保護、關心子女，不免要苛責和命令，教導孩子是非觀。所以當個體的兒童狀態的旅遊衝動產生時，其父母狀態就會出現，傳達制止的訊息：

「業精於勤，荒於嬉」
「勤儉是本，積少成多」
「量入為出」
「少不學老何為」
「一寸光陰一寸金」
「留得青山在，不怕沒材燒」

　　這些都是父母狀態透露給兒童狀態的「對話」，我們每個人都是這樣在內心做對話的。當這種對話進行時，成人狀態在一旁觀察，以便發揮其仲裁的角色，緩衝或化解兩者的衝突。比如：

兒童狀態：「我這個週休二日，外加請兩天假我要到沙巴去玩。」

父母狀態：「可是，你春假才去西馬玩回來，再說學期開學時，你已請過一些假了。」

兒童狀態：「是沒錯，但是最近我又覺得悶得要命，現在不是旺季，才1萬多元就夠了……反正大不了蹺課，試試運氣。」

父母狀態：「是1萬多元而已，但你存款卻沒這麼多。」

兒童狀態：「分期付款嘛！回來再打工。」

父母狀態：「這一貪玩，你就永遠打工還債，書也不能念好，錢也沒有著落，落得什麼都沒有的下場。」

　　這是典型的父母和兒童之間的對話，所以聰明的廣告就從個體的三

種聲音下手，以促成「旅遊行動」。

首先，讓兒童狀態「上鉤」。所以任何歡樂、愉快的照片或影像都是利器，尤其是玩得痛快淋漓盡致的照片，更能打動兒童的心房。

接著是，澆熄父母狀態的怒火。這種作法最好是喚起父母認同旅遊的價值：「行萬里路勝過讀萬卷書」、「百聞不如一見」、「是去遊（留）學，不是去玩」、「不是去玩而是去找資料」、「太辛苦了，該休息了」、「休息是爲了走更長遠的路」……爲教育、爲未來計畫的理由，才是打動父母關愛心態的「合理化」理由。

即便父母狀態同意了去玩的理由，但是也會杞人憂天的擔心「多出盤纏怎麼辦？」、「小費加起來還是不小的數目」、「不曉得還有休假嗎？」……這時成人狀態就會出現，來仲裁這一連串的問題：

「貨比三家，確認產品有無額外的底價」
「有無額外的花費項目」
「盤算存款可動支的部分」
「詢問信用卡的最高額度」
「詢問人事室，還有假嗎？」
「怎麼請假較好」
「打電話問清楚，詳洽○○旅行社」

所以要促使觀光客性格做出旅遊決策，要針對其組成的三個狀態：兒童、父母和成人狀態做出訴求，針對每種心態的需求提出滿意的解答，使各自都能獲得滿足和同意，才能造成一項旅遊決策。

 第四節　觀光客性格類型與旅遊行為

學者多認爲人格類型會影響遊客旅遊地偏好、旅遊景點及休閒活動的選擇與生活型態（Smith, 1990; Iso-Ahola, 1980），以下介紹學者對觀光客性格類型與其旅遊休閒活動的研究。

一、蒲洛格對觀光客性格與旅遊行為之分析

蒲洛格（1984）針對觀光客性格與旅遊行爲做了這樣的分析（引自Ross, 1994）：

1. 冒險性格（adventureness）：擁有此性格特質的觀光客喜歡追尋與探求，尤其對新的旅遊地、新的旅遊產品、新的行銷觀念，他都想要成爲第一個使用者。
2. 追求玩樂性格（pleasure-seeking）：擁有此性格特質的觀光客追求豪華舒適的旅遊、交通工具、飯店、娛樂與活動。
3. 衝動性格（impulsivity）：擁有此性格特質的觀光客會迫不及待想要去旅遊，生活講求的是當下這一刻，不吝於花費，旅遊決策取決於片刻，不需深思熟慮規劃。
4. 自信性格（self-confidence）：擁有此性格特質的觀光客會選擇與衆不同的方式去旅遊，比如較不普遍的旅遊地。
5. 計畫性格（planfulness）：擁有此性格特質的觀光客會計畫周詳才去旅遊，會注意折價與套裝旅遊等。
6. 大男人性格（masculinity）：擁有此性格特質的觀光客是行動導向的人，以戶外活動爲主，進行傳統的活動，如垂釣、露營、狩獵、追逐原野河流，並且大都以汽車旅行，裝載齊備，太太不是被迫同行，就是留在家裡。

7.求知性格（intellectualism）：擁有此性格特質的觀光客大都喜歡高檔的活動，如看戲劇、參觀博物館、參與文化活動；並且喜歡文化之旅，如探訪古蹟、參與文化節慶、發現古今社會。

8.動向性格（people orientation）：擁有此性格特質的觀光客熱中於以旅遊親近人們，以旅遊體驗世界各種不同的文化。基本上是各種社會的綜合體，不屬於任何組織（通常是非組織型），擁有獨特的冒險性格與某些程度的衝動特性。

二、Yiannakis與Gibson對觀光客性格類型與休閒活動之分析

Yiannakis與Gibson（1992）利用前輩學者如Cohen（1979）、Pearce（1982, 1985）的概念，發展成十五種以休閒爲取向的遊客分類與行爲（如**表5.5**）。

以上兩個學者的研究都反映出不同的遊客性格類型，有不同的旅遊與休閒活動的行爲（或需求），不僅印證了本章的主旨——人格影響觀光客行爲，也證實了前面章節的論述——不同的遊客心理變項（如知覺、態度、動機等）都是探討觀光客行爲的重要指標。

表5.5　休閒取向的遊客類型與行為

代號	類型	行為（從事的活動）
SNL	太陽追逐者（Sun Lover）	喜好在有陽光、沙灘與海洋溫暖的地方放鬆，做日光浴
ACT	行動追逐者（Action Seeker）	喜好赴宴、上夜店、找尋異性、享受單純的羅曼蒂克。
ANT	人類學者（Anthropologist）	喜好與本地人相處、嚐試他們的食物、說他們的語言。
ARC	考古學者（Archaeologist）	喜好在考古遺蹟研究先民史蹟。
OMT	包裝旅遊觀光客（Organized Mass Tourist）	喜好團體或包裝行程，多數在拍照、買紀念品。
TRS	驚險追逐者（Thrill Seeker）	喜好驚險刺激的活動滿足情緒高點，如高空彈跳。
EXL	探索者（Explorer）	喜好冒險旅遊，探索未經開發的地方，享受發現的歷程。
JST	頂級遊客（Jetsetter）	喜好在世界頂級的休閒飯店渡假、到專屬夜店消費、與名流為伍。
SKR	追尋者（Seeker）	不斷的做心靈、知識探尋，期能更瞭解自我或生命意義。
IMT	團體自由行（Independent Mass Tourist）	依循一般觀光客行程，但是自己前往，靠「包打聽」打理一切。
HCT	高級遊客（High Class Tourist）	喜好乘坐頭等艙、住最好的飯店、上最好的餐廳、看最棒的秀。
DTR	漂流者（Drifter）	到處流浪過著嬉皮式的生活。
ESC	逃離者（Escapist）	喜好緩慢的步調，享受安靜祥和的地方。
SPT	健身者（Sport Tourist）	旅遊主要是為了參與喜好的運動。
EDT	遊學者（Educational Tourist）	參與規劃好的教育假期，主要在學習以獲得知識與技能。

資料來源：Yiannakis & Gibson (1992).

活動二

旅遊性格測驗

　　旅遊性格測驗可以幫助觀光客瞭解其需求及人格特質，常常會使用問卷調查的方式，來分析觀光客的人格特質。以下列舉數例簡易旅遊性格測驗（參閱齊麗，1993）：

試題一

　　你經過一週緊張的學習和工作，迎來了星期天，你打算怎樣度過呢？

　　A　好好休息，適當改善一下生活

　　B　找個開心的地方逛逛

　　C　好不容易盼來了些自由的時間，趕緊幹點事

試題二

　　如果你有機會到公園或其他遊樂場所，你喜歡和誰去？

　　A　和全家人一塊兒去

　　B　和知心朋友去

　　C　人多了不方便，自己去

試題三

　　外出渡假時，會引起你不愉快的事情是？

　　A　手頭有一些需要在假日辦的事情

　　B　由於一直下雨，想欣賞的美景又沒有看到

　　C　住的旅社又吵又鬧，不能好好休息

試題四

　　如果你的假期較長，想做一次大陸旅遊，不必考慮經費，以下三個旅遊地點，你會去哪兒？

A 大貓熊的故鄉九寨溝

B 上海市或廣州市

C 北戴河

試題五

你在搭乘車、船的旅途中，會怎麼消磨時光？

A 憑高眺望，馳騁遐想

B 看專業書、專業文章或其他小說雜誌

C 和身邊的觀光客交談

試題六

在旅遊勝地遊覽觀光，時值中午，你會選擇什麼樣的午餐？

A 乘小艇到湖心島風味小吃部

B 到附近餐館

C 買個麵包或買杯飲料，吃自帶的點心

試題七

你到一處風景美好的地方旅遊，總要拍幾張照片，以下三個背景你會選擇哪一個？

A 滿枝紅杏

B 湖畔翠柳

C 藍天白雲

試題八

大雄寶殿裡香煙裊裊，在熙熙攘攘的人群裡有一位女信徒，虔誠的往許願池裡投擲硬幣，你看到這個場景，心裡會有什麼想法？

A 這是蠢事，瞥一眼就走

B 你認為大千世界人各有志，並不介意

C 你認為好玩，也投一個

試題九

如果你和朋友到遠處旅遊，回來時不巧沒有買到返回的車票，你只能在深山腳下的一個小茅屋裡過夜，這時你會感覺到：

A　輾轉反側，總擔心家人惦記著或上班遲到

B　你很開心，因爲這是一次很有意思的經歷

C　反正也回不去了，那就儘量過得舒適些

試題十

如果某天你外出旅遊，這一天爲你安排以下三種活動，你會選擇哪一種呢？

A　買你喜歡的土產。

B　應你在旅店中心結識的朋友之邀，隨便逛逛

C　到山下觀看瀑布

得分表

試題　　　答案	A	B	C
1	1	3	5
2	1	3	5
3	1	3	5
4	3	5	1
5	3	5	1
6	3	5	1
7	5	1	3
8	5	1	3
9	5	1	3
10	5	1	3

總分：A＝40-50分；B＝19-39分；C＝10-18分。

【性格分析】

A型人格：你喜歡上進，愛競爭，很少有悠閒的心情和享樂的念頭。你是一個開拓型的人才，對事業、工作總沒有滿足，往往是做著第一件，看著第二件，想著第三件，甚至幾件事情同時一起做，不愧是位不知疲倦的「拼命三郎」。不過，你也要有張有弛，免得在壓力和挫折中損害了你的健康。

B型人格：你頭腦聰明，思維敏銳，接受新事物快，在學習和工作上往往能獨闢蹊徑。金錢對你並不重要，重要的是如詩似畫的生活和稱心如意的工作。你是一位理想主義者，你的不足是喜歡用幻想來編織美夢，你可能結婚較晚，因為戀人的苛求會拖延你戀愛的進行。

C型人格：你心胸開朗，不計小節，在待人接物上既嚴肅又富於感情，你喜歡規律的生活，按部就班的工作，對工作、生活拿得起、放得下、鑽得進、退得出。你是一位穩操勝券的現實主義者。

資料來源：整理自齊麗（1993）。

參考書目

一、中文部分

《中國時報》（1999），4月16日報導。

王震武等（2001）。《心理學》。台北：富學。

屠如驥、葉伯平、趙普光、王炳炎（1999）。《觀光心理學概論》。台北：百通。

張春興（2002）。《心理學原理》。台北：東華。

彭駕騂（1998）。《心理學概論》。台北：風雲。

黃天中、洪英正（1992）。《心理學》。台北：桂冠。

葉又甄（2007）。「人格特質、生活型態、星座類型三者對消費者決策型態差異之研究」。大葉大學休閒管理研究所未出版碩士論文。

齊麗（1993）。《自我測試700題》。台北：智慧大學。

劉彥安（1978）。《心理學》。台北：三民。

蔡麗伶譯（1990）。《旅遊心理學》。台北：揚智。

二、外文部分

Allport, G. (1937). *Personality, A Psychological Interpretation*. NY: HRW.

Cohen, E. (1979). A phenomenology of tourist experiences. *Sociology,* 13, 179-201.

Eysenck, H. J. (1990). An improvement on personality inventory. *Social and Behaviour Sciences,* 22(18), 2.

Hayakawa, S. I. (1963). *Symbolic, Status, and Personality*. NY: Harcourt Brace Jovanvich.

Iso-Ahola, S. E. (1980). *The Social Psychology of Leisure and Recreation*. Dubuque, Iowa: Wm C. Brown Co.

Litvin, S. W. & Goh, H. K. (2002). Self–image congruity: A valid tourism theory? *Tourism Management,* 23, 82-83.

Mayo, W. J. & Jarvis, L.P. (1981). *The Psychology of Leisure Travel*. MA: CBI.

Murray, H. A. (1938). *Exploration in Personality*. NY: Oxford University Press.

Pearce, P. L. (1982). *The Social Psychology of Tourist Behavior*. UK: Pergamon Press.

Pearce, P. L. (1985). A systematic comparison of travel-related roles. *Human Relations*, 38, 1001-1010.

Plog, S. (1972). *Why Destination Areas Rise and Fall in Popularity*. A paper presented to the Southern California Chapter of the Travel Research Association, Oct.

Plog, S. (1977). Why destinations areas rise and fall in popularity. In E. M. Kelly (ed.), *Domestic and International Tourism*. Mass: Institute of Certified Travel Agents, Wellesley.

Ross, G. F. (1994). *The Psychology of Tourism*. Melbourne: Hospitality Press.

Smith, S. L. J. (1990). A test of Plog's allocentric/psychocentric model: Evidence from seven nations. *Journal of Travel Research*, Spring, 40-43.

Swarbrooke, J. & Horner, S. (1999). *Consumer Behavior in Tourism*. Oxford: Planta Tree.

Yiannakis, A. & Gibson, H. (1992). Roles tourists play. *Annals of Tourism Research*, 19, 287-303.

Chapter **6**

觀光學習

- ■觀光學習的概念
- ■觀光學習與記憶
- ■觀光客的品牌忠誠度
- ■教育觀光的學習
- ■家庭旅遊的學習

學習（learning）是人類終其一生的事情，所謂「活到老，學到老」，我們的行為大都從「學習」而來，不管是讀書、寫字、吃飯、開車、運動、休閒旅遊都由學習而來。故學習可說是「因經驗或練習，使行為或知識產生較為持久的改變歷程」。所以心理學家認為所有人類的行為都包括某種形式的學習，換句話說，觀光客的行為也是隨著時間逐漸改變的結果。這種經驗不一定要自己經歷，可能是觀察別人的經驗，也可能不是很在意地瀏覽過去而已，也有可能是專心吸收某種知識所得到的結果。

翻開報紙我們不難看到各式各樣的「觀光客留言」：

雖然聽到很多被搶或被偷的故事，但心想自己有過自助旅行的經驗，也一向非常小心，因此總認為這種倒楣事不會發生在自己身上，但是我們這次去西班牙旅行的途中卻有了意外。

在巴塞隆納的一座博物館前，由於可以瞭望整個城市，因此同伴和我忙著攝影。友人一看四處無人，很放心的把皮包放在她的腳下。這時忽然有一位男子拿著地圖來問路，我們說不知道他仍不走，我心中正覺得不對時，忽聽同伴尖叫一聲，一轉頭，另一男子正要拿她的皮包，幸好及時發現，他們未能得逞，在接下來的行程裡，我們都很注意那些神出鬼沒的人。

（《中國時報》，民國86年10月24日）

由這則別人的經驗裡，觀光客可以得到訊息和經驗，不管是瀏覽過的或是認真對待的，這樣的經驗都將成為觀光客旅遊時的知識和態度，並在他的旅遊行為裡產生變化。這樣的經歷對於當事者而言，將使他們從此不敢再掉以輕心，學到隨時小心「神出鬼沒的人」，這種習得成了觀光客改變的旅遊行為。知名作家Huxley道：

閱讀與旅行能增廣見聞、刺激想像，是一個自主式的教

育……。即使是散漫的閱讀、無目的的漫遊也都可以充滿教育
性……，並在不知不覺中受到潛移默化。（Huxley, 1948: 12）

類似上述的例子不勝枚舉，這個例子說明了觀光客行為的來源和改
變。和其他人類的許多行為一樣，是經由人類學習的結果，學習的過程
提供觀光客取得經驗和接觸信息，包含接觸廣告訊息，進而記憶訊息，
並且產生行為化的歷程，這些就是本章所要探討的重點。

 第一節　觀光學習的概念

一、觀光學習的定義

學習，簡言之，就是透過經驗、練習或知識的獲得，而使個體在
行為上產生持久改變的歷程（黃志成，1998；張春興，2004）。一般心
理學家為學習一詞所下的定義為：一種經由練習或憑藉經驗，使個體行
為上產生較為持久改變的歷程。或更確切地說，學習是一種歷程而非
結果：學習是行為改變的歷程，而非僅是學習後行為表現的結果。亦
即探討個體如何從原來的不會一直到會，這中間所經歷過的所有歷程。
因此學習是一個獲取訊息、累積經驗、養成習慣的過程（屠如驥等，
1999）。

學習有其特質，例如：

1. 學習之後，行為通常會產生變化；如本來不會開車，學習之後就會
 開車了。
2. 學習之後產生的變化是持久性的；如學會游泳之後，終身不忘。
3. 行為的變化是透過經驗和練習的結果。
4. 學習是一種歷程，而非僅僅只是學習後行為所表現的結果。

5.學習的效果並不一定立刻能看到，可能必須等到適當的時機才會表現出來（黃志成，1998）。

綜合上述，**觀光學習**在心理學上可以定義為：觀光客因為獲取旅遊訊息、累積經驗、養成習慣而使其行為或知識產生較為持久的改變歷程。其特質為學習後行為產生變化，並且成為一較持久的變化，這是經驗和練習的結果，它是一個持續的歷程而非結果，並且在適當的時機會表現出來。

二、觀光學習的基本概念

由上面的敘述我們可以知道，觀光學習是觀光客因為獲取訊息、累積經驗、養成習慣而使行為或知識產生較為持久的改變歷程。所以在學習的歷程中，訊息管道、經驗、概化作用與調適行為等都是觀光學習的基本概念。

(一)訊息管道

學習是獲致訊息的過程，訊息的來源管道是學習的起源。一般而言，觀光客的**訊息管道**（sources）包括商業環境和人際環境。

■商業環境

商業環境由觀光業向觀光客發出的各種訊息所組成。大量出現的觀光訊息會對觀光客產生深刻的影響，達到"AIDA"效果，即：引起觀光客注意（attention）→產生興趣（interest）→激起慾望（desire）→付諸行動（action）（屠如驥等，1999）。

觀光客置身在旅遊的廣告訊息中，報紙、雜誌、書刊、廣播、電視甚至網路等有聲及無聲的傳媒，每天皆有意無意的接收到旅遊訊息。坊間充滿了各式各樣的旅遊雜誌，如《旅報》、《博覽家》、《旅人》、

《旅行家》、《新休閒世界》、《超級旅行家》、《導遊資訊》、《台灣山岳》、《台灣觀光》及各家的航空雜誌、《國家地理雜誌》等等，這些都是觀光客唾手可得的文字訊息，而其夾頁的小冊子，也常常都是吸引觀光客注意的焦點，也可以說這些是觀光客觀察經驗的來源，甚至可能激起他們的臨時動機，進而影響他們的旅遊決策。

對於剛開始旅遊的人，這類的報導可以幫助觀光客學會如何做最好的決策。另外，《中華民國消費者雜誌》雖然不是旅遊性的雜誌，但對觀光客而言，卻是提供客觀言論和諍言的訊息管道，對於想獲知、想行動、又想減低購買風險的所有觀光客而言，是一項可信任的學習來源。

■ 人際環境

人際環境是由觀光客的親友、同事、平常交往的人所構成，是觀光客獲取訊息的主要來源。與商業環境所提供的訊息相比，觀光客往往更樂於從個人社交環境中獲得訊息，這主要是由於社交環境提供的訊息更具可靠性和溝通性（屠如驥等，1999）。

觀光客的人際環境有家庭、朋友、熟人和其他互動的人，這些都是獲得訊息的來源。這種訊息，或許是「三姑六婆」的「街談巷議」，但卻是觀光客直接的、重要的「觀察經驗的學習」。親朋好友對旅遊的敘述和解釋，通常是加上評價的主觀態度，對觀光客而言，這是不具商業推銷色彩的、可信賴的「吃好逗相報」和「親身忠告」，可以減少內心的消費風險和增加對旅遊地的期待，進而成為現存的經驗（觀察到的別人經驗）。一般常聽到的「峇里島要從1折殺起」、到了香港「名牌要當冒牌看」、到了法國「艾菲爾鐵塔要從白天看到晚上」……等類的語言，都是觀光客獲得訊息的來源，也可以說是從他人的經驗裡，學習就這麼展開了。

(二)經驗

人類經由三個途徑獲得**經驗**（experience）：

1. 個人所遭遇到的事：指個人所遭遇的事，是親身的經驗，是如人飲水冷暖自知，如親自吃過「法國大餐」、乘坐過「協和號」客機、看過「紅磨坊秀」的經歷。

2. 對自己行為表現結果得到的心得：如跟著瞎拼團被盯梢、強迫購物的心得，不敢再參加的「俗仔團」；或一次難忘的巴黎行，使你想再重遊。

3. 觀察他人而產生的經驗：如從報章雜誌獲得的訊息，或觀察他人的言行所得到的經驗，例如看到「千島湖事件」，引以為鑑，或看到同僑的自助旅遊，從而效法，這些都是觀察他人所得的經驗。

(三)概化作用

學習原理中的概化（generalization）及區辨（discrimination）是常放在一起討論的行為觀念；**概化作用**是指個人對類似的刺激會做同樣的反應傾向，而**區辨作用**是指個人對類似的刺激，會加以選擇以做出準確的反應。

觀光客為了減少決策時所付出的時間和精力，常會利用概化作用。例如，去過太平洋關島的俱樂部渡假，覺得很不錯，進而認為太平洋的島嶼都是這麼好玩，甚至認為只要是海島渡假類型的旅遊活動，應該都是這樣。

當觀光客面對大量的相似性質的旅遊訊息時，區辨作用就會對行為產生影響。例如同樣是從台灣飛往洛杉磯的班機，有國內航線的長榮、中華、華信等，國外航線如馬航、新航、大陸航空等，在這麼多的刺激下，觀光客會針對自己的需求、以前搭乘的經驗（價格、服務、抵達時間），以及自己所蒐集的訊息，形成個體的行為傾向。

(四)調適行為

　　人類的知覺、動機、目標、抱負、知識、信念、經濟狀況均會隨著學習而改變。比如王小姐偶然在朋友的慫恿下第一次要出國了（觀察他人的學習），結果令她十分滿意（親身經歷），雖然有點想家。以前總是認為家裡的繁瑣事情，少不了她（過去的經驗），現在想想睜隻眼閉隻眼，也是可以過得去的（現在的經驗），想再出國的念頭就更炙熱了，從此更積極的關心旅遊訊息（學習管道），經過幾次出國的旅行（學得更多），王小姐更加肯定旅遊的價值（行為產生持久的改變）。這一連串的行為改變，說明了學習的影響力，這種改變的行為歷程，我們可以稱它為**調適行為**（adaptive behavior）。人類隨時調整其腳步，調適其行為，因而時時處於學習的過程中。

三、觀光學習理論

　　學習的理論範圍很廣泛，一般可以分為行為學習理論和認知學習理論兩種。**行為學習理論**所重視的是可以觀察得到的行為，而不管個體內心的程序；**認知學習理論**則正好相反，重視個體內心的變化，從心智的過程去瞭解學習的過程。以下分別說明：

(一)行為學習理論

　　行為學習理論（behavioral learning theory）又可以分為**古典制約學習**（classical conditioning）以及**操作制約學習**（operant conditioning），是屬於上述的第一種經驗的學習。假設人類受到外界的刺激後，會產生反應而學得一種經驗，重視觀察人的外在行為，不重視其內在的心理活動，只強調刺激和反應的聯結關係，意即我們可以看得到的地方，稱為行為學習理論。

■古典制約

古典制約的學習過程，起始於俄國的生理學家巴伐洛夫（Ivan Pavlov, 1849-1936）的搖鈴和狗的實驗，狗看到食物（制約刺激）時就會流口水，且在每一次狗進食前就搖鈴（非制約刺激）；之後，即使不給食物，狗只要一聽到鈴聲就會流口水。

這個實驗說明了古典制約是，當一種原來會產生某種反應的**制約刺激**（conditioning stimulus），與一個原先不會產生這種反應的**非制約刺激**（unconditional stimulus）經常一起出現，在經過一段時間之後，即使取消了制約刺激，而只給非制約刺激也會產生同樣的反應。

同樣的行為也出現在人的身上，許多的旅遊廣告將產品與產品會引起的需求情境放在一起，不斷的出現，直到看到情境就想到產品。例如翱翔天際的客機，伴隨著藍天白雲的蒼穹景象，是要人們仰望青天時，想到那家客機；又如旅遊夏威夷廣告和結婚的情境一起出現，讓觀光客做出結婚度蜜月就去夏威夷的反應，也可以說是觀光客學習到「去夏威夷度蜜月是可行、正常的事」；另外如泰航的「蘭花」標誌，希望藉由看到「蘭花」就想到搭乘泰航的尊貴、優雅，也會自然而然的如是想像其促銷的「蘭花假期」。

■操作制約

上述古典操作制約無法解釋各種行為學習的學習歷程。比如海豚跳圈的表演，事先沒有非制約刺激出現，在教練下指令後，海豚依照指令完成動作，教練再賞給牠一條魚當獎賞。因此其學習是和教練的指令產生聯結，這就是操作制約的學習原理。

操作制約學習理論或稱**工作制約**（instrumental conditioning）**學習理論**。最著名的操作制約的心理學家桑代克（Edward L. Thorndike, 1874-1949），以迷路的貓學會踩踏板出來找到食物（獎勵）的實驗，解釋操作制約是指個人學習可以控制行為的過程，以產生正面的結果，避免不

利的後果的學習過程。它與古典制約最大的不同在於行為是自主的，而古典制約的行為大都為本能的反應。古典制約理論在運用時，通常伴隨兩個刺激；而操作制約則只針對一種行為、在一段時間內發生則給予增強或獎勵，並且希望個體放棄未被增強或鼓勵的行為。

在消費行為的運用上，操作制約常被用來做促銷的方式。比如開幕誌慶，只要買滿100元就送紀念品一個，希望顧客養成在此光顧的習慣。旅行社業者常藉著贈送旅行袋、帽子、皮箱，來培養忠實的觀光客。

操作制約原理影響的觀光行為因素還有各種不同的**增強法**（enforcement），有正增強、負增強、處罰和停止。**正增強**是指某項行為產生時就會得到好處，亦即嘗到甜頭。比如一位觀光客買了英國BOGOF（buy one get one free）買一送一的行程（希臘西班牙的套裝行程），結果受到另一半的讚賞，這名觀光客以後便會更積極的購買成雙成對的套裝旅遊。這是觀光客行為受到正增強作用的結果。

另外，負增強的作用也會影響觀光客的行為，**負增強**指的是因為某種行為產生而去除不愉快的負向情緒，旅遊在這方面提供了抒解之道。比如厭倦了兩人相對的日子，因為二度蜜月旅行而重溫舊夢，從此為消弭苦悶的婚姻生活，增添生活新趣味，就會想到旅遊。在這現代忙碌的、人際疏離的科技時代，觀光客漸漸依賴旅遊為生活的正增強。這也是無數的旅遊產品的訴求重點，渡假村、休閒農場、spa、俱樂部等都是觀光客藉以洗滌疲憊，重新出發的負增強。

處罰是觀光客另外出現的一種行為，一種感覺不利於自己，而停止的某項行為。比如某甲興致勃勃的在香港採購了許多名牌，結果回家一看才知道有許多是冒牌貨，自此以後某甲再也不去香港大肆採購了。**停止**在此則指停止某項獎勵而改變某項行為；比如經濟不景氣時，原來坐商務艙的主管改坐經濟艙，住宿五星級的飯店改為一般星級的飯店。

(二)認知學習理論

　　前述古典制約和操作制約偏重個體對刺激和反應的聯結，均將學習者視為處於被動的地位，而從1930年代開始，有些心理學家認為，過度的強調反應與刺激之間聯結，只能瞭解到學習的片段，因此有認知學派開始探討人類如何在學習歷程中獲「知」。行為學習理論認為，只要不斷的出現各種刺激，人類就會自動的學習，而形成行為的永久改變；認知學習理論則認為，即使是十分簡單的影響過程，人們也會受認知因素的影響，個人可以透過對環境的瞭解而產生適當的行為。以下是認知學習理論的介紹。

　　認知學習理論（cognitive theory）始於德國完形主義心理學家庫勒（Wolf Kohler, 1887-1967）的實驗，他將猴子關在籠子裡，裡面放一支棍子，在猴子伸手構不到的地方放一根香蕉，不久，猴子學會也領悟到要用棍子去鉤香蕉。

　　這個學習說明學習過程不必經由練習或觀察，而是領悟各個情境之中各個刺激之間的關係，就可以解決問題；也就是猴子的學習過程不是靠著對刺激做反應的結果，而是透過「心智的頓悟」所得到的理想結果。

　　從認知學習我們可以瞭解，觀光客對旅遊現象的知識，會影響他所想的答案。觀光客常見的領悟訊息的作法有二：複誦、推敲。

■複誦

　　複誦（rehearsal）是在心中重複一段資訊，或更進一步的在短期記憶中重新溫習一段資訊，經過幾次以後，訊息便成為我們的長期記憶。例如「達美樂‧打了沒」的電話"2882-5252"，因搭配老外的發音，一開始就吸引了我們的注意，接著隨他念幾聲（在短期記憶中），或再試著撥電話，幾次後便成了我們的長期記憶，進而隨手都能撥號。

觀光客也會將他所接觸的旅遊經理人的電話號碼嘗試著記起來，以便只要有任何問題就可以打電話詢問，幾次之後，這個電話號碼就進入他的短期記憶，如果再繼續使用或提醒，這個電話號碼就會成為他的長期記憶，成為想要獲得旅遊訊息就撥號詢問的行為。

■推敲

推敲（elaboration）是指將得到的訊息進一步揣摩，以便於記憶。領隊或導遊通常會為了增加觀光客的印象，將旅遊地的語言以近似我們語言的諧音發音，讓觀光客推敲記憶。比如泰國話的早安，諧音為台語「三碗豬腳」、法語的謝謝像「罵死」、義大利語的唉喲是「媽媽咪喔」……不一而足。觀光客的推敲思索，都能成為觀光客獲得和處理訊息的方法或過程。

個體的能力、知識也是影響推敲的因素，比如看見雙C的標誌，就知道是香奈兒，而對香奈兒素有研究的人就會開始推敲其最上乘、最新的產品是什麼？在產地買哪一種產品最值得？當然，對於一般人來說，可能就只知道那是名牌，往往是看看有什麼特價品，自用或送人兩相宜。另外也有一些環境因素會影響推敲的能力，比如正好是登機或上車的時間，或者是商店裡人滿為患，這些都會影響當時的推敲能力。

第二節　觀光學習與記憶

一、學習與記憶的關係

一般人都有記憶能力，記憶是人類學習各種行為的基礎。個人所接收到的訊息，有些如過眼雲煙，過目即忘；有些只能短暫記憶；有些則可以成為長期記憶，甚至終生不忘。訊息能否在腦海中保存，和保存的

時間長短，與訊息的類型、記憶系統等，都有密切的關係。以下僅就訊息的呈現和觀光客記憶的關係做分析。

當觀光客具有動機，而且有能力在接收訊息時加以推敲，那麼一旦暴露在廣告下，便能有記憶出現。但是在資訊充斥而到處是廣告的環境裡，能夠影響觀光客記憶的方式又有哪些呢？以下我們就來探討一般觀光客容易記憶的方法：

1. 圖像：心理學家的研究顯示我們會以圖像和語意來儲存訊息，若能同時以兩種不同的方式儲存訊息，可以使我們取用更方便，而且記憶的能力也會大增。如圖像首先映入眼簾的是雪梨歌劇院的風姿，旁邊搭配文字「輕鬆玩澳洲」，不用看完此一訊息便可以深入腦海中，再細看時印象更深刻，因此消費者會將旅遊產品的名稱和特性及圖像產生關聯，使之更容易記憶；易言之，觀光客習慣以圖文編碼、儲存訊息，以便訊息成為個體的學習經驗。

2. 具體的文字：要引起觀光客對圖形的聯想，具體的文字有畫龍點睛之效，如嘉年華精神號……阿拉斯加冰河灣之旅，從「新」開始……打造全「新」的自己、北海道白色戀人、長榮高松包機、忘情尼泊爾、華信假期……尼泊爾山中傳奇10天……等等，不僅點出了旅遊地和旅遊地的知覺，同時也點出了交通工具，在觀光客快速瀏覽時，圖文的搭配是觀光客獲知訊息的捷徑。

3. 代理學習：人類行為有些不是只經由上述制約或認知原理而來，例如「近墨者黑」、「見賢思齊」、「身教」、「言教」等教育方式，都強調觀察學習的重要性。在日常生活中，觀察學習不勝枚舉，據美國社會心理學家班度拉（A. Bandura, 1977）主張，觀察學習是「社會學習」（social learning）的基礎，觀察學習乃指由觀察進而模仿對象（model）的行為，觀察行為又稱為「**代理學習**」（vicarious learning）。

　　觀光客在社會環境中，從俯拾即得旅遊的資訊和觀察別人的行為中，不斷累積訊息，對日後的觀光客行為有很大的影響。故觀光客除了會觀察親朋好友的旅遊行為之外，還會模仿一些有聲望、有地位的公眾人物及與其本身較相似的人的行為，透過這些模仿的對象做代理學習。

　　例如英國黛安娜王妃最後下榻的法國麗池飯店，現已成為全世界觀光客所矚目的焦點，即使不住一宿也要看上一眼。還有《繞著地球跑》的節目主持人謝佳勳、李秀媛，博覽家的旅遊代言人王怡平，以及超級旅行家的公眾人物等，他們對旅遊的介紹、和對旅遊相關產品的推薦，以及所提出的旅遊主張，都會成為台灣觀光客的旅遊參考。

　　另外，觀光客也會對和本身相類似的人投以較高的注意，並做自我關聯的學習。比如他的英文和我一樣爛，他可以自助旅行，我也可以；「粉紅豬」這樣肥胖的身材，都可以打扮得花枝招展，徜徉在陽光沙灘，我們也不必自卑，可以在海灘上小露一下。

　　同時很多研究顯示，觀光客會透過一些「不經意的觀察」程序，學得某些知識。例如看廣告時，觀光客第一個注意的是俊男美女，接著才是賭場的廣告。首先印入眼簾的是一張潔白清純的臉龐，接著才會去注意圖片的廣告。當然，還會再審視美美的臉龐一番。

　　以下是觀光客的代理學習所受到的一些影響因素：

1. 動機：觀光客對於所觀察的行為是否想要學習，動機是一重要的因素。比如看見朋友津津樂道他的衝破東歐的鐵幕之旅、冰島的破冰之旅和加勒比海的尊貴之旅等等，這些對於追求旅遊新視界的觀光客來說，已在其心中接受、並累積起這樣的訊息；反之，對於地域觀念強的觀光客來說，就有可能聽而不聞，起不了代理學習的作用。
2. 注意：從事觀察的觀光客若想學習觀察對象的言行，通常就要注意傳播的訊息，抓住要點，才能學得。

3.記憶力：要記得所接受的訊息，亦即對觀察對象的所作所為能記
憶。

4.動作能力：如果在觀察之後，想模仿對象的行為時，會受個人的動
作能力所侷限。旅遊是在一段期間有錢、有閒、又有健康的活動，
若因為體力健康或動作能力不足，就很難從事這樣的代理學習。

二、觀光客記憶的特色

瞭解觀光客提高學習和記憶的有效方式之後，讓我們來探討記憶的
內涵及過程，以便瞭解它在觀光客接收訊息和儲存訊息的角色，進而瞭
解觀光客重複接受訊息以至行為改變的歷程。一般心理學家對記憶的定
義是有關如何獲取資訊，儲存在腦中，以及日後如何記起這些資訊的過
程。記憶也是個人經由感覺器官，接收外界各種訊息之後，保存訊息的
心理現象。又根據消費者行為學的研究，消費者會根據對於產品和服務
的經驗，來進行購買的決策。大多數的心理學家認為，人腦接收訊息和
電腦處理資訊的過程很相似，要經過編碼（encoding）的階段，以便儲存
和區辨，這些訊息在腦海中保存的時間長短不一，而且在產生消費行為
前，需要被重複的次數也不一樣，以下是詳細的介紹。

(一)觀光客的記憶系統

旅遊訊息的傳遞是感官的接受，尤其英文的觀光sight seeing一詞就是
指用眼睛看。在感官上所聽聞、接觸的一切，都是觀光對旅遊現象中的
每一刺激所做的解釋。這對於在旅遊過程中或之後的觀光而言，具有很
大的意義，可以用來解釋為什麼有些訊息在腦海中記不得，有些卻印象
深刻。一般而言，記憶系統可以區分為訊息在腦海中保存的時間長短與
重複學習兩大系統，如圖6.1所示：

x

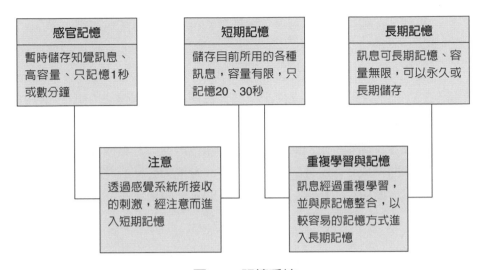

圖6.1　記憶系統

資料來源：改編自蔡瑞宇（1996），頁311。

(二)觀光客記憶長短的類型

大多數的心理學家根據人類接收到的訊息，在腦海中保存時間的長短，可分為三大類：

1. 感官記憶（sensory memory）：感官記憶是指個體經由各種感覺器官，接收到外界的刺激時，僅能短暫記得這些刺激，而且頂多是幾秒鐘而已。這種記憶稍不留意就忘得一乾二淨。如在遊覽車上經過法國的香榭大道，繁華的街道和過眼即逝的廣告招牌，一晃即過，在記憶中保存的時間很短，如不特別留意，很快就會忘了。

2. 短期記憶（short-term memory）：指的是感官記憶訊息不須經過複誦，就能記住某些東西長達20至30秒之久；但其記憶容量有限，與電腦一樣，可視為是它的暫存記體。比如上例，在華燈初上，到處是亮麗的廣告招牌的街道，若是見到白色M的標誌，在不經複誦的情況下，可以記住這全世界唯一不是黃色的麥當勞招牌，但若不再

複誦，在往後充滿精彩、多樣刺激的行程中，可能就被遺忘了。

3. 長期記憶（long-term memory）：長期記憶係指能夠長期記住或終生不忘的記憶。長期記憶允許我們在一段較長的時間之後，再記憶起從前的記憶體。為了使記憶進入長期記憶，需要使用修正儲存的過程，這包括解釋刺激的意義，以及與原有記憶中的資訊產生關聯的過程。例如，在外蒙行程中，播放《出塞曲》或《王昭君》的流行歌曲，或在西班牙的旅程上播放《戰地鐘聲》的鬥牛場景，或播放《橄欖樹》的民歌，都能使觀光客不斷的與原有的記憶做重複學習，形成長期的記憶。

(三)觀光客的重複學習與記憶

人類有些行為是要靠著長期重複學習而來，比如電腦、練琴、設計、工藝等，也有一些是不需要學習的本能，如吃、喝、拉、撒。事實上人類來自本能的行為較少，大多數的人類行為都是重複學習的結果，尤其是對旅遊訊息的接收。要注意的是，人類的學習是一個曲線的圖形，剛開始時進步得很快，但後來會逐漸減慢，進而達到一個高原期，若要再升一級，所需的練習次數就要很多了。

究竟要重複多少次才為最佳的重複學習？廣告心理學家史都華的研究指出，以消費者行為的角度來看，有些產品的廣告已呈現了八次，但是消費者的學習曲線仍在上升中，而對某些產品，廣告只重複了四次，隨即產生負面的效果。所以，廣告影響消費行為的次數很難下定論，易言之，影響消費行為的重複學習的次數仍未有定論。

根據最近消費行為學對重複學習的研究指出，消費者真正注意（進入知覺）到的廣告需要三次，才足以改變消費者的行為：第一次注意到這個產品、第二次暸解這個產品帶來的利益、第三次才會產生購買的意願。即使在這麼大膽的假設下，都至少要讓觀光客注意三次，所以要讓觀光客習得經驗和採取行動，勢必要重複多次的訊息吸收。根據最早的

廣告學家史密斯的看法，消費者從接收廣告訊息到產生購買行為的這個
學習歷程，所需的重複學習的次數高達二十次左右，以下是說明：

第一次，看到廣告，有看沒到。

第二次，再看到，沒注意。

第三次，感覺有這個廣告存在了。

第四次，似曾相識。

第五次，開始去解讀。

第六次，專心的看它。

第七次，終於瞭解它是怎麼一回事。

第八次，嘀咕「真煩，又是這個（廣告）」。

第九次，「不過還是有點內容」。

第十次，猜想鄰居或許用過。

第十一次，猜測廠商到底花了多少錢做這個廣告？

第十二次，有點心動、要行動。

第十三次，買這產品應該會划算。

第十四次，心想早該買了。

第十五次，很想買，但是沒有錢。

第十六次，總有一天……買到它。

第十七次，記載到雜記簿。

第十八次，怨嘆自己沒有錢買。

第十九次，數錢。

第二十次，自己去買或由親人去買（參考鄭伯壎，1983）。

所以觀光客對旅遊廣告訊息的接收，到真正能做購買決策，其所
需的重複學習的次數應該更高，因為旅遊產品是高度社會心理性產品，
其知覺風險顯然高於一般的功能性產品，相對的，為減低風險必然尋求
更多的訊息；所以旅遊廣告要在許多相同性質的廣告中，為免干擾的效

果，一定要讓觀光客不斷的接觸訊息，做重複學習。

也有研究指出，訊息的複雜性高、內容長，重複的次數就要多才能記憶起來。至於重複次數要集中或分散，根據研究指出，已經建立印象的產品採用分散性的廣告較好，但對新產品而言，集中學習效果比較好。亦即要使消費者產生新的印象，採用集中式的廣告較有效，採用分散式的效果較差。所以觀光客可以清楚的知道老字號的華航廣告、長榮廣告、馬航廣告，即是時間分散的播出；但是對於這些航空公司最新的產品，觀光客就一定要依賴最近、最集中的廣告提醒，才能瞭解和記憶。

(四)觀光客的記憶過程

記憶（memory）是有關如何獲取資訊、儲存在腦中，以及日後如何記起這些資訊的過程。目前對於記憶的研究都採取「資訊處理」（information processing）的觀點；假設人腦和電腦很類似，在輸入資訊後儲存起來，以便在日後使用。在編碼的階段，所有的資訊都能以被人們辨識的方式進入；在儲存（storage）的階段，這些資訊整合到觀光客既有的知識之中；在取回（retrieval）的階段，觀光客會取得他所需的相關資訊，這種記憶的過程如圖6.2所示。

編碼的過程是一種心智的活動，用來決定接收的資訊如何在記憶中表現，一般而言，輸入的資訊與其他原已存在的資訊關係越密切，記憶就越容易結合並予以保留（蔡瑞宇，1996）。例如 "Royal Cliff Beach

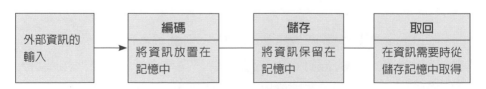

圖6.2　記憶的過程

資料來源：改編自蔡瑞宇（1996），頁308。

Resort"，名字上就有「沙灘」、「休閒渡假」，因此看到"Royal Cliff Beach Resort"就會聯想到「陽光沙灘的休閒渡假」。

　　資訊處理的觀點認為資訊處理的工作，會激發不同的記憶部分，處理得越深入，這項記憶就越容易進入長期記憶中，這種觀點不再視其他各種記憶體（如短期記憶和長期記憶）為分開的系統，而是具有高度相關的系統。這種觀點也稱為**記憶激發模式**（activation models of memory）。

　　記憶過程的基本模式認為，一項輸入的資訊會儲存在關聯的網絡中，包括許多與其有相關之資訊，這種網絡稱為**知識結構**（knowledge structure）。讀者可以把它想像成一複雜的蜘蛛網，每一個連結網上的資訊，在輸入新資訊時會與已有的網絡結合。

　　當觀光客想要購買某項產品時，會想到一些原來在我們記憶中的品牌，例如想要參加加拿大洛磯山脈的旅行團，會想到理想、雄獅、中時、鳳凰等，這些品牌稱為「喚起群組」（evoke set），當有一項新的品牌進入時，就會和這些品牌放在一起。如此，就又多了一項選擇。

　　當觀光客需要某項資訊時，就會在腦海中散布開來，並陸續記起一些相關的資訊，開始時可能只想到某些品牌，然後又想起別的廠牌的特點，然後又想起某些人的建議等。這些方式讓觀光客能夠來回進行各種比較，然後當他覺得資訊不足時，又會開始搜尋相關資訊，尋找廣告或到旅行社看看（林靈宏，1994）。這樣周而復始的記憶過程，從資訊進入，編碼，儲存，到取用。

第三節　觀光客的品牌忠誠度

　　根據消費心理學研究，由於個人過去經驗的影響，許多消費者購買產品已成為習慣。習慣是經驗使然，而學習是經驗的累積，所以學習在

建立品牌忠誠度的過程中，扮演了極重要的角色。觀光客是消費者的一員，觀光客行為也是消費行為的一環，這在第一章時已述及，在此節擬就觀光客如何對旅遊產品產生忠誠度，以及如何發展與運用觀光客品牌忠誠度做討論。

一、何謂觀光客品牌忠誠度

研究指出，個體藉由過去的經驗及過去的購買行為的增強來形成習慣，這就形成了所謂的「品牌忠誠度」。**品牌忠誠度**（brand loyalty），係指消費者由於個人過去經驗的影響，持續或習慣購買某一種產品或服務。對產銷而言，品牌忠誠度是既要建立又要破除的學習。

廠商為了建立新產品的忠誠度，以獲取明顯的利潤，必須先思索如何轉換原來消費者的品牌忠實性？首先必須打破消費者已形成的習慣，如說明現存品的缺失或不足，再提出購買此新產品的好處。亦即著眼於對個體既得的學習，用反學習來加以消除（參考林靈宏，1994）。

所以，同樣是檳城的相關包裝旅遊，就會強調其產品的獨特優點，且廣告詞也會傳遞這樣的訊息，如台灣獨家安排住宿「紅珊瑚渡假村」、台灣獨家遊覽「台南……小台北」；同理，加拿大洛磯山脈相關旅遊包裝產品，為了要讓觀光客從眾多的產品中，轉換使用其產品，也會向觀光客強調購買其產品的優點：加拿大直飛班機、兩段國內航班、水上飛機，全程無自費、無餐食自理、含全程（飯店行李搬運費、行李小費、床頭小費）小費、風味餐（溫哥華海鮮餐、日式料理、韓式烤肉、西式及義大利式牛排……），最重要的是，團費只需台幣29,999元，包含九天的行程。

像這樣的「俗又大碗」（price）的條件挑戰著現存產品，很容易讓觀光客改弦易轍。事實證明，觀光客也會因為這些強調的特色，而更換購買的旅遊產品（Kozak, 2001）。從這樣的例子也可以知道，即使行銷

人員希望消費者能夠對於某一品牌具有忠誠，但消費者往往只是從他喜歡的產品中選購其中一樣而已，而且對消費者而言，有很多產品不一定得買某一品牌不可，所以能讓觀光客對產品產生知覺或偏好，就是建立品牌忠誠度的第一步。

二、觀光客如何建立品牌忠誠度

一般消費心理學的分析，對於消費者品牌忠誠度的學習過程，包含建立知覺、試用和重複購買階段：

1.建立知覺：許多研究指出，知覺因素對觀光產品購買前、購買傾向與購後滿意度有絕大的影響力（Cronin et al, 2000; Parasuraman & Grewal, 2000）。所以，首先讓觀光客建立起對該項產品與服務的知覺是非常重要的，此時可以藉由消費市場區隔與創造新的動機來引起觀光客的注意。例如推出長青旅遊團、遊學充電團、親子團、採購團、美食之旅、先刷卡後付費俱樂部……等等，來分別引起觀光客的新動機，以引起觀光客選擇性的注意。觀光客接受了新的動機，自然會建立起對該產品及服務的知覺。

2.產品試用：雖然旅遊產品是屬於社會心理性產品，試用的階段不可能像試吃餅乾、試用洗衣粉，或試噴殺蟲劑一樣，可以以少許樣本試用。所以業者通常推出摸彩活動，提供一、兩個幸運名額，這同時觀光客也會受到吸引，雖然沒有真的樣品在當場試用，卻也認識了產品。另外，廠商可藉模擬實景的試用來達到此目的，例如2007年台北國際旅展，長榮航空公司推出的「頭等艙體驗」、雄獅旅行社在現場模擬「大峽谷太空步道」等，都是典型的作法。

3.促使重複購買：在旅遊產品與服務不斷創新、保持競爭力的同時，持續不斷的廣告播放公司行號名稱及其產品與服務，藉以穩住原有

的觀光客，並且吸引潛在的觀光客有其必要性。比如長榮航空推出機艙的「台灣小吃餐點」、中華航空公司則有「機艙泡麵」，不僅要原有的忠誠觀光客注意它的不同，同時也在爭取潛在的觀光客。觀光客因而會再重複購買。經由知覺的建立、樣品試用與重複購買的過程，觀光客即產生了品牌忠誠度。

三、觀光客的學習歷程案例分析

綜合上述，觀光客的學習歷程，還可以以**案例6.1**來分析。

案例 6.1

觀光客的學習的歷程

黃小姐是一位國中老師，每年暑假她都會安排自己出國玩玩，今年也不例外（註一）。今年她打算和幾個都是老師的同事一起出國，由於自己教的科目是地理。所以，黃老師想到比較特別的國家去玩。這次她想到神秘古國尼泊爾去感受古老國家的神秘氣氛（註二）。但是，同行的其他老師卻想去澳洲和紐西蘭。黃老師想：到澳洲和紐西蘭也可以看到奇特的冰河和火山地形。而且，一個人去尼泊爾這種比較落後的國家，恐怕會有危險。所以這次她放棄了原先的構想，決定和同事到紐澳去玩一趟（註三）。

在選擇旅行社的時候，黃老師想起去年參加美西團的銀翼旅行社不錯，她想銀翼旅行社的其他行程應該也不會太差（註四）。所以，向銀翼旅行社打聽看看，有沒有紐澳團的行程？結果，銀翼旅行社的人告訴她有一個15天的行程，費用大約六萬多元。黃老師覺得價錢還算合理，和其他老師商量之後，就向銀翼旅行社預約了。

就在預約後的一星期，另一位同行的蘇老師發現另一家金碧旅行社的紐澳行程只要五萬八。趕快告訴黃老師，商量是不是要換旅行社（註五）。但是，在黃老師和銀翼旅行社聯絡過，也看了銀翼旅行社的廣告及說明之後（註六），覺得一分錢一分貨，金碧旅行社的行程雖然費用比較便宜，但是，吃、住可能都不像銀翼旅行社來得好（註七）。因而今年暑假，她們還是在銀翼旅行社的安排下，過了一個豐富而且快樂的紐澳之旅。

【說明】

註一：可以解釋爲黃老師過去的「經驗」，讓她有持續暑假出去旅遊的習慣。

註二：爲黃老師經由獲得的訊息概化旅遊地的印象。

註三：爲黃老師經由社交環境的管道獲得新的旅遊訊息。

註四：爲黃老師修正後的重複記憶與原本建立的知覺，還是覺得銀翼旅行社不錯。

註五、註六：是黃老師新的訊息進入的同時，引起訊息喚起各種品牌浮現、比較。

註七：黃老師品牌忠誠度產生，因爲對銀翼旅行社建立知覺在先，產品試用過，並且對其品質競爭力有信心。

 ## 第四節　教育觀光的學習

如前所述人終其一生都在學習，不管是透過正式的或自主式的教育方式，我們都在接受刺激，產生行爲改變。尤其是透過旅遊，增廣見聞，汲取知識，充實學習，這在我國從孔子周遊列國，或西方的「大旅遊」（楊明賢，2002；Smith & Jenner, 1997; Towner, 1996），都其來有自。

一、教育觀光與學習

　　教育，簡言之，就是透過有組織、有系統的努力，以促進學習、創造環境、提供活動，讓學習能夠產生（Smith, 1982）。學習是自然的歷程，多半發生在人生的經歷上；而教育則是較正式且根據學習目標預先規劃並有系統的安排。所以教育可視為正式的、課堂內的學校教育或其他高階的學習（Kulich, 1987）。**教育觀光**則指含學習的各類觀光型態（CTC, 2001），在觀光上，教育還有許多非正式形式的學習，因此Kidd（1973）與Smith（1982）以產銷的觀點進一步連結觀光教育與學習：

　　1.產品（product）：指結果的重要性。
　　2.過程（process）：指學習的歷程。
　　3.功能（function）：指達成學習的實際作法。

　　如果學習以產品視之，則強調學習經驗，例如國際學生拿在地大學文憑；若以過程或功能面視之，則強調達成目標與方法（means-end）。例如視學習為目標時，則強調精熟或增進舊知識的經驗，像是參加「海洋生態館之旅」強化海洋生態知識。如果延伸學習為方法到達成目標時，則強調延伸與運用舊有的學能，例如在學習某項遺址後，前往該遺址深入「考古之旅」。

　　綜合上述可知，以教育為目的的觀光深具多樣化，並富含學習意義，同時也反映從工業經濟轉型為知識經濟之際，越來越強調以「延伸學習」學習經濟與社會，超越基本的學校學習（OECD, 2001）。透過非正式的學校教育，延伸學習可以讓個體、社會、國家對未來國際社會的瞬息萬變有更好的適應力，同時可以讓學習結果回饋於社區改造、企業發展與經濟成長（引自Ritchie et al., 2003）。

二、教育觀光線性模式

　　從學習的比重觀點來看，加拿大觀光局視教育觀光爲一**連續統**（continuum）（參見**圖6.3**），從「泛學習興趣的旅遊」，指一般有導覽或解說的遊程，如上哥倫比亞冰原，學習地理、地質與生態的知識等；至另一端「特定學習目的的旅遊」，如交換學生或語言、品酒知能的學習等。中間點爲「一般學習旅遊的商品」，或市場上所謂的「遊學產品」，這些又可分爲非正式的個別遊學產品以及正式的遊學團體；遊學團體又分爲有附屬團體（如學校機關主辦）與無附屬團體的遊學。整體而言，此線性模式也可以說是一個簡單的教育觀光的產品分類方法。

泛學習興趣的旅遊　　　　　　　　　　　　　　　　特定學習目的的旅遊

如導覽或解說遊程　　　　　　　一般學習旅遊　　　　　如學習語言交換生

個別遊客　　　　無附屬的團體旅遊

附屬的團體旅遊

圖6.3　教育觀光線性模式

資料來源：Ritchie et al. (2003), p.12.

 第五節　家庭旅遊的學習

　　學習如前述是獲得訊息和經驗使行爲改變的歷程，打從出生到死亡這個歷程從未停止過。不論我們的思想、信念、行爲舉止，以及在家庭、社會所扮演的角色，都是隨著我們的動機，不斷的和社會環境互動

習得的結果。所以每一個人的角色都是習得的，學習讓我們知道適時的
扮演適當的角色和態度。而旅遊的行為和這些角色行為一樣都是經由學
習而來的，兒童從父母身上學習怎樣旅遊，長大了從同儕、傳媒修正旅
遊行為，而父母和一般的成人一樣，從前述的商業環境和人際關係學習
到新的旅遊態度。以下我們就家庭旅遊決策以及家庭決策類型來看家庭
旅遊的學習。

一、家庭旅遊決策模式

　　漸漸的許多父母意識到孩子終究要獨立，所以從小就開始訓練，
幼稚園、小學生遊學都是可行的旅遊方式。孩子的旅遊需求也漸漸成為
父母旅遊考慮的重點。而孩子也從父母的認知學習到旅遊是生活的一部
分，不僅雀躍從事，也以此成為和同儕之間的重要話題。這些都是經驗
累積和習慣的養成以及行為調適的過程，也就是旅遊行為改變的歷程。

　　換言之，婦女、兒童由於有大量訊息的接收，使他們得以累積經
驗、養成習慣，所以能不斷的調適其旅遊行為，發展出獨特的旅遊行
為。根據Mayo與Jarvis（1981）表示，這種家庭旅遊決策模式可以細分為
五個步驟（如**圖6.4**）：

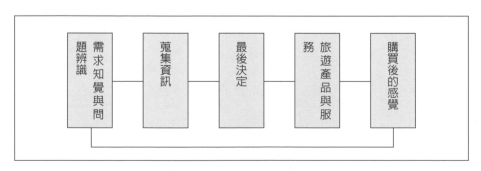

需求知覺與問題辨識 → 蒐集資訊 → 最後決定 → 旅遊產品與服務 → 購買後的感覺

圖6.4　家庭旅遊決策模式

資料來源：改編自Mayo & Jarvis（1981）。

　　首先，家庭成員會提出想要去旅遊的需求，比如有了年假或有連續假可休等，想要「出去走走、看看外面的世界」。有了這樣的需求，隨之而起的是一連串的問題：什麼時候去？去哪裡？停留多久？交通工具？預算？……等等。

　　想要回答這些問題，就要著手尋找訊息，如上網、閱讀報章雜誌、洽詢旅行社或徵詢親友同事意見等等。一旦蒐集了足夠的訊息，就進行評估哪些最有優勢或「俗擱大碗」，這時業者推出的旅遊產品宣傳廣告就具有很大的影響力，如果能凸顯其「物美價廉」以及「優於他人的地方」，將會影響觀光客的決定。最後，觀光客會依據對自己最有力的方案，做最後的決定。

　　觀光客在決定之後便踏上旅程，旅遊期間消費一切產品與服務。這期間的消費滿意度就成了最後一個步驟——購買後的感覺，而購後感覺又將成為下一次問題、需求與訊息的來源，進而影響最後的決定。因此，這五個步驟循環不已，成為家庭旅遊決策的模式。

二、家庭決策類型

　　在家庭旅遊決策模式中，其前三個步驟，需求知覺與問題辨識、尋找訊息及最後的決定，其實是決策過程中最重要的步驟，夫妻間的角色扮演著左右家庭決策的重要因素。因此，本段落著重於探討家庭的決策角色，並分析家庭決策類型。

(一)家庭一般消費決策類型

　　對於一般消費，消費決策類型係根據個人主導或以共同合作的方式，大致可歸納為四大類：

1.丈夫主導型：這是由丈夫對購買決策起主導作用的類型，從需求的知覺、問題的辨識以及訊息的搜尋，乃至最後的決定都由丈夫主

導。通常機械、五金、汽車修護等多為這類型的消費決策範疇。

2.妻子主導型：這是由妻子對購買決策起主導作用的類型，從需求的知覺、問題的辨識以及訊息的搜尋，乃至最後的決定都由妻子主導。通常清潔用具、食物、幼兒用品等多為這類型的消費決策範疇。

3.雙方商量，一方決定型：這是由夫妻雙方商量，但是由一方決定的消費決策類型。

4.雙方商量，共同決定型：由雙方共同商量與決策，雙方可能在互相妥協、各退一步之後達成的協議。例如購買家具、房子還有旅遊。

綜合上述，可以發現在一般的消費決策中，旅遊的消費通常是屬於夫妻雙方共同商量與決策的類型，而在實際的家庭旅遊決策中，丈夫與妻子其扮演的主導角色又如何，值得進一步分析。

(二)家庭旅遊決策類型

根據Jenkins（1978）的家庭旅遊決策類型（如**表6.1**），首先將決策的事項區分為九項，再分析各項的決策方式。

表6.1　家庭旅遊決策類型

決策項目	決策類型
1.住宿選擇	丈夫主導
2.渡假／旅遊地點	丈夫主導
3.是否帶孩子	雙方商量，一方決定
4.停留時間	雙方商量，一方決定
5.旅遊日期	雙方商量，一方決定
6.交通工具	雙方商量，一方決定
7.活動內容	雙方商量，一方決定
8.是否要渡假／旅遊	雙方商量，共同決定
9.預算	雙方商量，共同決定

資料來源：Jenkins (1978), pp.2-7.

由**表**6.1可以得知，因為旅遊相關議題的不同，而有不同的旅遊決策的主導類型，比如住宿與地點屬於丈夫主導的旅遊決策；而是否帶孩子、旅遊為期多長、前後的日期、交通工具及活動的內容，則比較傾向於雙方商量，一方決定。至於是否要出去旅遊渡假的先決問題，以及關乎成行與否的預算多寡，則由雙方商量，共同決定。可見越是重要的事項，越是由夫妻雙方商量，共同決定。

三、家庭旅遊決策的文化差異

Meikle（2003）則進一步提出家庭旅遊決策的文化差異，這個看法不同於上述針對家庭成員角色之間的互動所做的家庭旅遊決策分析。Meikle的研究分別在新加坡和澳洲實施，各選取200名成人進行訪談，針對一日遊和多日遊兩個項目，並以上述Mayo和Jarvis（1981）的五個步驟為決策過程，評估家庭成人與小孩決策角色的重要性。其結果如**表**6.2，可以發現家庭決策是每個成員之間複雜的互動影響結果，從中也可以看出文化上的差異：

1.在澳洲一日遊：夫妻雙方與孩子（要做什麼）的角色都有影響力。
2.在澳洲多日遊：多由妻子主導，最後由夫妻雙方一起決定，而小孩則沒有參與。

表6.2　家庭旅遊決策——以澳洲與新加坡為例

決策過程 旅遊型態	最初提議	尋找資訊	要做什麼	旅遊花費	最後決定
澳洲一日遊	雙方	妻子	孩子	妻子	雙方
澳洲多日遊	妻子	妻子	妻子	妻子	雙方
新加坡一日遊	雙方、孩子	雙方	雙方、孩子	丈夫	雙方
新加坡多日遊	雙方	雙方	雙方	丈夫	雙方

資料來源：Meikle (2003).

3.在新加坡一日遊：決策過程中，都是由家庭中每個成員參與，與澳洲最大的不同在於，由丈夫主導花費以及孩子參與最初提議。

4.在新加坡多日遊：與澳洲同，絕大部分由夫妻雙方決定，小孩沒有參與，丈夫則主導花費。

綜合上述發現，二者在文化上的不同點在於，旅遊花費在澳洲由妻子主導，在新加坡則為丈夫主導；而最大的共同點則是，最後的決定均是由夫妻雙方一起決定。這些不但凸顯了家庭旅遊行為的文化差異，也顯示了文化學習的影響。

參考書目

一、中文部分

《旅報》（2003）。第316期。

林靈宏（1994）。《消費者行為學》。台北：五南。

屠如驤、葉伯平、趙普光、王炳炎（1999）。《觀光心理學概論》。台北：百通。

張春興（2004）。《心理學概論》。台北：東華。

黃志成（1998）。《心理學》。台北：啓英。

楊明賢（2002）。《觀光學概論》（第二版）。台北：揚智。

鄭伯壎（1983）。《消費者心理學》。台北：大洋。

蔡瑞宇（1996）。《顧客行為學》。台北：天一。

二、外文部分

Bandura, A. (1977). *Social Learning Theory*. Englewood Cliffe, NJ: Prentice-Hall.

Canadian Tourism Commission (CTC) (2001). *Learning Travel: Canadian Adventures' Learning Vacations in Canada: An Overview*. Ontario: Canadian Tourism Commission.

Cronin, J. J., Brady, M. K., & Hult, G. T. (2000). Assessing the effects of quality, value, customer satisfaction on consumer behavioral intentions in service environments. *Journal of Retailing,* 76(2), 193-218.

Huxley, A. (1948). *Along the Road*. London: Chatto and Windus.

Jenkins, R. L. (1978). Family vacation decision-making. *Journal of Travel Research*, Vol 6, Spring, 2-7.

Kozak, M. (2001). Repeaters' behavior at two destinations. *Annals of Tourism Research*, 28(3), 784-807.

Kulich, J. (1987). The university and adult eudcaiton: The newest role and responsibility

of the university. In W. Leirman and J. Kuilich (eds.), *Adult Education and the Challenges of the 1990s,* pp.170-190. NY: Croom Helm.

Mayo, W. J. & Jarvis, L. P. (1981). *The Psychology of Leisure Travel*. MA: CBI.

Meikle, S. (2003). *Who Calls the Shots? Travel Decision Making with Families*. Unpublished Honors thesis, James Cook University, Townsville.

OECD (2001). Cities and regions in the new learning economy. http://www.oecd.org/_els_pdf_ED (on line accessed 24/6/02).

Parasuraman, A. & Grewal, D.(2000). The impact of technology on the quality-value-loyalty chain: A research agenda. *Journal of the Academy of Marketing Science, 28*(1), 168-174.

Ritchie, B. W., Carr, N., & Cooper, C. (2003). *Managing Educational Tourism*. London: Channel View Publications.

Smith, C. & Jenner, P. (1997). Market segments: Educational tourism. *Travel and Tourism Analyst, 3,* 60-75.

Smith, R. (1982). *Learning How to Learn*. Chicago: Follett.

Towner, J. (1996). *An Historical Geography of Recreation and Tourism in the Western World, 1540-1940*. Chichester: John Wiley.

Chapter 7

觀光團體

- ■觀光團體與功能
- ■觀光從眾行為
- ■社會階層和觀光客行為
- ■M型社會階層的觀光消費行為
- ■家庭團體和觀光客行為

　　前面一些章節，我們已經敘述觀光個體的內在因素，如知覺、態度、學習、性格和動機等重要心理因素，並將它們和觀光客行為之間的關係，做深入的剖析。但是就個體的內在因素來討論觀光個體的行為是不夠的，因為觀光客是人，和一般人一樣，生活在人類社會團體中，無時無刻不和團體中的人、事、物互動。觀光客也是一樣，無時不受到身處的團體等外在因素影響，這些都是影響觀光客旅遊決策的重要影響力。

　　在外在的影響力量中，「團體」是影響個體最原始、最長久的力量。因為人是群居的動物，人不是過著孤立的生活，在團體中生活、在團體中生存，社會團體是影響他從事活動的因素；他會追求團體成員的認同，並且與其他人之間產生互動，漸漸地又形成一個團體，所以人類生活的本質上就是團體生活。人類自出生至老死，都在團體中度過。生活在團體中的人，為了想要取悅別人或與人和睦相處，就會觀察別人的行為，而效法其他人的一些行為。事實上我們許多的旅遊行為，就是模仿他人的某些行為而來。

　　而旅遊團體，就是讓個體透過模仿和人際互動，從事旅遊活動的團體。目前國人的旅遊方式多採「群體」，且以「家庭、親戚」或「朋友、同學」的社會單元組合居多（劉喜臨，1992）。根據觀光局2007年的統計，國人出國旅遊的方式以參加團體旅遊者最多，占42%，請旅行社代辦者次之，占36.0%。由此看來，國人參加國外旅遊多以團體出遊為主，並以參加旅行社所推出的旅遊活動為主，由此可知旅遊團體的重要性，旅遊團體的觀光客行為是探討人類團體行為不可或缺的一環。

　　我們的生活中，偶然會因為別人的一句話，而影響了自己的旅遊決策。例如，張太太對老公說：「我們從蜜月旅行後，已經三年沒出國了……」、「張太太夫妻從冰島回來啦！好神氣呢……正在樓下和鄰居高談闊論」。或同事的一句話：「瘋子才在冬天去加拿大洛磯山脈玩！」或多嘴的鄰居「冬天參加○○○團，都是去撿便宜的、沒人要去的團」……等等，像這樣，不管來自家人、同事、鄰居、親戚、朋友、

業務員的無心的、有心的話，都會對觀光客起作用，甚至影響他的旅遊決策。這也是本章所要探討的觀光客團體，特別是參考團體的影響。因為消費者在決定購買決策時，不僅受內在的心理因素影響，他們也受外在的社會因素所影響。這包括個人所扮演的多重角色、自小生長的家庭、個人所屬的各種參考團體、個人在社會中所處的社會階層地位，乃至個人所屬的文化及次文化（王志剛等，1988）。

另外，觀光客所處的家庭生命週期與社會階層也是影響其行為的重要因素。在不同生命週期的家庭和不同的社會階層的觀光客，對休閒旅遊有不同的需求、價值觀和行為表現。這些影響層面，都是本章將論述的重點。

第一節　觀光團體與功能

團體是什麼？為什麼要加入團體？對觀光客而言加入團體又有哪些好處？以下是我們的分析。

一、團體與觀光團體

社會學家以「團體」這個詞來描述各式各樣的人類結合，有時指「集合在一個地方的眾人」，如站牌處等公車的群眾、機艙內的乘客；也有人說這不算團體，只能稱此為**聚體**（aggregate）；有時指「**共享特殊屬性的人**」，如台北市民、糖尿病之友會；也有人說這不算團體，只能稱為**社會屬類**（category）。

而真正的**團體**一詞，是指由以下兩種途徑彼此相互聯繫的眾人：

1.成員以有組織的方式和其他成員互動。

2.成員分享共同的意識（consciousness）。

團體要成為團體，是成員之間，以分享規範、角色期待與獎懲做互動，並且由於某一共同特質、觀點、情境，彼此感覺是一個共同體，如家庭是由血緣和家庭的特質所形成的團體（林靈宏，1994；鄭伯壎，1983）。簡言之，團體是指兩個或者兩個以上的人，互相影響，互相依賴，為了達成特定的目標而結合（榮泰生，1999）。在此定義下至少有六大重點：

1.著重團體分子對團體的認知。
2.著重團體成員參與動機。
3.著重團體目標的達成。
4.著重團體組織的現象。
5.著重團體成員的互賴。
6.著重成員彼此間的互動（葉志誠，1997）。

如在圓山打羽球的群眾，由於清晨的運動（動機）漸漸聚合成一群體，並訂定共同的規範（認知）。例如，年費繳交、輪值服務、年度旅遊、聚餐以及選舉幹部（目標、組織）。成員之間以打球的特質相會、相交，聯繫成共同體的感覺（互賴、互信）。

而類屬也能變成一個團體。例如，大學生這個類屬，因為有共同的問題、興趣、追求、目標，發展出自己的社會反動模式，進而形成許多團體。

簡單而言，**團體的定義**是：一群相互接觸的個人，大家都能考慮到對方，而且瞭解整個群體的標準和重要性。所以**團體**有以**下的特性**：

1.至少有兩個以上的成員。
2.必須有共同的需求目標。
3.人際間必須有互動。

4.瞭解自己是團體的一分子（鄭伯壎，1983；林靈宏，1994）。

根據上述團體的定義，我們不僅可以知道觀光個體平日隸屬的「團體」的定義，我們也可以藉此來界定旅遊團體為一群（兩個人以上）參加旅遊的個人，由於有共同要去旅行幾天的目標，必須產生互動，彼此視自己和對方為團體的成員，交換意見並期待團員遵守規範，完成共同的行程。

二、觀光團體的種類

觀光團體依其性質大致可分成下列幾類：

(一)正式團體與非正式團體

所謂**正式團體**指的是為執行特定工作而成立的團體，如委員會、部門、工作小組、警衛、清潔工等；而**非正式團體**指的是一個基於交互作用、吸引力以及個人需求而成立的團體。通常非正式團體的成員不是被指派的，而是基於互惠的原則，分享共同價值觀和看法而在一起的。

(二)主要團體與衍生團體

主要團體或稱**初級團體**，指的是個人最親近且也是最深厚感情的團體，如家庭、學校、玩伴等，是個人形成個性價值觀及社會化的場所，對個體的行為影響最大；而**衍生團體**或稱為**次級團體**，指的是關係較為疏遠、規模較大、且經由契約關係產生的團體，此種團體大都基於利害關係而成立，透過這個團體的作用，個人得以達到特定的目標。如大部分的工作團體、工商組織、宗教團體、職業團體等等。

(三)參考團體

所謂**參考團體**指的是個體用來評價自己的價值觀、態度及行為的團體。在同一文化社會階層裡，人們會附屬於或渴望附屬於各式各樣不同的參考團體，任何一個有可能永遠影響人們的團體就是參考團體。

參考團體對個人的作用有二方面：

1.社會比較：透過和別人比較，來評價自己。
2.社會確認：以團體為準則，來評價自己的態度、信念及價值觀。

再從消費行為來看參考團體對個體的影響有：

1.資訊的影響：個人會向其朋友、同學、同事、鄰居等詢問產品或品
 牌資訊或尋求專家的意見。
2.效用的影響：個人會購買與其參考團體預期相符合的產品。
3.價值表現的影響：當個人覺得使用某種產品，可以增加別人對他的
 印象，或是成為他所需要的成功形象。
4.規範影響：有時又稱為功利影響，是指當組織成員為了達成團體的
 期望以獲得報酬或避免處罰的情形。
5.認同影響：也稱為價值表露影響，是指團體成員的價值觀／態度是
 以團體價值觀／態度為依歸。在這種情況下，團體成員的自我形象
 是以團體為參考點。同儕參考團體對於成人而言有特別重要的認同
 影響（榮泰生，1999；林靈宏，1994）。

以上就是一般人，包括觀光客所處的團體的類型和性質。同時從以上的分析中，我們可以進一步的釐清觀光旅遊團體的性質；而對個人而言，觀光旅遊團體應該屬於非正式團體。觀光客因為共同的旅遊價值觀和看法，基於互助、互惠的立場，志願形成的一種旅遊團體，而且這個團體是較疏遠的、規模較大、經由旅遊契約所產生的衍生團體，他們經

由參考團體做旅遊決策,也經由參考團體評價和肯定自己的旅遊行為;所以,觀光客不僅會「包打聽」、「貨比三家不吃虧」,還會聽取專家的意見,旁徵博引、道聽塗說,來形成自己對產品的資訊、效用以及價值的評比。

三、觀光團體的功能

一個人加入團體,是因為這些團體可以滿足他某方面的需求。因為團體的基本功能在於滿足組成分子的需求及抱負。一般而言,團體除了可以保護個人免受傷害,還可以讓個人達成某些社會目標。如加入獅子會、扶輪社或俱樂部,是因為這些團體會給他地位,讓他在社會中與名流交往;如加入航空俱樂部可能是為了搭乘升級、票價打折,或享受觀光連鎖服務折扣等。

一個旅遊團體所帶給其觀光成員的滿足有(Mayo & Jarvis, 1981):

1. 在有限的時間做最大的利用:指有計畫和配套的行程,提供觀光客在最短的時間看到最多的東西。
2. 心理安全:計畫好的行程和安排,讓觀光客有安全感,如下頓飯在哪裡用、今晚下榻何處、用什麼交通工具、走什麼路線等等都免煩惱。
3. 經濟又方便:包裝旅遊產品的團費,通常是以大眾旅遊做本利計算,是較經濟的花費,通常比個人旅遊花費低。而且涵蓋行程的大部分正常開銷,所以觀光客不必等著付費,免去兌換、攜帶和保管大量現金的麻煩。
4. 減少社會衝擊:出門條條難,異鄉異國,人地生疏,有了領隊和當地的導遊、司機和旅行社代勞和協助,可以免去大部分的社會性衝擊。

5.人際互動：有緣千里來相會，十年修得同船渡，通常能同行同命，是一種難得的緣分。在這人際疏離的現代社會，能在和諧的旅遊團體中分享友誼與人生，不僅是很好的人際關係滋潤，也是充滿人情味的社會支持。

　　所以觀光客從旅遊團體可以獲得身體、心理、經濟和社會等方面的滿足。一個旅遊團體可以同時滿足觀光客想要「靜躺」和「衝浪」的身體需求；也可以滿足觀光客想要「獨行」或「結伴」的人際需求；也可以滿足觀光客想要「花錢」和「不想花錢」的經濟需求；也可以滿足想要「找人聊天」和想要「安靜」的不同心理需求；總之，旅遊團在20世紀成為觀光客參與旅遊的選擇，延續這種團體存在的原因，是因為它能滿足觀光客多方面需求的功能。

 第二節　觀光從眾行為

　　一個團體能夠延續一段時間，最大的原因是因為能滿足個體的某些需求。並且，另外一個重大的因素是它能對個人施加壓力，使個人的行為和團體的價值觀、規範及信仰等相符合。這種使個人行為必須符合身為團體一分子的要求，我們稱之為「從眾行為」。所以在一般工作的團體就制訂條文要求團體成員達成要求，否則就會遭受懲罰。

　　而非正式團體也有自己的規章，讓成員遵守以維繫團體的存在。有時這些規章並不是明文規定，成員是經由觀察和互動習得的。所以，觀光客對於領隊、當地導遊、司機的小費、床頭費、行李小費等費用，一方面是由旅行社行程說明中，以非正式的方式提到外，絕大部分觀光客都是從別的觀光客身上獲知和學習到的，從而演變成從眾行為。

　　一般而言，個人的從眾行為可以分接受和順從兩方面，而順從是外

部的行為表現、接受是內部的心理歷程，以下對此二項加以說明：

一、接受

接受意指因團體影響而產生的內在改變。如果個體或團體使你信奉或實踐某個理念，那麼轉變的是內在的歷程。認同與內化是接受的重要關鍵，**認同**有助於個體維持與他人的關係，因為認同某團體，便很容易接受團體規範；**內化**則是個體改變態度的歷程，接受某一團體的價值觀和信念。

二、順從

順從意指一個人改變行為或態度的表達，但並未完全接受改變態度的內涵，而只是順從的改變行為。順從是可以被觀察或測量的。順從可以分為兩種：從眾與服從。**從眾**是指團體壓力下態度或行為所產生的改變；**服從**是指個人藉由直接下達命令而影響他人的行為發生改變（宋鎮照，1990）。

這種順從團體規範的最主要因素有：

1. **文化和社會壓力**：許多的文化都要求其成員有一致性的行為。其中尤以日本文化為是，所以在全世界任一地方看到日本旅遊團體時，他們總是團體行動，跟著導遊、領隊循規蹈矩前行。而美國文化講究守時、效率，個人主義濃厚，總是「逾時不候」。

2. **害怕離群**：這是感覺若不遵守團體的規範，可能會受到團體的處罰或被其他成員「另眼看待」。比如如果逾時未趕上班機，就得放棄一切權益，不能跟著團體走。觀光客害怕這種離群的懲罰，通常在搭機前會盡力配合領隊時間掌控；如果讓成員久等，引來成員的

「注目」時，觀光客也會害怕這種處罰，從此努力遵循準時的規則。

3. 承諾：對團體的承諾越高，越喜歡成爲其成員，從而越遵守團體的規範。比如好不容易而有的「忘年會」旅遊，對於團體的一切規範，不僅不以爲忤，還會欣然接受。

4. 團體的威信：若某團體能夠對其他人或其他團體產生更大的影響力，則成員遵守規範的意願就比較高。比如友好訪問團體，接受當地國的禮遇；或某些交流團體，接受當地盛大歡迎；這些團體的成員通常比一般的觀光客，還要遵守其團體規範。

5. 性別：受到角色認同和文化的影響，一般認爲女性較男性願意接受團體的規範，但尚無研究可以證實女性觀光客比男性觀光客較遵守旅遊團體規範。

至於是否一定都會產生「從眾的行爲」呢？其實，個體會利用「利益」的角度和人際關係來衡量「從不從眾」的利害得失。例如，觀光客認爲給不給床頭費沒人知道，況且住一宿就離去，也不怕房間沒收拾。如果這種情形省個幾晚，就救回了好幾塊美金，既得利，又沒人知曉。所以，就不從眾跟著慣例給床頭費。

這種非從眾的傾向，尤其是在當團體對個體而言不太重要，缺少從眾壓力的時候產生。所以在旅遊團中，若團體規範不能約定觀光個體的行爲時，觀光客便感受不到壓力，在權衡得失又不致被罰的情形下，還可以任意一些，此時非從眾傾向就越明顯，就有可能不守時成慣性、不給小費成習性，認爲在車廂裡吃、喝、拉、撒是應該的事，進而無視他人存在。

第三節　社會階層和觀光客行為

　　人類的社會存在著許多團體，當自己認為是團體的一分子時，就會對團體產生歸屬感，這在前一節有關團體的形成裡已經探討過。本節我們將就團體的分子對所屬的團體加以評估，並和其他團體比高下之後，所產生的「階層化」的觀念。這種階層化的形成是由於在人類社會，群居的個體為了控制他人、爭取本身的權益，漸漸發展出來的階層地位。

　　在印度，這種階層化體系稱為種姓制度；中古歐洲則依其地位來分階層，並發展出世襲的系統；在現今的各國社會，整個社會的階層化現象即稱為「社會階層」。套用中國的諺語就是指，社會階層化的結果就是「物以類聚」，是一群臭氣相投、擁有共同特質的人聚在一起，分享相同的價值觀、信念和意見，所以同一階層的觀光客會有某些相同的行為傾向；而在不同的社會階層裡，觀光客的行為也會有差異。這些都是我們將要探究的現象。

一、何謂社會階層

社會階層（social class）**的定義**甚多，舉其要者如下：

1.社會階層係指在某社會結構中，依特定的「屬性」區分，而形成上下、尊卑或主從的關係體系。
2.社會階層是指某一團體分化成許多小團體，每一小團體間有層次之分。至於區分的標準則是以個人的貢獻；個人贏得的榮譽；個人所擁有的責任及義務；其社會價值、生活的匱餘情形；以及個人的社會權利和對他人的影響力等為主要的依據（鄭伯壎，1983）。
3.社會階層是指一個人在層級化社會系統中的位置，它是一個社會按照生活方式、價值觀、行為態度等方面的差異，劃分成許多較持久

的同類團體人群（林靈宏，1994）。

　　上述都是社會階層一詞的定義，但是有不同強調的重點：第一，強調社會階層因屬性區分而成；第二，強調社會階層是由大團體分化成許多不同層次的小團體，其區分的標準不只一端；第三，強調社會階層是個體在社會中的「地位」。綜合上述這三種觀點，我們可以得到最完整的社會階層的定義，同時也可以進一步發現社會階層的特性：

1. 一個社會階層是由許多大致相同的個人所組成，他們擁有相同的價值觀和生活方式。
2. 不同社會階層所擁有的權力和地位都不一樣，之間的互動也受限制。
3. 社會階層是一個層級的系統，有先後的順序，上一階層比下一階層擁有更多的權力和財富。
4. 社會階層需要用更多元的尺度來加以劃分，如職業、聲望、地位、財富、教育、生活方式等。

　　反過來說，在社會階層體系中，所有人類社會都可以根據聲望、地位而分解出數種不同的團體。因為每一個社會都有其必要執行的職能，在執行這些職能的過程中，每個人扮演著各種不同的角色，即使在原始的社會也一樣，有些人做酋長、有些人做巫醫；而在極力打破社會階層的共產社會，人民對某些角色的評價也不同於其他角色。

　　在現代生活中，社會成員對每個角色都賦予不一樣的評價，勞工所擔任的職能可能跟醫生的職能同等重要，但是在評價兩者的貢獻時，卻認為醫生的貢獻高於勞工。所以在社會階層系統的影響下，並非每一種職業都受到同樣的尊敬，而社會中每一個成員都能意識到社會量表上，哪些人居高（臨下）層，哪些人是屈居下層的。

二、社會階層的決定因素

任何特定家庭和個人到底屬於哪一個社會階層，如前述取決於諸多的因素，根據學者的研究幾乎都同意以下三要素（如鄭伯壎，1983；林靈宏，1994；Gilbert, 2002; Beeghly, 2004; Thompson & Hickey, 2005）：

1.教育和職業：有些人認為教育和職業是其中兩個最重要的因素。因為教育是突破社會階層的一種最有用的工具，不管是古代的科舉或現代的名校和學位，都可以使人「十年寒窗，一舉天下知」，比一般人更有機會打破社會階層的限制。而職業也是社會階層的重要指標，我們往往會用一個人所擔任的職位來決定他對社會的貢獻，所以教授、醫師、律師、企業家等顯然比清潔員、門房、小販等受到尊重。

2.財富和所得：也有人認為除了上層和下層這兩個例外，財富和所得幾乎和個人的社會地位無關。這是較令人爭議的一點，而其實財富和所得幾乎是左右中產階級和上流階層的重要因素。上流階層的家庭可能開名貴的汽車、住在名流的社區、豪華的別墅；而一般中產階級則是開普通或好點的汽車，住在不錯的社區、一般的公寓。在此所得無異是決定生活方式的關鍵。

3.生活方式：生活方式亦反映出個人的價值觀、人際關係和自我知覺。所謂「物以類聚」，人們會與和自己具有相同價值觀的人交往，一起吃飯聊天，漸漸發展為共同的生活模式，自然被視為同一階層，而個人也有這種知覺。即使是聯姻，也是在同一或相近的階層，因為即使是交友自由，不同的社會階層還是有不同的價值觀、人際網絡、嗜好和興趣等。志不同道不合，雞同鴨講，還是會一拍兩散。

三、社會階層系統和觀光客行為

依據Walters與Paul（1970）的研究，針對美國的社會階層分布整理成一個系統表，如**表7.1**所示。由於屬於同一階層的人，具有相同的價值觀和生活方式，可以作爲分析觀光客階層和其行爲的基礎，但由於下下層的人，沒有能力旅遊，而上層階級又不到總人口數的5%，所以範圍主要是針對中上階層到下上階層的所謂人民大衆（占80%左右），並從下面幾個方面加以探討：

(一)自我知覺（self perception）

中產階級的人，比中下階級的人較爲開朗、有見解、有國際觀、更有自信、更愛冒險、有更高的旅遊興趣。中下階層的人往往將世界視爲不可預知及不能掌握的。去遙遠的地方或發現未知的世界，對他而言，是不必要（考慮）的行動。他的理想渡假方式，是在附近地域從事熟悉的休閒活動，海釣、烤肉、釣蝦、看電視、錄影帶、唱卡拉OK……等

表7.1　Walters與Paul（1970）美國社會階層表

社會階層（%）	成員資格
上上層（1.5%）	有名望的望族、貴族、商人、金融家、高級專業人員、財產繼承人。
上下層（1.5%）	新進升入上層社會者、暴發戶、未被上上層社會接納的高級行政官、大型企業創始人、醫生、律師。
中上層（10.5%）	有中等成就的專業人員、中型企業主、中等行政人員、有地位意識、以子女及家庭為中心。
中下層（33%）	一般人的社會上層、非管理身分的職員、小型企業主以及藍領家庭、努力向上、保守。
下上層（38%）	普通勞動階層、非熟練工人。所得不亞於上兩個階層，熱愛生活，每天都過得很愉快。
下下層（16%）	非熟練工人、失業者、非法移民、宿命論、麻木、冷漠。

資料來源：Walters & Paul (1970).

等，與其將錢花在旅遊上，不如將錢（不需太多）花在安穩的、熟悉的活動上。

相較之下，中產階級對於外出旅遊就較為積極，視旅遊為增進世界觀和探索世界的途徑。

(二)親子關係

中下階層的父母通常不像中產階級的母親，要求子女受教育，或重視子女教育的自我實現。在中下階層的父母眼裡，教育是為了獲取一份安身立命、在團體中還算體面的工作。而在中產階級的父母，通常將教育視為造成「社會階層向上移動」的手段。因為在中產階級，抬頭一望便有明顯的上、下層社會階級存在，認為只要子女受良好的教育、出身名校、獲致優渥的工作，便能躋身上流社會。所以旅遊便成為達成教育目的的另一種手段，舉凡親子知性旅遊，或子女的遊學、充電或留學，幾乎成為台灣中產階級父母為子女安排假期的方式。

西方的方式與國內不同，讓子女在求學成長的階段能擁有自學、自我實現的旅遊經驗，這在我國能接受的父母還是偏少。如學歷史、政治、美術、音樂、地理等或對這些有興趣的子女，父母會讓他為此在海外擁有學習和旅遊並行的機會。目前我國社會漸漸有類似這種教育實現的旅行團體出現，如標明某某美術評論家隨行的歐洲藝術建築之旅、美國東岸音樂名校參訪之旅等，只是因為團量少、所費不貲，因而顯然僅上階層或財力豐厚的家庭才能支付。

(三)夫妻關係

中下階層的男女角色較分明，女主內、男主外，男人晚上出去泡茶、喝酒，找哥兒們聚聚。偶爾到遠一點的地方釣魚。而中產階級的夫妻角色則較趨向中性，男女均要分攤家務，負擔照顧、教育子女的責任，注重家庭一起休閒的行動。

(四)消費行為

　　同一社會階層的成員其社會階層和消費行為都具有許多為這個團體所珍視的東西，可能是財富，也可能是權力、聲望、才智或地位。共同的價值觀、態度和行為規範還可以轉化成對同類型的貨物、產品和服務的喜愛。同一社會階層的人，往往因為共同的價值觀和態度而有相同的時間、金錢的觀念，或相似的情趣和生活方式。

　　例如，上階層的家庭預算往往是表現在對書籍、訂閱雜誌、加入健康休閒俱樂部、旅行、珍藏、古玩、上名校、受高等教育，或某些運動和娛樂用品等方面。而下階層的預算大都表現在食、衣、住、行的生活開支，或自己情有獨鍾的奢侈品。除了這兩個極端的社會階層表現的迥然差異外，各個社會階層也都有其獨特的消費行為，而且也間接的表現在旅遊的行為上。

　　例如信用卡的使用。根據研究顯示，上階層使用信用卡最主要是因為方便和記錄這兩種實用的功能；其次，是能代表身分地位的社會心理功能。而下階層使用信用卡最主要的原因，是能延遲付款或分期付款，亦即可以滿足先享受再付款的需求。

　　所以，根據我們對信用卡分期付款旅遊方式的調查，大部分的年輕族群比中老年齡層的族群更易接受這種賒貸的方式，而這顯然符合經濟力較差的中下階層的用錢方式。而且國內常見年輕女孩為了追求時尚，常在日本、香港、西歐、新加坡、美國等地瘋狂血拚，也可以看得出這一階層借信用卡賒欠的方便性來滿足自己的特有喜好。

　　而以飯店的選擇來看，中上、中下階層的美國人，對「假期飯店」（Holiday Inns）特別有興趣，工人階級也不例外，可能習慣於中等或以下的消費。同時對於行程中的活動，比如中上層和上層階級的人願意花錢去參加藝術節、聽歌劇、參觀古蹟遺址，也喜歡為幽雅、高檔的美食佳餚和表現慷慨氣度的生活付出；而一般的大眾市場的觀光客，如中

上、中下、下上層，則較喜歡租車、低廉票價、包辦旅遊等經濟實惠的
旅遊消費方式（Mayo & Jarvis, 1981）。

 第四節　M型社會階層的觀光消費行為

　　近年來美日等先進國家步入了M型社會，台灣社會亦有跡象顯示，
尤其是2000年後，貧富差距一直持續擴大中（朱立宏，2007）。隨著M
型社會在世界各地出現，以下分析新的社會階層對觀光客的消費行為將
會有何改變？

一、M型社會與社會階層

　　日本管理學大師大前研一（2002）在其著作《M型社會》中指出，
在勞動人口中的中產階級崩潰之後，所得階層的分布往低階層與高階層
移動，且集中於左右兩側高峰，此即所謂的M型社會。換言之，在全球
化的趨勢下，富者在數位世界中，大賺全世界的錢，財富快速攀升；另
一方面，隨著資源重新分配，中產階級因失去競爭力，而淪落到中下
階層，整個社會的財富分配，在中間這塊，忽然產生了很大的缺口，
跟 "M" 的字型一樣，整個世界分成了三塊，左邊的窮人變多，右邊的
富人也變多，但是中間這塊，就忽然陷下去，然後不見了（曠文琪，
2008）。

　　M型社會產生的結果為，原本穩定社會力量的中產階級，在新世紀
的社會中，因為社會變遷，流失了競爭力，而淪落到中下層，日本已有
八成人口淪入中低收入階層；不過，社會不是貧富各半，而是80％的財
富集中在20％的人的身上，貧富差距拉得更大了。因此，社會不是真正
的 "M" 型，而是長尾理論圖形（朱立宏，2007）。當然，美國比日本

更早步入M型社會（劉錦秀、江裕眞，2006）。

　　根據美國學者Thompson和Hickey（2005）的美國社會階層表（如**表7.2**），與上述Walters與Paul（1970）的分配（如**表7.1**）有明顯的不同。放大來看，生活有虞的勞動階層與下層已達50%，若再加上因追逐享受而負債的中下層32%，就有82%的人入不敷出，這些無不對傳統大眾觀光市場起明顯變化。亦即Walters和Paul（1970）的中上層到下上層約80%的大眾觀光市場很可能因爲變貧窮了，而無法從事觀光活動，而不再只是下下層16%無法支付觀光活動而已。亦即能夠生活無虞從事觀光的大眾顯然減少了許多，而富足有餘的只剩上層1%-5%與中上層的15%，合計

表7.2　美國社會階層表

社會階層（%）	成員資格	特徵
上層（1-5%）	高級行政主管、名流、世家 年收入：500,000美元以上 教育：常春藤名校	對國家政經有重大影響力，前1%個人所得超過250,000美元，前5%家戶所得超過140,000美元，擁有絕大部分的社會財富與權勢，多為世家、政府高官、CEO與成功企業家。
中上（15%）	高學歷專業人才與經理 家庭收入：從五位數至100,000美元以上 教育：研究所或以上	白領階級含醫生、律師、教授、行政主管等。前6%者才會有六位數收入。雖然高學歷是此階層的主要特徵，但企業主無高學歷也可羅列。
中下（32%）	半專業或工匠人士 家庭收入：從35,000至75,000美元 教育：大專（學）	擁有學士或副學士學位，從事學校教師、業務銷售、中低階主管，為半自主性白領階級，常為追求上兩階層生活而負債。
勞動層（30%）	職員、粉領或藍領族，缺乏工作保障 家庭收入：從16,000至30,000美元 教育：中學	此階層含括白領與藍領，也常見粉領女性辦事員，大都工作不穩定，健保時有時無。
下層（14-20%）	領微薄的工資或等待政府轉介的人 教育：可能有中學程度	不斷失業的一群，頂多打打零工，很多家庭因此而淪落為貧窮線以下。

資料來源：整理自Thompson & Hickey（2005）。

大約20%，與前述的日本狀況不謀而合，財富集中於20%的人身上。

　　至於台灣，根據大前研一指出，台灣已經出現日本當初的徵兆，成為M型社會。從1980到2006年，台灣依照個人可支配所得的五等份來加以分析，最窮與最富有的一群人，其財富的年複合成長率分別為77.03%與7.12%，但中間族群的財富，成長幅度卻僅6.58%。這代表台灣中間的族群正在撕裂中，如果不能向上走成為上流社會，就會往下沉淪，成為下流社會（曠文琪，2008）。

二、M型社會下新奢華風旅遊型態

　　隨著M型社會的現象在世界各地出現，新奢華風旅遊型態應運而生。

(一)新奢華風的消費者自我覺察

　　在M型社會下，新奢華風將消費者導入四個情感層面（朱立宏，2007）：

1. 多照顧自己：留時間給自己、保養自己，讓身心舒暢，捨得給自己犒賞。
2. 你儂我儂：吸引伴侶，沉溺佳餚、美酒、旅遊，追尋歸屬感。
3. 探索：尋求冒險、學習與遊戲，旅遊、休閒、運動、求知都是所好。
4. 個人風格：要有個人的品味、要與眾不同，喜歡追求「有型」、「有品」。

(二)新奢華風的旅遊需求

　　基於前述的情感訴求，新奢華風的旅遊需求就是要超級享樂，不想和別人一樣，讓旅行社量身訂做，規劃超完美旅遊。所以才有類似「西伯利

亞金包銀行程，四人成行，152,015元，不含來回機票」的宣傳，絕對舒
適、豪華及與眾不同，必然滿足上層社會的需求（曾淨葳，2008）。

 第五節　家庭團體和觀光客行為

　　以社會學而言，家庭是人類第一個、也是最小的、最親密的團體。
對個人的影響，家庭與參考團體與社會階層正好成為一個倒三角形的關
係（如圖7.1），說明家庭對個人的旅遊行為具有最直接的影響。有人說
西方社會中家庭單位是最重要的休閒團體。據估計美國人所參加的每三
項活動中，就有兩項是以家庭為單位的活動。所以對於觀光客行為的研
究，家庭是不可缺少的因素。因為家庭具有週期性的特質，以下將以家
庭生命週期的觀點來看觀光客的行為。另外，許多研究將家庭視為一個
決策單位，因此也將探討家庭旅遊決策。

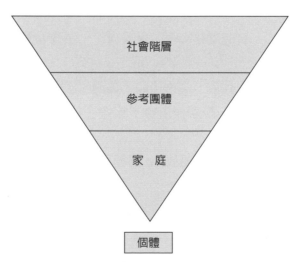

圖7.1　家庭、參考團體與社會階層對個人的影響
資料來源：鄭伯壎（1983）。

一、家庭生命週期與購買行為

　　消費者在決定購買決策時，不僅受內在的心理因素影響，他們也受外在的社會因素所影響。這包括個人所扮演的多重角色、自小生長的家庭、個人所屬的各種參考團體、個人在社會中所處的社會階層地位，乃至於個人所屬的文化及次文化（王志剛等，1988）。團體對個人的最重大的影響來自於家庭，所以家庭變化歷程深深影響著個體的行為，家庭每經一次的變化，成員在需求、態度、知覺、價值觀等方面就起變化。這些變化也會因為家庭成員的角色、態度、知覺、興趣等方面的需求變化所引起。因此許多研究指出，不同的家庭生命階段有不同的購買行為，如**表**7.3所示。

1. 單身階段：購買行為以娛樂為導向，並且以購買基本家具、汽車、渡假為主要的購買行為。
2. 新婚夫婦：剛建立家庭、尚無子女的階段，購買率最高的階段，傾向購買耐久家具，如汽車、冰箱，以及渡假。

表7.3　家庭生命週期與購買行為

家庭生命週期中的階段		購買或行為的型態
單身階段		娛樂導向；購買：基本家具、汽車、渡假。
新婚夫婦	年輕、無子女	最高的採購率與最高的耐久財平均採購；購買：汽車、冰箱、明顯又耐久的家具、渡假。
滿巢I階段	最小子女在6歲以下	對新產品感興趣；購買：洗衣機、旅行車。
滿巢II階段	最小子女在6歲以上	購買大包裝與多分量一次交易的產品；購買：食品、腳踏車、鋼琴。
滿巢III階段	較年長的夫妻與仍依賴父母的子女	高耐久財平均採購；購買：汽車、旅遊。
空巢I階段	較年長的夫妻無子女共住，仍在工作	對旅遊、娛樂、自我教育有興趣；購買：渡假。
空巢II階段	較年長的夫妻，但沒工作	購買：醫療維護用品。

資料來源：謝文崔等（1990）。

3.滿巢I階：最小子女年齡在6歲以下的階段，對新產品感興趣，特別是購買洗衣機與旅行車。在西方社會使用投幣機器洗衣服很普遍，但是有了小孩子後到外面洗衣服就不方便，因此添購洗衣機就有必要。

4.滿巢II階：最小子女年齡在6歲以上的階段。

5.滿巢III階：較年長的夫妻與仍依賴父母的子女。

6.空巢I階：較年長的夫妻無子女共住，仍在工作。

7.空巢II階：較年長的夫妻，但沒工作。

二、家庭生命週期和觀光客行為

由以上的討論，我們可以知道不同的家庭生命週期有不同的購買行為，包括購買旅遊產品。以下就Murphy和Staples（1979）的家庭生命週期表與Lawson的家庭生命週期，進一步來分析每一家庭生命週期的旅遊決策與其旅遊行為。

(一)Murphy和Staples（1979）的家庭生命週期

依據Murphy和Staples（1979）的家庭生命週期表，一個家庭的生命週期是由青年階段、中年階段與老年階段，三個階段周而復始循環。每一階段又因為成員的特色，而有不同的消費預算、旅遊決策與行為，分述如下：

■青年階段

這一階段的家庭大都是剛結婚共組家庭的開始，通常年齡在35歲以下。在這「蜜月階段」，夫婦都要花很多金錢去建設一個共同的「家」，舉凡家具、電氣用品、鍋碗瓢盆等。由於尚未有孩子，因而比較講究「情調」的生活，並且可以興之所至共度兩人世界的旅遊。另

外，因為工作的問題（剛起步），或假日的問題（尚無累積的長假），而僅能做短天數的旅遊。若此時還有房屋貸款必須攤還，花費不太高的旅遊，都是可以接受的。

隨著嬰兒的出生，消費改變為以嬰兒用品、衛生保健用品和保姆費用等為主。待孩子漸漸長大，則以幼兒的生活所需、教具、玩具以及幼稚園的教育費用為主要開銷。此時期，因為有幼兒需要照顧，生活的負擔比起兩人時還重、還忙。有出國旅遊行程時，即使有長輩代為照料嬰幼兒，也不能說走就走，經濟負擔仍然是一大問題。若省去保姆費用，則能寬裕許多。

漸漸地，孩子長大或上小學之後，因為教育的需求，旅遊的預算便以「闔家歡」為打算。父母藉著旅遊讓全家增進感情，並且讓孩子增廣見聞，親子一起成長。相對的，夫妻較少有機會單獨出遊。

這一階段的最後變化，還有從「青年已婚無子女」到「青年離婚無子女」的階段。台北市的離婚率，已經高居亞洲第一位，這種家庭有越來越多的趨勢。這種情形只要沒有特殊的原因或失業，旅遊的支付能力和意願並不會減低，因為旅遊能夠提供其社會心理方面的滿足。但是，若此一階段的轉型是「青年離婚有子女」，則很可能要面對單親賺錢養家的困境。通常在經濟困窘的時候，旅遊將是第一個可以省去的預算。

總體而言，這一階段是有健康的身體，但是沒錢也沒空閒的階段；是不能夠說走就走，或者從事高預算旅遊的時候。

■中年階段

中年階段通常是指家長的年齡在35歲以後至64歲。在這一階段比較特殊的是──「中年已婚無子女」，目前已有越來越多的頂客族不想有生育的負擔，而願意花大把鈔票旅遊，因為到了這個階段，薪水有明顯的提升，也有了積蓄，而且健康情況尚佳。

有子女者隨著子女由青少年期漸漸獨立，甚至離家上大學，可能要

面對所謂的「空巢期」，回復夫妻兩人的世界。這一階段的家庭，不需要照顧子女，而且事業有成已有積蓄，經濟力豐厚，加上工作多年已有長假可休，可做豪華、長天數的旅遊，實現到遠方渡假的理想。

總體而言，這一階段是有錢、有閒又有健康的階段，是家庭（對戶長而言）積極從事旅遊的階段。

■老年階段

老年階段是由戶長的退休日開始計算，這個階段絕對「有閒」，所以此階段的旅遊決策取決於兩個因素：金錢和健康。如果有積蓄、體力可以，儘量多走多看是最後、最強烈的願望。根據「美國飯店暨旅遊指南」與Plog（1989）的調查指出，在旅遊區隔市場中，以退休夫妻的成長率最快。老人有強烈的動機要去接近大自然、調劑生活、增廣見聞（引自黃慧珠，1992）。

現代老人退休之後擁有更多空閒的時間，從1970年起，歐洲的旅遊人口有逐漸升高的趨勢（周美惠，1989），而且現代老人多具有以下的特質：

1.多數已脫離了貧窮，擁有水準以上的消費能力。
2.比以往的老人更健康、更長壽、更注重保健（周美惠，1987）。

因此，在有錢、有健康又有閒的條件下，老人可以說是最適合旅遊的一群，也是日形重要的觀光市場區隔（Smith & Jenner, 1997）。但是如果沒有健康，即使有金錢、有時間，出遊的可能性也不高。設若沒有金錢，但是有健康，在中華文化的「孝道」之下，這些老人仍可以出遊，因為子女會負擔年邁無財力的父母的花費。只是這些老人覺得用子女的錢，很不安心，即使出了家門，也不會盡情的花用，因而往往十分節儉。倘若在西方社會，沒有金錢，即使有健康，也是出不了門的。因此可以知道，老年階段中，左右旅遊決策的最重大因素應是「健康」與

「金錢」，對這群有閒的族群而言，「時間」是不成問題的。

(二)Lawson的家庭生命週期

也有學者以Lawson的家庭生命週期來分析各階段的家庭旅遊狀況（如**表7.4**所示）：

1.單身階段：沒有子女、有工作，旅遊天數最長，具高度活動性。
2.年輕夫妻：沒有子女、有工作，造訪景點最多，停留天數短。
3.全巢I：有子女、有工作，以拜訪親友為主，缺乏活動性。
4.全巢II：有子女、有工作，以拜訪親友為主，活動性較全巢I佳。
5.全巢III：有子女、有工作，活動性持續上升。
6.空巢I：有子女、有工作，平均旅遊天數短，旅遊次數多。
7.空巢II：退休，平均旅遊天數較空巢I長，傾向文化活動。
8.寡居老人：退休，停留天數僅次於單身階段，但旅遊定點少。

表7.4　Lawson的家庭生命週期分類及各階段的旅遊狀況

階段		子女有無	工作有無	旅遊狀況
階段1	單身階段	－	有	旅遊天數最長，具高度活動性。
階段2	年輕夫妻	－	有	造訪景點最多，停留天數短。
階段3	全巢I	有	有	以拜訪親友為主，缺乏活動性。
階段4	全巢II	有	有	以拜訪親友為主，活動性較全巢I佳。
階段5	全巢III	有	有	活動性持續上升。
階段6	空巢I	－	有	平均旅遊天數短，旅遊次數多。
階段7	空巢II	－	退休	平均旅遊天數較空巢I長，傾向文化活動。
階段8	寡居老人		退休	停留天數僅次於單身階段，但旅遊定點少。

資料來源：吳佩芬（1998）。

三、家庭生命週期和旅行團功能需求

　　爲了探究家庭生命週期與旅遊團體功能之間的關係，我們用前述旅遊團體的五大功能爲變項：即最大效用、心理安全、經濟方便、減少社會衝擊、人際互動等，以台北的觀光客做抽樣調查，其問卷結果分爲如下四個階段：

1. 蜜月期：此階段的家庭，因爲生活經濟上較無負擔、心情壓力較輕，以人際互動、在有限時間做最大的利用爲最重視的旅行團功能，因此相對認爲，社會功能中的照顧老弱婦孺爲最不重視之項目。

2. 青年期：生活經濟壓力較大，所以較喜歡已知、可掌控的事情，也比較喜歡全家一致性的活動，所以較不喜歡和其他團員一起做一致性的活動。因此對「心理安全，知道要去哪裡」最重視，對「人際互動，人多膽大」最不注重。

3. 中年期：這時期的小孩大都獨立自主，不喜歡和爸媽一起出去玩，且父母心情上較無負擔、經濟壓力低，所以喜好到處交朋友，廣結善緣。工作上長期做相同的工作，生活毫無變化，且人生也辛苦了一段時間，所以希望能追求一些生活的變化。由於傾向「人際互動」和「在有限的時間做最大的利用」，故最重視旅行團的功能。

4. 衰老期：花了相當多的時間在工作與家庭生活中，所以希望能在年老時多看看之前沒看過（沒機會看）的事物，不喜歡被當作沒有用的人，所以不喜歡事情都被打點好。以「在有限的時間做最大的利用」自期，最重視旅行團的功能，而最不重視的功能是「社會衝擊，凡事打點好」。

227

參考書目

一、中文部分

王志剛、陳正男、陳麗秋（1988）。《行銷學》（再版）。台北：空中大學。

交通部觀光局（2008）。「中華民國96年國人旅遊狀況調查報告」。故鄉調查有限公司。

朱立宏（2007）。《液晶電視在M型社會之行銷策略研究》。輔仁大學科技管理學程在職專班碩士論文。

吳佩芬（1998）。《家庭成員對家庭旅遊決策影響程度之研究》。中國文化大學觀光事業研究所碩士論文。

宋鎮照（1990）。《團體動力學》（初版）。台北：五南。

周美惠（1987）。〈老人市場具開發潛力〉，《突破》雜誌。第20期，頁40-44。

林靈宏（1994）。《消費者行為學》。台北：五南。

曾淨葳（2008）。〈奢華旅遊——金鷹號西伯利亞快車〉，《遊遍天下》。第196期。

黃慧珠 (1992)。《老人休閒旅館之研究——從需求面界定其休閒功能》。中國文化大學觀光事業研究所碩士論文。

葉志誠（1997）。《社會學》。台北：揚智。

榮泰生（1999）。《消費者行為》。台北：五南。

劉喜臨（1992）。「旅遊態度在旅遊活動決定過程中所扮演的角色」。

劉錦秀、江裕真譯（2006），大前研一著（2002）。《M型社會》。台北：商周。

鄭伯勳（1983）。《消費者心理學》。台北：大洋。

謝文崔、王又鵬、鄭瑋慶譯（1990）。《行銷管理》。台北：天一。

曠文琪（2008）。〈M型社會來了〉，《商業周刊》。第986期。檢索自：http://www.businessweekly.com.tw/webarticle.php?id=23442 13/08/2008。

二、外文部分

Beeghley, L. (2004). *The Structure of Social Stratification in the United States*. MA: Pearson, Allyn, & Bacon.

Gilbert, D. (2002). *The American Class Structure: In an Age of Growing Inequality*. Belmont, CA: Wadsworth.

Mayo, E. & Jarvis, L. P. (1981). *The Psychology of Leisure Travel*. Boston: CBI Publishing.

Murphy, P. E. & Staples, W. A. (1979). A modernized family life cycle. *Journal of Consumer Research*, 6 , July, 17.

Sorokin, P. (1959). *Social and Cultural Mobility*. The Free Press.

Smith, C. & Jenner, P. (1997). Market segments: The senior's travel market. *Travel and Tourism Analyst*, 5, 43-62.

Thompson, W. & Hickey, J. (2005). *Society in Focus*. Boston, MA: Pearson, Allyn., & Bacon.

Walters, C. C. & Paul, G. W. (1970). *Consumer Behavior*. Homewood Illinois: Richard, D. Irwin, Inc.

Chapter 8

觀光客旅遊消費行為

- ■觀光客旅遊動機因素和人口統計變項
- ■觀光客旅遊決定因素
- ■觀光客旅遊消費特性與購後行為
- ■觀光客旅遊地選擇與消費決策模式

　　觀光已成為世界各國不管開發或未開發國家的一項經濟開發利器，而觀光旅遊是現代的消費主義。不論是國民旅遊或出國觀光均蓬勃發展，以因應越來越多的有錢的消費者對休閒旅遊的需求。所以，旅遊本身涉及觀光個體需求和其需求所產生的消費。反映出觀光客和供應者之間在消費過程中的行銷區隔。

　　對於觀光客從想要去渡假，決定要去渡假且採取行動，到購買一項旅遊產品，不管是個體的需求問題，還是產品與服務的相對問題，都是觀光客決定購買旅遊產品的過程中，最重要的考慮因素。所以，要瞭解「觀光客為什麼購買旅遊產品」的這一個結果，可能要回溯到觀光客起意的動機、行動驅策的因素，以及產品和服務給予他的期望和意義，最後觀光客是如何根據這些因素做出購買決策的，而這一連串環環相扣的因素，才是造成最後結果——「購買行為」的過程。因此要解釋觀光客的購買行為，首先就得從解釋觀光客的決策過程談起。

 第一節　觀光客旅遊動機因素和人口統計變項

一、觀光客旅遊動機因素

　　關於觀光客旅遊動機，第四章的探討是側重社會心理面的描述，本節則著重觀光客動機因素群範疇的整合，以及觀光客動機因素群分別與市場分隔、旅遊產品的關係。

(一)Swarbrooke與Horner（1999）的觀光客旅遊動機因素

　　1.生理因素：如身心放鬆、做日光浴、運動、健康與性愛等。
　　2.情緒因素：如懷舊、談情說愛、冒險精神滿足、幻想與逃避等。

3.個人目的因素：如訪問親友、交友、取悅他人與拓展生意。

4.個人發展因素：如提升知識與學習新技能。

5.地位因素：如獨占鰲頭、引領時尚、創作思考與誇耀。

6.文化因素：如賞景、文化體驗（如**圖**8.1）。

(二)Pearce（2005）的觀光客旅遊動機因素

Pearce（2005）提出的動機因素，整理如**表**8.1，解釋觀光客為什麼要去旅遊，其中新鮮、逃離，以及放鬆與強化關係的動機為最主要的旅遊動機因素；而最不重要的因素為認識、浪漫及懷舊。

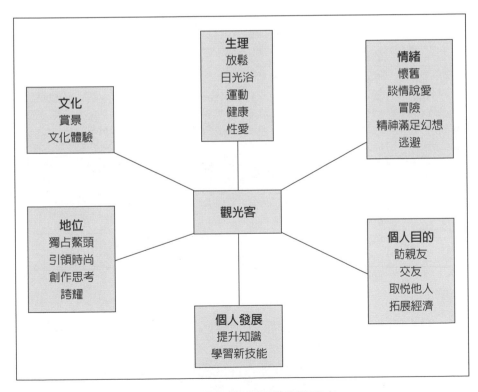

圖8.1　觀光客的旅遊動機因素

資料來源：Swarbrooke & Horner (1999).

表8.1　觀光客動機因素

動機因素	項目
新鮮／刺激	享樂。在假期目的地裡有一些不同的經驗、有一個特別的氣氛；參觀和自己的興趣相關的目的地、探索未知、感受刺激、擁有一個無法預期的經驗；是自發的；想要擁有一個勇敢、冒險的經驗，一種刺激的經驗、投入風險的經驗。
逃離／放鬆／孤立	休息和放鬆。逃離每天所承受的心理壓力、逃離每天的慣例、逃離慣例的生活需求、給自己心靈一個休息的機會、不需要去煩惱時間的問題、逃離每天所承受的生理壓力；去感受平靜，逃離人與人之間的壓力；感受寬廣的空間，逃離廣大的人群，及享受孤獨。
關係（強化／安全）	和朋友一起去做一些事情、和家人或朋友一起去做一些事情、和其他與自己有相同樂趣的人在一起；加強和朋友之間的聯繫、加強和家人或朋友之間的聯繫、和居住在其他地區的家人或朋友聯繫；讓自己覺得很安全且安心，對人有禮貌，喜歡和有類似價值觀、興趣的人相遇，更體諒別人；喜歡和我所需要的人在一起，且覺得我是合適的。
自己	想要自己一個人、完全自己一個人、用自己的方式去做事。
自然	欣賞風景，接近大自然。和大自然有更好的接觸，和大自然和諧相處。
自我發展（對當地的投入程度／自己內心的發展）	學習新事物。希望有不同文化的經驗、遇到不同的人們；個人對此地認識的發展，遇到當地人，注意當地的其他人；追隨現在的活動，發展自己的興趣；運用我所擁有的知識，得到成就感、得到自信；發展自己的技術和能力，運用自己的技術和才能。
自我實現	新遠景。得到一個生活的新遠景，覺得心靈協調、平靜，更加瞭解自己，有創造力，用個人價值觀來做事。
懷舊	回想過去曾有過的美好時光，回想過去每一個記憶。
浪漫	有個浪漫的關係，和異性在一起。
認識	和其他人分享技術和知識，展現給別人看自己也可以這樣做，藉由其他人而瞭解，帶領其他人，擁有其他的知識。

資料來源：整理自Pearce（2005）。

二、觀光客人口統計變項與旅遊動機因素

　　許多研究指出，不同的人口統計變項會影響個體的動機因素，進而形成不同的市場區隔。例如，年輕人喜歡參加聚會，想要放鬆身心、喝酒、做愛、跳舞、結交新朋友；年紀較長的喜歡打保齡球、玩賓果遊戲

和懷舊的活動；父母則被認為以孩子的快樂為前提。所以，從市場的區隔來看，可以反觀觀光客在旅遊過程中，其動機因素群所引起的作用。

Kaynok等人（1996）的研究也指出，不同的人口背景的確能反映不同的旅遊嗜好。隨著觀光客的**婚姻狀況**、**年齡**、**教育程度**、**收入**等等，其旅遊選擇和愛好均有相當的差異：年輕人喜歡以活動為主的假期；老人則喜歡休閒的、觀賞風景的旅遊地；比較高教育程度的人要求旅遊地能提供自然的、文化的活動；而較低教育程度的人則要求旅遊地能提供他們異於日常、新穎的、刺激的活動；較低收入的人渡假是脫離日常單調生活的手段，沉浸在滿足自我肯定的活動中；而較高收入的人，則要求一個智性、刺激的活力假期，能夠提升他們對旅遊地的深入瞭解。

另外，**性別**也是重要的人口統計因素之一，和其他變項一樣，影響個體動機群。Kinnard（2000）針對性別在旅遊市場的分隔地位，提出以下三點說明：

1.旅遊事業是建立在兩性秩序社會中的兩性關係。
2.性別關係可以用來說明發展觀光的社會，其政治、經濟、社會、文化和環境等的關聯，也可以反過來用來被說明。
3.在觀光實務中，權力、控制、平等議題是和種族、階級與性別關係等因素相關聯的。

所以，男人和女人在旅遊的建構和消費上有不同的定位。

性別的事實劃分出旅遊的市場，凸顯出觀光客的動機群和接待者的行動。比如旅遊宣傳常常將男性觀光客描繪成行動的、能主宰、有權利和自主權的意象；而女性則為被動的、被使用和被擁有的意象，這些反映出在旅遊和接待地的市場裡女性被物化，女性的利用、性意象和玩伴等成為市場消費型態。

當然，女性的靜默反擊也不容小覷，在放眼望去都是以男性角度建構的軟硬體，如不舒適的酒吧高腳椅、男性主義色彩濃厚的休息室、

換衣間或擺飾等,在今日女性觀光客越來越多並日趨獨立的時刻,這些女性遊客已經轉向尋找舒適、精緻、可獨處又可小憩的環境,這些考量都在影響女性觀光客的消費動機(Westwood et al, 2000; Clift & Forest, 1999)。

這些人口統計的資料加上觀光客的動機因素群,影響各種旅遊產品的定位,以滿足不同觀光客的需求。

三、觀光客旅遊動機因素和旅遊產品型態

行銷者總是想要把開發的產品和他們設定的市場因素相結合。一般而言,大家都相信某些動機因素和產品型態息息相關,旅遊景點即是一例。因此,上述顯示觀光客動機因素和旅遊景點的關係,至少放鬆、刺激等身心理需求,以及文化與自我發展都與景點有著極大的關係。比較特別的是,地位追求(status)、懷舊、浪漫等,其意義依不同的景點型態而有所不同。

但是也不能忽視景點本身就可以有許多的市場,同時各自擁有許多的動機因素。如年輕人去主題樂園可能是為自己尋找刺激,而祖父母可能是同孫子一道去,為取悅孫子,有了家庭的人會找較不刺激的遊戲玩,而年輕父母則為重溫兒時的夢想而再度光臨主題樂園。

所以,動機因素和產品的型態關係密切,雖然上述不能完全解釋所有的動機因素和產品之間的關係,但是可以知道觀光客對產品的選擇可以透露其動機因素群,這些可能是影響其決策的重要因素。

 第二節　觀光客旅遊決定因素

根據Swarbrooke和Horner(1999)表示,假設觀光客已經決定要去渡

假，正在考慮渡假的方式，這樣的決策過程包含下列決定變因：(1)旅遊
目的地的選擇；(2)何時出發？(3)採何種旅遊方式？(4)旅遊的時間；(5)和
哪些人同行？；(6)食宿的安排；(7)途中的活動；(8)旅費預算。上述的變
因，我們可以總結為兩種因素：

　　1.觀光客個人因素與旅遊決策（如**圖8.2**）。
　　2.觀光客外在因素與旅遊決策（如**圖8.3**）。

一、個人決定因素

　　就觀光客個人的因素而言，**圖8.2**的因素當然不能夠完全代表所有觀

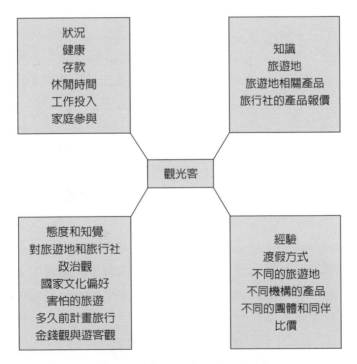

圖8.2　觀光客個人決定因素

資料來源：修改整理自Swarbrooke & Horner（1999）。

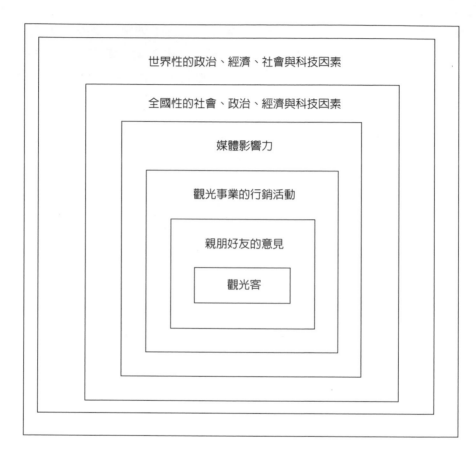

圖8.3　觀光客的外在決定因素

資料來源：修改整理自Swarbrooke & Horner（1999）。

光客在同一時間的考量因素。不同的人，因為個人的態度、人格、原則
和過去的經驗，會有不同的感受，對各個因素所重視的程度也不一樣；
即使是同一個人或家庭，對於各個因素的重視程度，也會因為年齡、家
庭變遷而有所不同。這些在探討觀光團體時我們就已經分析過。

　　基於這些個人決定因素，行銷工作者開始制定某些對策。比如為增
加觀光客對旅遊地的瞭解，除了透過傳媒的介紹，同時也適時舉辦某地

區旅遊展覽或旅遊產品說明會，或透過贊助招待旅遊、地主國的到訪、甚至以「首航」來促銷旅遊地。另外，在「情況」的促銷方面，有蜜月旅行、有金、銀婚旅行，有母親節、父親節、情人節、中秋賞月聽秋濤的旅遊，還有週休二日的旅遊；還有以健康為前提的特別旅遊，如養生、醫療的旅遊，以及分期付款給付旅費的措施等等，這些都是直接切入觀光客個人決定因素——視情況而定的最佳例證——所產生的旅遊產品。

在態度方面的影響，除在第三章觀光態度所提到的之外，常見的行銷方式有強調「直飛」、「像商務艙服務的經濟艙」、「微笑的飛行」、「機艙娛樂」等等，這些都是為了破除觀光客對飛航的恐懼，或對長時間飛行的不耐。特別是對於兒童所給予的「兒童餐」、「禮物」等，成為孩子的期待，無形中增加對飛行的正向態度。從以上不難發現，這也是針對觀光客個人決定因素所做的行銷服務。

二、外在的決定因素

外在的決定因素方面，從**圖**8.3我們可以知道，從最親近的親朋好友、旅行業行銷活動、傳媒的影響力，到國家的社會、經濟、政治狀況和科技，還到離個人較遠的世界的政治、經濟和科技等因素。由此我們可以再細分為：

1.政治因素：
 (1)政府立法和政策。
 (2)入關規定和簽證要求。
 (3)內戰和恐怖主義。
 (4)政治系統本質。
 (5)稅制，包括機場稅和退稅等。

2.傳媒:

　(1)旅遊傳媒,如電視、報紙、指南的假期介紹。

　(2)非旅遊傳媒,如新聞報導和大自然野生節目等。

3.旅遊組織行銷:

　(1)國外旅遊地之旅遊展覽。

　(2)旅行社景點介紹。

　(3)旅行社的特別專案促銷。

　　綜觀以上所述,觀光客的行為是否為個人或外在決定因素所左右,其實和我們在觀光人格中所探討的問題相同。最後決策的關鍵,還是在**個人的人格和生活型態**上。對於比較外向的人而言,可能比較傾向外在因素,例如探詢親朋好友的意見和經驗;而比較內向的人,可能比較信賴自己的經驗;受良好教育的人可能因為閱讀廣泛,關心世界情勢,所以可能會對某項有所堅持,如人權,而拒絕前往某些國家,就如同北京天安門事件,那時造成很多西方人士拒絕到中國旅行,這類型人的外在決定因素的影響很大。

 ## 第三節　觀光客旅遊消費特性與購後行為

　　對於觀光客行為的動機因素群和決定因素有了概括的瞭解後,接著我們來看看觀光客的消費決策過程。首先要澄清的是,旅遊產品是**高度複雜化的產品**,而且是**高度社會心理性產品**;又如果站在購買的角度來看,其複雜點來自於兩個事實:一為包裝旅遊產品,是由許多個別產品,如食宿、交通、景點和旅遊地等所組成;二為這些組成的產品又可以各自販售,如機票、遊樂園門票、飯店等。在本節中我們所指的產品,是指前項的旅遊包裝產品,用以區別和飯店、交通等業界的不同。

一、觀光旅遊產品和服務特性

　　當我們開始討論觀光客的購買決策時，先決的條件必須先明瞭旅遊產品和服務的特性。亦即，其異於一般產品的特質，從社會心理面而言，是一相當象徵性的產品，不管產品的本身抑或使用產品中和使用產品後，都是一項社會心理性的服務和感受；但是，也不能否認產品的本身也有牽涉到具體的一面，例如使用的機艙、巴士、飯店、餐廳、遊樂設施等。所以，就某些方面而言，旅遊產品又是可以摸得到和用得到的具體產品。從消費者心理學的觀點來看，可以發現旅遊產品本身確實一如前述，是複雜又難以預測的產品，是一綜合服務、文化和地理區位的產品，這個產品以各種不同的形式被消費，從盡收眼底，到出賣他人，都是轉換的消費形式。

(一)旅遊產品與服務的本質

1. 旅遊產品本身是複雜的綜合體：旅遊產品同時具有服務（如床、食物）和非服務（如服務、體貼）的本質。可以是一日往返的國民旅遊，也可以是為期十八週的環球旅行；可以是團體旅遊形式，也可以是一人獨享的旅遊。
2. 觀光客購買的是整體經驗：觀光客想購買的是一個整體的經驗，而不只是一項明白的產品，而此一完整的經驗有其明顯的階段：
 (1)期待的階段。
 (2)途中消費的階段。
 (3)旅遊後的回憶階段。
3. 觀光客是產品的一部分：觀光客的態度心情和經驗，對產品的評價產生影響，不是產品本身所能左右。觀光客的行為表現，直接影響到同團的觀光客；而觀光客的經驗深受外在環境影響，不是販售產品的公司所能控制，這些因素包括一些不可違抗的天然或意外災害

和一些人為的災害，如氣候、罷工、暴動、戰爭、疫情等等。簡言之，觀光客介入旅遊產品的生產過程，介入其他觀光客旅遊體驗，雖然如此，並不代表觀光客可以掌控整個旅遊產品品質。

(二)旅遊產品與服務的定位

像這樣的綜合旅遊產品在其獨有的特性下，其服務的本質異於一般，根據Kotler和Armstrong（1994）從**服務面**來剖析：

1. *不是真的*：在購買前，這種服務是看不到、摸不到、吃不到……，旅行社於是千方百計想使它「成真」，所以有當地人民來現身說法的，也有以實地拍攝的錄影帶作為見證的，也有以電影場景作介紹的，還有以現代科技的「模擬視覺」等，無非是要觀光客感覺「很真」，但終究在購買前和後都是種冒險，因為旅遊產品是不能掌握的服務。

2. *不能切割*：旅遊產品的服務是產品加上表現的服務，產品和服務是不可分割的一體。這是供應商和消費者必須面對面的服務，因此觀光客會依據自己的經驗而改變購買行為模式。

3. *變異性*：有的旅遊產品的供應商不可能保證每次同一種旅遊產品的消費都有同樣的服務品質；而觀光客也不會在每一次的旅遊裡都有同樣的經驗，即使是因品牌忠誠而再次購買同一旅行社的產品，也不敢說會有從前的美好回憶，不要說當下的服務，即使觀光客個體也會因為個人的因素和環境的變遷，而有不同的知覺和解釋。故旅遊產品為一變異性很高的服務。

4. *沒有所有權*：消費者購買的旅遊產品有使用的權利但沒有所有權。觀光客從旅遊服務中所獲得的是滿意的感覺，而不是對一項物品的所有權。所以，購買的意義大都在於心理層面的滿足。

5. *非必要性的*：觀光客購買旅遊產品，從必要性（necessity）來看，

是在所有商品中的最不需要。Francken（1978）的研究表示，當人們需要刪減購買時，旅遊的相關產品是第一個被刪除的；同時也發現有50%的工人，將旅遊補助金挪為不時之需，或存起來購買較長久的家用品。因而旅遊產品終究是一個非必要性產品。

6.**易毀滅性**（perishability）：服務是無法儲存的（Dan, 1978），旅遊產品亦同。旅遊服務的各項設備可以在需要之前準備，但其所產生的旅遊產品（如班機空位、旅館空房、巴士空位等）若未及時使用，無法儲存即形成浪費；反之，當需求旺盛時，亦無法馬上增加，造成服務行銷上的困難，當然也形成觀光客消費的不便。

二、觀光客購買旅遊產品的行為特性

(一)一般消費產品的行為特性

根據消費者理論，現代人類社會消費的商品粗略可以分為：便利商店商品和店面商品兩種。大致而言，**便利商店商品**大都傾向於生活所需的項目，如公車票、火車通勤票、銀行或郵局代辦服務、外帶餐食服務、洗衣粉、巧克力等；而**店面商品**比較傾向於渡假旅遊、飯店住宿的安排、航班接駁、私人教育、冰箱、冷凍庫、地毯、傢俱等等的商品。根據這兩種截然不同的商品特性，個體在從事消費活動時，必然有不同的購買行為出現。通常我們可以看出：

1.**便利商店商品購買行為**：通常是較便宜的、經常需要的製造業產品。這是個體為固定的生活所需解決問題的行為。

2.**店面商品購物行為**：通常為較高價位且不經常購買。以馬斯洛的需求層次論而言，這種購買行為是為了較高層次的需求。此乃個體對衍生性需求所做的問題解決行為。

　　簡而言之，上述這兩種商品的購買行為因其涉入程度而有不同的行為傾向，如表8.2（Middleton, 1994）所示。同時也可以知道旅遊產品服務比起一般生活所需的醫藥、食物等產品而言，是高涉入的產品，其消費決策的過程也相形複雜，不僅需要更長的時間考慮，還要更多的涉入才行。其結果往往如Middleton（1994）所說的低品牌忠誠、低購買頻率、高度訊息蒐集、緩慢決策的過程。

(二)觀光客購買旅遊產品的行為特性

　　根據上述，可以歸納觀光客購買旅遊產品的行為特性如下（如圖8.4）：

1.高涉入：因為前述的旅遊產品和服務的特性，購買旅遊產品的過程呈現高度的涉入，不僅不是經常的購買行動，而且每次所採取的方式也不同，甚至會貨比三家不吃虧，因此決策的時間也較一般消費行為長。

2.高度不安：如前面所提，因為旅遊產品和服務的不可預見和不能掌握的特性，即使觀光客事先已打聽許多，真的下決心購買了，還是會覺得買了都還是不安。

表8.2　商品屬性和購買行為的關係

便利商店商品	店面商品
低問題解決層面	高問題解決層次
低情報蒐集	高情報蒐集
高購買頻率	低購買頻率
高品牌忠誠	低品牌忠誠
快速決策過程	緩慢決策過程
快速消耗	緩慢消耗
行銷通路多	行銷通路少
高情報蒐集	

資料來源：林靈宏（1994）。

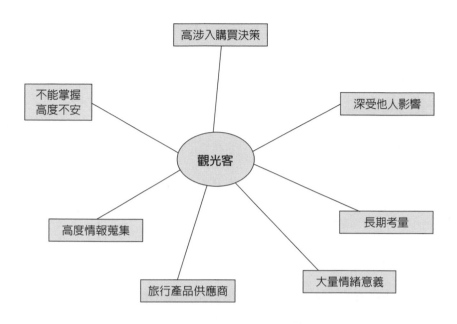

圖8.4　觀光客消費行為的複雜面

資料來源：Swarbrooke & Horner (1999).

3.高情緒意義：如同前述，觀光客選擇渡假通常是為了暫時拋開俗
　務，希望獲得身心靈的紓解或享受，以及和家人、朋友的親密關
　係，因此購買一項旅遊產品對他們而言，具有許多的心理意義。

4.易受他人影響：當個體考慮購買旅遊產品時，就像對其他高涉入產
　品的購買一樣，會受個體的、團體的影響，特別是家庭、參考團體
　或意見領袖的影響，使得觀光客的購買行為更為複雜而難以追蹤。

5.長期決定：從上述幾點，不難想像觀光客購買旅遊產品考慮和計畫
　的時間是很長的，特別是西方人早就在寒冷的冬天裡，盤算著如何
　消磨明年的夏天。

6.高度情報蒐集：如前所述，旅遊產品的消費具有許多的心理意義，
　因此個體為了確保能獲得滿足，會儘量做好完備的情報蒐集，舉凡
　宣傳品、報章雜誌、媒體報導、官方資料等等，都不會放過。

所以，觀光客購買旅遊產品的行為特性，和其產品的服務特性一樣，複雜而又難以捉摸，不同一般日常用品消費行為的規律和可預知性，這也是為什麼我們要研究觀光客消費決策的因素，試圖在複雜的旅遊消費行為中找出脈絡，解釋和預知某些旅遊消費的決策過程模式。

三、觀光客消費決策過程

我們已經知道，觀光客購買旅遊產品及服務的特性，據此從消費決策的角度，我們試圖瞭解觀光客消費決策的過程。

(一)傳統消費決策過程

根據消費者行為理論，消費者決策是一連串的過程，這個過程會受到許多因素的影響。有些人進行深思熟慮的購買，有些人則不太重視；有些產品購買決策較慎重，有些則不被重視。而在資訊蒐集來源及各種可行性的評估方面，也會有所不同。

傳統上認為消費者有五個決策過程：**問題認知**（problem recognition）、**蒐集資訊**（search）、**方案評估**（alternative evaluation）、**選擇**（choice）及**購買後**（post-acquisition process），如**圖8.5**消費者傳統決策過程所示。

一般而言，當個體意識到問題存在之後，在涉入深的情況下，會廣泛的去蒐集資訊，尋找可使用方案，並且於深入評估後再選擇過程，最後便是購買了產品之後的購後行為，雖說是最後階段，卻能再周而復始的影響著消費者的另一個最初的購買決策。

我們可以援用這五個過程來說明觀光客購買旅遊產品的過程。觀光客首先會意識到需要去渡假的這個需求（問題認知），接著以自己的知覺和學習的經驗，廣為打聽、尋求可行的方案（蒐集資訊），評估各個方案（評估方案），選擇最適合的一項去從事（選擇），最後是對旅遊

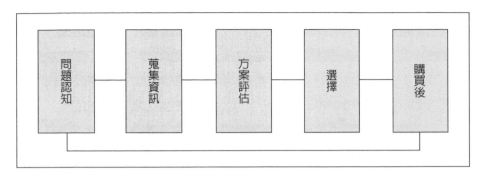

圖8.5　消費者傳統決策過程

資料來源：綜合整理自林財丁（1995）、林靈宏（1994）。

的感覺，包括選擇性回憶，對產品滿意和不滿意等等（購後行為）。而購後行為成為觀光客的旅遊經驗後，再一次的影響其問題認知、蒐集資訊、評估方案、旅遊選擇等過程。如此周而復始，雖然是獨立的步驟，卻環環相扣，彼此影響。

(二)Van Raaij與Francken的觀光消費決策模式

Van Raaij與Francken（1984）的模式主要根據Engel與Blackwell（1982）的消費者行為模式，從消費決策過程的觀點來看觀光客的旅遊決策，提出五個決策過程，分別為問題認知、訊息獲得、替代方案評估、替代方案選擇、選擇後經驗。

社會因素與個人因素對決策的每個階段都具有同等的影響力。由圖8.6可以知道社經指數、家庭以及個人因素對「渡假發展序列」的影響。家庭成員的特質與家庭的共同特質，是互動過程，比如協商、說服與決策等的重要機制。這些互動的結果對於「渡假發展序列」有重大的衝擊，尤其是對第三階段「聯合決策」的影響。大致而言「渡假發展序列」包含五個階段，以下分述之：

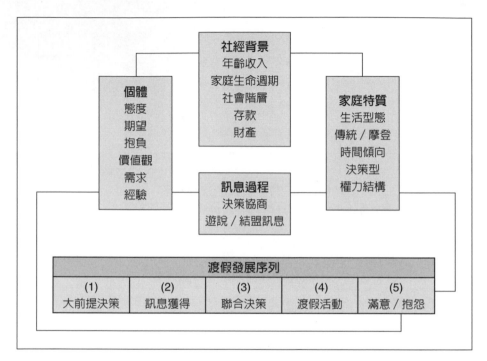

圖8.6　旅遊決策過程

資料來源：Van Raaij & Francken (1994).

■一般決策

　　一般決策（generic decision）階段必須首先決定是否要去渡假旅遊，家庭成員互相協商、妥協、說服達成一致的決定。Van Raaij與Eillander（1983）發現，一般消費者視渡假的重要性與必要性為中等程度，年紀比較高、較低階層的人喜歡先行渡假；年紀較輕、中產階級喜歡尋找「便宜」的行程，也接受比較便宜的國內渡假取代國外渡假；而強烈想渡假的人會極力找尋較便宜的渡假方式；比較不投入的人，往往說走就走。另外，做這個共同的決策時，還會受到「社會比較」的影響，亦即能去一般大眾化的地方渡假，是與他人做比較的重要依據，也是與他人聊天的內容。

■訊息獲取

訊息獲取（information acquisition）對觀光客具有許多功能：

1.創造觀光客對渡假或旅遊的遐想與期望。
2.說服家庭成員或不情願的家人同意去旅遊或渡假。

地理、歷史、文化等資料可以彰顯旅遊地的魅力，還可以合理化渡假旅遊的需求。教育程度越高的人越傾向蒐集更多的訊息，越會學習或複習當地的語言，這種標準的「訊息尋求者」具有一些特質，比如女性、介於35至55歲之間、中產階級、擁有一定水準或以上的收入（Francken & Van Raaij, 1979a）。

■聯合決策

聯合決策（joint decision making）的渡假計畫是典型的家庭聯合活動，丈夫、妻子、孩子都參與決策的過程。Jenkins（1978）發現，丈夫是決定訊息蒐集、渡假期間、預算的主導者，而是否帶小孩、乘坐何種交通工具、活動類型、住宿選擇及旅遊地的選擇，則為聯合決策。夫妻都認為孩子只有對渡假期間與活動內容具有影響力，其他則沒有什麼影響。妻子則在任何項目都沒有主導的傾向。

■渡假活動

渡假活動（vacation activity）是在一般決策、訊息取得以及決策達成之後的下一個階段。Meyer（1977）指出七種渡假活動：

1.冒險活動（29%）：強調創新的、發現的活動，但不講究舒適的程度。
2.體驗活動（15%）：強調氣氛、新經驗，但不講究冒險活動。
3.普通活動（13%）：一般的活動，不要太困難。
4.教育活動（12%）：渡假地區有關歷史、文化、建築與語言等活動。

5.健康活動（12%）：休息、安逸、遠離繁雜。

6.社會接觸活動（10%）：團體活動、與他人互動。

7.社會地位（10%）：著重能代表身分、聲望，能與同階層或更高階層的人在一起。

以上這些活動有的是主動的活動，如第1、2、4、6項；有的是被動的活動，如第5項；也有的是個人與社會表徵，如第3、7項。

如果渡假的時間越長，對渡假活動的要求，就會越傾向尋找更有意義的假期。尤其對以休息為主要活動訴求的人，在恢復體力之後，就會傾向比較高層的需求，如社會接觸、新體驗與自我實現等。

■滿意與抱怨

第五階段的**滿意與抱怨**（satisfaction / complain）中，此時的觀光客其滿意與不滿意，已經不是期望中的感覺，而是確認後的渡假認知及公平認知，即比較好或比較壞、採購合理不合理等的評估。

四、購買後之不滿意行為

(一)一般不滿意反應

一般觀光客在消費產品後產生的不滿意反應與作法可能如下：

1.私下表示不滿：一般對產品的重大瑕疵，消費者會在言語之間表達不滿。如觀光客會對於餐廳食物差、飯店髒亂或其他小細節等，在團員之間議論這種不滿。

2.向廠商反應：如果不滿意的情形超出了私下議論的範疇，消費者會向廠商提出問題，希望獲得答覆或解決的方法。觀光客也會直接向旅行社表達不滿的情緒或要求賠償。

3.向其他團體抗議：如果觀光客未自廠商處獲得滿意的處理，消費者

會尋求向有關團體投訴，這之中包括了採取法律途徑；而觀光客也會向消費者保護基金會、觀光局等有關團體機關投訴。

上述這種因不滿意而產生的抱怨行動，可以有下列步驟：

1.不採取行動或向店家訴怨：
 (1)忘掉不愉快的經驗。
 (2)向店家抱怨。
 (3)去電經理要求立即處理。
2.不再購買並影響他人：
 (1)不再向這家商店購買。
 (2)向親友訴說這一段不愉快的經驗。
 (3)說服親友不要在那家商店購買，或不要使用該品牌。
3.尋求第三者採取積極行為：
 (1)向消保團體申訴。
 (2)讀者投書。
 (3)採取法律行動（林財丁，1995）。

根據研究，不滿意的反彈行為通常占不滿意者的三分之一，而且大部分的人不會採取行動，抱怨行動的採取通常受到下列因素影響（Day, 1984）：

1.消費的重要性：包括產品的重要程度、價格社會可見性、購買所花的時間。所以，越是高價位的旅遊產品，越是高度期望的社會心理性產品，也是長天數旅程的象徵，所以一般付出高價位和長天數去旅行的觀光客比較在意產品的滿意度，也因此提出抱怨的機會大於一般購買低價位產品的觀光客。
2.知識及相關的經驗：包括過去購買經驗、抗議經驗、對於產品的知識、消費者抗議能力的認知。這也說明一般會提出抗議的觀光客，

通常是富有旅遊經驗、對旅遊糾紛處理一向有選擇性的注意、而且認為自己可以有這種能力去抗爭的觀光客。

3.抗議成功的機會：若消費者認為抗議很可能成功而且獲得相當可觀的回報時，較容易提出抗議。所以一般提出抗議的觀光客是胸有成竹，大都握有有利證據，不僅沿途蒐集資訊，甚至已溝通好同行觀光客做聯合抗議（或為人證）。

4.抗議的困難度：若抗議會曠日費時、且要付出成本時，消費者較不會抗議。這點最能說明大部分的觀光客私下不滿時，多說說就算了，並未採取行動，原因就是「怕麻煩」。這也意味著當觀光客不怕麻煩時，他就一定會抗議到底。

5.抗議者的特性：大部分會抗議者都是屬於較年輕的族群，收入和教育程度比一般人高，而且喜歡個人化和其他人不一樣的生活型態，對於消費者運動有正面的態度，喜歡親朋好友分享經驗，而他們對產品的負面口碑會影響其他人未來的購買行為。

(二)觀光產品消費後不滿意與抱怨

■觀光客旅遊滿意度的影響

影響觀光客旅遊滿意度是依累積與漸進的過程，每個過程都相互影響，而形成對旅遊的滿意或不滿意。**表8.3**是參考Laws（1995）的解釋所製作的觀光客旅遊滿意度：第一個階段所形成的期望，將潛在影響後續四個階段的滿意度，而踏上旅程的這四個階段又有各自主要的影響因素，最後在返家後重整形成對遊程最終的滿意與不滿意。

■觀光客消費後的不滿意與抱怨

Swan與Mercer（1981）指出，觀光客的滿意與不滿意之中，包含感覺的正面或負面，已經不是期望中的感覺，而是確認後的渡假認知，如比較好或比較壞；以及公平認知，如採購合理不合理。

表8.3　觀光客旅遊滿意度的影響

旅遊消費階段	活動	影響
階段一　旅行前	購買決策 計畫 期待	廣告、摺頁、資訊 旅行社代辦、親朋好友、作家
階段二　抵達	飛行 轉至飯店	航空公司、機場服務人員 海關人員／行李託運員
階段三　在旅遊地	住宿 交通 娛樂 行程	飯店、餐廳員工 行李員、司機 導覽書籍、地陪 偶然接觸居民與其他遊客
階段四　返家後	重整	攝影、紀念品、討論、廣告、宣傳

資料來源：整理修改自Laws（1995）。

　　所謂的**公平理論**，指的是所有成員期待的「付出」與「結果」的比例。當有不公平出現，通常是成員當中有人意識到「付出」與「結果」有不平衡比例。以觀光客而言，這種情況的發生指的就是「不值」的感覺，或許是對衛生、舒適、餐飲以及交通等各方面嚴重的抱怨。

　　Francken與Van Raaij（1981）認為，這種不平衡的感覺是造成「不滿意」的主要因素。這個因素如果歸因於旅行社或有關團體則會更不滿，即所謂的「**外歸因**」，如果是歸因於觀光客本身，則為「**內歸因**」，通常不會那麼不滿。Francken與Van Raaij（1979a）也發現，渡假者有較低的收入、較低的教育程度、來自較低的社經背景、年齡層較高，通常對渡假沒有什麼熱中，甚至認為是浪費的作法，但是對渡假有較高的滿意度。Francken與Van Raaij（1979b）的結論指出，不滿意與渡假者的屬性有關，比如較年輕、外歸因、悲觀等，證實觀光客的不滿意是觀光客以早年經驗，以及與他人經驗做暫時或社會比較的結果。不滿意通常導致觀光客採取以下的行動：

　　1.不採取行動。

2.採取一些公眾行動。

3.向旅行社尋求賠償。

4.採取法律行動索賠。

5.向企業、私人或政府機構申訴。

6.採取一些私人行動。

7.不再跟有關的旅行社、交通公司或飯店交涉。

8.警告親友這些公司行號。

Francken（1982）發現，向類似品質保證協會或消費者基金會申訴的同時，也有其他行動。有三分之二的申訴觀光客此時已經決定不再光顧這些行號，一半以上的觀光客不但會警告其他朋友，也極力說服他們不要光顧這些行號。如果申訴遭拒，這些觀光客可能永遠不再選擇旅遊作為渡假的方式。由此可知，觀光客的不滿意與抱怨是影響日後觀光客渡假行為的重要因素。

所以，觀光客的購買決策過程，是經歷一長串的過程，在購買後持續的是無數的消費決策的開始，其中的每一個過程，看似獨立卻又息息相關，雖然有脈絡可循，卻是複雜而冗長。雖然決策的時間長短不一，可以長期琢磨，但也可以當下立斷。其過程大致一致，也就是觀光客的消費決策過程是可以被研究分析，但又是複雜而多端的。

 第四節　觀光客旅遊地選擇與消費決策模式

一、旅遊地選擇模式

(一)核心選擇模式

針對旅遊地的選擇與旅遊決策，Crompton（1992）的觀光客核心選

擇模式（the core）提出以下的階段：初始考慮階段、後期考慮階段、行動階段與最後決定的階段，如圖8.7所示。

圖8.7的旅遊地選擇模式中的第三、第四階段，其實都是決策過程中的最後階段、決定階段，Crompton與Ankomah（1993）認為，此模式可以以初始考慮階段、後期考慮階段與最後決定階段等三個階段來做分析：

1. 初始考慮階段：在此階段觀光客可能正在思考可以渡假的旅遊地，如果沒有一個旅遊地在此階段進入觀光客的選擇當中，就沒有下一階段的發生。但是許多研究也指出，在此階段的選擇，不一定是最後的選擇。在此階段，觀光客通常有階層式的旅遊地出現，作為其選擇的參考。

2. 後期考慮階段：此階段中進入考量之列的旅遊地，大概只有二到五個，大部分沒有競爭力的旅遊地已經被排除。但是許多研究指出，後期考量的資訊豐富與否與觀光客的背景有關，教育程度越高的觀光客，擁有更多的替代方案。

3. 最後決定階段：最後的階段觀光客會選定一個地點，並開始更深入的詢問與蒐集訊息，從花費的詢問、旅行社的選擇到對行程的規

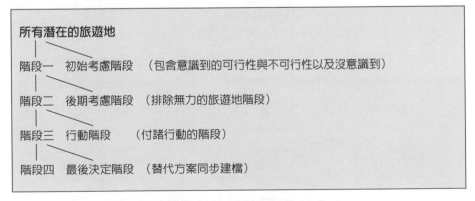

圖8.7　旅遊地選擇模式

資料來源：Crompton & Ankomah (1993).

劃,以及對旅遊地更多的認識,做認真的蒐集與規劃,同時也準備其他替代方案,設若不能成行,一樣能順利到另一個地方渡假,渡假的需求仍能獲得滿足。

(二)方案評估選擇模式

在觀光態度一節我們討論過,當觀光客在做旅遊決策時,會根據他所追求的獲益程度,來評估所有潛在的方案。圖8.8為觀光客方案評估與選擇的過程,說明了任何一種方案在成為可行方案之前都須經過三個步驟:意識階段、可行性評估階段、初步篩選階段。

■意識階段

意識階段(awareness)就如我們在觀光知覺所探討的一樣,所有的刺激均需被觀光客知覺它,才有可能被注意到,進而成為一種潛在的方案。例如,關丹必須讓觀光客知覺到,觀光客才會注意到關丹為旅遊地的訊息,進而知道它的旅遊網絡和相關的旅遊產品,知道它可以成為渡假地,以及前去的可能性。

圖8.8 旅遊地方案評估選擇模式

資料來源:Mayo & Jarvis (1981).

■是否可行

　　意識到這樣一個旅遊方案後，觀光客會去評估這個方案的可行性（availability）。比如知道現在正在推出中俄首航——海參崴之遊，價錢在1萬多元左右，可是正好在5月初，無國定假日，也不敢隨便請假，因為景氣不佳，大家更要堅守崗位，所以即使是四天三夜的行程也是去不得，所以這個方案是不可行。但若換成退休的夫婦，情況就不一樣了，參考價錢還可以支付，又可以坐上首航的班機，在人生中是難得的經驗，況且也沒有假期的問題。所以，這個方案就成了是可行的。

　　但是，不可行的例子，在一段時間之後也會成為可行的方案，可能因為個體的因素，也可能因為旅遊地的結構改變。比如上例的上班族，很可能在以後有了假日時，會再考量前去海參崴的方案，所以不可行的方案在一段時間之後也可能變成可行的。還有許多例子，如開放大陸探親之前，前往中國大陸旅遊是不可行的，但開放後就變成可行的；還有像越南、東歐及一些鐵幕國家，隨著政治的開放，原來是觀光客心目中不可行的方案，現在客觀條件上也成了漸趨可行的旅遊地。

■初步篩選

　　當意識到某個特殊的方案可行之後，觀光客便會以個人自己的偏好去評估是否選取這項旅遊，做初步篩選（primarily screening）。於是有些方案立即被偏好否決而成了不可行的方案，有些則在不是強烈的偏好影響下成了不被否定與肯定的兩可方案，有些則進入了觀光客心中的可行方案，亦即其中一樣很可能就是最後的選擇。

(三)群組選擇模式

　　Um和Crompton（1990）認為，觀光客對旅遊地的選擇是高涉入的行為，因此提出各種替代方案組合的模式，此模式包括外在環境與內在個人因素對選擇過程中不同階段的影響，而最重要的是，在不同階段所產

生的不同選擇群組，其過程如下（**圖8.9**）：

1. 觀光客對旅遊地信念形成時，這些旅遊地就收錄在其覺知群組（awareness set）中，其認知形成來自於外在環境的刺激或消極的資訊獲得，或是不經意的學習。
2. 經由內在因素（如動機、態度、價值等）的促使，並在考慮現況之後，決定從事旅遊，且開始選擇過程。
3. 對認知群組內的個案開始經過比較篩選，發展出較少的目的地群組，即誘發群組（evoked set）。
4. 進一步積極的蒐集資訊，產生對各個替代方案的主觀信念。
5. 選擇最後的旅遊地。

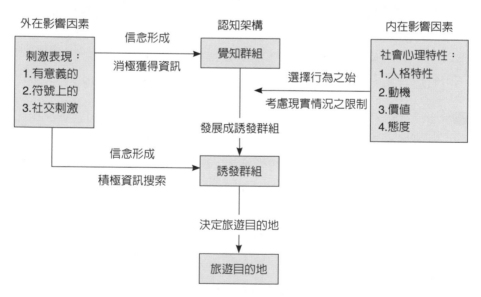

圖8.9 旅遊目的地選擇過程之模式

資料來源：Um & Crompton, 1990, p.456.

二、觀光客旅遊消費決策過程模式

以消費決策觀點的觀光客旅遊消費模式，以下選擇具代表性的介紹：

(一)Mathieson與Wall（1982）的線性觀光客消費決策模式

Mathieson與Wall（1982）提出的是一個線性的觀光消費決策模式，建構在下列四個元素：

1.觀光客基本資料：包括年齡、教育、態度、收入、先前經驗及動機。
2.旅遊認知：對旅遊地設施和服務的印象。
3.旅遊地的特色：景點、資源等。
4.行程特色：距離、停留期間、可能的風險等。

以這四點作為發展以下線性模式的架構（見圖8.10），不難發現此模式著重在觀光消費行為的線性過程，並未對其他左右的因素加以探討。

感覺需要　資料蒐集與印象評估 ➞ 旅遊決策【從可行方案中選取】

行前準備和旅遊經驗 ➞ 滿意度和評估

圖8.10　Mathieson與Wall線性旅遊消費行為模式

資料來源：Mathieson & Wall (1982).

(二)Wahab等人（1976）的理性旅遊消費行為過程模式

這是早期研究觀光消費決策的模式之一（如圖8.11），研究認為觀光客的消費決策為經歷過深入的意識規劃和邏輯思考的過程，但

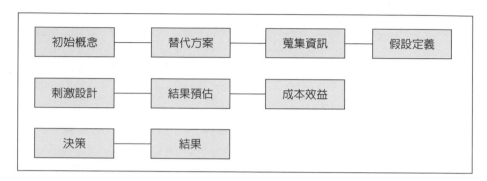

圖8.11　Wahab等人（1976）的理性旅遊消費行為過程模式
資料來源：Wahab等人（1976），引自Swarbrooke & Horner（1999）。

缺少對臨時起意的旅遊行為的解釋，在1990年代之後，自主性決策
（spontaneous decision）的新主張，和最後一分鐘（the last minute）決定
的旅遊風氣漸盛，這種消費決策過程在此模式中得不到解釋。

(三)Schmoll（1977）的觀光客感覺消費決策模式

Schmoll（1977）的觀光消費決策模式，認為觀光客的消費決策過程
是因為個體的內外在因素相互影響的結果，這些內外在因素分屬不同的
四大領域，然而最後影響觀光客作決策的是知覺因素（參見**圖8.12**），
也就是觀光客跟著感覺走是最後的消費決策。以此模式解釋，可以說是
「說走就走」和「最後一分鐘走」的消費決策。

三、觀光客旅遊地選擇與消費決策模式評析

綜合上述可以發現，這些觀光客旅遊地選擇模式與消費決策模式，
雖然可以解釋觀光客的消費行為，但仍有不可避免的缺點，如此等模式
為西方社會的研究，並無法全面用於我國個案。

這些模式視觀光客皆為同質性，忽略了個別差異的事實，也忽視了

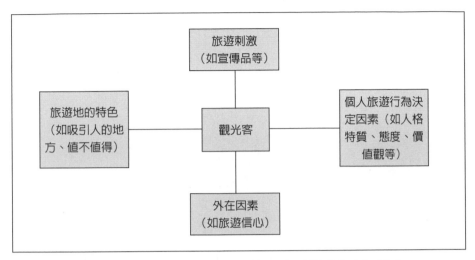

圖8.12　Schmoll（1977）的觀光客感覺消費決策模式

資料來源：Schmoll（1977），引自Swarbrooke & Horner（1999）。

現今流行的網路購票、購買行程，以及臨時起意的旅遊和搶購最後一分鐘折扣產品的決策行為。電訊系統的發達，尤其是網路的普遍，已大為提高各國國民對旅遊的興趣。為了能多見多聞，必然產生一種要到異地旅遊的強烈衝動，此種衝動已進而發展成一種意願（黃發典，1993），對於這種意願所造成的消費決策，也是此些模式所沒有探討的。

　　上述模式也忽略了直銷市場、全包產品，以及分期付款的旅遊方式，模式也低估了個人動機因素群和決定因素，所以無法解釋有些如尤力西斯動因／一般沉迷的旅遊行為；此等模式高估觀光客的理性購買決策，而事實上，有許多消費行為是來自於個人的偏好所產生的非理性行為，很少如模式所建構的那樣井井有條。

參考書目

一、中文部分

林財丁（1995）。《消費者心理學》。台北：書華。

林靈宏（1994）。《消費者行爲學》。台北：五南。

黃發典譯（1993）。《觀光社會學》。台北：遠流。

二、外文部分

Clift, S. J. & Forest, S. (1999). Gay man and tourism: Destination and holiday motivations. *Tourism Management,* 20 (5), 615-625.

Crompton, J. L. (1992). Structure of vacation destination choice sets. *Annals of Tourism Research,* 19 (3), 420-4343.

Crompton, J. L. & Ankomah, P. K. (1993). Choice set propositions in destination decisions with particular reference to the role of image and perceived constraints. *Annals of Tourism Research,* 20(3), 461-467.

Dan, R. E. T. (1978). Strategy is different in service business. *Harvard Business Review* (July- August), 158-165.

Day, R. L. (1984). Modeling choices among alternative responses to dissatisfaction. In Thomas C. Kinnear (ed.), *Advances in Consumer Research,* p.11. Provo, Utah: Association for Consumer Research.

Engel, J. F. & Blackwell, R. D. (1982). *Consumer Behavior* (4th ed). Hinsdale: The Dryden Press.

Francken, D. A. (1978). *The Vacation Decision-making Process*. Report, Breda: Netherlands Research Institute for Tourism and Recreation.

Francken, D. A. & Van Raaij, W. F. (1979a). A longitudinal study of vacationers' information acquisition behavior. *Economic Psychology, 2*. Rotterdam: Reasmus University.

Francken, D. A. & Van Raaij, W. F. (1979b). *Satisfaction with Vacation*. Paper presented at 8th annual meeting of the European Academy for Advanced Research in Marketing. Groningen, April 10-12.

Jenkins, R. L. (1978). Family vacation decision-making. *Journal of Travel Research,* 13 (4), 337-352.

Kinnard, D. (2000). Gender. In J. Jafari (ed.), *Encyclopedia of Tourism,* pp.246-248. London: Routledge.

Kaynok, E., Kucukemiroglu, O., Kara, A., & Tevfik, D. (1996). Holiday destinations: Modeling vacationers' preferences. *Journal of Vacation Marketing,* 2(4), 299-314.

Kotler, P. & Armstrong, G. (1994). *Marketing Management: Analysis, Planning, Implementation, and Control* (8th ed). NJ: Prentice-Hall.

Laws, E. (1995). *Tourist Destination Management: Issues, Analysis, and Policies.* London: Routledge.

Mayo, W. J. & Jarvis, L.P. (1981). *The Psychology of Leisure Travel.* MA: CBI.

Mathieson, A. & Wall, G. (1982). *Tourism: Economic, Physical, amd Social Impacts.* Harlow: Longman.

Meyer, W. (1977). Aktivitat im Urlaub. In K. D. Hartmann & K. F. Koeppler (eds.), *Fortschritte der Marktpsychologie,* pp.259-291. Frankfurt: Fachbuchhandlung der Psychologie.

Middleton, V. T. C. (1994). *Marketing for Travel and Tourism* (2nd ed). London: Buttetworth-Heinemann.

Pearce, P. L. (2005). *Tourist Behavior: Themes and Conceptual Schemes.* Channel View Publications.

Swan, J. E. & Mercer, A. A. (1981). Consumer satisfaction as a function of equity and disconfirmation. Unpublished paper, University of Alabama in Birmingham, USA.

Swarbrooke, J. & Horner, S. (1999). *Consumer Behaviour in Tourism.* Oxford: Reed.

Um, S. & Crompton, J. L. (1990). Attitude determinants in tourism destination choice. *Annals of Tourism Research,* 17, 432-448.

Van Raaij, W. F. & Eillander, G. (1983). Consumer economizing tactics for ten product categories. *Advances in Consumer Research,* 10, 169-174. Association for Consumer

Research.

Van Raaij, W. F. & Francken, D. A. (1994). Vacation decision, activities, and satisfaction, *Annals of Tourism Research*, 11, 101-112.

Westwood, S., Pritchard, A., & Morgan, N.J. (2000). Gender-blind marketing: Businesswoman's perceptions of airline services. *Tourism Management,* 21(4), 353-362.

Woodside, A. G. & Wilson, J. E. (1985). Effects of consumer awareness of brand advertising on preference. *Journal of Advertising Research,* 25 (4), 41-48.

Chapter 9

觀光客和旅遊地的接觸

■觀光客和旅遊地的社會互動
■觀光客的文化衝擊與適應
■觀光客的旅遊地體驗
■觀光客對旅遊地的正面影響
■觀光客對旅遊地的負面影響

　　觀光客一旦做成旅遊決策踏上行程，和旅遊地之間的接觸，不管直接或間接都是雙方多方面的涉入與影響，決定賓主雙方的互動結果，其重要性不言可喻。有的學者用社會學的眼光，來看待這種互動關係，也有的學者以環境心理學的眼光來剖析；另外，也有以生態學為出發點，來評估觀光客和旅遊地互動的結果，這些研究都能有效地解釋觀光客和旅遊地互動的現象（Pearce, 2005）。

　　以社會學的眼光來看，旅遊最大的意義就是可以增進國際瞭解和多認識一些外國人士。當觀光客為此目的到達一個旅遊地，其本身表現的行為及與當地居民的接觸，其社會性的過程（social process）如何？所產生的文化衝擊如何？即使是最有文化廣度的人，一旦成為觀光客，也不免例外地充滿著批判的態度；而旅遊地的居民成為接待者的角色之後，有時莫名的自卑心態，使得觀光客和旅遊地之間的互動更形複雜。另外，旅遊地的社會重新分配（social relocation），如傳統手工藝成為觀光工業、小漁民成了遊艇業者、農夫成為餐廳的侍者或飯店的清潔員等等，這些也是觀光客和旅遊地接觸後，令社會學者關心的焦點。因此，Murphy（1985）指出，「對觀光客和當地居民而言，觀光是一項社會文化活動」，所以從社會文化觀點來看觀光客與接待地的互動是一個正確的出發點。

　　從環境心理學的觀點來看，旅遊雖然成為世界的重要產業之一，卻對旅遊地和居民居住環境帶來了許多負面的影響。往日美麗、平靜的海角樂園，如今海水被排放的污水污染、野生動物遭受摧殘、海灘充斥著瓶瓶罐罐、歷史古城如今街道壅塞著各式車輛、寺廟和教堂成為快門的焦點、觀光客「來此一遊」（been here, done that）的痕跡隨處可見，以及世界最珍貴的野生資產，因為觀光客的入侵狩獵，許多珍禽異獸瀕臨絕種的命運（Neale, 1998）。

　　為探究這些問題，首先我們從社會學的觀點來看什麼是文化，它又如何讓觀光客受到文化衝擊與觀光客如何去適應，我們從觀光客與旅遊

地的社會互動開始，兼談接待地與觀光客各自的社會心理與文化衝擊，同時探討觀光客的在地體驗，繼而討論觀光客進入後對於旅遊地所造成的正、負面影響。

第一節　觀光客和旅遊地的社會互動

觀光客和旅遊地所產生的社會互動，幾乎都是源於兩者**膚淺的社會互動特性**，這種沒有深入瞭解的互動，不但考驗旅遊地對觀光客的容忍度，也考驗旅遊地因觀光客帶來的社會示範衝擊。

一、觀光客和旅遊地社會互動的特性

觀光客和旅遊地產生互動的過程，根據UNESCO（United Nations Educational, Scientific and Cultural Organization, 1976）指出有下列的特性：

1. 短暫性（transitory）：指兩者的互動關係只在於短暫性的旅程接觸，旅遊地的居民認為和觀光客的接觸，只是一些重複經驗而已（tautological experiences），亦即觀光客很少會再重遊旅遊地，或與當地居民有更深一層的關係發展。
2. 時空限制性（temporal and spatial constraints）：觀光客只在旅程規劃內的點和面活動，在旅程的時間內進行，使得接觸的過程受限不能深入。
3. 非自發性（lack of spontaneity）：在大量包裝旅遊的安排下，觀光客和當地的接觸大都發生在商業場合及景點，除此很少有發生的機會。

4.非均等平衡性（unequal and unbalanced experiences）：由於觀光客
和當地的社經背景不同，對於接觸的感覺也各異。比如觀光客花錢
的態度，有時會使當地居民產生自卑心態，甚至產生想要多撈些的
補償心態。而對觀光客而言，每一次旅行都是新奇和珍貴的經驗，
對當地居民而言，卻只是例行的工作而已。

這種膚淺又不平等的社會過程特性，造成觀光客和旅遊地間的互動
有不可避免的偏見出現，以代罪羔羊理論（scapegoat theory of prejudice）
觀之（Bochner, 1982），偏見產生於：

1.「我們」對抗「他們」：主觀的社會分類概念裡的我們與他們。
2.「團體內」對抗「團體外」：有了我們和其他人之分，就會厚此
（我們團體內）薄彼（他們團體外）。

總之，膚淺與偏見考驗著旅遊地的社會容忍度。

二、旅遊地的社會容忍度

社會性接觸所帶來的影響是不可避免的，根據Doxey（1976）的容忍
度指標（irridex），觀光客大量進入旅遊地與旅遊地接觸後，對旅遊地所
產生的社會容忍度可以分為四個階段：

1.欣喜階段（euphoria）：雙方接觸的開始，觀光客與投資者都受歡
迎，旅遊地尚無管制機制。
2.冷卻階段（apathy）：觀光客被視為當然的接待，開始有計畫的行
銷旅遊。
3.厭煩階段（annoyance）：為政者開始意識到如何制定法令，一面
減少觀光客帶給居民的不當後果，一方面又不會妨礙觀光客人數的
成長。

4.敵視階段（antagonism）：觀光到達飽和點，接待地公開針砭觀光
客為萬惡之淵藪，極力補救後患。

所謂「大量湧入」的觀光客，可以從觀光客對旅遊地居民之懸殊比
例得知，例如Samoa（薩摩亞）的15.4：1到Maldives（馬爾地夫）的33：
1，這樣巨大的差距，無疑考驗著當地居民對觀光客的社會容忍度。

另外，Millgan（1989）也指出，當旅遊地居民對觀光所造成的擁
擠與嘈雜憤怒時，也會遷怒那些接待地的從業人員，這些人也被視為是
「外來人」。這個觀點不同於Doxey、Millgan所認為的，旅遊地還是會
樂於接受觀光客帶來的經濟利益。Millgan修正的旅遊地人民對觀光客的
容忍階段為：

1.好奇階段（curiosity）：旅遊地人民接受新工作、新願景。
2.接受階段（acceptance）：新移民進入，觀光客不再只是當地人的
關切目標而已。
3.憤怒階段（annoyance）：不但對觀光客憤怒，也對新移民勞工降
低勞力結構而憤怒。
4.敵視階段（antagonism）：觀光客與旅遊地雙方都感受到憤恨，但
是年輕人則較沒原則。新移民勞工成為指責的標的，因為他們直接
接待觀光客。

綜合上述，旅遊地因為觀光客的大量湧入，在缺乏深入的瞭解之
下，旅遊地的社會心理層面的反應從正面到負面，節節上升，一般而
言，經濟水準差不多、文化差異性不大時，雙方的接觸，旅遊地的居民
通常不會有極端、厭惡的感覺；相對的，當雙方的文化差異大，即使接
觸頻繁，但因接觸的時間短暫，雙方不夠瞭解，使得旅遊地的居民無所
適從或誤解，以致引起「衝突」。

三、接待地的社會與文化衝擊

　　上述這些大量湧入的觀光客，對接待地居民造成的最大影響莫過於示範效應。示範效應（demonstration effect）係指接待地透過觀察觀光客而引起在地社區態度、價值觀或行為的改變（De Kadt, 1979）。尤其是對旅遊地年輕的一輩，居民的語言、健康、宗教與道德行為等各方面產生影響。一般而言，這些影響是不利的大於有利的。例如大部分的居民被觀光客的奢華行為所影響，在這樣的社會學習過程中，最常見的就是對舶來品盲目的追逐，直到入不敷出，甚至影響整個國家的各個層面。

　　當觀光客到達某一國家，由於他們本身所表現的行為，以及與當地居民的交往，往往能對當地人民的生活方式產生重大的影響。尤其當觀光客到原始文化的新興國家時，這種表現更為明顯。特別是在振興國家經濟時，觀光客的到訪更扮演著重要的地位。

　　如果旅遊地是一個小型社會，觀光客幾乎可以在社會心理上完全影響當地人，不管是透過直接的人際接觸或間接的影響。如果旅遊地比較先進，觀光客與旅遊地之間貧富差距不大，這樣的文化衝擊可能就不大。這種情況下，觀光客可以和旅遊地人民建立起友誼，接待地也可以維持其原有一切，有尊嚴的繼續接待觀光客。但如果兩者之間的差距拉大，就會造成對旅遊地的衝擊，衝擊的層面不僅是人際關係的摩擦而已，連帶噪音、各種污染與環境破壞都將出現（Pearce, 1982）。

　　在社會文化層面方面，由於全盤吸收觀光客的價值觀，造成旅遊地社會的早熟文明，產生快速與破壞的社會變遷。最常見的兩種壁壘分明的社會價值觀是：一方面，年輕人與旅遊業者的新價值觀出現；另一方面，有守舊的價值觀人士；這種緊繃的情勢，就如愛斯基摩人的社會（Smith, 1978）vs.西班牙、夏威夷與加勒比海等地區（Swain, 1995）的鄉村社會（Carcia-Ramon et al., 1995）一樣；當鄉村城市化後會造成當地的家庭結構的改變，例如婦女就業、離婚率增高等等，帶給旅遊地無可

避免的社會衝擊。

　　綜合上述，當觀光客與旅遊地接觸所產生的衝擊不外乎是社會與文化這兩大層面時，那麼觀光客帶給旅遊地的衝擊說起來都離不開「**現代化**」這個字（如**圖9.1**），而現代化往往離不開以下的社會元素，如社會變遷、教育、健康、宗教與道德等。在道德行為方面，特別會與犯罪、娼妓有關，以下我們會再深入談到這個問題。

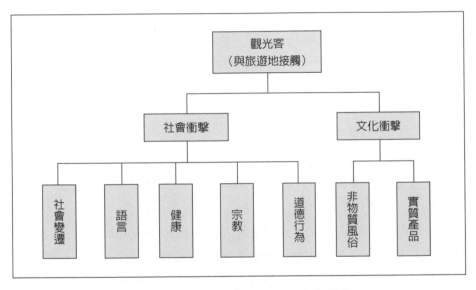

圖9.1　觀光客與旅遊地社會文化衝擊

資料來源：Shaw & Williams (1994).

 第二節　觀光客的文化衝擊與適應

　　觀光客和旅遊地雙方接觸時，兩種不同的文化背景無可避免的會產生**文化衝突**（culture shock）（Oberg, 1960）。以下首先探討文化的內涵以及文化適應的問題，接著討論觀光客的文化衝擊，以及各類型觀光客

的文化同化程度，以期能深入瞭解觀光客在面對旅遊地的不同文化時，所產生的社會心理衝擊，以及爲此所做的文化調適與同化。

一、文化與文化適應

(一)文化與文化幻想

人類學之父泰勒（Taylor, 1891）認爲，文化是許多文化單元組成之複合體。這些單元包括知識、信仰、藝術、道德、法律、風俗習慣及其他的能力。具體而言，文化展現在手工藝品、語言、傳統、美食、藝術與音樂、歷史、地方工藝、建築、宗教、教育、服裝與休閒活動等十二項（Mathieson & Wall, 1982）。

決定文化的最主要因素，是個人的生存環境。因此，愛斯基摩人發展出一套與衆不同的文化模式，以適應極地寒冷的生活。而伯特印人也建立初步相同的文化模式，以便在阿拉伯大沙漠裡生存；西藏人也有其獨特的文化模式，以便生存在高地寒冷、空氣稀薄的環境之中。

由於生存環境的不同，導致文化不同。所以，在不同環境成長的個體，其行爲也會受各自的文化模式影響而有不同。個體不是一生下來即具有某種文化的行爲模式，而是後天學習來的，可能是被教育的，也可能是觀察和模仿的，不管如何，人打從出生的那一刹那便接受其文化的洗禮，而表現出爲該文化模式所接受的行爲。

從中國文化中我們學習到獨特的一套信仰、價值觀、態度、習慣、風俗、傳統及行爲方式。文化影響了我們對生活的追求、想要扮演的角色、人際關係、知覺事物的方式、感覺需要的物品和服務，及作爲一個消費者的行爲。

人類生活的文化可視爲是一個大型的、非人格化的參考團體。從不同的文化，我們可以見到不同的群體或個體的行爲。但是，這種相異的

吸引力就像磁鐵的異性相吸一樣。人類總渴望見到、體驗一下相異的文化，而對於這種文化的需求抱持著某種程度的幻想。

(二)文化距離與文化適應

沙頓（Sutton, 1967）指出，當觀光客和旅遊地接觸時，無可避免的都會進入「文化距離」的階段，其發展過程為：

1.短暫的：觀光客和旅遊地的人際關係是短暫的。
2.立即的喜悅：觀光客和旅遊地容易產生立即的喜悅和滿足。
3.社經地位懸殊：旅遊地的知識程度和觀光客的經濟、地位明顯的並不對稱。
4.新奇的：這種感覺對觀光客而言是新奇的。
5.文化距離（cultural distance）：二者之間存在有明顯的文化距離。

如果兩者之間能以禮相待，觀光客的表現就會熱誠、興致勃勃且慷慨大方，而旅遊地則會竭力提供良好的服務，如此一來，這種文化接觸產生正面的互動效果；反之，兩者的需求未獲滿足，產生文化上的誤解而造成懷疑、不信任或偏見，就會產生互動負面的效果。對這種負面的互動，Taft（1977）以文化距離的概念加以分析，他認為不同的語言、不同的經濟政治結構，在在存在著文化的差異，這些在觀光客和旅遊地之間築起了一道鴻溝。

而文化適應（cultural coping）在這時候就有很大的挑戰，尤其一種文化很可能干擾另一種文化的學習。所以，當我們年老一輩的早期歐洲五個星期的旅遊，除卻美金的使用，很可能在習慣用「里拉」之後，馬上就要再學習使用「法郎」，接著又要學著使用「馬克」或「英鎊」，一連串的再順應，可能都搞糊塗了，度量衡、兌換率、課稅率等等，一頭霧水，頓時覺得日常購物變得非常困難。

二、觀光客的文化衝擊

文化差異越大，鴻溝就越深，文化衝擊就越大。根據人類學者Oberg（1960）表示，**文化衝擊**指的是觀光個體失去熟悉的社會表徵與符號時所產生的焦慮：

> 這些表徵或暗示包含了我們處理日常生活狀況的101種方式：例如什麼時候該握手？見面時該說什麼？什麼時候給小費又怎麼給？怎麼吩咐下人？怎麼購物？怎麼拒絕或接受邀請？什麼時候該嚴肅的看待說明？又什麼時候不必？這些暗示可能是字、手勢、臉部表情、風俗或規範……我們所有的人都倚賴和平的心情以及這些數百種暗示的有效實行，而我們也幾乎是在毫無意識下就能反應好這些暗示。現在當一個個體進入一個迥然不同的文化，全部或大部分的這些表徵都沒了，不管他是多麼的寬大與友善，也難免有錯誤與焦慮。（Oberg, 1960）

從上述，可以看出觀光客個體一連串文化衝擊的問題，例如：

1.因為要調適一個新文化所產生的心理壓力。
2.失去朋友、社會、職業地位的失落感。
3.受到新文化與新文化成員的排拒。
4.無力感，無法適應新文化（Furnham, 1984）。

所以，我們說文化衝擊指的是**觀光客在接觸到一種新文化時，所產生的無力感與經驗。或者是從一種文化轉換到另一種文化時，所產生的所有問題和困難。**其困難的產生是因為觀光促成的價值系統、個人行為、家庭關係、集體生活型態、道德行為、創意表現、傳統慶典等等轉變的一種歷程。

這種轉變的必要性，是因為觀光客失去熟悉的刺激，取而代之的卻

又都是陌生的刺激（Hall, 1959）。因此，Lundstedt（1963）形容文化衝擊為對環境中的壓力所做的反應，在此種壓力下，個體的身心理需求的滿足是無法被預測與肯定的，處於這種不安的情況，觀光客通常會經歷以下三個心理狀態階段：

1.觀光客知覺所處的狀況。
2.觀光客對此狀況的詮釋是不安與危險的。
3.觀光客會因而產生情緒反應，如害怕、擔心等（Torbiorn, 1982）。

因此，觀光客的文化衝擊通常經歷以下四個階段（Smalley, 1963）：

1.新奇階段：指觀光客接觸到新的文化時的好奇與新鮮感，但是因為重重障礙還不能深入當地文化。
2.敵對與挫折階段：與新文化接觸感受到挫敗感，而自認為自己的文化優越於當地文化。
3.適應與改善階段：運用幽默感與比較輕鬆的態度去調適。
4.雙文化主義者：到此階段觀光客已經能完全投入當地的文化。

綜合上述，可以知道觀光客文化衝擊的定義多著重於觀光個體和旅遊地所產生的社會轉變歷程。但不管如何，如Ryan（1991）所表示的，這些觀光客所造成的社會文化衝擊多半是非直接性的，而且在測量度上尚未加以確實量化，這也是觀光客社會文化衝擊研究起步較晚的因素。因此對於為什麼觀光客會產生文化幻滅感和困難呢，其轉變的歷程又是如何等問題都是新近的論題，目前已開始引起學者的注意。

三、觀光客的文化同化

這種鴻溝或文化衝擊會隨著「入境隨俗」的文化適應程度而異。**表 9.1**為各類型觀光客文化適應的程度。為了配合或免於牴觸旅遊地的風

表9.1　各類型觀光客文化適應的程度

觀光客類型	觀光客數量	文化適應程度
套裝旅遊觀光客	蜂擁而至	預期有西式的習俗
大眾觀光客	多量	希望有西式的模式
新生觀光客	穩定量	追求西方習俗
碰巧觀光客	偶爾有	有時入境隨俗
換口味觀光客	少部分	適應良好
傑出觀光客	罕見	完全適應
探險家	極有限	完全接納

資料來源：黃發典（1993）。

土民情，觀光客可能要改變飲食習慣、就寢時間，或穿著（風格）。當旅遊變得越大眾化，對當地文化的影響就越深，觀光客的適應力也就越差。因為，經過包裝的旅遊使觀光客得不到和當地直接接觸的機會，產生誤會、刻板印象或隔閡、欠缺深入的瞭解，使得觀光客入鄉隨俗的適應能力減低，甚至在內心之中，還預留自己國家文化的標準來審度旅遊地的一切。

這種入境問俗的涉入程度因人而異，也有人稱此為「文化同化」。文化同化（culture assimilator）在意義上包含兩方面：

1.認知方面：知道其他文化的規則是什麼。

2.行為方面：視場合合宜的表現其行為（Fiedler et al., 1971）。

如果用文化同化的角度來看，探險家、傑出觀光客和換口味的觀光客等屬於入境隨俗程度最高的觀光客，對旅遊地的文化瞭解也最深入，而且在行為上表現得最適宜；相反的，其他的觀光客，尤其是新生觀光客、大眾觀光客、套裝旅遊觀光客，不僅在文化認知上不足，在行為的表現上也失當，談不上文化同化，而只有文化衝擊。以下是常見的例子：

1.到了回教清真寺，不管天氣再熱，也不可以著短褲、短裙或暴露的衣著，而且要換上長袍，女性還要包上頭巾。但是也有些觀光客不

甩這些約定俗成的風俗，不是硬闖進入，就是放棄進入。仍懷抱著西方科學的精神，覺得此乃無稽之談。

2.到了中東地區，不可以隨便會見人家的女眷；不要隨便提「吃豬肉」；不要穿著有「偶像」的衣服。但是，有些觀光客就可能穿著印有人像的衣服招搖過街。

3.到了羅馬天主教堂，最好要穿著洋裝或披肩。以遮蓋肩膀（即上臂）。如果是老牧師的話，最好把頭巾披上。時至今日，來自全世界套裝旅遊的觀光客，接踵在世界各地的天主教堂出現，熱褲、背心、裸露的穿著比比皆是，表現西方的個人主義。觀光客並未學習入鄉問俗。

4.到了法國尼斯天體營裡，身著衣裳而只欣賞別人。這些對於套裝旅遊蜂擁而至的觀光客，是不具任何意義的，在他們心目中，西方人是很開放的。

5.離開台灣社會，一、二、三、四、五、六、七、八、九、十的手勢，可能是完全不一樣。我們習慣用食指表示一，而其他國家或地區的人，可能是用大拇指表示一；至於七，我們大部分用一隻手，加上另一隻手的大拇指和食指表示，其他國家的人可能用一隻手、食指及中指來表示。大部分到了國外的我國觀光客，仍是用著這樣的肢體語言與人溝通，而不管當地的表示法。看來我們都缺乏對旅遊地的文化認知的熱情。

總而言之，入鄉問俗和文化同化是一體的兩面。觀光客入鄉隨俗的程度越高，在文化的認知和行動投入也就越多，入鄉隨俗的程度越高。

第三節　觀光客的旅遊地體驗

　　與旅遊地接觸後，觀光客對於他們參訪的地點及環境，不管有心、無心（Pearce, 2005），都會有所體會。如同前述遊客學習是一複雜的過程與經驗，在經歷的社會接觸和人際互動及對環境的知覺，觀光客在心理和行為的反應，即為探討觀光客在地體驗的重點。本節討論觀光客對他人存在的知覺，以及觀光客對在地環境的真實感體驗。

一、觀光客對他人存在的知覺

(一)情境知覺

　　Glasson等人（1995）的研究指出，觀光客對於其他觀光客的反應，視環境與其他參觀者在場的人數而定，Pearce（2005）則加以利用發展成四個情境，以連續、非線性的關係，去描述觀光客在旅遊地滿意的程度（如圖9.2）。

　　　1.在荒野或自然環境：亞洲觀光客覺得要有適度的遊客量才好玩，而歐洲觀光客則覺得人越少越好，顯示對環境與人際互動的認知不同。
　　　2.在古蹟、美術館：遊客則傾向人越少，體驗越好。
　　　3.在音樂會、節慶、派對活動：遊客則傾向人越多，體驗越好。
　　　4.在主題公園、冒險景點：要有適中的遊客，太多太少都不好玩。

(二)熟悉的陌生人

　　「熟悉的陌生人」（familiar strangers）由Simmel（1950）首先提出，用來說明觀光客觀察周遭同為遊客的概念。其概念為雖然不相識但

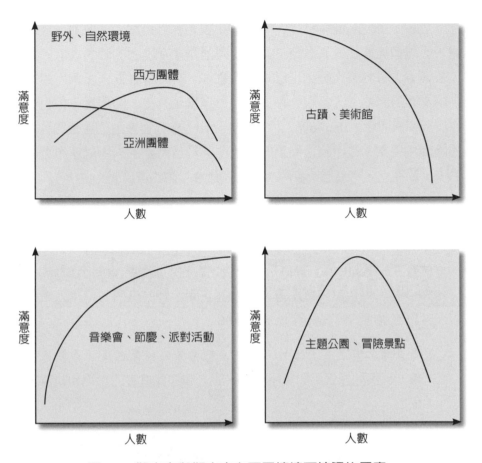

圖9.2　觀光客與觀光客在不同情境下接觸的反應

資料來源：Pearce (2005).

是因為同舟共濟，也算是「熟悉」的陌生人。以搭長程班機為例，從排隊報到，進到候機室，再進入機艙共度隔夜飛行，到下機進入海關，觸目所及都是與自己至少一樣的旅人，偶爾眼神交會或閒聊幾句，或交換訊息，甚至獲得意外協助，都讓這些原本完全陌生的人變得有點熟悉（Pearce, 2005）。應驗中國諺語「十年修得同船渡」，觀光客對其他觀光客的觀察與感動，熟悉的陌生人是最好的寫照。

　　Yagi（2003）進一步以此概念研究觀光客對景點中其他觀光客的感覺，發現觀光客比較喜歡結交與其相同國籍之「熟悉的陌生人」。東方人較西方人更容易察覺到自己本國的遊客，有時會喜歡去接近。這亦即中國文化所謂的「人不親土親」、「相逢自是有緣」的觀念，但也與西方研究不謀而合，Herold等人（2001）指出，觀光客友誼的增長和社會關係的關鍵要素，是由相當簡單的利他主義行為所產生，所以「親近的陌生人」的概念，可更進一步解釋觀光客社會互動的價值。

二、觀光客真實性的體驗

　　真實（authenticity）一直是研究觀光客在地體驗的重要議題，Cohen（1979）利用舞台演出概念運用到旅遊空間，發展出四方格模式來說明觀光客對旅遊地的真實感體驗（如圖9.3）。

1.場景的本質是真實性的，觀光客對場景的印象也是「看起來像真的」：例如在東馬的長屋部落，觀光客在此真實的參與伊班族人的生活。

場景的本質		觀光客的場景印象	
		看起來像真的	看起來像演的
	真實性	可辨認出真實性	在舞台和真實之間有疑問
	演出性	不知道規劃出來的觀光空間	認可的被策劃的空間

圖9.3　Cohen四方格模式

資料來源：Choen (1979).

2. 場景的本質是眞實性的，觀光客對場景的印象卻是「看起來像演的」：例如歐洲某些舊城鎮，還保留中世紀的原貌，乍看以爲不是眞的，是人工設計的。

3. 場景的本質是演出性的，觀光客對場景的印象卻是「看起來像眞的」：例如各觀光景點的部落舞蹈表演，觀光客有身歷其境的感覺。

4. 場景的本質是演出性的，觀光客對場景的印象也是「看起來像演的」：例如史博館、觀光村等遊客可以意識到都是人工設計的。

 ## 第四節　觀光客對旅遊地的正面影響

　　從正面來看觀光客對旅遊地的影響，兩者存在著相輔相成的關係。例如，在國家公園人文或自然資源保護區中，觀光事業是在有計畫、有限度的從事建設，並且提供環境適當之保護與管理。所以，兩者的衝突已經減至最低，並在經濟、社會、文化等方面有「正面的貢獻」（the good impact）（謝淑芬，1994；郭建池，1999；Madrigal, 1993）。

　　很多資料顯示，上述相輔相成的關係或是正面的衝擊，大部分來自於經濟層面，尤其是旅遊地產業資源不豐富，或者以觀光作爲主要產業的地區更爲明顯。在社會、文化層面則是藉由觀光客的觀光活動來增進各國人民間彼此的認識與瞭解，促進對於文化保存問題的重視等等。以下針對觀光客進入旅遊地造成的正面衝擊或良好的影響，加以分述：

一、經濟層面

　　以收益的效果來看，可分爲直接效果和間接效果。所謂的**直接效果**是指觀光客進入旅遊地的直接影響，如帶來觀光發展；**間接效果**是指觀光

客支付費用後，旅館方面用之採購商品、勞務，此收入又成爲第三者的收入，稱爲間接效果。這些都造成了旅遊地在經濟層面上的獲益，例如：

1. 個人經濟獨立：觀光客進入旅遊地帶來觀光發展，造就了許多低層次的非專業技術性工作，而這些工作常由當地的年輕人和婦女來擔當，增加了他們個人的所得。

2. 提供就業機會：觀光事業是服務事業，如旅館、餐廳、旅行社、交通運輸業、遊樂區等等，爲勞力密集的產業，需要大量的人力，所以觀光事業的發展可以促進就業、增加工作機會。有直接就業人力需求即觀光事業本身所僱用的人數，及間接就業人力需求，如與觀光事業有關之相關事業，如經濟部門採購所產生的就業人數，在間接就業的觀光人力需求方面，端看其與不同經濟部門的關聯程度如何。

3. 提高國民所得：觀光收入與國民所得的關係，與上述的間接效應所產生的效果，稱爲「乘數效果」，即觀光客消費的結果，在國家內部發生一連串的經濟循環效果，例如觀光客在旅館所消費的金額將分配於旅館僱用人員的薪資、支付餐飲原料費用等，而旅館員工將其薪資用於日常生活費用、娛樂、購置財物等等；餐飲原料商、供應商用於向廠商批購原料；廠商用於生活費用及再投資（此會發生好幾次的交易）；直接及間接地增加國民就業機會；增加國民所得及增加政府稅收等等，對國家經濟產生一連串的作用，即爲乘數效果。一般而言，經濟愈開發的國其家乘數效果愈高。

4. 生活水準改善：隨著旅遊的興起，在旅遊地社會組織有所創新或有所進展。人們建造學校、健康與衛生設施、醫務所、產婦診所、大醫院、種種行政服務；種種通訊用新科技也設立了，如電視類新式媒體也跟著來臨。

5. 平衡國際收支：旅遊地的觀光外匯收入屬於無形出口的一種，在平

衡國際收支及促進國際貿易方面，發揮極大的功能，如第二次大戰後爲協助歐洲經濟的重建，藉以防止共產主義的滲透，美國所提出的「馬歇爾計畫」中，發展觀光事業被列爲復興歐洲經濟的重要措施之一；又如戰前經濟非常貧乏的西班牙，因爲戰後觀光事業的發展，運用本身的海灘、陽光、特殊的活動，不僅成爲目前世界上觀光收益最高的國家之一，更使國家一躍成爲歐洲富裕國家的一員。

6.影響政府收支：發展觀光事業在各個層面所增加的收入中，政府的獲益最大的來源是在稅收方面，有直接稅收如機場稅、營收的營業稅等；間接稅收如各相關貨物進口的關稅、地價稅、觀光遊憩區開發的土地稅等，然而政府對於觀光事業的開發，須投資相當的資金來從事公營風景遊樂區的開發及規劃，並成立專責行政機關從事經營管理等，觀光主管機構每年須編列預算執行，加強對海外的宣導活動，以吸引外國觀光客等。

7.促進其他產業發展：觀光旅遊業的發展，直接或間接的帶動相關產業的發展，促進交通建設、城鄉建設、商業服務、對外貿易等，特別是與旅遊業關係密切的對外貿易、建築業和民航業等所受到的影響最大。

8.政經系統改變：觀光事業的發展可促進觀光地區新精英的成長，和帶動落後地區的經濟發展，進而導致觀光地區的政治與經濟系統的改變與利益的重分配（Cohen, 1972）。在地方消費上的影響，觀光對農業產物的需求，其後果可能會帶來當地新產品的出現，從事新技術的學習及食品供應的增加，以致於整個地區補給問題達到自給自足的地步。旅遊對當地飲食方法也會有所貢獻。

二、社會層面

提供觀光客必要服務的觀光事業，同時也帶動其他社會層面的功能，例如：

1. 示範正當休閒活動：人類休閒時間的增加是未來的趨勢，然而在社會價值觀念的改變，以及政府相關政策的倡導下，休閒的功能漸爲人接受，甚至成爲工作的報酬或福利。

2. 安定居民生活：由於大量觀光客的到來，使旅遊地必須提供多樣化的服務，因而帶動相關產業的發展，增加當地居民的就業機會；對於人口外流的地區而言，將因爲提供工作機會，而誘使具生產力的人口留在當地，整個生產機能因而獲得循環發展。

3. 建立鄉土意識：藉由觀光事業的開發，爲了營造當地的特色，對於傳統的文史資料必須有系統的參與整理，也因此建立起民衆的參與感與向心力，如目前政府積極推動的社區整體營造，即是希望運用各地的人力資源，建立鄉土意識。

4. 均衡地方發展：近年來都市人口的集中，公共設施由於無法及時滿足市民的需求，使得市區的環境逐漸惡化，市民的休閒場所紛紛轉移到偏遠的鄉野地區。爲了提供市區居民假期時前往鄉野間的各項服務與需求，政府相關單位將會充實基本的公共建設，並且開發市區到鄉間的聯外道路，市區的消費市場也將延伸至郊區，慢慢的鄉村與都市都會有適當、均衡的發展。

5. 展示效應：展示效應是指旅遊地的居民，尤其是年輕人，學習觀光客的行爲、態度和消費型態。可激勵當地居民更努力的工作和接受更好的教育，以提升生活水準。

三、文化層面

　　觀光旅遊是各國人民之間友好交往活動的主要形式。人們互相的瞭解與往來，不僅有助於增進各國人民間的互相瞭解，且有助於兩國或雙方關係的建立與加強；許多觀光客藉由旅遊活動去瞭解另一個地方不同的文化、政治經濟制度、民族風俗習慣等，而且互相影響。人們透過觀光活動與形式，縮短社會各階層與種族間的距離，使人們消除偏見。觀光發展可以造就族群在藝術、手工製品、風俗、宗教儀式和建築上的改變。可能導致該族群文化之培養與延續，此種現象稱爲文化商品化（楊明賢，1999；陳思倫等，1999；黃發典，1993）。

第五節　觀光客對旅遊地的負面影響

　　從負面來看，觀光客對旅遊地的影響最主要爲兩者相互衝突。由於觀光的發展不斷地使用自然、人文資源，造成一連串的問題，這種因爲觀光客的入侵旅遊地所帶來的「負面影響」（謝淑芬，1994；郭建池，1999；Madrigal, 1993），即是本節關注的重心。

一、價值觀的衝擊

　　觀光客的行爲也會影響旅遊地居民的生活習慣及價值觀，當觀光客造訪原始部落時有輕蔑、不莊重的態度，且言語中帶著輕浮時，很容易造成旅遊地居民對自己文化喪失信心，甚至在強勢文明的衝擊下，鄙視與唾棄自己的傳統，汲汲營營於追求觀光所帶來的「幻景」。

　　處於休閒狀態下的觀光客很容易表現出不同於平日的行爲，最常見的「瞎拼」購物行爲，看在當地人的眼中，認爲是一種常態，或者造成

心理上的不平衡，因而意志消沉或者養成好吃懶做的惡習，即使觀光客一些無心或善意的行為，也會擾動當地人民的生活（郭岱宜，1999）。

同時，旅遊地居民也會學習觀光客的行為、態度與消費行為。當觀光客使用的高級汽車、高級旅館、牛排、美酒大餐、衣物和生活物品，對於大多數的當地居民而言是前所未有的，也不是他們現在的所得所負擔得起時，如台灣蘭嶼，由於觀光客的衣著等物質條件、媒體的報導，造成年輕的達悟族對現代文明的過分喜好，對傳統器物禮俗逐漸厭棄，使雅美傳統生活方式的延續因而發生問題。

又如在中國的灘江，因眼見小朋友在江中揮手示意要糖果或東西，有些觀光客通常起於善心，丟擲東西到江中，有時還會丟擲美金。這樣一來，越來越多的小孩聚集在江中，像池塘裡的金魚等著觀光客丟擲東西，再一擁而上搶奪，曾幾何時，孩子不再放牛幹活兒，成天巴望著觀光客的施捨。即使看到有小孩不小心被捲進渦輪，攪成肉醬，血染江河……，仍同樣有越來越多的孩子聚集。小孩子長大之後，上岸擺攤子，學會詐術、拐騙，要將觀光客口袋裡的錢挖出來為止，難怪布尼古說：「好吃懶做，不量入為出，穿著時髦，流行設備奢華如宮殿等等，足以使第三世界窮人起夢想，令其無心工作、耕作田地等，觀光客無聊的閒逛是反開發努力的宣傳。」

二、傳統文化式微

越來越多的觀光客喜歡拜訪原始部落，如非洲或拉丁美洲地區，或者到文明古國去拜訪，如印度、尼泊爾等國家；而這些地區的傳統文化也因為觀光活動而面臨衝擊，許多民眾的價值觀因此改變，甚至威脅到該地區的文化信仰根源，許多社會學者及文化工作者紛紛提出嚴重的警告。

一般而言，受資本主義掌控，隨市場經濟擺動的觀光發展，將很難

同時兼顧，尊重當地固有的文化。因為，傳統文化裡頭的許多基本信條和資本主義相牴觸。傳統文化價值常常是戰敗者；所以，觀光發展很容易使全球各地原本獨特的文化消失，逐漸地被西方資本主義社會的信仰價值所取代（郭岱宜，1999）。不論世界各角落（喜馬拉雅山腳下、新疆大漠之中），都有學英語的狂熱和可口可樂的蹤跡；在共產本營莫斯科也有麥當勞；資本主義似乎是擋不住的洪水猛獸，席捲了傳統文化。像蘭嶼的達悟族人因觀光客帶動的觀光事業，使原住民社區中傳統文化崩解、母語凋零。他們必須調整自己去適應外來文化，卻無法重建現代觀的山林文化，以因應外來文化的互動，最後落得適應不良。

旅遊使傳統和民俗舞蹈腐化，變成粗俗的肚皮舞，並且剝奪該舞神聖或象徵的意義……仿造出的假寶塔、新摩爾式的建築、假熱帶的茅舍……崇奉神明場所非神聖化、儀典失去本質、祭拜物品遭受褻瀆。在短距離內記錄或拍攝儀式，隨意阻礙典禮的進行，按表演要求，完全不按傳統的年代與處境舉行。為迎合觀光，傳統與文化的式微可見一斑（黃發典，1993）。因此，觀光發展可能造成族群在藝術、手工藝、風俗、宗教儀式和建築上的改變，可能導致該族群文化之破壞和遺失。例如：台灣花蓮阿美族的豐年祭和台東排灣族的竹竿祭，每年都吸引大量觀光客前去欣賞遊覽，此即所謂的「文化退化」（楊明賢，1999）。

三、旅遊地的衝突與淪陷

De Arrillage歸納旅遊地居民不滿觀光客到訪的類型如下：

1. 無意識派：可能是因嫉妒、自卑感或單純是惡意的反對觀光客進入，為反對而反對。
2. 現代經濟學派：無視於觀光客所帶來的貢獻，只評估交通量的大增，鐵公路、航空的壅塞或不實行輪流休假的損失。

3.環保派：認為旅遊是破壞自然和人文環境的做法罷了。

4.厭惡派：認為不知分寸的觀光客和人群只會到處亂來，破壞旅遊勝地。

　　觀光客的大量湧入，使旅遊地在經濟面獲得成長，卻也擺脫不了命運的枷鎖，昂貴、交通擁擠、嘈雜、墮落、犯罪還有西化等，讓旅遊地應驗了現代經濟學家和厭惡觀光客的當地居民的論點；還沒享受到旅遊帶來的經濟成果，便已然嘗盡苦果。例如，關島、賽班、帛琉、巴西及加勒比海的島嶼國家；還有北非、東南亞的景點等等，誠如《經典》雜誌（2000）所載：

　　不論是戰爭，還是觀光，查莫洛人之於賽班、關島；帛琉人之於帛琉；沒有一刻，命運是掌握在自己的手中。從殖民地時期以來，這幾座島嶼始終在西班牙、德國、日本、美國手中流轉。覬覦著島嶼的戰略位置，觀光客沉溺在島嶼的熱帶風情，大家來去匆匆，沒有人在乎島上主人的真正想法……，日本人永遠是這幾座島的最大宗主國……日本人滿街橫行的場面看在……眼裡……「過去日本人用來福槍佔領關島，今天改用鈔票了。」

　　這種源於觀光客大舉入侵所產生的衝突，讓居民淪陷於無奈的情景，蘭嶼地區的達悟族人也是一個例子，因為觀光客大都抱持著同情心前往，使其自尊心喪失，而外來商人與觀光客又任意採捕稀有動植物及傳統器物，都會對於自然景觀和人文景觀造成莫大的傷害。但是，觀光的收入卻是達悟人依賴的經濟收入。在外資投資的觀光事業之中，達悟族人從事的工作，是比較低層次的工作，只能求一溫飽；加上達悟人資金短缺、經營技術不良，當地的小額資本必須面對龐大外資壟斷性的侵略，這種衝突讓達悟人一再地淪陷（陳思倫等，1999）。

另外，還有第三世界因為觀光的入侵，而造成社會文化的淪落。布尼古在《在非洲觀光至上》（*Toristes en Afrique*）一書中提到：「農民、游牧民族被迫遷出居所，其居住地區成為『自然保護區』，某些種族乾脆就被安置在『自然保護區』之中，以便觀光客觀賞。非洲的小黑人或美國的印地安人所扮演的角色是『觀光客眼中的原始人』。」（黃發典，1993）。

四、對觀光客產生敵意

在開發中國家或地區，當地居民由於觀光客表現的自大與傲慢，以及輕視當地人民的感受和價值觀等，產生憤恨與敵意。這種憤恨和敵意的產生據稱有五個層次（Doxey, 1976），從一開始的迎賓到最後的終極，敵意的程度以此遞增：欣慰層（euphoria）、冷漠層（apathy）、惱怒層（annoyance）、對抗層（antagonism）到最後的「終極層」，當地居民有些遷出、有些則重新適應，能否再成為旅遊地這是考驗的時刻。

伴隨敵意漸增的情況，旅遊地的居民對觀光或觀光客可能有以下的反應（Dogan, 1989）：

1. 抵抗（resistance）：採用公開和直接的方式表示對旅遊發展的反對，這種敵意可以持續累積，甚至攻擊觀光客。
2. 退縮（retreats）：拒絕和觀光客發生互動，這些觀光地區通常會在特定的區域和觀光客互動。
3. 劃清界線（boundary maintenance）：藉由穿著打扮刻意與觀光客做明顯的區分。
4. 新生（revitalization）：傳統的戲曲文化成為觀光包裝，因而得以延續下去。
5. 接納（adoption）：居民迎合觀光客的生活方式，接受他們成為社

會和經濟網絡的一部分，如許多觀光小鎮。

不過有些情緒並不像上述的明顯表露出來，而是深藏在內心的憤恨敵意。如美國印地安人對白種人觀光客的反應即是一明顯的例子。以下是一位在印地安人觀光區禮品店裡的售貨小姐的自白：

> 到現在我才知道我怨恨白人。當一車車的遊覽車載著一批批的觀光客進來，他們睜著眼睛審視我，這是我開始恨他們的時候。他們對著我戲謔叫著「印豬」（Injun）！就像電視播放的雙關語，這是他們自認為很好笑的笑話。他們掛在嘴邊：「你是一個濫醉的印豬」。「印豬」這個字，我恨透了，根本是在貶損人。在他們的眼裡我不是一個「人」，充其量只是一個「意象」（image），不是一個女孩，甚至也不是一個印地安人。那我是什麼？一隻美洲水牛（buffalo）嗎？不久，一位太太進了店來，用手摸摸女孩的腰，說道：「親愛的，你是純種的印地安人嗎？」接著說：「希望你別在意我這樣問，實在是因為你長得太像美國人了。」一陣死寂……女孩突然回道：「我是水牛!!」（Steiner, 1968）

更壞的這種反感的情緒，甚至會導致傷害觀光客的恐怖主義，演變到最後，牆上塗鴉著「觀光客滾出去」。憤怒的農民特攻隊逼露營觀光客出去，無理地攻擊遊覽車，有時甚而暗殺。例如，牙買加人早就反對白人在他們的國度裡從事觀光開發，以至於造成安堤瓜（Antigua）觀光設施受到爆炸。巴哈馬群島激進分子把旅遊當作攻擊目標（黃發典，1993）。在希臘、加勒比海附近的觀光區密集的地區，當地居民對觀光客詐欺、攻擊的事已不足為奇。

五、娼妓猖獗

當觀光客和旅遊地接觸時，對於遠離家鄉的觀光客，性的接觸是不可避免的刺激和誘惑，這也是為什麼有那麼多的旅遊宣傳品以此為推廣重點。而且對旅遊地而言，色情和經濟幾乎是不可分割的關係，這也是娼妓永遠存在的原因（Enloe, 1989）。所謂的**性旅遊**（sex tourism），就是指旅遊渡假的主要目的或動機是消費商業交易的性關係（Craburn, 1983）。

性旅遊在西方旅行業已有數十年的宣傳歷史，尤其是標榜著泰國和菲律賓的狎妓之旅。這些充滿性暗示的摺頁、手冊、宣傳單比比皆是，在陽光、海洋、沙灘外，凸顯著第四個S──**性**（sex），性旅遊已然成為東南亞男性觀光客的目的之一。據估計，美國、澳洲和日本的男性觀光客，高達70%至80%是為了到菲律賓尋花問柳。西方國家和日本在東南亞設廠，間接助長娼妓風，厭煩機械式的工廠工作的年輕女子轉而成為娼妓，從事國際勞動，為工作或旅遊的觀光客做性服務，成了性工作者。

東南亞的性旅遊發展有四個階段：

1. 自然娼妓：自然娼妓是業已存在的模式，為社會所接受的形式，如為人小妾、中國青樓女子或日本藝妓等。

2. 殖民經濟或軍事經濟娼妓：是一種因應需求的機制，如韓戰後到越戰結束期間，接待美國大兵來渡假的台北雙城街的娼妓（吧女），為自己和國家賺取外匯；又如菲律賓接待美軍的娼妓，當撤走蘇比克灣美軍基地時，估計有登記的娼妓達12,000名，沒登記的也有8,000名，可見其規模之大。

3. 轉型接待國際觀光客：此階段的娼妓從服務軍人轉而也開始接待觀光客。

4. 弱勢工業國娼妓：這是現今的形勢，弱勢工業國家隨著旅行業的

發展，性旅遊也跟著蓬勃發展，甚至是國家的主要經濟。如韓國KISAENG TOURISM，大部分的恩客是日本人，1973年後取代台灣，成爲日本男人最大的海外嫖妓所，日本男人二次大戰的「慰安婦」心態獲得滿足，韓國的旅行業也獲得春雨。而泰國則因爲有婦女臣屬男人的傳統，加上工業化後的城鄉貧富不均，北部鄉村婦女幾乎是爲生活而接待外國觀光客。泰國政府也承認此爲國家賺取外匯的手段之一，直到近年來才開始管制，原因是愛滋病的陰霾（Hall, 1991）。

對這種性旅遊的現象，我國學者漢寶德（2001）指出，世上每個民族都有娼妓。近世的中國道學味重，青樓的風雅慢慢消失了。但是在韓戰期間，日本和韓國都認爲狎妓爲人性之自然……，也許是這樣的理由吧，山中滿目清翠的旅社，加上大地湧出的溫泉，沒有美女在座，他們仍然感到不夠圓滿。當然了，一種高雅的理念，一不小心就落入流俗。到了大眾文化氾濫的今天，這種高尚自然的哲學，就不免淪爲物慾。戰後的台灣，一度成爲日本商人出國獵色的首站選擇。

不難理解爲什麼大部分的西方男人和一些日本男人，會成爲第三世界的嫖客。第三世界的某些東南亞國家，必須仰賴「性」成爲旅遊接待。正如法國知名作家法農（Franz Fanon）所言：「某些低開發地區就會變成工業化國家的妓院」。

六、社會經濟的負面衝擊

觀光客的大量湧入帶動了觀光事業的發展，除接受其帶來的經濟利益，也難免蒙受其帶來的負面衝擊。我們將以婦女經濟獨立、勞力移置及工作型態改變等層面來觀察。

(一)婦女經濟獨立

觀光發展帶來了許多低層次的非專業性工作，而這些工作通常由當地的年輕人及婦女擔當，增加了他們的個人所得，但之間的衝突也因此產生，婦女就業的增加其負面影響如下：

1.妻子賺錢多於丈夫時，使丈夫失去自尊。
2.當妻子妝扮迷人去服務旅館客人時，會引起丈夫的嫉妒。
3.離婚率逐漸增加。
4.對一些尚未習慣或無準備去工作的婦女，增加其憂慮及疾病。

(二)勞力移置

旅遊地的居民勞力可能從原來的漁業和農業轉入觀光相關行業，而使農業所需之勞力產生不足的現象。

(三)工作型態改變

觀光客湧入造成觀光業的發達，帶來了許多不同的工作機會。旅遊地的居民，將傳統工作（如農漁業）遺棄，而進入觀光相關產業。但是，居民由農業轉入觀光業和建築業，事實上反而造成了更高的食物價格。另一方面，觀光業有淡旺季節之分，所以其中的許多工作是季節性的，意即必須失業或回到本業，或找其他臨時工做好幾個月，造成生活的不安定，衍生社會問題。如果該觀光地區衰敗，居民可能失去了工作，並且難以再回頭從事原本艱辛的謀生工作（楊明賢，1999；陳思倫等，1999）。

參考書目

一、中文部分

林志恆（2000）。〈關島帛琉賽班之悲歡歲月〉，《經典》雜誌。12月號，第29期。

郭岱宜（1999）。《生態旅遊》。台北：揚智。

郭建池（1999）。《阿里山地區原住民對其觀光發展衝擊認知與態度之研究》。中國文化大學觀光事業研究所碩士論文。

陳思倫、宋秉明、林連聰等（1999）。《觀光學概論》。台北：揚智。

黃發典（1993）。《觀光旅遊社會學》。台北：遠流。

楊明賢（1999）。《觀光學概論》。台北：揚智。

漢寶德（2001）。〈溫泉的自然與文化〉，《大地》雜誌。

謝淑芬（1994）。《觀光心理學》。台北：五南。

二、外文部分

Bochner, S. (1982). The social psychology of cross-cultural relations. In S. Bochner (ed.), *Cultures in Contact,* pp.11-12. Pergamon: Oxford.

Boniface, P. & Fowler, P. J. (1993). *Heritage and Tourism in the Global Village*. London: Routledge.

Carcia-Ramon, M. D., Ganoves, G., & Valdovinos, N. (1995). Farm tourism, gender and the environment in Spain. *Annals of Tourism Research,* 22, 267-282.

Cohen, E. (1972). Toward a sociology of international tourism. *Social Research,* 39 (1), 161-182.

Cohen, E. (1979). Rethinking the sociology of tourism. *Annals of Tourism Research,* 6, 18-35.

De Kadt, E. (1979). *Tourism-Passport to Development*. NY: Oxford University Press.

Fiedler, F. E., Mitchell, T. R., & Triandis, H. C. (1971). The culture assimilator: An approach to cross-cultural training. *Journal of Applied Psychology,* 55, 95-102.

Furnham, A. (1984). Tourism and culture shock. *Annals of Tourism Research*, 11, 41-57.

Hall, E. (1959). *The Silent Language*. NY: Doubleday.

Herold, E., Garcia, R., & de Moya, T. (2001). Female tourist and beach boys: Romance or sex tourism? *Annals of Tourism Research*, 28 (4), 978-997.

Lundberg, D. E. (1974). *The Tourist Business*. Chicago: Institution Volume Feeding Management Committee.

Lundstedt, S. (1963). An introduction to some evolving problems in cross-cultural research. *Journal of Social Issues*, 19, 3-19.

Madrigal, R. (1993). A tale of tourism in two cities. *Annals of Tourism Research*, 20, 336-353.

Mathieson, G. & Wall, A. (1982). *Tourism: Economic, Social, and Environmental Impacts*. Harlow: Longman.

Millgan, J. (1989). *Migrant Workers in the Guernsey Hotel Industry*. Unpublished thesis, Nottingham Business School, Nottingham Polytechnic.

Murphy, P. E. (1985). *Tourism: A Community Approach*. NY: Methuen.

Neale, G. (1998). *The Green Travel Guide*. UK: Earth Scan Publications.

Oberg, K. (1960). Culture shock: Adjustment to neo-cultural environments. *Practical Anthropology*, 17, 177-182.

Pearce, P. L. (1982). Tourists and their hosts: Some social and psychological effects of intercultural contact. In L. S. Bochner (ed.), *Cultures in Contact*. Oxford: Pergamon Press.

Pearce, P. L. (1982). *Tourist Behavior*. London: Channel View Publications.

Pearce, P. L. (2005). *Tourist Behavior: Themes and Conceptual Schemes*. Channel View Publications.

Ryan, C. (1991). *Recreational Tourism: A Social Science Perspective*. Melbourne: International Thompson Publishing Press.

Shaw, G. & Williams, A. M. (1994). *Critical Issues in Tourism: A Geographical Perspective*. Blackwell.

Simmel, C. (1950). *The Sociology of Georg Simmel* (H. Woolf, trans.). NY: Free Press of Glencoe.

Smalley, W. (1963). Culture shock, language shock and the shock of self-discovery. *Practical Anthropology,* 10, 49-56.

Smith, V. L. (1978). Eskimo tourism: Micro-models and marginal men. In V. L. Smith (ed.), *Hosts and Guests.* Oxford: Blackwell.

Steiner, S. (1968). *The New Indians.* NY: Harper and Row.

Sutton, W. A. (1967). Travel and understanding: Notes on the social structure of touring. *International Journal of Comparative Sociology,* 8, 217-232.

Swain, M. B. (1995). Gender in tourism. *Annals of Tourism Research,* 22, 247-266.

Taylor, E. B. (1891). *Primitive Culture.* London: John Murray.

Taft, R. (1977). Copping with unfamiliar cultures. In N. Warren (ed.), *Studies in Cross-cultural Psychology,* Vol. 1. London: Academic Press.

Torbiorn, I. (1982). *Living Abroad. Personal Adjustment and Personnel Policy in an Overseas Setting.* Chichester: Wiley.

WTO & UNEP（世界旅遊組織及國際自然保育聯盟）（1992）. http//www.ncu.edu.tw/~phi/NRAE/newsletter/no24/04.html

Yagi, C. (2003). *Tourist Encounters with Other Tourists.* Unpublished doctoral dissertation, James Cook University, Townsville.

Chapter 10

綠色觀光客行為

1970年代隨著觀光客人數的大量增加，導致許多社會、文化、環境衝擊（如前述），大家開始思索如何能使衝擊減低或最低。這樣的知覺隨著1987年Gro Harlem Brundtland（前挪威首相）提出的「永續發展」的理念而加溫。提醒人類不可以因爲現在的需求而毀損未來世代的發展。所謂永續，是指觀光發展時須顧及生態與社會的責任，其目的在於保護與強化未來的環境、社會以及經濟價值的同時，兼顧觀光客與旅遊地的利益。

然而，今天全世界的觀光仍然不斷成長。在這些觀光中，也有將近70%是因享樂而成行的，而且是前往規劃完善的觀光渡假區，亦即「親生態」（eco-friendly）的觀光正集中在環境問題最多的過度開發的旅遊區（Neale, 1998），以及原本尚未開發、未受污染的地方（Shackyvens, 1999），不由得令人懷疑「親生態」的觀光是永續的觀光嗎？所以「生態觀光不可以再輕忽，任何形式的觀光都具有對環境潛在的衝擊，而變成不能永續」（Page & Dowling, 2002）。

觸目所及，我們看到未深思、未安排、非永續的觀光的後果……能不爲地球再多找一點「綠」嗎？因此，有了對生態旅遊的覺醒，經由生態觀光學者的研究和倡導，訂定1990年至2000年是國際的「生態旅遊十年」，「**綠色觀光客**」的角色於是出現，爲地球的永續發展而努力。凡此等等，不一而足，讓我等省思觀光客和旅遊地產生互動之後的一連串關係。這些連環關係中，最重要的仍是關心造訪的旅遊地，和住在那裡的人，不管是「**生態觀光**」或「**綠色觀光**」（green tourism）的呼籲，都是觀光客在目擊旅遊地所產生的負面現象之後，自覺的活動之一，亦爲觀光客行爲研究不可忽視的範疇。

Page和Dowling（2002）指出，未來的觀光市場無庸置疑的是更「綠」了，或者是更具「環境敏感」度，兩者都是「觀光客自覺」的結果，寓意於觀光客對任何活動與購買變得更敏感。在工業國家有高達85%的公民認爲，環境問題是國家政策的當務之急，76%的美國人以環保

人士自居，這種漸綠的市場意識，絕對不只是一種風尚，實際上它是一股暗流衝擊著各個行業，特別是在觀光產業，因為它所具有的影響大都是握在個別觀光客的手裡，比如觀光客對旅遊地的衝擊、對旅行社的選擇以及對旅遊地的態度等等。

　　因此，我們將從觀光客的自覺談綠色觀光，闡述何謂綠色觀光客，以及一位綠色觀光客的秉持，希望透過這樣的綠色覺醒，期使觀光得以永續發展，並以此與國際綠色觀光客互勉。

 # 第一節　觀光客與生態環境的破壞

　　觀光客對生態環境的破壞，許多研究指出具有直接與間接的傷害，為了仔細探究這種關係，以下從觀光客的活動威脅野生動植物的生存，以及觀光客活動破壞脆弱的自然環境，這兩個層面來分析破壞的情形。

一、觀光客的活動威脅野生動植物的生存

　　很多研究顯示，觀光客的活動威脅野生動物的覓食、繁殖與遷徙。在非洲國家公園的獅群，因為來往頻繁的四輪傳動車，其覓食、交配與遷徙的行為受到嚴重的干擾（Ryan, 1991）。

　　Shackley（1996）指出，觀光客對於野生動物的喜惡程度也影響野生動物的生存。人類對於野生動物根據他們的刻板印象，明顯的對動物有所偏愛也有所憎惡，動物受歡迎的程度如**表10.1**所示。由此，可以發現與人類比較親近的動物，通常比較受歡迎，然而這些與人類較疏遠的動物，就比較不為人類所喜歡，更不用說與人類最疏遠的一些野生動物。人類因為不瞭解，因而懼怕這些不常或不曾接觸的野生動物。因此，比較傾向於捕捉那些人類認為危險的野生動物，比如蛇類就比與人類較親

觀 光 心 理 學

298

表10.1　動物人氣排行榜

順序	動物	受歡迎程度（%）	受歡迎排行
1	馬	.99	1
2	狗	.98	2
3	鹿	.98	2
4	人類	.98	2
5	北美紅雀	.94	5
6	海豹	.94	5
7	雉	.93	7
8	牛	.91	8
9	山羊	.90	9
10	鮭魚	.88	10
11	老鷹	.84	11
12	狐狸	.84	11
13	囊地鼠	.80	13
14	鵰鴞	.80	13
15	家貓	.77	15
16	山虎	.74	16
17	獵鷹	.70	17
18	山貓	.64	18
19	狼	.61	19
20	老鼠	.61	19
21	烏鴉	.58	21
22	豬	.58	21
23	隼	.58	21
24	鱷魚	.47	24
25	禿鷹	.31	25
26	鯊魚	.30	26
27	蜘蛛	.29	27
28	蛇	.28	28
29	鼠	.22	29
30	蠍子	.20	30

資料來源：引自Shackley（1996），頁21。

近的狗、貓容易被捕獵，這也是造成野生動物生存危機的原因。

對於觀光客而言，動物的外表就是吸引力。比如體型大的比小的吸引人；色彩繽紛的比單一色調吸引人；「驚悚」的外表比「平凡」的吸引人；能「狂叫」的比「安靜」的吸引人。所以動物觀賞之旅，通常是以大型動物為主；不太可能是以看青蛙、蜘蛛為主，一方面也是因為這些動物太小、不容易觀看。但是隨著多元化市場的開發，一些以特殊動物為主要觀賞對象的旅行團也在發展中，但是要細到以「賞蛇」為主，還是不太可能，因為志同道合的人還不足以成為包裝觀光團體的數量，這些人只能穿插其旅程，去蛇莊或博物館，多少涉獵一些，因此觀光客的到訪造成大型動物的干擾效應還是遠較蛇類為多。雖然如此，觀光的效應還是很難從其他一連串的干擾效應，比如環境影響、棲息地破壞中抽離出來。

從1980年代開始，觀光衝擊已經受到矚目。許多研究證實觀光客的各種活動的確影響野生世界，這些活動可以由**表10.2**看出來。**表10.2**雖為肯亞保護區潛在的觀光影響，於1984年由Sindiyo與Pertet兩人針對肯亞野生動物保護區的干擾研究的結果，不過此表可以看出許多觀光客進入野生世界所帶來的所有影響，有些是無意的、偶然的，比如噪音污染及不經意的使用導致棲息地遭受破壞；但仍有一些是刻意的行為，比如餵食野生動物，導致野生動物行為改變；這些觀光客干擾野生動物的衝擊可以概分為兩大類：直接衝擊與間接衝擊。

直接衝擊來自交通工具、原野駕駛及夜晚行駛，這些都可能誤撞野生動物，造成野生動物傷亡，甚至造成生態改變。據說印度豹與獅子被六輛車或以上的車包圍後，會減少其獵捕的能力，而徒步的狩獵之旅也會干擾野生動物，並且造成原野小徑的侵蝕。還有收音機的噪音，是動物煩躁之源；觀光客的垃圾不僅破壞景觀，也對野生動物的健康造成威脅。

另外，直接衝擊也包括燃材、砍伐、挖水坑等，前者可能導致幼小

表10.2　肯亞保護區潛在的觀光影響

直接因素		衝擊	負面影響	受影響地區
過度擁擠		環境壓力／行為改變	暴躁、品質差／需要設定乘載量	Amboseli
過度開發		鄉下建住屋／太多人工建物	景觀難看／都市翻版	Mwea, Kee korok等
休閒使用	動力船	干擾野生世界與祥和	築巢季節易受傷害	Kuinga 水生物保護區
	釣魚	沒有	與野生掠食者競爭	Turkana湖
	徒步狩獵	干擾野生世界	過度使用／踐踏侵蝕	肯亞山Marak的Kickwa Tempo地區
污染	噪音（收音機等）	聲音受到干擾	暴躁	許多地區
	亂丟垃圾	損傷大自然美景	景觀與健康危險	許多地區
野蠻行為		破壞／設施毀損；行為改變	化石、設施、自然景觀受損	Mara, Samburu, Amboseli
餵食野生動物		行為改變	動物習慣改變	Sibiloni
交通工具	速度	野生動物喪命	生態改變	Amboseli; Nairobi, Masai, Mara
	原野駕駛	土壤與植物生長受損		
	夜間行駛	土壤與植物生長受損		
採集燃材		棲息地被拔除，小的野生動物死亡	被炊煙干擾	全部地區
開路挖水坑		棲息地喪失，水道改變	景觀瘡疤	全部地區
動線		植物生長受損	景觀衝擊	Tsavo
人工水坑與治鹽		非自然的野生聚集，植物生長受損	土壤需要更新	Aberdares
引進外來植物		與在地野生植物競爭	普遍混亂	許多地區

資料來源：Sindiyo & Pertet（1984），引自Shackley（1996）。

哺乳類動物的死亡，後者誤導動物的覓食行為，如熱氣球狩獵之旅所造成的衝擊就是一例。熱氣球除了需要原野駕駛支援之外，沒有一定的降落地點也是造成衝擊的重要原因。突然從天而降的熱氣球，帶來可怕的巨響，驚嚇所有的動物，尤其是大型動物，比如獅子、水牛等，不由自主地產生奔馳潰逃的情形。不只大型的哺乳動物會受到干擾，鳥類也受

到漁夫及恣意水上活動的觀光客的干擾。觀光客的活動影響了許多鳥類的築巢行為，如鶚、老鷹及一些群居海鳥等，牠們往往因飽受驚嚇而無法築巢繁殖（引自Shackley, 1996）。

不管是間接或直接的衝擊，野生植物連帶的也遭受了破壞，除了直接踐踏、行駛外，土壤因闢建為道路、人工水坑鹽化及外來物種的侵入，造成野生植物的生存遭受威脅。如我國明池森林遊樂區，正式開放三年，便對其地區的水池沿岸植被造成衝擊，其覆蓋度降至13%，土壤裸露程度也高達87%。新竹縣鎮西堡部落，在2002年3月時，因觀光客未完全撲滅露營區的營火，燒毀了檜木群之中著名的「夏娃」樹，讓森林資源受到很大的損毀

喜馬拉雅山區，為了給登山客開路，蜿蜒的步道不斷舖設，甚至為了滿足登山客所需，山區營地已堆滿垃圾，還需要在1989年動員探查隊員清理；為了供應熱水給登山客淋浴、洗滌，一棵棵的樹木被砍伐下來當燃料，每天估計燒去141磅的木頭，嚴重影響水土保持。

在希臘的Zakynthods島上，紅海龜的繁殖已受到一連串觀光客活動的威脅，一隻母龜可能因為岸上震耳欲聾的海灘摩托車聲音，而不敢上岸來下蛋，就是下了蛋，這些蛋即使能逃過孩子的沙鏟、沙灘摩托車的奔馳、人類接踵的步履及天敵的追殺，在其孵化成幼龜必須立即奔回海洋的那一刻，也會因受到燈光、噪音等的誤導，走錯了方向，導致脫水而死。

凡此等等都說明因為觀光客對野生動植物所帶來的嚴重影響，成了世界性的災難。

二、觀光客活動破壞脆弱的自然人文環境

觀光客活動影響自然環境的情形，尤以下列十四種戶外活動為最（如**表**10.3），這些破壞因活動的密集性與自然本質有所不同，對自然

表10.3　觀光客活動對自然環境的破壞

	岩壁上	採石場	岩岸	沙礫	沙丘	沼澤	泥淖	蘆葦地	林地
交通工具	++ $$	- $	-	+++	+++ $	+	+	+	++ $
露營車	+++ $	- $	-	++ $	+++ $	+	+	+	+++ $
踐踏	++ $	+ $	- $	++ $	+++ $	+ $	-	- $	- $
步道侵蝕	+++ $	+	+	++ $	+++ $	+ $	-	-	-
騎馬	+ $	+ $	-	++	+++ $	+	-	-	+ $
浮潛	-	-	++ $	-	-	-	-	-	-
划船	-	-	-	-	+	+	+*	+*	-
動力船	-	-	-	-	+	+	+*	+*	-
揚帆	-	-	-	+	+	+	+*	+*	-
風浪板	-	-	-	-	-	+*	++*	++*	-
攀岩	+	+	-	-	-	-	-	-	-
獵鳥	-	-	-	-	-	++*	++*	-	-
垂釣／釣餌	-	-	-	-	-	++	++	-	-
國家利益	-	+	+	+*	+	+	-	+*	-

註：-＝沒有破壞；+＝一些破壞；++＝有破壞；+++＝很破壞；+*＝干擾效應；$＝有破壞紀錄。

資料來源：Ryan (1991).

環境的衝擊也具有直接與間接效應。例如在草地上行駛越野車，不僅有破壞植被的直接效應，同時也有製造噪音與騷動的間接效應。綜觀這十四種活動雖都在人類正常使用的範疇，但卻已經造成自然環境的破壞，更遑論其他非正常的使用，如亂丟垃圾或恣意破壞的行為（引自Ryan, 1991）。

　　因此即使在保護區也避免不了觀光客到來的影響，根據世界觀光組織及國際自然保育聯盟（WTO & UNEP, 1992）表示，觀光客在保護區旅遊對環境的潛在影響如**表10.4**。

　　總括而言，觀光客對實質環境的破壞包括自然環境與人文環境

表10.4　觀光客在保護區旅遊的潛在環境影響因子

相關因子		對環境品質的衝擊	說明與建議
過度擁擠		環境逆境，動物行為改變	煩躁、品質降低，需要承載量限制或較好的調節方法
過度開發		鄉村劣質發展，過多人為建設	像都市般不雅觀的發展
遊憩	動力船	干擾野生動物	築巢季易造成傷害；噪音污染
	釣魚	無	與自然掠食者競爭
	徒步遊獵	干擾野生動物	過度使用及路徑侵蝕
污染	噪音（收音機等）	干擾自然聲響	使其他觀光客及野生動物煩噪不安
	垃圾	破壞自然美景，使野生動物習慣於垃圾	影響美觀及健康
	蓄意破壞	設備破壞及損失	破壞自然現象
餵食野生動物		對觀光客造成危險	改變野生動物習慣
交通工具	速度	野生動物死亡	生態改變，灰塵
	路外行駛	土壤及植栽破壞	對野生動物形成干擾
其他	蒐集紀念品	取走天然的物品，破壞自然的變化	貝殼、珊瑚、獸角、戰利品、稀有植物等，干涉天然的能量
	柴薪	由於棲息地受破壞而導致小型野生動物死亡	干涉天然的能量
	道路及開挖	棲息地消失，污物干擾、植栽破壞	破壞美感
	電線	植栽破壞	美學上的衝擊
	人工水井和鹽的供應	非自然的將野生動物集中，植物受到危害	改變土壤所需要的
	引進外來植物及動物	與原生物種競爭	造成大眾的混淆

資料來源：WTO & UNEP (1992).

（UNEP, IUCN），如下所述：

1.對暴露地質表面的礦物及化石造成衝擊：如觀光客撿拾石頭、礦物、化石等的影響，例如太魯閣國家公園的玫瑰石成為觀光客的探

集目標。

2.對土壤的衝擊：在陸上如營建除去表土的植被覆蓋而喪失土壤的穩定功能，步行、交通工具對土壤產生壓蝕現象；在水域，水上活動、船舶活動影響懸浮物沉澱，甚至造成底泥污染。

3.對水資源的衝擊：在觀光客密集的地方，如渡假小屋、露營地、汽車旅館產生水質鹽化污染、優養化、細菌大量滋生與藻類大量繁生等問題。海岸旅館使用化學品，如苛性鈉、氯化物消除污水臭味、餐廳使用大量清潔劑，這些化學、有毒的物質也將危害海岸生物。

4.對植物的衝擊：直接影響植被，以踐踏為最，另外車輛如吉普車、重型車輛的影響也很大。

5.對野生動物的衝擊：主要衝擊來自捕獵與釣魚等行為，直接傷及個體生命並影響當地的物種平衡與族群數量。而觀光客帶來的噪音，如手提音響、水上摩托車、汽艇等均影響棲息動物，如停泊水上的水鳥。而觀光客對野生動物的消費行為，也是當地屠殺野生動物製成紀念品販售的推手；觀光客所遺留的食物也造成了野生動物棲息行為的改變，還有遊憩用地改變了當地的生態結構，造成野生動物生存的重大威脅。

6.對環境衛生的衝擊：觀光客所造成的廢棄物引發當地環境衛生的問題。

7.對景觀美學的衝擊：垃圾、隨處刻字等破壞自然景觀與美感。

8.對文化環境的衝擊：觀光客的行為影響當地原有的文化、生活習慣與價值觀，使原本的獨特文化逐漸單一化（郭岱宜，1999）。

 第二節　綠色觀光與綠色觀光客

一、綠色觀光

　　1980年代，已開發世界的觀光客開始警覺到「綠色」的議題，不僅僅是環保機構，而且整個自然界都應該重視這個議題。綠色（green）的意義最常用的定義是指自然的環境，特別是指我們此時此刻身處的世界的自然環境，而不只是留給後代子孫的永續的（sustainable）環境，或在環境、社會與經濟之間取得平衡而已。綠色的重要議題，包括「溫室效應」、「保護動物」、「保育野生動物」、「有機飲食」、「污染」、「垃圾回收」等等，使我們地球回歸綠色，和永遠綠色。簡言之，1980年代的綠色堅持是要保育一個綠色的地球，亦即要保育地球上所有的物種生存完好（Shackley, 1996）。

　　從觀光客自覺的角度來看，想要讓地球永遠綠色，就要倡導「**綠色觀光**」（green tourism），也就是藉由生態的概念，來對待我們地球的每一個旅遊地能永續發展。所以綠色的觀光概念，也可以用生態觀光、永續的概念來解釋。

(一)綠色觀光與生態觀光

　　和綠色觀光最相近的名詞就是**生態觀光**（eco-tourism）。由於人類對於環境倫理信仰的變更，以及對於自然環境傷害的覺醒等一連串的結果，導致另一種觀光的興起，也就是生態觀光。生態觀光是一種不同於大眾觀光（mass tourism）的個體觀光（individual tourism），是一種地區性的發展，並以地方資源、經濟、特色、生活為主的活動。其主要特色是由當地提供資源、服務，而觀光客活動所帶來的經濟繁榮則歸當地居民所享有，經由供需合作的關係，使當地資源得已受到保存，並維持觀

光遊憩活動，同時亦能藉此獲得當地的保護經費，使得景觀資源得以永續利用（劉修祥，2005）。

1991年在峇里島舉行的亞太觀光協會（PATA）年會，提出**生態觀光的定義**為：「基本上經由一個地區的自然歷史及固有的文化所啟發的一種觀光型態。」簡言之，為提供環境教育、自然保育、利益回饋，以及整體環境永續經營為目標，而達到自然地的觀光（歐聖榮，1998）。而永續的概念必須能兼顧環境（生態）、經濟與社會等三個面向（如圖10.1），以經濟面而言，在保護地球自然系統下持續經濟成長；以社會面而言，追求公平分配，兼顧當代與後代全體人民的需求；以生態或環境面而言，發展人類與自然的和諧共生（廖俊松，2004）。

例如，加拿大安大略省的Pembroke（彭布羅克），每年都有上萬人湧入，爭睹海燕年度聚集的盛況，為當地賺進觀光收益達加幣520,000。以1987年而言，就有17,000觀光客湧入Pelee角國家公園賞鳥，為國庫賺進630萬元；另外，如蘇格蘭東北方奧克尼群島（Orkneys）及愛爾蘭的Jaya島，賞鳥已經納入生態觀光的一環，成為野生動物管理的政策之一。

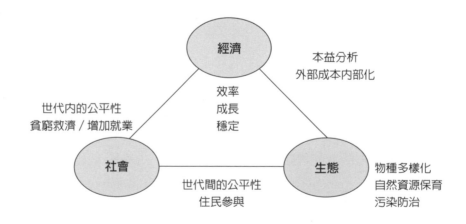

圖10.1　Munasinghe的永續發展架構圖
資料來源：Munasinghe（1993），引自廖俊松（2004）。

賞鳥觀光的收入，可以建設當地住宿、遊憩設施，同時用以建設更好的野生動物棲息地，實現生態觀光目標（引自Shackley, 1996）。

(二)綠色觀光與其他的相關術語

除了生態觀光旅遊，綠色觀光還與下列的名詞有十分密切的關係，如**圖**10.2，這些都有助於對綠色觀光的瞭解：

1.智性觀光（intelligent tourism）：意指觀光客因為要增長見識而去渡假的觀光。包括文化之旅或學習之旅，也可以在學習當中體驗綠色的意義。

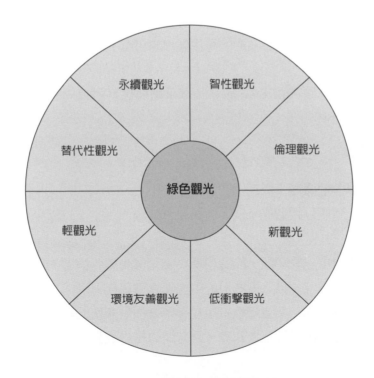

圖10.2　綠色觀光的相關術語

資料來源：整理自Swarbrooke & Horner (1999), Shackley (1996), Miller (1993) and Hunt (1992).

2. 永續觀光（sustainable tourism）：關注的是社會公義、經濟內涵和硬體環境的平衡，以及其未來，堅持的目標和綠色觀光一樣，要地球永遠長青。

3. 替代性觀光（alternative tourism）：指較未被包裝或規模較小的觀光，一般認為比起大眾包裝觀光較綠色一點。

4. 輕觀光（soft tourism）：提倡少帶行李，節約資源，做輕短的旅行，要讓對地球的侵害減到最低點。

5. 環境友善觀光（environmental friendly tourism）：強調對旅遊地環境品質的關心與維護。

6. 低衝擊觀光（low impact tourism）：著重維護旅遊地的永續發展，關心如何使當地的觀光衝擊減至最低。

7. 新觀光（neo-tourism）：是生態與自然觀光，也是仁慈與溫和的觀光。

8. 倫理觀光（ethic tourism）：以永續與保育為目的的文化觀光、拍照觀光。

綜合以上，我們可以為綠色觀光下一個定義：

1. 在綠色地區從事有目的的觀光。

2. 觀光型態以輕觀光、個人觀光和分散觀光為主，以減少對環境的衝擊。

3. 在觀光中認真體驗，瞭解環境、文化與生態的演進過程。

4. 以保護環境、投入旅遊地的生態保育為己任。

5. 使地球的每一個旅遊地，現在和未來都是永續的綠。

6. 讓當地居民獲得經濟利益，且有能力維護觀光資源。

二、綠色觀光客

(一)綠色觀光客覺醒的背景

1989至1992年地球高峰會議醞釀期間，首先由大英國協首相提出永續（sustainability）的問題。它不僅是一個好聽的名詞，更是一種現實的敘述，換句話說是一種良知的反應（羅紹麟，2001）。

急遽發展的觀光，不但影響了人類的工作和休閒，事實上也造成了環境的深切問題。任何人，包括觀光客在內，已驚覺觀光環境「就像所有的礦產一樣，都有用盡的一天」，有心人士早已疾呼人類環境資源要小心維護，否則用罄指日可待，屆時人力將無法挽回。

隨著1980年代和1990年代的綠色運動，觀光對環境的衝擊和破壞已成為世界性的災難，觀光成為綠色觀光的話題相繼而至，推波助瀾，例如：

1. 大量有關觀光衝擊的著述問世。
2. 這些論述深深影響觀光客的行為。
3. 國際觀光組織相繼倡導，如北美接待組織（North American Hospitality Organizations）、加拿大太平洋國際（Intercontinental Canadian Pacific）紛紛倡導親環境的觀光。
4. 促進團體的齊名為「觀光關切」（tourism concern）。
5. 各國政府綠色政策不斷推出。

所以，綠色觀光客的產生是現實下的產物、良知的喚醒。

(二)綠色觀光客的意義

在這些關注下，**綠色觀光客**（green tourist）一詞油然而生，但其身分不如「綠色消費者」的購買與不購買的清晰界定，因為觀光的複雜

本質，致使「綠色觀光」也有諸多相似或類同的名詞，從這些名詞的意義，我們可以瞭解「綠色觀光」的廣泛定義：

1. 倫理觀光客（ethical tourists）：其關心的是人類和環境倫理信仰的變更，所關心的範圍大過於純綠色觀光客的關注，如關心觀光業人力資源的政策，工資層級，當地勞工的就業以及因觀光帶來的經濟利益。

2. 生態觀光客（eco-tourists）：主要是因爲要去看看旅遊地的自然景觀才旅遊，並給當地文化、環境最小的衝擊和最大的利益。根據Mowforth（1993）的分類，生態觀光客依其花費與享受的程度可以分爲三種類型，依序爲刻儉生態觀光客、精緻生態觀光客以及專家生態觀光客，如表10.5所示。

3. 好觀光客（good tourists）：由Wood與House（1991）所著的《好觀光客》一書中所提出，書上描寫的「好」觀光客，意指觀光客能慷慨大方，讓賓主盡歡。

4. 環保觀光客（environmentally responsible tourists）：因爲受到Elkington與Hailes（1992）兩人著書《不要再浪費地球資源》（*Don't Cost the Earth*）的影響，而興起的覺醒——觀光客要愛惜環境資源。

表10.5　生態觀光客的類型

項目	刻儉型	精緻型	專家型
年齡	年輕 － 中年	中年	年輕 － 中年
旅行方式	個人或小團體	個人	個人
代辦機構	個人	旅行社	個人或專門觀光代辦
預算	低預算：住便宜飯店／B&B、當地客棧／吃速食／搭乘公共汽車	高預算：住三星或五星飯店／吃高級自助餐／搭乘計程車	中－高預算：便宜－三星飯店；中等－豪華／吃自助餐

資料來源：引自Page & Dowling（2002）。

綜合上述，不管是生態觀光客、好觀光客、倫理觀光客或環保觀光客，他們都具有部分綠色觀光客的意義，而綜合起來就是綠色觀光客的定義。亦即綠色觀光客，從廣義而言他應該是生態觀光客、好觀光客、倫理觀光客和環保觀光客的綜合體，再加上綠色觀光客對環境要求的即時綠和永續綠，如**圖**10.3所示。

(三)綠色觀光客的特質

根據上述綠色觀光的要義，一位綠色觀光客應該具有這樣的特質：

1.以珍視、欣賞、參與及敏感的態度和精神去造訪觀光地區。
2.做非消耗的利用。
3.盡一己之力對該地區的各種保育活動有所貢獻（劉修祥，2005）。
4.利用觀光學習自然。
5.積極從事實質環境的活動。

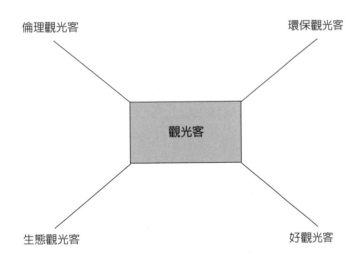

圖10.3 綠色觀光客相關術語

資料來源：Swarbrooke & Horner (1999).

6.希望在觀光過程中遇見志趣相投的人。

7.希望在有限的時間中可以觀賞最多的東西。

8.對旅遊當地的原野地、湖泊和河流、鄉村、公園、山岳、海濱等，皆有極大的興趣。

9.年齡、教育程度及財務狀況都有偏高的趨勢（Eagles, 1992）。

10.戶外活動的愛好者。

11.希望從休閒觀光的體驗中，獲得情緒及精神上的成長。

12.願意因旅遊地的保育活動而花費較多的費用（Boo, 1991）。

Colvin（1991）則提出八點完整的特質敘述：

1.想要一個深度的、真正的觀光經驗。

2.企求一個深切的、個人的、值得的觀光經驗。

3.厭惡大旅行團的形式。

4.尋找精神和肉體的挑戰。

5.期望與旅遊地居民有文化互動。

6.在適應的範圍內喜歡樸實的環境。

7.可以忍受不便利的觀光環境。

8.寧願得到經驗，遠勝於便利性。

綜合上述，我們不難發現綠色觀光客的特質，基本上是多重的，例如：

1.堅信環保的需求。

2.想要表現「好」觀光客的行為。

3.以對環境的關心增進形象。

4.想要觀賞當地的自然景觀。

5.體驗環境教育的機會（歐聖榮、蕭芸殷，1998）。

(四)綠色觀光客的態度

談到綠色觀光客的態度，以下以Turner等人（1994）所提出的光譜概念圖，以及Swarbrooke和Horner（1999）的綠色觀光客的色層（shade of green tourist）來說明：

1.Turner等人（1994）提出了一個由「弱」而「強」的光譜概念圖（spectrum），來解釋觀光客對永續綠所持的信仰（如**圖10.4**），要義為：

(1)以人為中心（anthropocentric）：此觀點亦為Clarke（1997）所謂的「自我觀光」（ego tourism）或Wheeler（1993）所指的「集群觀光」（convergent tourism），容許在旅遊地做包裝旅遊，文化商品化，兼顧經濟成長（Hollinstead, 1999）。所以執此信念的觀光客有「極弱」的生態堅持，贊成資源探索、經濟成長；或「弱」的堅持，資源節約、成效管理。

(2)以生態為中心（biocentric）：Krippendorf（1987）認為，以人文主義而言，旅遊只是生活的一部分，充分表達旅遊應排除以

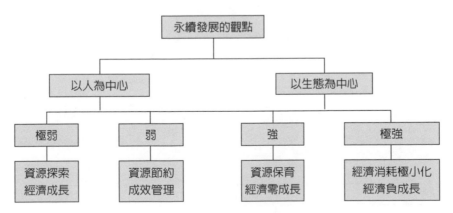

圖10.4　永續發展光譜圖

資料來源：Turner et al. (1994).

人為中心的旅遊概念，應該多以生態觀點來考量觀光發展與環境，持此概念的觀光客則有「較強」的資源保育概念，或「極強」的生態本位，經濟消耗極小化的堅持。

2. 根據Swarbrooke和Horner（1999）的觀點，可以用色層（shade of green tourist）來做態度的評量，亦即綠色色層越深表示態度越堅定，不同深淺的綠色，透露出觀光客個體對綠色觀光不同的投入，例如在對事件的注重和瞭解的程度，對整體環境的態度，以及對生命內涵的優先順序，如健康、家庭、投入、居家等的順序。以圖10.5來說明，從圖中我們不難發現越是投入的觀光客，其色層就越深，代表其對綠色觀光的堅持就越堅定，當然這樣的人在我們周邊

一點也不綠	淺綠	深綠	全綠
閱讀手冊瞭解綠色觀光是什麼。	1.想到綠色觀光，儘量節約用水，因旅遊地已然缺水。	1.抵制環保壞名聲的飯店或渡假村。	不離家太遠、不傷害環境
	2.清楚綠色觀光，慎重考量此一問題，並想嘗試參加促進團體。	2.假期自費參加保育計畫。	
	3.利用大眾運輸系統，並在假日才去旅行。		

以此觀點一點也不覺得犧牲 → 以此觀點有一點犧牲 → 以此觀點有一些犧牲

對綠色議題沒啥興趣 ――――――→ 對綠色議題十分有興趣

對某一議題特別感興趣

占絕大多數的人 ―――――― 只占少部分的人

圖10.5　綠色觀光客態度的深淺度

資料來源：Swarbrooke & Horner (1999), p.202.

終究是少數，大多數的我們只是沒有綠色或淺綠的觀光客。

 第三節 綠色觀光客的行動

一、綠色觀光客的關注焦點

綠色觀光客所關注的事項，如圖10.6所示，各項之間都彼此相關，如交通和污染，野生動物和保育，休閒運動和高爾夫球場的開設，保育

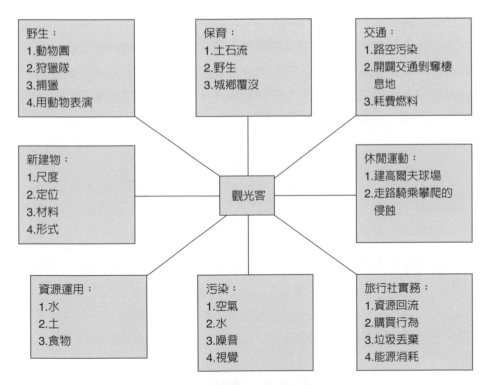

野生： 1.動物園 2.狩獵隊 3.捕獵 4.用動物表演		保育： 1.土石流 2.野生 3.城鄉覆沒		交通： 1.路空污染 2.開闢交通剝奪棲 　息地 3.耗費燃料
新建物： 1.尺度 2.定位 3.材料 4.形式		觀光客		休閒運動： 1.建高爾夫球場 2.走路騎乘攀爬的 　侵蝕
資源運用： 1.水 2.土 3.食物		污染： 1.空氣 2.水 3.噪音 4.視覺		旅行社實務： 1.資源回流 2.購買行為 3.垃圾丟棄 4.能源消耗

圖10.6　綠色觀光客關注的事項

資料來源：Swarbrooke & Horner (1999).

和土石流，新旅遊機構和資源回流等等，各項都有其相關的因素存在，可做周全的考量，呈現綠色觀光客全方位的關注（Swarbrooke & Horner, 1999）。

由圖10.5與圖10.6對照，我們可以看出真正的綠色關注在今日仍是理想。近十年來，從世界著名的生態觀光地區發展來看，許多事實和想像，仍有一段距離，例如尼泊爾地區的登山步道沿途之客棧中，進口啤酒、披薩、廁所捲筒紙等西方的產物，可笑的是這些日用品全由高山挑夫所挑上來……；另外，如貝里斯因擁有明媚的觀光景點，符合國際水準的渡假旅館到處林立，但其中有90%為美國人所投資，從一開始便為符合美國人習性所設計，結果是貝里斯渡假勝地原始的海上風貌早已喪失（羅紹麟，2001）。

大部分的觀光客充其量只是有一些綠色知覺，有的甚至沒有，觀光客也很少有因為看到環境的後果而改變自己的行為或需求。大致而言，觀光客很少因為環境的因素而抵制觀光，人們的需求還是遠高於環境的問題。因為，少有觀光客會：

1.因為航空公司對環境管理的措施而影響其搭乘意願。

2.因為飯店的廢水處理影響生物的生存而抵制住宿。

3.因為建物或主題遊樂園危及野生生態而抵制其興建（Swarbrooke & Horner, 1999）。

所以，綠色觀光客的關注應該是在初起的階段，永續的關切還需要大力的推廣與宣揚。

二、綠色觀光客的行動方針

對於上述Swarbrooke與Horner（1999）的極綠概念，有些學者認為實際上不可行，比如抵制某些企業或地區的作法，不是一般大眾願意配合

的，而認為Middleton（1998）所提出10R的隨手做的方針（如**表10.6**），可作為綠色觀光客的永續行動方針。

三、綠色觀光客組織

綜合上述，我們知道綠色意識已漸漸在形成了，各國政府及國際組

表10.6　觀光客永續綠的行動方針

行動	援例與說明
認識（Recognize）	觀光客必須瞭解並知道哪些行為製造了問題，例如築巢飛禽像信天翁之類的動物，如在結巢處受驚嚇，在二至三年內可能不會再生育。讓觀光客知道他的一個不經意的小動作會如何造成一連串的大傷害，除非知道後果的嚴重性，否則很難讓觀光客改變行為。
拒絕（Refuse）	直接拒絕瀕臨絕種的動物產品的購買，或抵制非法商品販售，是杜絕市場需求的永續作法。
節約（Reduce）	減少對旅遊地資源的耗費，如減少不必要的照明及水電的使用，如一整天要離開飯店時宜隨手關掉冷氣。
取代（Replace）	採用對環境產生較少衝擊的方式來記錄體驗，如拍照取代購買撿拾來的紀念品。
再使用（Re-use）	拋棄式的產品往往大量消耗地球資源，儘量再使用會議標章、毛巾、香皂、床單等。
再利用（Recycle）	重複使用產品或再製品的使用，如回收紙、瓶罐、衣服等。
再強化（Re-engineer）	利用人際互動再強化行為，如告訴導遊，身為遊客的你不想干擾到動物，遠距離觀賞即可。
再訓練（Retrain）	再訓練自己擁有具體的或個人的技能，如幾句基本的當地語言，學習如何感謝與體恤當地人。
獎勵（Reward）	利用個人資源來獎勵、資助永續的活動，如在社區推廣活動中擔任捐獻者或贊助者，給予永續接待地的小費，或評論模範永續觀光作法。
再教育（Re-educate）	唯有遊客經驗所形成的長期個人行為的改變，才能有助於整體永續發展的努力，如新近參與海洋生態觀光回來的遊客見到塑膠的危害，不再使用塑膠產品。

資料來源：Middleton (1998).

織團體也在大力的推行與宣導。這些團體與組織，基本上在宣導觀光客時可做到下列幾點：

1. 不要購買動物肢截而來的紀念品。
2. 不要和遊樂區的動物合照，圖利非法擁有動物的人。
3. 不要參加鬥牛等虐待動物的節慶活動（Swarbrooke & Horner, 1999）。
4. 要以親近、享受、學習、發現來體驗生態之旅（梁銘宗，2001）。

目前「**深綠色的觀光客**」已經開始個人的「**保育假期**」，意即利用個人的假期投入環境保護計畫的志工工作，例如：

1. 美國的山脈俱樂部（Sierra Club, USA）在紐約州進行的「森林保育計畫」（Adirondack Forest Preserve in New York State）。
2. 以美國為基地的歐洲古鎮修復計畫（decaying village）。
3. 美國的地球觀測組織（Earthwatch），及環保人士從事的志工環保計畫。
4. 美國保育協會，世界領線的環保團體，參與世界性保育計畫，最近正認購帕邁拉環礁——太平洋中的無人島（National Geographic, 2000-3）。

以1971年成立的地球觀測組織而言，他們致力於保育脆弱的土地，偵測土地變化，保育瀕臨危險的動物。目前每年可以徵召大約3,500名志工加入他們的保育假期，分別參與其全球2,000個保育計畫，從追蹤林間野狼到莫三鼻克的座頭鯨的保育中，事實證明觀光客居然都願意付出高昂的花費，參與野生動物保育計畫，可見不斷的教育觀光客參與保育假期已經有了回響（Shackley, 1996），亦即觀光客的綠色色層越來越深了。

現在知名的關懷綠色觀光的世界組織有：

1. WWF（World Wide Fund for Nature）。

2.CERT（Campaign for Environmentally Responsible Tourism）。

3.TRAFFIC –Watching out for Wildlife。

4.WTTRC（The World Travel and Tourism Research Council）。

5.Tourism Concern。

6.Friends of Conservation。

7.Hands-on Conservation: Earthwatch。

　　以上的組織都在為倡導綠色觀光而努力，同時結合全世界的綠色觀光客從事綠色的觀光活動，讓我們的地球永續綠。

 第四節　綠色觀光客的行為準則

　　大多數關於觀光客的行為準則都是以全球化或概論性為著眼點，甚少以旅遊地的觀點做出發點，例如Tourism Concern、Friends of Conservation、The Rainforest Alliance、GAP Adventures等綠色觀光組織所起草的行為準則，都是泛泛之談，缺少具體的作法（Cole, 2007）。而英國航空（British Airways, 1998）贊助的《綠色觀光手冊》，正好為綠色觀光客提供了具體的行為準則，協助觀光客實踐綠色觀光的行動，希望能降低對旅遊地的衝擊，並減至最低。Boniface和Fowler（1993）指出，科技已使我們這些生存在地球上的公民，連結成一個世界（one world），成為一個名副其實的「地球村」（world village）。的確，我們都是地球村裡的公民，都有責任做好綠色觀光客角色，才能使我們的地球村永遠翠綠。

一、交通

　　1.仔細盤算你要怎麼去旅遊？大體而言，越短的距離，對環境的衝擊

越小。採用的交通方式都有其對環境的衝擊，應儘量減低它的利用率。

2.考慮鄰近的旅行。

3.減少攜帶的行李，每減少一些行李，就可以少用一些車、船、飛機還有雙腳的能源。

4.儘量使用大眾運輸，或走路、騎腳踏車。

5.如果開車，不管是自用或承租，儘量使用小車和無鉛汽油。

6.支援環境保護團體或觀光組織，爭取更完善的大眾運輸系統。

7.向交通運輸公司，如航空公司、巴士聯營、鐵路公司、輪船公司等提出環保問題，促使他們重視。

8.乘坐大眾運輸工具時，要注意乘坐的規則和禮貌。對環境的重視也包括對同乘觀光客的尊重。

二、出發前

1.檢視一下旅遊國家的紀錄：如踐踏人權、破壞環境等的惡形惡狀。除了可以從一些報章雜誌得知之外，還可以留心世界自然野生基金會、地球之友、世界生存協會、綠色和平的報告。雖然觀光不關政治或經濟，但是你的旅遊花費，會增加這些國家或地區繼續做壞事的「本錢」。

2.學習當地的語言：即使是一兩句，也可以拉近和當地的距離，增進熱情款待，減少誤解與摩擦。所以儘量計畫旅遊，在出發前先做好語言學習的功課。

3.學習當地文化：諸如旅遊嚮導的書籍，都是出發前觀光客可以事先瞭解旅遊地訊息的來源。其風土民情、宗教禮儀、法律規章、甚至給小費的規矩等，都是準備假期的一部分。

4.準備好精神目標：知道為什麼去旅遊，精神目標是什麼，才有實現

心靈需求的可能。

5. 準備好健康：不管旅遊的動機是休閒或冒險，都要有健康良好的狀況。萬一緊急就醫，不僅導致個人的損失，也會造成醫療落後國家的窘境。持續的運動是獲致健康的重要方法，而游泳是良好的運動，也是救命的技能之一。

6. 裝備好自己：意指對旅遊的準備，不管是大或小都要合乎綠色旅遊的精神。比如少帶一些行李，減少一些能源的浪費。在當地購買衣物也可以增加當地的經濟活動，促進良好的關係發展。可購置一個好旅行箱以用之多年，或租用旅行箱，但宜愛護使用；反之，隨意搶購的結果，往往不是當劣質品棄之，就是不被喜愛，而堆置於屋角，不但形成浪費，還會造成環境負擔。一雙好的鞋可以使旅途加把勁，反之則窒礙不前。所以為行李減量，不是不裝東西，而是買該買的東西、裝該裝的東西，以「綠色」環境觀念來裝備之。

三、在旅遊地

1. 在飯店裡：隨時節約能源，除非必要否則不開空調。毛巾沒有必要不要換洗，床單也可以如是。

2. 儘可能投宿當地旅館：越是大間的旅館越是需要文宣和資金，越是索價高額。

3. 儘量吃當地的食物：多吃當地物產可以減少運輸，同時提高當地的經濟活動。

4. 尊敬當地的文化、法律及風俗：泳裝和暴露的衣著不適合在教堂或寺廟穿著，在清真寺要脫鞋，另外須注意是否誤觸禁忌，如飲酒在某些地方可能是違禁的。

5. 儘量購買當地產物而不購買進口貨：即使在當地喊價是風俗，也不可以殺得片甲不留，便宜的假期也意味著當地和居民從你身上幾乎

　　沒有得到應有的回饋。

6.除非證實延續無虞，否則拒絕購買野生珍品，如爬蟲類皮革、龜殼、獸角等。

7.尊敬當地人民，就像你想要獲得的尊重一樣：不管是當地人民的土地、房子、農田、財產、家庭和他們的權利，特別是他們的寧靜和私密的權利。

8.拍照須用心體諒：必須先徵詢被拍照人的同意，才可以拍攝。拆裝底片不要把垃圾帶到當地。儘量不要使用閃光燈，因有可能驚嚇了野生動物或驚擾了人們，甚至是怕光害的藝術品。

9.適當使用當地的公共運輸：要以當地居民的需求為優先考量，不可以整團的觀光客霸占當地的公車。

10.維護野生棲息地、古蹟和建築地。

四、旅程結束

　　結束旅程時，不要急著將剩餘的零錢趕快用罄，要趁著記憶猶新時寫下值得記載的點滴，不管是心得或供他人參考都可以。如果假日不夠好，就立即行動。據實報告旅行社或旅遊地的權責機關，或是找環保或人權團體，讓他們分享經驗，也可以進行協助。

參考書目

一、中文部分

郭岱宜（1999）。《生態旅遊》。台北：揚智。

廖俊松（2004）。〈地方211日暨永續發展策略〉，《中國行政評論》。13
（2），183-212。

劉修祥（2005）。《觀光學概論》。台北：揚智。

歐聖榮（1998）。〈生態觀光特質之研究〉，《戶外遊憩》。11（3），35-58。

歐聖榮、蕭芸殷（1998）。〈生態旅遊遊客特質之研究〉，《戶外遊憩研究》。
11（3），35-58。

羅紹麟（2001）。〈生態旅遊與森林遊樂〉，《林業研究》。23（1），43-50。

二、外文部分

Boniface, P. & Fowler, P. J. (1993). *Heritage and Tourism in the Global Village*. London: Routledge.

Boo, E. (1991). Making ecotourism sustainable: Recommendations for planning development, and management. *Nature Tourism Managing for the Environment,* pp.187-199. Island Express.

Cole, S. (2007). Implementing and evaluating a code of conduct for visitors. *Tourism Management,* 28, 443-451.

Clarke, J. (1997). A framework of approaches to sustainable tourism. *Journal of Sustainable Tourism,* 5(3), 225-233.

Elkington, J. & Hailes, J. (1992). *Holidays that Don't Cost the Earth*. London: Victor Gollancz.

Hollinstead, K. (1999). Surveillance and the worlds of tourism: Foucault and the eye of power. *Tourism Management,* 20 (1), 7-24.

Krippendorf, J. (1987). *The Holiday Makers*. Oxford: Butterworth-Heinemann.

Middleton, V. (1998). *Sustainable Tourism: A Marketing Perspective*. Oxford: Butterworth Heinemann.

Miller, M. L. (1993). The rise of coastal and marine tourism. *Ocean and Coastal Management,* 20, 181-199.

Neale, G. (1998). *The Green Travel Guide*. UK: Earthscan.

Page, S. J. & Dowling, R. K. (2002). *Ecotourism*. Essex: Pearson Education Limited.

Ryan, C. (1991). *Recreational Tourism-A Social Science Perspective*. London: Great Britain Press.

Shackley, M. (1996). *Wildlife Tourism*. UK: International Thomson Business Press.

Shaw, G. & Williams, A. M. (1994). *Critical Issues in Tourism: A Geographical Perspective*. Oxford: Blackwell.

Shackyvens, R. (1999). Ecotourism and the empowerment of local communities. *Tourism Management,* 20 (2), 245-249.

Swarbrooke, J. & Horner, S. (1999). *Consumer Behaviour in Tourism*. Oxford: Reed.

Turner, R. K., Pearce, D., & Bateman, I. (1994). *Environmental Economics: An Elementary Introduction*. Hemel Hempstead: Harvester Wheatsheaf.

Wheeler, B. (1993). Sustaining the ego. *Journal of Sustainable Tourism,* 1, 121-129.

Wood, K. & House, S. (1991). The Good Tourist: A Worldwide Guide for the Green Traveler. London: Mandarin.

WTO & UNEP（世界旅遊組織及國際自然保育聯盟）（1992）. http//www.ncu.edu. tw/~phi/NRAE/newsletter/no24/04.html

國家圖書館出版品預行編目資料

觀光心理學 / 劉翠華、李銘輝著. --初版. --
台北縣深坑鄉: 揚智文化, 2008.10
　　面；　　公分. -- (觀光旅運系列)
含參考書目

ISBN　978-957-818-889-1（平裝）

1.旅遊　2.休閒心理學

992.014　　　　　　　　　　97018035

觀光旅運系列

觀光心理學

作　　　者／劉翠華、李銘輝
出 版 者／揚智文化事業股份有限公司
發 行 人／葉忠賢
總 編 輯／閻富萍
地　　　址／新北市深坑區北深路三段 260 號 8 樓
電　　　話／(02)8662-6826
傳　　　真／(02)2664-7633
網　　　址／http://www.ycrc.com.tw
E-mail ／ service@ycrc.com.tw
I S B N ／ 978-957-818-889-1
初版一刷／2008 年 10 月
初版九刷／2018 年 9 月
定　　　價／新台幣 400 元